课程精选

- 企业培训
- 零基础学员
- 微电影比赛

认识摄影机

- 制作流程
- 案例分析
- 手机拍摄注意事项

建立结构

- 蒙太奇
- 时间与空间
- 场景的选择

构建层次

- 前景、中景、远景
- 透视与借位

设定主题

- 故事的分支
- 丰富的细节
- 形成画面

如何讲故事

- 语言的形式
- 传达意图
- 过肩镜头

赠送视频教程
请到www

编剧接龙
分镜头与大纲
剧本如何形成画面
镜头的语言

人物关系
视点、观点、分支
肢体语言
演员的视线

准备剪辑
导入、编辑
素材管理
剪辑原则

学习方法
想象的空间过大
把道具都提出来
不准备片场就没有

摄影机运动
推与拉
演员轴线
示范拍摄

主角关系
分析结构
解决问题
影片的类型

微电影
拉片实录与教程
MICRO FILM

SHOOTING SCRIPTS IN FILMING

李宇宁 编著

清华大学出版社
北京

内 容 简 介

学习微电影拍摄技巧，掌握微电影制作经验，学习微电影剧本创作，把微电影培训班的课程搬到自己的家里来，就是本书的目标。做更好、更专业的微电影教材和微电影教程是我们团队的共同目标。

作者以37部经典微电影、短片为蓝图，通过手绘和分镜图把影片还原于纸面，教会读者学习、分析流行微电影的成功要素，从微电影的摄影、构图、节奏、大纲、叙事特色等角度给出具体的学习方法。

影片分析课是每一位编导专业学生必上的课程，是学习电影、微电影创作，提高鉴赏水平和拓展创作思路的重要手段。

无论对于想实现一个小小电影梦的爱好者，还是有丰富经验的职业导演，本书都是一部全面而易于理解的进阶指南。

本书封面贴有清华大学出版社防伪标签，无标签者不得销售。
版权所有，侵权必究。举报：010-62782989，beiqinquan@tup.tsinghua.edu.cn。

图书在版编目(CIP)数据

微电影拉片实录与教程 / 李宇宁 编著. —北京：清华大学出版社，2016（2024.1重印）
ISBN 978-7-302-43436-8

Ⅰ.①微… Ⅱ.①李… Ⅲ.①电影制作—教材 Ⅳ.①J93

中国版本图书馆CIP数据核字(2016)第073272号

责任编辑：李 磊
封面设计：史宪罡
责任校对：曹 阳
责任印制：沈 露

出版发行：清华大学出版社
 网　　址：https://www.tup.com.cn, https://www.wqxuetang.com
 地　　址：北京清华大学学研大厦A座 邮　　编：100084
 社 总 机：010-83470000 邮　　购：010-62786544
 投稿与读者服务：010-62776969, c-service@tup.tsinghua.edu.cn
 质 量 反 馈：010-62772015, zhiliang@tup.tsinghua.edu.cn
印 装 者：天津鑫丰华印务有限公司
经　　销：全国新华书店
开　　本：188mm×260mm 印　张：21.25 插　页：1 字　数：518千字
版　　次：2016年6月第1版 印　次：2024年1月第9次印刷
定　　价：79.00元

产品编号：065625-03

Foreword 序言

接到宇宁的电话,请我为他的新作《微电影拉片实录与教程》写序。我一时没有反应过来,因为我还清晰地记得他不久前出版了《微电影创作实录与教程》。宇宁说那是两年前的事了。我在为宇宁的勤奋努力、成果丰硕叫好的同时,也感叹自己的一事无成、时间都去哪儿了。

《微电影拉片实录与教程》是《微电影创作实录与教程》的续篇。《微电影创作实录与教程》以丰富的实践拍摄案例为基础,解决了微电影爱好者、大专院校编导系学生们在拍摄短片和微电影的过程中遇到的若干怎么办的问题。《微电影拉片实录与教程》则以经典微电影为蓝图,通过手绘的摄像机机位图把影片还原于纸面,教会读者学习、分析流行微电影的一些成功要素,从微电影的摄影、构图、节奏、大纲、叙事特色等角度全方位地给出具体指导方法。

微电影"麻雀虽小,肝胆俱全"。举凡故事、主题、镜头语言、画面质感、音乐剪辑等,皆与大电影如出一辙;在某些创作手法与表现形式上甚至还要高于大电影,因为在有限的时间内,为观众讲一个好故事,需要更好的创意、更成熟的表现手法。宇宁煞费苦心,广为搜罗,以散见各处的30多部经典微电影为例,详细介绍了编、导、摄、美共同参与创作的合作重点及运作原则,涵盖了在整个微电影创作过程中必须了解的导演方法、拍摄技术和创作思维。更为重要的是,他将影片按步骤解构还原成300幅手绘图和分镜画面,教会读者学习、分析流行微电影的那些成功要素,帮助读者一目了然地理解电影语言,学会如何"用画面讲故事"。

宇宁不是科班出身的学院派,而是摸爬滚打出身的实战派。因此本书不同于一般的学院派教材,但其专业性毋庸置疑。既有微电影知识的讲解,更有微电影创作方法的剖析;既适合学院教学用,也适合爱好者自学用。无论对于心底深藏电影梦的爱好者,还是对于小有成就的职业导演,本书都不失为一部全面而易于理解的微电影创作指南。

期待宇宁不断取得更好的成绩、更多的成就。

是为序。

<div style="text-align:right">

北京数字领海电影科技有限公司总裁

张书吻

2016年3月于北京

</div>

Preface 前言

从2014年的时候开始做这本书的结构，时至今日几次推翻重来，在交给出版社之后，根据主编的反馈又在结构上做了一次大的调整，然后就有了现在的"形状"。原本无形的想法逐步落实在纸面上，呈现出一个个清晰可见的段落，最终成为可以被触摸的实体书，想想都是一件幸福的事情。

幸福是一种感觉，很难形容，形容幸福只能用举例子的方法：比如说发奖金了，数额超出心理预期，再比如说书卖得好，读者们写表扬信（作者留了邮箱，也别夸得太厉害，特别容易骄傲）。

写作的过程中也经常会有不那么幸福的时候，比如说写不下去的时候，不幸的原因就很多了……诸如：心情不美丽；打字打得手腕疼；分析一部好的影片被情节所震撼，情感被完全地带入故事之中，然后就睡不着觉了，特别着急地想完成，结果适得其反，就更加着急；长时间用眼睛，视物模糊；朋友聚会喝得不省人事；还有时就是不想写了……

每当写不下去的时候，就会在一个文档上记录下当时的心情。

今天准备前言的内容，回顾了写作期间林林总总的感觉，那种自己与自己的对话再被翻阅出来是件很有趣的事情，就像曾经的自己通过时空隧道，走到自己的面前向自己喊话一样。现在看来写作中的那个人还是很"分裂"的，主要症状表现如下。

有时候那个人是满腹的牢骚，有时候那个人是信心爆棚，对未来充满希望，有时候那个人像一位长者一样语重心长、谆谆教导，还能写出长篇原创的各种版本的"心灵鸡汤"，还有时那个人的作风像是原始人一样简单粗暴……

回顾一本书的写作经历，感觉就像过完了整个人生：出生、成长、困难、坚持、挫折、走向胜利……然后再回到原点。

看着文档中标记的日期，过去的岁月变得无比鲜活：几个月以前，一年之前的事件、心情、思绪……仿佛一切就像在昨天，清晰而又模糊。

写作是辛苦的，分析影片更是不易。对一部九十分钟的电影拉片，进度快的话一个星期才能够完成；一部短片看似十分钟，也要花去一整天的时间。看着时间线那么长，几个小时才前进一点点，太让人着急了，值得欣慰的是，收获却是巨大的。

那些一闪而过藏在画面中的丰富细节被逐一揭示，惊叹于那些优秀的创作者们非凡的想象力和创造力，除了被他们作品中的故事所吸引之外，也看见了他们对待自己作品的那份真诚。

那种对作品细节细致打磨的态度、处理段落之间逻辑关系的技巧、丰富的人物性格的刻画等，让人感同身受，内心被深深地打动。有些片子已经看过很多遍，但某一天又把它"拾起"，依然能够让人泪流满面。

也许，这就是电影的魅力吧，它有一种走入人内心的力量，无论你是坚强的、脆弱的、敏感的、自负的，想必都能从这些作品里找到自己的影子……

从影片中我们获得感悟：自己不够完美、人生不够幸福、诸多的目标和意愿没有达成、伤感总

是大于快乐……但，影片中的这些主人公最终都实现了自己人生的逆转，他们靠自己的努力不断奋勇往前，最终改变了命运。

如果这些情感都被统统地归结为一个梦，一个电影的梦，那作者想说的是：这是一个好梦。

无论观众们是否被打动，也无论观众们是否在感悟之后依然回归到现实中应有的轨迹上，然后一如既往……作为一个造梦者、一个靠影像讲故事的人来说，我们的首要目标还是要会讲故事，造好这个梦……

大家从书中会看到讲一个好故事的要素，这是作者提炼出来的自己的见解，供大家参考；作者给出一个具体的学习方法，有些观点难免片面和主观，所以请大家了解学习方法的同时，也要坚持自己的独立思考。

要想拍出好的作品就要多看、多练、善于总结，看无数的片子、读大量的书、遇见最好的老师，但是自己不动手去拍摄、去剪辑，可能永远都无法悟到其中的奥妙。

拍电影、微电影、广告片、宣传片等都是一样的，是一种身体力行的体悟。

作者分享了自己的方法，希望这本书能够对大家的学习有所帮助，要知道，上天不会辜负每一位勤奋的人，一丝一毫都不会。

共勉……

本书由李宇宁编著，另外张书吻、刘书滨、樊洪杰、欧雪冰、姜雪峰、刘书跃、陈迈、史宪罡、蔡晓旭、吴鸿志、韩迎宇、柳生、赵春明、蒋翠翠、马明、高明亮、孙范斌、郭勇、陈莉、何蝌、郭佳、谢波、卞雪林、周艳群、严乐等人也参与了部分编写工作。

如果读者在学习过程中遇到问题，可以与作者联系。欢迎大家提出宝贵的意见和建议，以便作者可以更好地完善和改进书中的内容。作者电子邮箱：1770434799@qq.com，微信：v_film。

编 者

第1课　拉片与影片分析 ……… 001

1.1　学习电影化叙事方式 ……… 002
1.2　叙事意义的镜头语言 ……… 004
1.3　了解时空关系 ……… 006
1.4　影片的开场 ……… 008
1.5　开端与人物 ……… 010
1.6　故事的高潮 ……… 012
1.7　视觉化的细节元素 ……… 014
1.8　制造悬念 ……… 016
1.9　叙事模式与干扰事件 ……… 018

第2课　叙事空间与镜头情绪 ……… 021

2.1　全片预览 ……… 022
2.2　问答机制 ……… 025
2.3　情节线 ……… 027
2.4　打动人心的要素 ……… 029
2.5　推荐短片 ……… 033
　　2.5.1　《有价值的人生》 ……… 034
　　2.5.2　《母亲的勇气》 ……… 035
　　2.5.3　《You Can Shine》 ……… 038
　　2.5.4　《给予是最好的沟通》 ……… 041

第3课　视听语言的时空关系 … 051

3.1　全片预览 ……… 052
3.2　用相片形成主线 ……… 055
　　3.2.1　男女合照 ……… 055
　　3.2.2　一台相机 ……… 056
　　3.2.3　父亲的出场 ……… 056
　　3.2.4　站在树下 ……… 057
　　3.2.5　按到下一张照片 ……… 058
　　3.2.6　在河边得知妻子下落 ……… 059
　　3.2.7　爸爸按下一张 ……… 060
　　3.2.8　见到妻子 ……… 060
　　3.2.9　自己成为照片 ……… 061
3.3　推荐短片 ……… 061
　　3.3.1　《世界因爱而生》 ……… 061
　　3.3.2　《最后的农场》 ……… 063
　　3.3.3　《八岁》 ……… 065

第4课　迷宫式循环故事结构 ……… 073

4.1　全片预览 ……… 075
4.2　全片一个演员 ……… 077
　　4.2.1　男演员 ……… 077
　　4.2.2　变小的自己 ……… 077
　　4.2.3　更大的自己 ……… 077
4.3　常见的道具 ……… 078
　　4.3.1　电话 ……… 078
　　4.3.2　钟表 ……… 079
　　4.3.3　鞋子 ……… 079
　　4.3.4　内裤 ……… 080
4.4　表演风格 ……… 080
4.5　合成技术 ……… 081

4.6 推荐短片	082
4.6.1 《8号房间》	083
4.6.2 《下一层》	084
4.6.3 《米兰》	086

第5课　悬念建置与电脑特技 095

5.1 全片预览	097
5.2 故事线	098
5.3 情绪的张力	102
5.3.1 情绪低落	102
5.3.2 充满怀疑	103
5.3.3 得到肯定	103
5.3.4 游刃有余	103
5.3.5 兴奋	103
5.4 电脑特技保驾护航	103
5.5 推荐短片	105
5.5.1 《人性》	105
5.5.2 《最后三分钟》	107
5.5.3 《贫穷的吸血鬼》	109

第6课　人物关系、结构和主题 119

6.1 全片预览	121
6.2 错位的关系	123
6.2.1 吃药的爸爸	124
6.2.2 不懂事的女儿	125

6.2.3 妈妈和威姆叔叔	125
6.2.4 严重的后果	127
6.3 场景设计	128
6.3.1 驾驶室	128
6.3.2 别墅	129
6.3.3 浴室	130
6.3.4 卧室	131
6.3.5 游泳池	131
6.4 时空交叉	132
6.4.1 现实时空	132
6.4.2 过去时空	132
6.4.3 闪回场景之一	132
6.4.4 闪回场景之二	132
6.4.5 现实时空之一	133
6.4.6 现实时空之二	133
6.5 推荐短片	134
6.5.1 《惊喜》	134
6.5.2 《复印店》	136
6.5.3 《缩水情人》	138

第7课　重复细节推进高潮 147

7.1 全片预览	149
7.1.1 最美好的遇见	150
7.1.2 井字棋是一个好道具	151
7.1.3 两颗心交汇	152
7.2 片子的戏眼	153
7.2.1 办公室	154
7.2.2 第一次看姑娘	154

目录

- 7.2.3 第二次看姑娘 …… 155
- 7.2.4 第三次看姑娘 …… 155
- 7.3 时间流逝 …… 156
 - 7.3.1 认识的第一天 …… 157
 - 7.3.2 认识的第二天 …… 157
 - 7.3.3 认识的第三天 …… 158
 - 7.3.4 认识的第N天 …… 158
- 7.4 特别意义的起床镜头 …… 158
 - 7.4.1 第一次起床 …… 159
 - 7.4.2 第二次起床 …… 159
 - 7.4.3 第三次起床 …… 159
- 7.5 情绪的递进 …… 160
 - 7.5.1 第一次关灯 …… 160
 - 7.5.2 第二次关灯 …… 160
- 7.6 剧情的精妙设计 …… 161
 - 7.6.1 舒缓的节奏 …… 161
 - 7.6.2 约会 …… 163
- 7.7 遇到过的姑娘们 …… 165
 - 7.7.1 电梯上的姑娘 …… 165
 - 7.7.2 吃冰淇淋的姑娘 …… 165
 - 7.7.3 接吻的姑娘 …… 166
 - 7.7.4 电话录音里的姑娘 …… 166
 - 7.7.5 地铁里的姑娘 …… 166
 - 7.7.6 对面楼上的姑娘 …… 166
- 7.8 人物设定 …… 167
 - 7.8.1 生活状态 …… 167
 - 7.8.2 人际关系 …… 168
- 7.9 爱情很美的若干片段 …… 168
 - 7.9.1 办公室玩井字棋 …… 168
 - 7.9.2 复印卡通表情 …… 168
 - 7.9.3 画着乳房的卡通画 …… 169
- 7.10 推荐短片 …… 169
 - 7.10.1 《情窦初开》 …… 170
 - 7.10.2 《无头男人》 …… 172
 - 7.10.3 《A Day》 …… 175

第8课 表演张力与戏中戏 …… 187

- 8.1 全片预览 …… 189
- 8.2 题外话 …… 193
- 8.3 一个疯子 …… 193
 - 8.3.1 人物出场 …… 193
 - 8.3.2 叫我冯先生 …… 194
 - 8.3.3 别把头探出去 …… 194
 - 8.3.4 兰花指 …… 196
 - 8.3.5 调整帽子 …… 196
 - 8.3.6 对着空气比画 …… 197
- 8.4 给钱的活都干 …… 197
 - 8.4.1 基本逻辑 …… 197
 - 8.4.2 跟疯子也要结账 …… 198
 - 8.4.3 出了车要给钱 …… 199
 - 8.4.4 搬空气都能挣钱 …… 199
 - 8.4.5 给您钱 …… 200
 - 8.4.6 搬新家 …… 200
- 8.5 戏中戏 …… 201
 - 8.5.1 这不是大衣柜 …… 201
 - 8.5.2 我家的金鱼缸 …… 201

- 8.5.3 你乐什么啊 …… 202
- 8.5.4 每个人都得以成长 …… 202
- 8.5.5 入戏的最高境界 …… 203
- 8.5.6 花瓶掉地上碎了 …… 203
- 8.6 精神家园 …… 204
- 8.7 穿帮镜头 …… 206
 - 8.7.1 找茬 …… 207
 - 8.7.2 站位不接 …… 207
 - 8.7.3 手里多了道具 …… 208
 - 8.7.4 看天上的飞机 …… 209
 - 8.7.5 容易出现失误的地方 …… 210
- 8.8 表演风格 …… 210
 - 8.8.1 冯与疯 …… 211
 - 8.8.2 结巴是病，得治 …… 211
 - 8.8.3 翻来覆去 …… 212
 - 8.8.4 语气助词 …… 212
- 8.9 推荐短片 …… 213
 - 8.9.1 《二加二等于五》 …… 214
 - 8.9.2 《红领巾》 …… 215
 - 8.9.3 《车四十四》 …… 218

第9课 戏剧化的情节设置 …… 233

- 9.1 全片预览 …… 235
- 9.2 各种人物的性格 …… 239
 - 9.2.1 主要配角 …… 240
 - 9.2.2 工作人员 …… 240
 - 9.2.3 老板 …… 241
 - 9.2.4 名人们 …… 242
 - 9.2.5 医生们 …… 242
 - 9.2.6 主持人 …… 243
 - 9.2.7 警察 …… 244
 - 9.2.8 摄影师 …… 245
 - 9.2.9 五对恋人/夫妻/情侣 …… 246
 - 9.2.10 见家长 …… 248
- 9.3 生活、事业、爱情面面俱到 …… 249
 - 9.3.1 开篇处理得扎实 …… 250
 - 9.3.2 一件小事 …… 250
 - 9.3.3 赞美的力量 …… 250
 - 9.3.4 开篇部分共四分钟 …… 252
- 9.4 爱情是变奏曲 …… 252
 - 9.4.1 追女生秘籍 …… 253
 - 9.4.2 送花桥段 …… 254
 - 9.4.3 吃饭桥段 …… 254
 - 9.4.4 陪遛狗桥段 …… 255
 - 9.4.5 回忆童年桥段 …… 255
 - 9.4.6 再次相遇，影片进入高潮 …… 256
- 9.5 高潮的铺垫 …… 257
 - 9.5.1 真情告白 …… 258
 - 9.5.2 高潮中的高潮 …… 259
 - 9.5.3 他们接吻了 …… 259
- 9.6 结构清晰，模块完整 …… 259
 - 9.6.1 主人公很完美 …… 259
 - 9.6.2 失去工作受打击 …… 260
 - 9.6.3 结局大团圆 …… 263
 - 9.6.4 电影的情绪一直都在 …… 263
- 9.7 推荐短片 …… 263

9.7.1 《玩具岛》 264	10.4.3 人物的巨大转变 303
9.7.2 《宵禁》 266	10.4.4 演奏者与欣赏者 304
9.7.3 《老男孩》 268	10.5 表演的层次 305

第10课 视听化的人物心理活动 289

- 10.1 全片预览 291
- 10.2 与窥视者共舞 294
 - 10.2.1 剧中人物为影片定性 294
 - 10.2.2 五个窥视场景 295
 - 10.2.3 偷窥者的"礼物" 298
- 10.3 开篇即结尾 299
 - 10.3.1 开篇自述 299
 - 10.3.2 结尾自述 300
 - 10.3.3 巅峰时刻自述 300
- 10.4 天才钢琴家的人生大考 301
 - 10.4.1 钢琴比赛 302
 - 10.4.2 演技比赛 303

- 10.5.1 主人公 305
- 10.5.2 经理 305
- 10.5.3 杀人犯 305
- 10.5.4 服务员 306
- 10.5.5 路人甲 307
- 10.6 电影的细节与长镜头 308
 - 10.6.1 从里面锁门 308
 - 10.6.2 三角钢琴 309
 - 10.6.3 同机位画面 310
 - 10.6.4 长镜头 310
- 10.7 推荐短片 311
 - 10.7.1 《深藏不露》 311
 - 10.7.2 《衣柜迷藏》 313
 - 10.7.3 《电话亭》 316

学习电影化叙事方式

第1课

拉片与影片分析

影片分析课是学习电影的必修课程，这里所讲的"必修"并不仅仅是为了应付考试，而是了解电影知识、掌握镜头语言的一门必学课程。

影片赏析、电影分析课、拉片子诸如此类的以分析影片为目的的学习方法，在作者的眼里都是一样的；相对其他的名称，拉片子则更为具象，对影片的逐个镜头进行分析和解读。通过这种方法和形式可以帮助学生以最直接的方式理解电影的结构、镜头的组织样式、表演的细节等。

这门课程看似有趣，深入进去却十分枯燥，一部片子要反复地看（看演员的表演，看现场的场面调度，看故事结构的编排……）而且还要大量做笔记，分析镜头之间的衔接关系……

拉片结束，认真把各个环节的功课都做足，有时会让人感到疲惫。

短片尚且如此，九十分钟的长片更像是一场漫长的"马拉松"，拉片的周期也会变得看似没有尽头，但这些并不能阻挡同学们对这门"看电影"课程的喜爱。

因为，拉片对解决剧本和拍摄环节中的各种问题都有实实在在的帮助……

影像是实实在在存在的画面，观影的时间被放大、拉长后，影片中原本被忽视的细节会被观影者重新认识；一个个生动的案例就呈现在眼前，等待有"心"人去理解画面背后隐藏的"用镜头讲故事的秘密"。

市面上分析电影方面的书籍和教学资料很多，但专门针对短片、微电影的教材却是一个空白。作者在本书中会跟大家分享一些经典微电影的看片心得和拉片教学课程，希望能够对大家的创作和拍摄有所帮助。

细节的呈现方式就影片构成的形式来说，离不开几个大的单元类型，接下来通过拉片的方式逐一对它们的形式进行还原，从影像最基本的画面构成方面去除那些概念化的抽象理论。

本课将通过一个个具体的影片桥段带出概念性的"电影名词"，再以拉片的形式用单个镜头和节奏曲线理解影像的形式、样式和构建方式。本课也是对全书所讲的重点内容进行的一次提炼和梳理。

1.1 学习电影化叙事方式

经常能够听到这样一个词语："电影化的叙事"。

这代表什么意思？它又是以怎样的形式存在？我们通过分析短片里的几组镜头来帮助大家理解这个概念。

本课列举的所有案例都是"电影化的叙事"的一种表现形式。

案例的样式是多种多样的，但分析它们的方法却是相同的：把镜头拆分成文字，以表格的形式重新排列它们。区分出形式上的种种变化，可以帮助我们理解镜头的语言逻辑，最终学会用镜头讲故事的方式。

在《钢琴师》中的这个回忆段落里，调音师向经理回忆自己的经历，使用倒叙的方式，把调音师在一个跳舞的姑娘家里发生的事件重现出来。把这个段落里的每一个镜头还原成文字，如下所示，我们会看到一段**描述事件非常具体的文字**，这是拉片对我们提出的第一点要求。

> 一个金色头发的女士，背对着镜头，拉下右肩的吊带，转身向后看；
> 一支白色的手杖靠在钢琴上；
> 姑娘微笑着转回身，低头解左边的吊带纽扣；
> 裸露的双脚站在木质地板上，黑色的裙子从上落下，左脚向前迈步，右脚跟上。

影片中姑娘认为调音师是一个盲人，眼睛看不见，所以对他没有任何防备，在他弹钢琴的过程

中脱掉衣服然后跳舞，如下图所示。

姑娘背对着镜头脱衣服，是人固有的防备心理；她转过头看，以再次确认了调音师是一个盲人（镜头：一支白色的手杖靠在钢琴上）后，脱掉自己的裙子。

通过拉片，我们可以看到这些**人物心理的活动都通过具体的画面展现出来**。使用画面和角色的表演来表达人物内心的某种情绪，就是镜头的语言，也是电影化的叙事方式之一。

写出具有画面感的文字，这是拉片的第二点要求。

《钢琴师》中的回忆段落

调音师用自己的演技（假装盲人）取得了信任后，这个事件成为调音师向人炫耀的一种资本，向他人证明自己的"能力"，能够获得他人的认同对他来说就是一种成功。

我们再来看一看，影片是如何表达调音师这种成功的感受的。

> 他浑浊的眼睛盯着屏幕，一半脸有光，一半脸在阴影中，弹钢琴，虚化的前景穿内衣的女士在跳舞，从画右旋转到画左；
>
> 他弹钢琴，表情有了变化，微笑；
>
> 女士从画左旋转到画右。

那种胜利的喜悦是通过具体的画面（浑浊的眼睛、微笑、一半脸有光）呈现在观众面前。经过对画面进行分析，可了解导演是通过光影和演员的表情实现这种情绪的传达。

画面具有人物的情绪属性，这是拉片过程中的第三点认识。

上面所列举的案例是整个故事发展部分的一个小事件。

调音师最终说服经理让他认可自己继续假装盲人去客户家里调钢琴，事件过程如右图所示。

两人在咖啡馆里展开对话，对话过程中穿插了大量的回忆段落。

通过节奏曲线我们可以看出该部分的节奏呈持续上升状态。

最终主人公说服经理，自己的人生也进入了一个新的阶段。

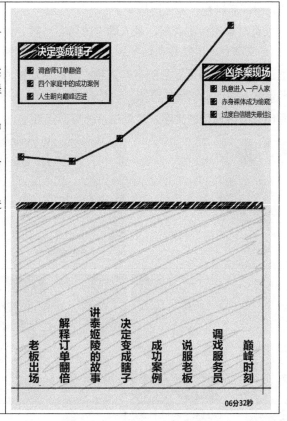

1.2 叙事意义的镜头语言

接下来我们分析一个没有对白、全凭演员表演的叙事案例。

对短片《黑洞》中主人公从保险柜里拿钱的一个段落进行拉片。

主人公发现了一个秘密，他可以使用一个黑洞隔空取物，然后他走向办公室的保险柜，从里面取钱出来。

他把黑洞的那张纸贴在保险柜上，人物此时的动作表现：非常小心谨慎，如下所示。

> 在保险柜前蹲下，右腿撑地，左腿下跪，左手将纸上端按在保险柜门上；
> 带他头的关系，左手拇指向上滑动用透明胶条把纸固定在保险柜上，扭回往后看。

"带他头的关系"像这样**能够说明摄影机位置的语言要能够体现在拉片的文字中，摄影机的位置是建立人物之间关系的必要手段**，这是拉片的第四个知识点。

很多同学写剧本时都会有这样的人物动作描写：小心翼翼。

演员无法对这样的描述进行表演，因为这个词的含义过于宽泛，请看下面的示例。

影片的主人公准备把手伸进保险柜之前，整个办公室就他一个人在加班，他明知这一点却还要回头看一眼，做贼心虚的这种心理状态就忠实地被表达出来了。

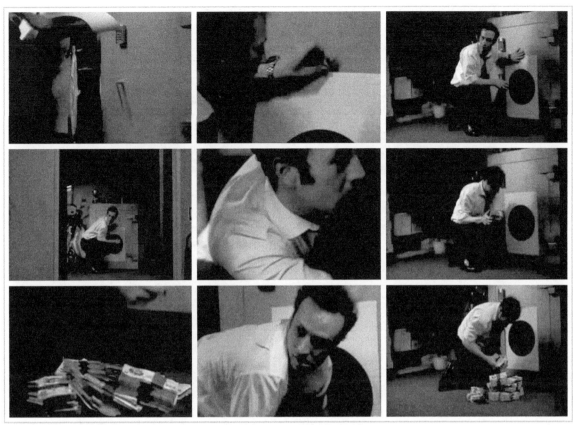

《黑洞》中主人公从保险柜里拿钱

从保险柜拿钱是盗窃行为，主人公动作很快，不时地扭头，人物什么也没有说，但他的动作把他的心理状态全部表露无遗，如下所示。

身体上挺，扭头往后看，高一下，低一下；
（动作很快，人很紧张）
（带门框关系）身体转向保险柜，把手伸进黑色圆环；
手经过黑色圆环伸进保险柜里，从里面拿出一沓钱，双手抓住在手里转了一圈，笑；特写，从脸部摇到钱上。

通过分析影片，镜头语言的形式就会在脑海中逐渐建立起雏形。

大家在写剧本时也要着重写动作，而不是大段地叙述心情、状态、事件的文字，叙述性的文字对拍摄是没有价值的。

主人公越来越兴奋……

从保险柜拿钱的过程中他不时地往后看，这个小细节看片时可能会被忽略，但反复观影就会发现这种表达人物性格的画面不时地出现。

右手把钱扔在地上，双腿完全跪在地上，两只手全都伸进了保险柜；
地面上有一堆钱，右手入画，把一沓钱甩在地上；
身体转向镜头，回头往后看了一眼，双手从里往外抱着拿钱；
跪在地上，右侧钱堆成了小山，双手从里面拿钱出来。

自己家的钱和财物使用起来正大光明，只有在获得不义之财（拿别人的钱财）时才如此这般地小心谨慎，生怕被别人发现。

分析主人公进入办公室，再到钻进保险柜，直至被锁在里面的整个段落的节奏。

我们会发现画面的节奏变化：刚开始人物的状态是小心谨慎；拿到钱后开始变得兴奋；最后忘乎所以，要拿到更多的钱。

最终他钻进了保险柜中，被锁在其中没办法出来。

地板上有成堆的钱摆在那里。

意外事件的发生让剧情180度大逆转。

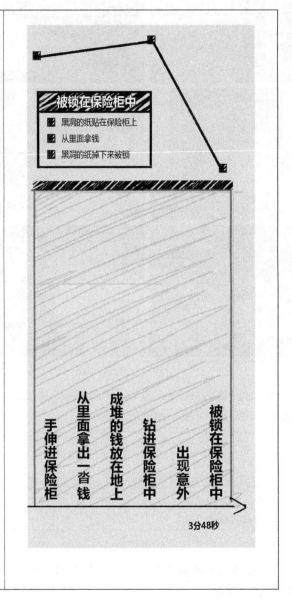

1.3 了解时空关系

在影片中，一个人进入梦境或者来到一个全新的世界是理解时空概念的好案例。在《让我留下》这部短片中，主人公进入到相机中（一个由过去拍摄的照片构建的世界）去寻找自己去世的妻子。

主人公身处的世界与父亲所在的现实世界，形成了两种时空关系。

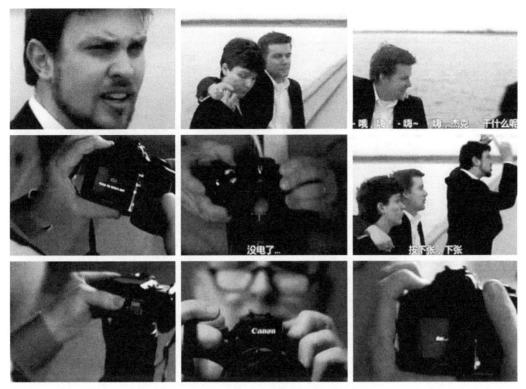

《让我留下》主人公在相机中与父亲交流

在上图画面中,主人公来到河边,得知去世的妻子在相机里还活着,对着镜头与另一个时空中的父亲对话。

他们之间的对话方式是用手比画,父亲通过照片里他的手势,配合着让相机显示到下一张照片,这样主人公就可以通过照片的切换进入到妻子所在的那个场景中。

杰克用左手抬起捂脸,抬起头对着空气说话;
"艾米在……艾米在大桥那张。"
杰克一边用手指向画右,一边抬头说话,手来回不停地运动;
"爸爸,按下一张,按到最后一张。"
"艾米在大桥那一张。"

拉片的过程中,演员的台词(例如"艾米在大桥那一张。")也要踏实地记录下来,这是拉片的第五点要求。

画面在不同的时空中相互切换,会使故事的变化更加丰富、曲折,人物在两条平行线上各自发展(丰富情节),但又相互关联。

爸爸手中的相机显示没有电的信息;
"没电了"
反打,爸爸把相机翻过来,拧相机前端的拍摄模式转盘;
带着两人的关系,杰克双手对着上方的空气比画;
"按下张,下张"
爸爸合上相机的电池盖,翻过来,电池显示没电信息;
反打,爸爸双手晃动相机。

通过拉片我们能够把这种时空关系清晰地列成表格，从而可以在创作中利用时空关系丰富剧情和故事。

主人公在相机里遇到已经去世的妻子是影片高潮部分的一个重要事件。

遇见妻子之后，主人公做出了永远留下来的选择。

最终父亲无奈地接受了，主人公也成为一张照片被挂在了墙上。

随即，影片结束。

这是一个既精彩又悲伤的结局，主人公与去世的妻子团聚，但也永远地离开了自己的父亲。

从节奏曲线上我们可以看到影片情绪在主人公做出决定之后，急剧下滑至低点，高潮过后演员"谢幕"，"舞台"的大幕缓缓落下。

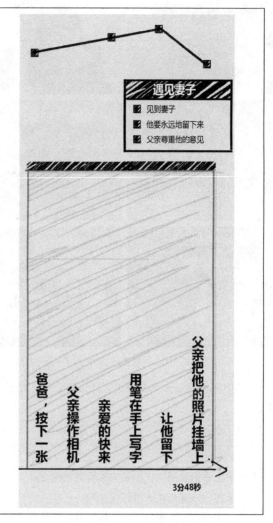

1.4 影片的开场

影片开场，主要人物务必要悉数出场……而且，**影片要在最短的时间内将主人公要完成的目标任务传达给观众**。

《百花深处》这部短片在开场环节，上述这两点都实现了。

片子就从给人搬家这件小事开始了它的故事……

搬家公司的人遇到一个奇怪的客户，这个客户把他们领到一片什么都没有的地方叫他们帮忙搬家。后来，大家才得知原来这个客户是个疯子；看在钱的份儿上，搬家公司的人开始假装抬家具，想通过搬空气糊弄人家……

影片开场就是以搬家公司的人从车上搬东西开始，不多时搬家公司的负责人从楼上下来，上车写工作日志，这时从车前面走近一个人，向他提出搬家的请求。

> 过肩镜头,负责人嘴里叨着笔帽,抬头看了一眼,"啊"了一声继续低头写字;
>
> 戴帽子的中年人伸着脖子问:"我们家能帮着搬搬吗?"背景画左有人走出来,画右有人搬着东西进楼道;
>
> 负责人没有抬头说:"行啊,给钱的活都干。"
>
> 中年人微笑着说:"给钱,给钱。"说第二句时笑得更甜。

 在拉片的过程中,对人物的着装、形象等能够代表人物身份的重要信息的描述务必准确;例如上面的用词:"负责人嘴里叨着笔帽""戴帽子的中年人"。

 至此,影片中的主要人物全部出场,一个是疯子;另一个是搬家公司的负责人,故事就在他们之间展开。

 通过如上所示的镜头拉片表,我们还获得了影片中人物的一个重要观点,搬家公司的人只要给钱的活都干,这种概念通过画面和对白在观众的脑海中建置起来。

 这一观点的建置,为故事后来的发展打下了一个坚实的基础。

 为了拿到车钱,几个搬家公司的人一起演戏,假装搬空气哄骗疯子,这种逻辑关系得以确定。
要在拉片的过程中分析出人物在影片中的观点。

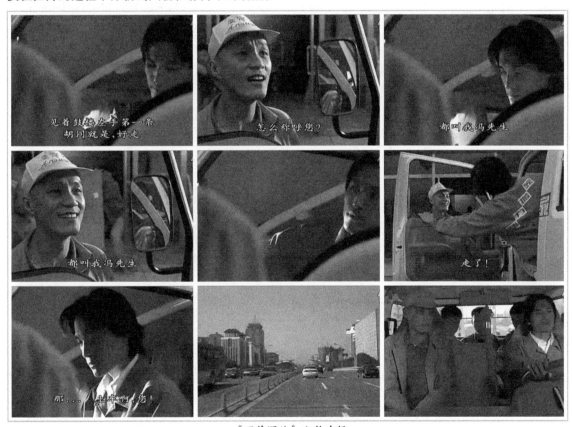

<center>《百花深处》人物出场</center>

 本片的对话也十分简练,"住哪儿啊""怎么走""怎么称呼"……

"住哪儿啊？您"还是没有抬头，说话时头转到另一侧； 中年人的声音"我，我，我们家住胡同。"
中年人眉头上扬，用力说："百花深处胡同！" "怎么走啊？" "宽街奔西，地安门大街奔北。" 眉头上扬"见着鼓楼左手第一条胡同就是。" 语速加快向前点头"好走！"
负责人头没有抬头"怎么称呼啊？" "冯"
中年人一字一顿笑着说："都叫我冯先生。" 负责人抬头看着他，用手合上了文件夹。

"上车啊"……出发转场，迅速把事件往前推进。

通过开场部分的节奏曲线，我们可以看到事件在往前推进，但情节和情绪上并没有太大的变化。

开场环节介绍人物，向观众传达主人公的任务、目标、目的地……

在本片中这个环节的主要功能是推动故事向前发展，为铺垫高潮做准备。

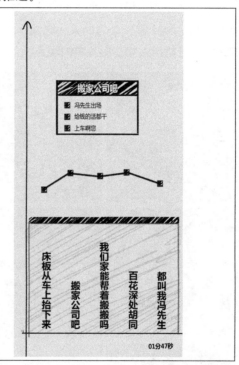

1.5 开端与人物

《盖章》这部短片以司机进入停车场，前去盖章这个事件作为影片的开端，引出主要人物的出场。

从下面的拉片镜头表中，我们可以看到一位司机用一系列动作：开车、拿卡、往前走……构建了一个前去盖章的事件。没有对白、没有解说，全部是人物的动作。

在停车卡盖章；
从驾驶室里拍摄，地下车库，停在杆前，空镜；
左手食指按圆形按钮，从下面取停车卡；
侧拍，驾驶员，加油门向右出画；
墙上的标识：2小时内停车免费认证。

在拉片的过程中,对人物的动作和人物运动方向的描述,用词务必要精准。以"左手食指按圆形按钮""加油门向右出画"这两个镜头为例:要明确到手上第几根手指,以及确定人物最终出画的方向。

对这些细节的考量是拉片过程中必不可少的环节,因为**拉片的目标就是发现细节**。

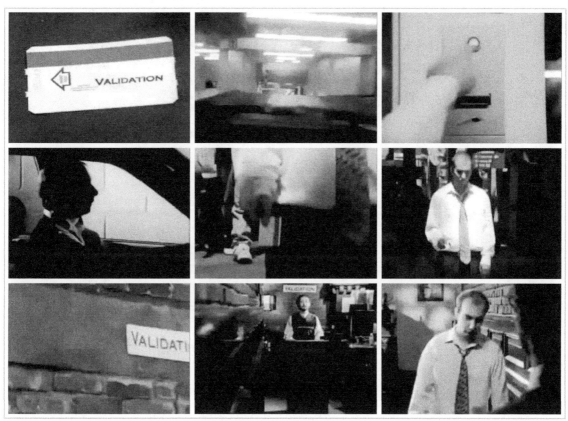

《盖章》次要人物带出主要人物

司机的状态很不好,感觉无精打采……

镜头一摇,主人公出现,微笑着、站立笔直,神采奕奕……与面前这个松松垮垮的人物形成了鲜明的对比。

手拿着卡往前走,背景很多人的脚步;
一个快秃顶的身着白衬衫的男人,领带松松垮垮地挂在脖子上,拿着卡,抬头往前走;
墙上的标识;
认证处箭头向右。

以事代人,以次要人物带出主要人物。

分析影片开场段落的节奏曲线，我们可以看出：司机去停车场盖章只是整个段落中的一个小事件。

开场之后，曲线开始上升，通过事件的不断升级，把影片的节奏和情绪向上推高。

原本松松垮垮的司机得到主人公的赞美之后，精神焕然一新；来时没有精神，离开时精神抖擞；人物产生了变化。

事件要使人物产生变化……

如果剧中人物没有变化，那各位创作的人物和事件就有了问题，不是人物设置不当，就是事件没有意义，因为人物所作所为并没有推动情节向前发展。

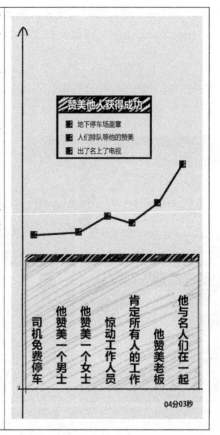

1.6 故事的高潮

由真实事件改编的故事往往更能够引起共鸣……

《梦骑士》这部短片讲述了几位老人重拾梦想的真实故事。在他们身体衰老已近垂暮之年之际，却重新燃起骑摩托车远行的想法，并最终达成了目标（几位老人在晚年实现了各自的一个小梦想），片子非常感人……

通过下面的拉片表，让我们看一下导演是如何处理影片高潮来临这一环节的。

片子中大量穿插了主人公们年轻时骑摩托的快乐时光……

曾经做过的事情，如果能有机会再来一次，相信是很多人的想法（经历过的美好感觉总是希望能够再次重现……）

几个年轻人在海边的合影，三辆摩托车，前排一辆；左边一辆；人群后一辆。

镜头给不同的老者镜头，然后通过旁白介绍他们各自遇到的困难。

人真正需要面对的问题，可能就是身体的衰老和生死之间的考验。影片把主人公面临的困难和问题呈现出来，能够引发观众思考……

瘦老头骑摩托车，驶向画左；
"一个重听"

另一个老头骑摩托车冲镜；
"一个得了癌症"
另一个老头骑摩托车，驶向画右；
"三个有心脏病"

如果把主人公正在经历的事情放在自己的身上，是否能够像片子中的人一样，从容放下，还能够有勇气为心中目标去努力拼搏……

想想都很难，但主人公们却做到了，所以特别不容易。

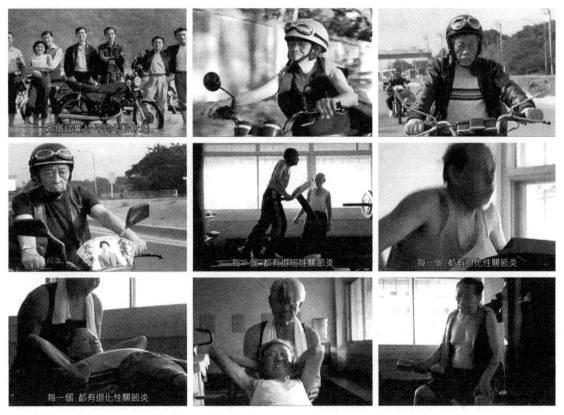

《梦骑士》中几位主人公走在实现梦想的路上

通过分析下面的拉片镜头表，我们看到每一个镜头都是积极向上，这是主人公们遇到困难的奋起反击。用尽了全力是最能够带给他人力量的。**所以画面本身是具有情绪属性的，画面分为积极的一面和消极的一面，在不同的段落中使用它们就像是打开了情绪和节奏的阀门，让观众感受到导演想要表达的内容。**

健身房，瘦老头在跑步机下面冲上面跑步的老头挥动右手，示意加油；
"每一个都有退化性关节炎"
跑步的老头满头大汗；
一个老头从后面给仰卧起坐的瘦老头助力；
瘦老头朝向镜头，从仰到坐，咬紧牙；
另一老头坐着，右手抬起一个哑铃，后面有人服着他的背；
"六个月的准备"

这是让人感动的根源：不放弃、不妥协、不气馁……

这些具有力量的动作和镜头将故事推向了高潮。

截取了影片发展单元的节奏曲线，如右图所示：这个段落开始时完成了人物任务的设定。

大家要去骑摩托车；在段落结束时，他们已经在路上，克服了重重困难。

事件和人物都产生了颠覆性的变化。曲线也走向了最高端。

这意味着故事发展到了高潮，观众的情绪也达到了极点。

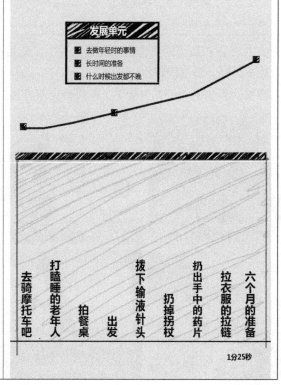

1.7 视觉化的细节元素

细节让镜头语言变得丰富，道具本身能够辅助导演讲故事。

《信号》这部短片把一张纸和一支笔这个看似不能再普通的道具发挥到了极致……主人公在办公室注意到对面楼上的一位姑娘，两人通过在字条上写字相互认识后，主人公家里冰箱上不断增加的新字条，寓意着两人感情不断地递进。

拉开冰箱的门拿牛奶，冰箱上贴满了带字的纸。

创造性地运用简笔画这个桥段，增加引人爆笑的剧情，具体内容如下。

靠在椅子上，双手在头后交叉，笑着看镜头；
姑娘从窗户框里面伸出两只手，手中有一张画着乳房的纸；
他眉毛上挑，眼睛瞪大，头向前；
姑娘从里面走了出来，正好纸上画的乳房在她的胸部前方，张大嘴，头向上扬做了一个夸张的表情，身体下沉；
他一下笑喷了；
办公室所有人都向画左转头看，包括玻璃房里面打电话的老板；

> 他马上收住笑声，扭头看后面的同事，大家都在瞅着他；
>
> 画左一个男同事，伸出食指，放在嘴前，对他做了一个"嘘"的动作，画右一个男同事，第二排两个女同事，电话放在耳朵上，背景是打电话的老板。

影片中的这些细节就像是语言中的形容词，让画面更有层次，让故事更加丰满……

注意拉片表中的"他眉毛上挑""眼睛瞪大""头向前"等演员的动作，这些肢体语言不仅仅是让表演充满了细节，也直接会影响到观众的情绪……正是因为无数个类似的细节都做到了，影片才更能够"走心"。

细节、细节、细节，重要的事情说三遍。

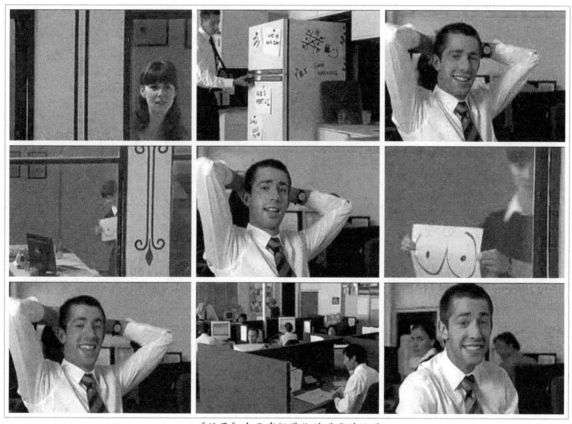

《信号》中具有视觉化的道具的运用

恋爱中的人都是幸福的，这种幸福感的体现就在于两人的互动性上。运用道具创造出两人交流的某种具有独特属性的"密码"，其中的含义只有当事人能够理解。

> 他对着同事抿着嘴，扭过头做了一个瞪眼咧嘴的表情，转过去看，再扭头做了一个"嘘"的动作，轻声；
>
> 姑娘双手拿着卡通样式乳房的画，贴在胸部位置身体微蹲左右摆动；
>
> 他咧着嘴大笑。

通过镜头拉片表可以看出：男女主人公并没有相互说喜欢对方，但观众都看懂了，明白了两人正处于恋爱阶段。这就是画面本身就能够"说话"的一个好案例。

上面列举的案例是右图中"在办公室放声大笑"的这个事件，它处于整个段落的中间环节，是该段落节奏的最高点，经历这个事件之后两人就开始准备约会。

意外事件紧随其后，因为女方工作变动，男主角与她失去联系，也就是说他失去了表白的对象。

情绪与曲线急剧下滑至低谷。后面的课程中对整部片子都进行了分析、解读。

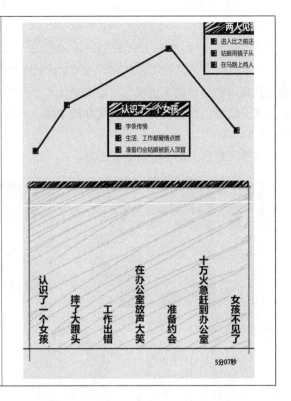

1.8 制造悬念

写剧本、拍电影就像是搭积木，最终要完美地在观众面前将它呈现出来，**需要创作者对其中的各个环节都要精通**。某一环节出现失误，最终的效果就会打折扣，通过拉片这种方式可以让我们洞察其内在的"奥妙"，能带给我们观影的新乐趣。**正因为喜欢电影，所以我们要变得更"专业"，拉片可以给我们打开这扇"窗"**。

《蚁蛉》这部短片为我们提供了一种具有循环模式的影片结构案例。通过下面的拉片表，我们可以了解导演对悬念这种情绪的建置技巧。

影片的主人公在房间里寻找一个巴掌大的小人……

他找来找去，什么也没有发现。此时电话铃响起。

一个未知的房间；谁也不清楚主人公是做什么的，一切都怪怪的……

站起身来，头先往右侧窗户扭头，俯视前下方，寻找什么，双手抓紧鞋，向后转头看表，摇；
九点四十，时针，秒针，镜头推；
他回过头来，双手抓紧鞋子，眼睛小幅度左右转动，电话铃响，猛转身伸右手接电话，推。

主人公拿起电话，但没有接听，直接放在了水杯里。

这样的举动完全让观众摸不着头脑，表上的秒针往前走，玻璃杯里的水泡，整个场景既神秘又诡异。

分析拉片表，类似"从话筒里向上冒泡""秒针走""钟表的特写"这样的特写镜头将观众带进某种诡异的氛围之中。

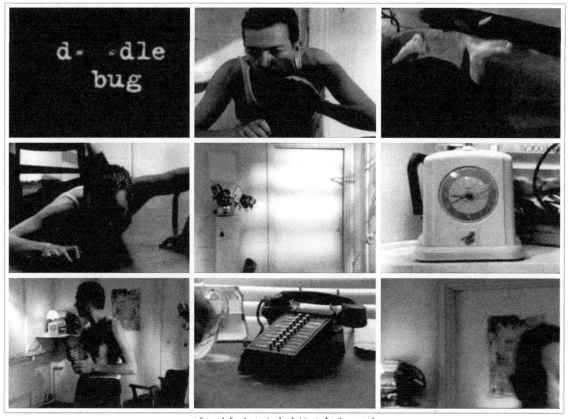

《蚁蛉》主人公在房间里急躁、不安

手拿起话筒，放在桌子上；
恢复站立姿势，转头看电话；
手入画拿起话筒放到玻璃水杯里，从话筒里向上冒泡；
反打，后背，他面向墙壁，向后转头看表；
秒针走，钟表的特写；
玻璃杯中冒泡的话筒。

最终主人公找到了小人，用鞋拍他，正在他得意之时，意想不到的事情发生了……**保持对结果的介绍也是保持悬念的一种方式，对后面部分的解读见相应的章节。**

他左脚迈到椅子上，跳了过去，在墙角，面对墙脚右手拿鞋子猛砸地三下，停下来转身背靠墙，双手抓紧鞋子，皱眉头，眼角一抬，推。

全片没有对白，全凭借主人公的表演推进剧情。

主人公找寻"小人"的过程分三个阶段：第一阶段什么也没有发现；第二阶段发现了，却让他跑掉了；第三阶段把他拍在主人公的鞋底之下。

通过节奏曲线我们可以看出，影片以寻找的目标作为引起情节起伏变化的主要事件。

其中穿插未知、不明缘由的日常事件，通过演员反常的表现让悬念建置起来……

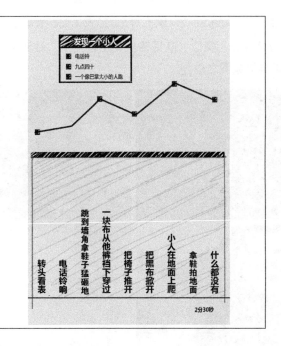

1.9 叙事模式与干扰事件

要不断地为主人公创造麻烦是干扰事件的"使命"。

《搭错线》这部短片讲述了一个离奇的故事，主人公身处在一个特别让人急躁的环境之中，然后做出一系列错误的行为，最终引发很严重的后果……

干扰事件从主人公拨通电话后就随之而来，通过拉片分析镜头表这一点尤为清晰：接电话的是一个小姑娘，她拉扯电话线把座机摔到了地上，主人公被传来的声响吓了一跳；在驾驶室里前面的一个大卡车倒车，传来的刹车声也对他产生了影响，使他一时之间失去了判断力……

驾驶员被电话里的响声吓了一跳，低着头叫"亲爱的"，右手的电话从耳边拿到更远的距离，再回到耳边，脸上红光一闪；近景。
大卡车倒车，刹车声；近景。

这时在主人公和观众的心目中就建立起一种自认为"正确"的叙事模式，主人公认为接电话的是自己的女儿；观众也认为这是人物与自己的孩子通电话。

结尾时大家发现自己都错了……

驾驶员抬头看，对着电话说；近景；
"你在说什么？"
小姑娘右手把电话放回到桌子上；小全；
驾驶员，皱眉，打电话；近景；
"妈妈在吗？"
小姑娘站立，身体重心转向左脚，右手玩电话线，倾斜着头讲电话；小全；
"妈妈和威姆叔叔在楼上。"

从上面的分镜表中可以明显地感觉到：电话里的回答让主人公特别紧张。因为一位陌生的男子与自己的妻子在一起。

《搭错线》主人公在车里打错电话

一时间主人公不知道应该怎么办？

演员此时有很多细小的动作来强化自己内心的急躁情绪，内容如下。

> 驾驶员张着嘴，眼睛左右转，突然笑了一下；
> "威姆叔叔是谁啊？"
> 画外音：
> "妈妈和威姆叔叔在楼上！"
> 驾驶员由微笑变得严肃，向窗外看了一眼，左手反复搓方向盘，抓电话的左手，时紧，时松，眼睛向上瞟；近景。

主人公让接电话的小姑娘去楼上试探自己的妻子，然后焦急地等待一个结果。**干扰事件再一次出现："后面汽车按喇叭的声音"；这时他彻底失控了，直接骂了出来……**

> 驾驶员放下电话，右手拿着电话抓在方向盘上；
> 眼睛直直地看着画外，嘴微张，舌头动了一下；
> 左手拿下盖子，掌心铺开，右手将药瓶向下倒出三粒药；特写；
> 抬手将药往嘴里送，盖上盖子，放在前方；中景；
> 头倾斜着，耸肩，夹着手机；近景；
> 画外音，后面汽车按喇叭的声音；
> "滚开！"

拉片把演员的状态、举止、行为一一呈现出来……

在开篇的这个段落里,导演用很短的时间就建立了影片的叙事模式,让主人公和观众在自认为的模式下越走越远。

通过节奏曲线可以看出影片的情绪持续下行,当主人公听到自己妻子和陌生男人在楼上时出现一个转折。

这个转折对人物来说使其情绪跌落到了谷底;对观众来说好奇心升到了顶峰……

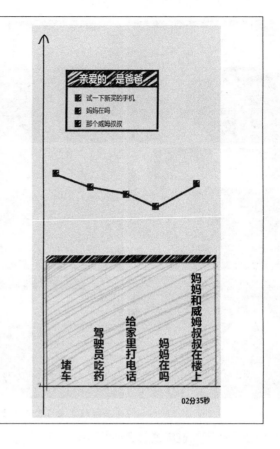

行文至此,第1课就结束了……

在本课中作者通过对几个案例片段的拉片,在纸面上用文字和节奏图表,给大家分享了个人看片的心得和体会,个人观点仅供大家参考。

上面所列举的案例在后面的九节课中还会有更为详细的解析和分享,在本课中就不更多地展开新的知识点。

拉片的课程是精彩的,因为可以看到优秀的导演带给我们的精彩故事;同时拉片的过程也是艰辛的,要分析出不同类型片子的特点、拍摄手法、创作理念、演员的表演……需要花费大量的时间去揣摩、体会,还要在实践中反复尝试才能有所收获。

所以在开始后面的课程之前,请大家做好心理准备,想必这将是一段痛并快乐的学习体验。

解读《梦骑士》

第2课

叙事空间与镜头情绪

本片讲述了五位老人重拾梦想的故事：他们要像年轻时代的自己一样骑着摩托车去远行。岁月匆匆，时光荏苒，当大家都不再年轻的时候，能否再去完成一次冒险，向那逝去的青春致敬？最终他们带着去世友人的照片一起踏上征程。

这是一个真实的故事，几位长者用亲身经历交出了一份精彩的答卷。

故事让人看到希望，给人力量，使人感动。

本片的叙事空间由年轻时代和年老时代共同组成：年轻时代的主人公们是片子的回忆段落，几个年轻人在海边嬉戏、打闹、合影留念……这段被剪得很碎，融入整条主线之中。老年人的生活状态与他们年轻时的状态通过剪辑交织在一起，从而形成强烈的对比效果。

本片看点：具有情绪化的镜头属性

本片在开篇就提出了一个问题：人为什么而活着？

这个问题一直以来都是一个宏大的命题，好像自从人满足了基本的生存需求之后，就从未终止过对这个答案的求索。生命对于不同的人有着不同的理解：为什么而活着？如何能够活得有意义？怎样才能活出精彩？想必在你、我、他的心中会有千万种不同的解释。

让我们看看本片的主人公们是如何用行动回答这个问题的。

2.1 全片预览

人老了之后会遇到很多问题：亲密的人会提前离世；身体衰老会得严重的疾病；行动不便、意识模糊、不被子女理解，还会被人嫌弃。影片一开始通过具体的画面交代了四位老人遇到的困境。

桌子两边左右两束菊花，一盘橘子，一张放大的女人黑白遗像。一个老头低下头，看手中的另

一张照片：泛黄的老照片里一个年轻小伙子抱着一个年轻的姑娘。

医生右手拿一张X光片，向病人讲解病情，另一位老头左手摸头表情痛苦，他无法接受面前医生告诉自己的这个结果。

桌子上有玻璃杯子及各种药片、药盒。第三个老头坐在桌子前，右手掌向上，低头看手中的药片，沉默不语。

接电话的第四个瘦老头，"啊"的一声头向前倾，张着嘴，表情慢慢僵住，然后直直地坐在椅子上；一支笔入画，在一张老照片上一个高个子的年轻人头上画一个椭圆形的环，寓意着这个人成了天使，离开了人间，他失去了自己的好友。

1. 为了友谊出发

在影片中出现的这几位老人相互认识，年轻时大家就是很要好的朋友。因为一位友人的离去，大家又聚在了一起。

餐馆里，桌子前面碗儿、筷子、一杯水，椅子上立着一位老者的遗像；五个老头围在桌子一周，每个人都低头坐着。其中一个老头表情严肃，抬起眼皮看着对面打瞌睡的同伴。

老头低下头看着手中的纸，慢慢打开，深吸一口气，手啪地拍在餐桌上，坐在对面的两个老头，其中一个吓得一惊，猛抬起头看，不知道发生了什么事情；另一个拿筷子夹起的汤圆掉在碗里，他则保持夹菜的姿势不动，呆呆地看着发脾气的人。

老头瞪着眼睛，用尽全力喊道："去骑摩托车吧"。带耳蜗的瘦老头转头，他不知道发生了什么事情，根本也没有听清楚他在说什么，然后"啊"了一声，挺起身体。

他们在这声呐喊声中出发了。

卷帘门向上升起，说骑摩托车的老头站在门前；仓库里，一辆老式的摩托车满是灰尘，两边堆放着杂物，地面上有换下来的轮胎。

闪回到他们年轻时在海边合影、奔跑、欢乐的场面。

老者用手指从上向下抚摸照片上的人，曾经的经历给了他们坚持下去的力量，受到这种力量的感染，每个人都行动起来。

医院的病床上一个老头坐着，左手拔下右手臂的输液针头；

站在妻子遗像前的老头扔掉了拐杖；

坐在桌子前，准备吃药的老头抬起右手猛向下扔出手中的药片，桌子上的药片反弹得到处都是；

听力有障碍的瘦老头抿着嘴，手向上拉上衣服的拉链。

大家做好出发前的准备，下定决心完成挑战。

2. 年老的勇士

摩托车车灯正面面向镜头，开灯；立交桥隧道内到隧道外快速前移的空镜；前排三个骑着摩托车的老头，后排两个，从隧道中驶出；配合他们骑车上路的画面，开始以画外音的方式，介绍这个老年骑行队伍的状况，这也是向观众传递他们需要克服的巨大障碍，如下图所示。

"五个台湾人，平均年龄81岁"；

"一个重听"；

"一个得了癌症"；

"三个有心脏病"；

"每一个都有退化性关节炎";

"六个月的准备";

"环岛十三天";

"1139公里";

"从北到南";

"从黑夜到白天";

"只为一个简单的理由"。

经过前面的铺垫，镜头的节奏变快，情绪也进入了片子的最高潮，一位老头面向镜头，骑在摩托车上，张嘴喊出来。

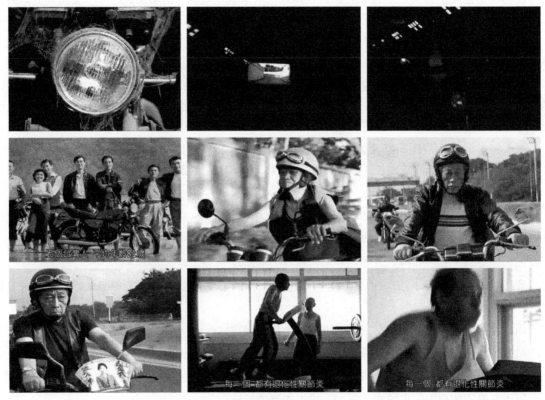

车队踏上征程

他的手转动油门，急驰的路面，摩托车飞速向远方冲去；闪回一群人在海边奔跑，脚踩在水中，水花飞溅。

3. 在追梦的道路上

一群人在海边奔跑，前排的一个人高举手臂，大家张嘴喊出声来；年轻的姑娘被小伙子抱着转圈，姑娘笑得特别开心；年轻小伙子看镜头，按下快门后，笑着往后退，画右四个年轻人有蹦、有跳、有招手、往前跑；五个年轻人在海边奔跑、挥手、喊叫；树林、夕阳、空镜；年轻人在摩托车后站好位置，等待相机拍照。七个年轻人在海边的合影，三辆摩托车，前排一辆，左边一辆。

海浪翻滚而来；瘦老头双手抬起看着远方，几位老人站成一列，看着太阳落山；一位老人怀里抱着妻子的遗像，海面上的太阳缓缓落下；五位老人站成一排，瘦老头双手将一个老人的遗像举过头顶，背景是摩托车，与年轻时照片里的位置一样；太阳，空镜。

"人为什么要活着"。

年轻人抬头看着太阳：因为梦想。

2.2 问答机制

提出问题然后回答，是本片展开情节的基本模式。

1. 提出问题

影片在开始时提出了一个具体的问题：人为什么活着？

然后根据不同人的处境给出几种假设的答案，如下图所示。

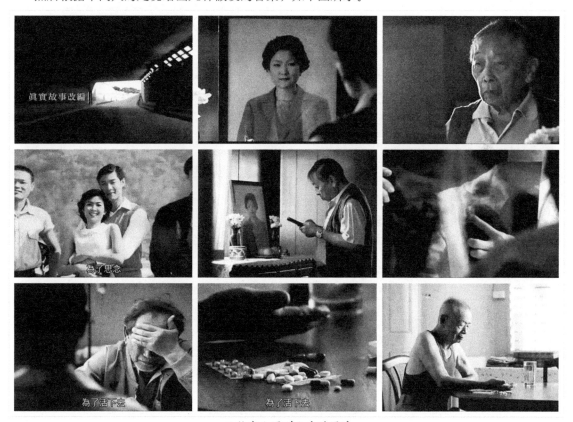

几位老人遇到人生的困境

从提问的角度来讲，这个问题非常好，提到人们的心坎里去了。不但主人公想知道这个问题的答案，观众们也想知道答案。悬念就这样建立起来了，片子的骨架立住了。

说到这里，作者想起另一部片子中的一段对话。

一位残疾人问自己的老师，她很苦恼为什么上天对自己是如此的不公平，让自己跟别人不一样，她说的不一样的意思就是身患残疾。

她对自己的老师提出这个问题，同时也是片子要最终解决的问题。

她的老师告诉她，我们为什么要跟别人一样。这样的回答确实很有力量，站在一个完全与你相反的角度去看待问题，并且得出一个让人信服的答案：每个人都是独一无二的，你要相信自己。

问题要说到点上，见解要深入、要独特，这是片子好看的一个基础。

作者选择这个短片作为课程的案例，也是因为**这部片子的问答机制特别直观**，对想学习如何把片子拍好的同学们来说特别有参考价值。

片子通过画外音提出问题……

> 立交桥向后退，空镜；
> "真实故事改编"
> "人为什么活着"

2. 用影像讲故事

接下来影片通过几位老人的生活现状，对"人为什么活着"给出了几种假设：

除了旁白、字幕之外，**电影还是靠画面讲故事**。接下来每一个人物的出场都带有这种故事属性。

(1) "为了思念"

一个丧偶的老人在老伴的相片前沉思，看他们年轻时的照片……

> 菊花左侧，黑白照片，一个女人，过肩镜头；
> 老头由平视照片，低下头，向下看；
> "为了思念"
> 泛黄的老照片，年轻小伙子抱着年轻的姑娘，左右各站一个男人。

(2) "为了活下去"

一个得了重病的老人，医生给他介绍病情，他控制不了自己的情绪……

> 医生右手拿一张X光片，左手食指从锁骨位置向下滑动；过肩镜头；
> "为了活下去"
> 老头左手掌摸脑门和后脑勺，表情痛苦，带着医生关系；过肩镜头。

(3) "为了活更长"

一个每天要吃很多药物的老人，他坐在桌子前发呆……

> 前景桌子上各种药片、药盒，中景右手掌向上，远景玻璃杯子；老头坐在桌子前，低头看手中的药片；
> "为了活更长"

(4) "还是为了离开"

一个听力受损的老人接到好朋友去世的电话……

> 接电话的瘦老头，"啊"的一声头向前倾，张着嘴，表情慢慢僵住，嘴巴合拢；
> 瘦老头身体下沉，直直地坐在椅子上；
> "还是为了离开"
> 一只黑笔入画，在一张老照片上，一个高个子的年轻人头上画一个椭圆形的环。

所有的一切最终都落实到具体的画面上。

尤其是接电话的老人，"啊"了一声，然后呆呆地坐下。观众在他接电话时，并没有听到关于什么人去世的坏消息，片子也没有任何解释，但从老人的表情上观众可以感觉到一定有什么不好的事情发生。

最终照片上一个人头上的圆环让所有人都明白了，这个人已经去世了。这个段落里的镜头设计就是通过具体的画面落实了导演的意图，而不是旁白或者字幕。

那他们怎么办？就成了影片的新看点。

2.3 情节线

观众要看到的是：几位老人如何摆脱困境达成自己的目标？**他们怎样克服困难就形成了一条情节线**，在接下来的这个段落里就阐述了他们解决问题的具体做法，如下图所示。

他们努力要达成的目标形成了一条笔直的直线，直指高潮。

我们仔细分析片段的结构，就会发现主人公们情绪的铺垫是一层一层展开的，就像是洋葱头，最里面那一层才是核心。

白天到黑夜克服困难

将事件进行概括，这条简明扼要的情节便跃然眼前。

他们沿着自己年轻时的足迹重新上路，再次出发。

一件看似不可能完成的任务，一群勇敢的骑士，已经没有什么可以阻挡他们追求梦想的步伐。

真是应了那句话：困难越大，得来的胜利就会越让人喜悦。

(1)"环岛十三天"

遇到困难，同伴之间的相互扶持……

> 瘦老头拿一个摩托车车轮，蹲在地上的老头拿着螺丝钳子，画左上来一个老头过来扶着摩托车把，后景一个老头扶着车身；
>
> 树梢间隙的阳光；
>
> "环岛十三天"

(2) "1139公里"

路途遥远，克服它……

> 远山，太阳落山的余晖，椰子树，迅速掠过，空镜；
>
> 傍晚，车队开着车灯冲镜；
>
> "1139公里"

(3) "从北到南"

身体出现状况，克服它……

> 一个老头在摩托车座位上，被同伴从身后抱着下车，弯着腰，左手扶膝盖，瘦老头在画左扶着车把；手持拍摄，摇左，再摇右；
>
> "从北到南"

(4) "从黑夜到白天"

兄弟间的相互支持，携手向前……

> 逆光，老头坐在路边，左手摸自己的右肩膀，然后放下，因疼痛咧嘴，面部表情痛苦，后面的同伴双手按他的肩；
>
> "从黑夜到白天"

(5) "只为一个简单的理由"

被伤痛困扰，克服它……

> 三个老头骑车过弯道；
>
> 夜，逆光，老头面向镜头，侧着身，另一人给他的左臂缠绷带；
>
> "只为一个简单的理由"

(6) "人为什么要活着"

再次提出相同的问题，这些人用行动给出了一个有力量的答案……

> 太阳，空镜；
>
> "人为什么要活着"

(7) "梦"

是为了圆自己的梦……

> 梦

作者对影片梦的观点进行了补充，感觉梦想更为合适。

这是一条商业广告片微电影，会考虑到客户的因素，可能片子在最终点题的处理上有客户的要求在里面。

个人意见仅供参考：**梦还是单薄了点，梦想则更为具体。**

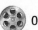

2.4 打动人心的要素

片子为什么感人，为什么能让人看得眼睛湿润。这就是接下来课程中想跟大家探讨的。

能打动人的片子，除了一个好故事之外，导演对镜头语言的运用也是至关重要的。技巧不在于多，而在于精，**画龙点睛难点就在于要恰到好处**。

接下来我们看一下本片中镜头语言的运用技巧。

1. 强调困境

这部片子几位主要演员的戏份都很重，没有特别明显的主、配角之分，**他们之间是并列关系**，如下图所示。

为了在介绍人物时不让观众产生混乱，片子在处理角色时常用的手法是给完某人的镜头之后直接跳接他过往的经历，简单、直观地完成介绍人物的任务。

例如，在几位老人驾驶摩托车上路的途中为了强调他们的困境，**反复利用闪回来强调每一个人遇到的具体问题**，这是加深观众对角色理解的一种有效方法。

用闪回的方式对下列问题进一步进行展示。

(1) 癌症老人

得知自己得了癌症，难以承受巨大的痛苦……

侧拍，骑车的老头戴着头盔驶向画右；
闪回，抬起右手，双手抱头，哭泣；过肩镜头，带医生关系。

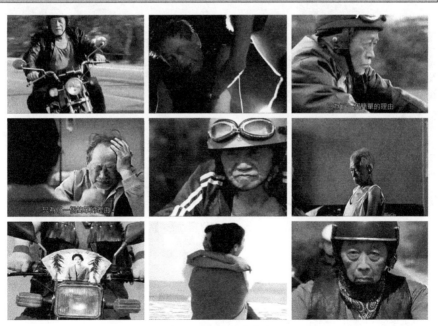

主人公们的并列关系

(2) 重听老人

听不到别人说什么，但可以感受到自己不受人欢迎……年轻的女人可能是老人的孩子。

瘦老头骑车冲镜；
闪回，他直直地坐在床边，一个年轻的女人，向床上扔床单，冲着他大喊。

(3) 丧妻之痛

想念逝去的亲人，年轻时在一起的快乐时光历历在目……

> 摩托车冲镜，车前把位置有一个女人的黑白照片，两边有红色的辣椒串；
> 闪回，年轻的姑娘被小伙子抱着转圈，在海边；
> 老头正面看着镜头。

这种处理方式就**把观众的目光聚焦在每个人身上**，至此影片也完成了向观众介绍人物的环节。

2. 时空混剪

把老年人的生活状态与他们年轻时的状态通过剪辑交织在一起，从而形成强烈的对比效果。

(1) 年轻时的自己

人年老的时候会回忆曾经的快乐时光。

年轻时的自己是片子的回忆段落：几个年轻人骑摩托车来到海边嬉戏、打闹、合影留念……这段被剪得很碎，如下图所示，融入整条主线中。

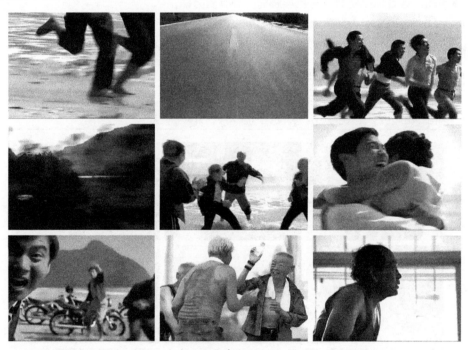

年老时期与青年时期的对比

回忆段落不仅仅出现在一个单一情节里，而且是穿插在全片各个段落里。

- 场景一：

在影片进入高潮时，这组画面起到了推波助澜的作用。

> 一群人在海边奔跑，脚踩在水中，水花飞溅。

- 场景二：

大家仔细分析影片，就会发现影片中几位老人年轻时的所有镜头都是充满欢乐、喜悦和激情的。

> 一群人在海边奔跑，前排的一个人高举手臂，大家张嘴喊出声来。

- 场景三：

几个年轻人合影之前的镜头，这组镜头保证了回忆段落情节的连续性，对于片子来说有更多的

激励镜头可供选择。

> 年轻小伙子看镜头,按下快门后,笑着往后退,画右四个年轻人有蹦、有跳、有招手,往前跑。

- 场景四:

这组镜头特别重要。

他们合影的照片在整个片子里象征着每个人的精神寄托,有了它大家才能够被鼓舞、被重新集结在一起。

> 几个年轻人在海边奔跑、挥手、喊叫;
> 树林、夕阳,空镜;
> 年轻人在摩托车后站好位置,等待相机拍照;
> (他们要拍的照片就是片子很多段落里反复展现的那张合影)
> 海浪翻滚而来。

(2) 老年时的快乐时光

他们又回到了海边,像年轻时的自己一样开心地蹦跳、打闹。用他们自己的方式庆祝胜利……

> 两个老头在海边伸手打闹,另外两个一位在前,另一位在后,鼓掌,挥动两臂助威;
> 一个老头笑着把空的矿泉水瓶扔到另一个老头的头上,被瓶子击中的老头笑着转身做一个假装摔倒的样子,大家开心地笑,背景站了一个老头。

3. 情绪的调节阀

影片除了在时空运用方面采用了对比方式,又在画面中使用节奏杠杆来加强视觉的冲击力,从而形成了更有说服力的画面。所以常规对影视拍摄的要求,单纯把画面拍得漂亮并不是我们追求的唯一准则,把画面拍得好看是远远不够的,要创造出影像丰富的层次关系需要技巧,更需要不断地学习。

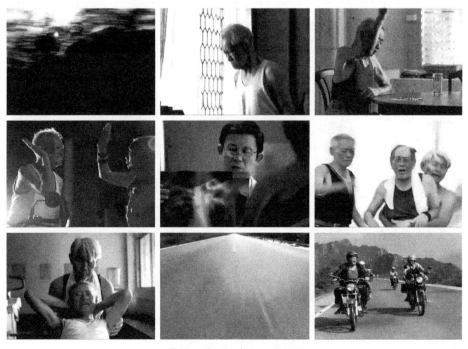

获得力量、鼓舞人心的画面

在接下来的讲解中我们逐一对上述观点进行阐述。

有两点希望能够引起大家的注意，即画面属性和节奏杠杆。

情绪的调节阀是对画面属性的一种定位。在本例中画面可以细分为积极向上的画面和情绪低落的画面。

影片开始时表达几位老人生活现状的画面就属于情绪低落的画面。

像下面列举的这些镜头就属于积极向上的画面：

"老头甩手把药扔在桌子上"（不想再依赖药物，要跟过去的糟糕生活说再见）

"两个人相互击掌，在夜晚的路边"（同伴之间的友谊，大家相互扶持）

"瘦老头面向镜头，做仰卧起坐"（强身健体，改变现状）

还有一些很小的肢体动作，例如："张嘴喊""鼓掌""奔跑"这样的画面就是**节奏的杠杆**，它能够向观众传递主人公"奋起抗争"的情绪，正是这些因素共同发力将剧情推向高潮。

另一个老头骑在车上，张嘴喊出来；
手转动油门；
急驰的路面，一辆摩托车飞速入画，向远方冲去；
急驰的公路路面，空镜；
路边的树飞速往画左移动。

加快影片节奏的常规手段：改变片段的播放速度；剪辑点被切得更碎；单位时间内呈现更多的画面内容；视觉效果更刺激……

通过向经典的影片学习，要善于利用本节中列举的这些节奏杠杆。

积极向上的画面被大量使用，观众的亢奋情绪就会被调动出来，观影的人就会不自觉地**移情片子中的角色**，站在更认同主人公们的角度上，为他们的坚持加油，为他们遭受的困苦伤感。

老头在跑步机上跑步；
树林向后急速后退，夕阳，空镜；
瘦老头直直地坐在椅子上；
老头甩手把药扔在桌子上；
两个人相互击掌，夜晚的路边，逆光；
医生拿着X光片，讲话；
在海边，一个老头被后面的同伙抱起来，画左的老头抬起手臂，放左退；
瘦老头面向镜头，仰卧起坐，坐起；
公路路面，空镜；
车队最前排的老头，张嘴喊。

如果观众没有认同主人公的观点，不能与他们感同身受，导致影片中没有有价值的内容与观众分享，那就意味着我们生产出了一部失败的作品，造成这种结果的主要原因还是导演没有掌握镜头语言的应用。

4. 画龙点睛

目标达成：他们再次实现了骑摩托车远行的梦想。

太阳缓缓落下的画面有多种寓意，其一：导演想传达的意图是**主人公们成功了**；其二有这个画面出现，意味着全片接近尾声，**舞台上的大幕徐徐下落**。

瘦老头双手抬起面向着远方，老人们站成一排，看着太阳落山；
怀里抱着女人的遗像；
海面上的太阳落山，空镜；
五个老头站成一排，瘦老头双手将一个老人的遗像举过头顶，背景是摩托车，与年轻时照片里的位置一样。

穿插回忆段落：曾经年轻时的自己和朋友们在一起，无限美好的未来……

年轻人抬头看着太阳。

这里依然使用对比方式，切回到主人公们年轻时在海边看太阳的画面。

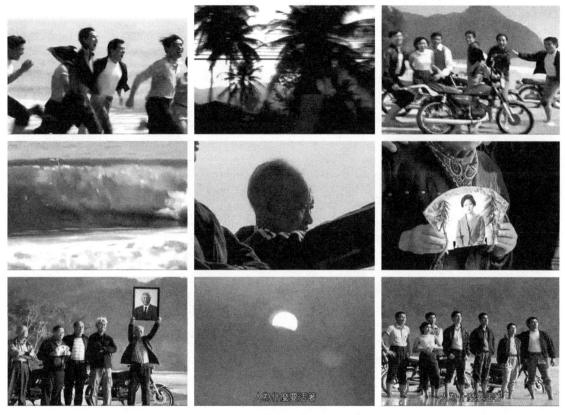

几位老者终获成功

影片节奏到这里明显慢了下来，给观众留出时间，使亢奋的情绪得以舒展，回味主人公们达成目标的故事，如上图所示。

2.5 推荐短片

每一课结束，都会进入到这个环节：**推荐几部精彩的短片供大家参考、学习。**

推荐的片子都会与我们课程中的内容具有一定的关联性，这种关联性并不是说短片所讲的故事相似或者类似，而是它们所传达的思想、情绪有相似之处。

本节课推荐的四部短片都能让人感到一种振奋人心的力量。

本节课为大家推荐了四部微电影广告片,这种以讲故事为主的新型广告片在未来会成为商业客户的首选方式,广告也将进入到更为高级的传播方式:**体现品牌背后的价值观**,而不再是直白地自卖自夸自己的产品。

2.5.1 《有价值的人生》

一个被丈夫抛弃、贫困潦倒的女人,收养了三个无家可归的孩子。

一个小女孩在街上哭,"这是 Kitty,父母离异"。

天桥底下双手合十乞讨,"这是 Max,麻痹症患者"。

天桥上警察正在追一个小偷,"一个偷盗成性的小偷"。

她把三个孩子领回到自己的家与他们生活在一起。

做饭,着火,她和三个孩子吓得跑出去;吃饭,她用筷子打小男孩的手,让他把菜夹给弟弟;小男孩倾斜着头看最小的弟弟,不服气地咧嘴;最小的弟弟嘴里有饭大笑;小姑娘也大笑,还用手打小男孩;他们笑得躺到了地板上。

她领着患小儿麻痹症的孩子走过来,冲着一群踢足球的小朋友喊了一声。她和小儿子在球门前面,双手把小儿子的手抬起来让他加油;一个小朋友起右脚踢球,小儿子把球抱在怀里,她大喊"好"。

二层的阳台上,她端一盆水,边走边洒;小儿子拿水管冲她,前面的哥哥坐着洗头,结果演变成大家一起打水仗。

小朋友躺着,足球放在左手边;小女儿抱着小娃娃,躺在床上;大儿子躺在床上;三个孩子睡在她的周围,他们睡觉,她在中间闭着眼弹吉他,她抱着吉他向后躺下去睡着了;蚊帐上挂着一根带线的灯泡。

他们坐车去看海,街道飞速向后;汽车的最后一张长座位上,大家的头相互靠在一起;她起身向窗外看;到达海边,四个人站立不动;三个孩子惊讶的表情特写,大手拉着小手。

几个人叫喊着,边跑,边跳,冲向大海;小姑娘和小儿子手拉手,海浪打过来。

她把足球扔向空中,大儿子把它接住,小儿子跟在她的身后;她把小姑娘抱在怀里。

"Doy 妈妈,身患绝症,还有两年的生命"她在医院走廊拍医生的肩膀,反过来安慰医生;她在病床上弹吉他。

闪回,她收养几个孩子的画面。

她入画走到路边,小女孩在哭;她蹲下来摸她的头,两人抱在一起。

在办公室,她和小偷坐在一排,警察对面坐着。警察指着要签字的位置,小偷歪着头,抖脚,她笑着看他,然后签字,另外一个警察入画,在他们后面的文件柜找文件。

她在桥底下给患小儿麻痹症的孩子饼,看他吃;孩子腿上绑上了支架,往前走,双拐从手中落到地上,走到右边扑到她的怀里;她高兴地使劲拍打孩子的屁股。

街道上的车流;坐在路边露天咖啡馆的人;她拎着塑料袋从远处走近,扭头向右看路边的人;窗户外,鸽子起飞。

她对孩子们说:"有价值的人生,不是拥有金钱、声誉或长寿的人生。"

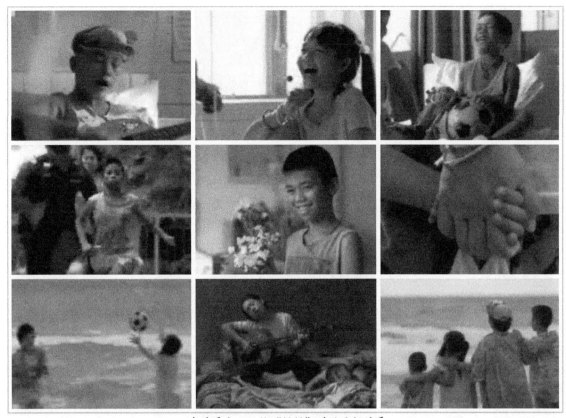

本片看点：一位"妈妈"对孩子们的爱

她在病床上弹琴，三个小朋友在她的周围跳舞；她用白色的手绢捂嘴，手随着音乐上下起伏，孩子围着她。她笑着躺在病床上，闭着眼睛用手轻拍自己的肚子；病房外两个护士站在窗户的位置，两人的头随着吉他的音乐有节奏地摆动。

在海边，四个人面对着大海的背影，每个人双手搭在其他人的肩膀上。

画外音：**我们自己是有价值的人，并使别人的人生也有价值……**

2.5.2《母亲的勇气》

真实故事改编……

一个女人的呼喊声，机场候机室，两排背靠背的乘客，坐着看镜头；另一排乘客中有两人站起来看。

左右两侧各站了一个警察，他们双手抓住一个老太太的胳膊，两个警察从一个黑色的包中翻出白色的垫子和其他物品，老太太挣扎，嘴里叫，表情狰狞。一双戴白色手套的手在黑包里翻，上摇到警察的脸，他抬头向右侧看……

旁白：一个老妇人，因为携带违禁品在委内瑞拉被拘捕了。

闪回：飞机上，老太太双手抱着胸前的包，头由下往上看，然后把包抱紧。

老太太走在候机室的人群中，边走，边左右看。

过安检，老太太站立不动，安检员弯腰拿检测棒从她胸部往下扫，背景一个高个子的男人站在队伍的最前端等待。前面的人扫完，扫后面的人。

她走在人群中左右看，旋转门转，她从画右走出去，从门口出来双手护胸位置的黑色包，门口一个警察看她的背影。

旁白：她是一个台湾人，没有人认识她。

坐在橱窗里的安检人员，用手比画一个方形，她低头从包里拿出护照，安检人员抬头看她，她不敢直视，把头转到左下角。

她俯身在水池边，喝喷出水柱里的水，前景左右人影走过镜头。

卫生间的镜子前，她往嘴唇涂抹口红。

在没有人坐的候机室座位上她双手抱膝盖，打哈欠，然后低头打开胸前的黑色包。

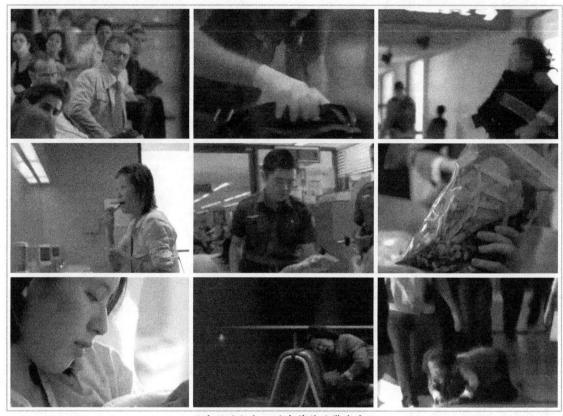

母亲因旅行包里的中草药被警察盘问

几个警察问她："袋子里的是什么？"，一个塑料袋落下，两个警察的手从包里翻，她在三个警察的中间叫嚷着冲过来，抓袋子，后面的警察抓她的胳膊，警察手拿着袋子看着她，问她，后边一个警察伸出手臂指了一下袋子，她在挣扎。

一个华人警察的背影往前跑……

警察表情严肃，冲她说话，她在警察中间挣扎。

华人警察跑来，开门，站定。她双手下移挣脱警察的手，她冲华人警察连说带比画，告诉他这是一包中药材。

华人警察从戴白色手套的警察手中接过塑料袋，手拿袋子旋转过来看。

旁白：她是来这里炖鸡汤给女儿补身体的。

华人警察，抬头看她，她双手合十，祈求。

旁白：她女儿刚生产完，她们好几年没见了。

飞机上，她看女儿与外孙子的照片，低头看照片……

旁白：蔡英妹 63 岁。

她在人群中走，左右看。

旁白：第一次出国。

机场中各种英文标识的字体；登机口；安全标识。

人流中，她左手拿一张字条，举着让路过的人看，前景始终有人入画、出画；飞机的走廊，她双手拿着机票，向上看座位号，俯身问座位上的旅客。

旁白：一个人，没有人陪伴。

卫生间，她双手接水洗脸，用搭在肩上的毛巾擦脸。

旁白：独自飞行三天。

她在水池旁喝水。

侧靠在候机室座位上睡觉。

焦急的表情，左手拿着字条。

旁白：三个国家，三万二千公里。

她好像听到航班马上起飞的信息，她从卫生间停止擦脸的动作，收拾东西。

在候机室，从右往左奔跑。

她在奔跑，全景。

城市的镜头，云，山，河。

她在跑，近景。

看照片，在候机室，镜头摇，从照片摇到她的脸。

她手拿包裹跑。

照片，从婴儿摇到一位年轻女子的脸。

她在跑，冲镜，小全。

她在跑，侧拍，近景。

闪回：警察拿出塑料袋子；带着袋子的关系，她挣脱出来双手伸过来抓；警察拍桌子，旁边另一警察用手指她。

她在人群中摔倒，在警察中间她用双手拍胸脯。

她在人群中间，手拿字条，向右转圈。

在候机室，她用照片捂脸，低头哭泣；

她双手合十，祈求（这段的镜头景别与之前的完全不一样，但都是一起拍摄完成的，此时镜头节奏变快）。

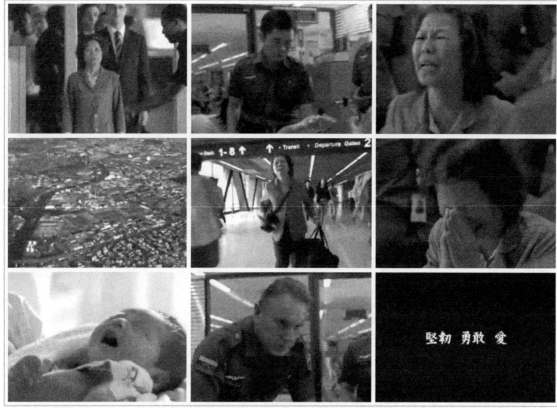

本片看点：众人感受到一位母亲的伟大

她冲镜头跑，近景。

婴儿打了一个哈欠。

她在跑，近景。

旁白：她是怎么做到的？

两个警察双手在桌子上，看着前面，不说话，沉默；一个警察看着她；华人警察看着她；她在警察中间，表情痛苦，流眼泪。

出字幕：

坚毅、勇敢、爱。

2.5.3 《You Can Shine》

一个五岁的小女孩在人群中看一位拉小提琴的中年男子。

十年之后，在校园里向前走的脚，后面跟了一辆汽车，不断地按喇叭。初中女学生拎着小提琴低头走路，她没有听到后面汽车的嘀嘀声，因为她是一个听力有障碍的人，背景有两组学生边走边往这边看。

窗户边，她的同学冲坐在椅子上的她发火，女同学愤怒地按下钢琴键盘，起身把她的曲谱架掀翻离开，她一个人流眼泪。

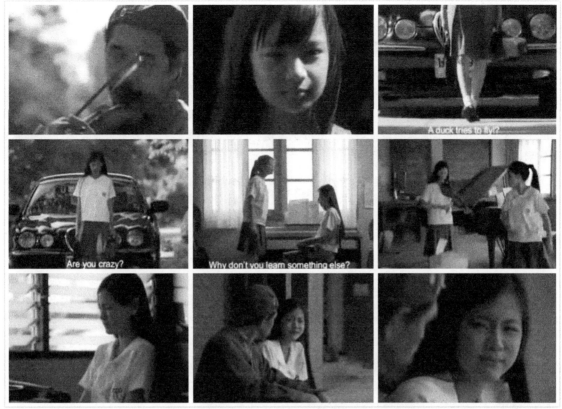

拉小提琴的姑娘受了委屈

　　街上拉小提琴的中年男子结束演奏，观众给了掌声；人群离去，小姑娘依然站着不动；蹲在地上收拾小提琴的中年人起身，用手比画拉小提琴的动作，转头看她，意思是"你有没有坚持练琴？"她哭了，低下头。小姑娘就是影片开始时的那个五岁的小女孩，这个中年男人是她的小提琴老师，如上图所示。

　　两人坐在路边，她边哭边用手比画："我为什么跟他们不一样？"她的老师停顿了一下，用手比画："为什么，我们要跟他们一样？"她和她的老师都是有听力障碍的人。

　　她哭得更厉害，老师继续用手比画：**"音乐，是可以看得见的。"**

　　街道上，老师双手举着一把小提琴，她双手接过，琴上有一朵小花，这把小提琴是老师送的礼物；老师继续用手比画：**"闭上眼睛，你就可以看得见。"** 然后竖起了大拇指（这个画面极具震撼力）。

　　在一个空旷的场地，她练习拉小提琴；她走在齐腰的草地上，右手自然下垂，触摸草；女同学练习钢琴，教她弹琴的女教师在她的右侧，老师的身体随音乐起伏，对她这个学生的表现表示肯定。

　　清晨，她练习小提琴；学校里音乐比赛的牌子；她抱着小提琴站在立着牌子的门口，她的同学身后跟着两个女生，从她面前经过；在食堂，她的同学故意碰掉她的餐具，她们面对面，挑衅地问她："怎么，有什么问题吗？"

　　她坐在房间的一角，窗户边上有一个鱼缸，她抬头看画外。

　　清晨，她练习拉小提琴。

　　围观的人群；她和老师在人群中间演奏；女同学隔着汽车后座的玻璃看到他们，汽车转弯，女同学扭过头接着看。

　　女同学瞧不起她，也接受不了她受人喜欢、得到认可，她无比愤怒地弹钢琴，琴键上的双手快速弹琴，她的老师想去纠正她的错误，女同学用手把老师的手推开；钢琴琴键上的双手动作变快了；

闪回，拉小提琴的姑娘与老师在街头演奏，两人微笑；女同学严肃的表情；钢琴琴键上的双手动作更快；闪回，四个男子穿过人群来到拉小提琴的姑娘和老师的侧面；女同学严肃的表情；闪回，街道拉小提琴的老师被打；女同学笑的表情；音乐比赛的牌子。

这里镜头的处理特别紧凑，并且压缩时空、压缩时间：把女同学练琴、拉小提琴的姑娘和老师被人欺负以及女同学在比赛现场弹琴等画面全部剪辑到一起，节奏非常快。

弹钢琴的手；女同学的表情；弹钢琴的手；闪回，女主角手里的小提琴被一双手抢过去；弹钢琴的手；舞台上女同学演奏结束，最后一次按下琴键；闪回，小提琴接触地面，被砸坏；女同学站起身来；观众们的掌声，有人站起来鼓掌。

主持人上台说"最后一位选手来不了了。"音乐比赛现场主持人讲话；一个人从幕布后面探头过来，跟他耳语；主持人重新表述："这位同学她现在到了现场。"原本离席的女同学在观众席的过道上转身；女主角的小提琴，她手扶着琴把站在舞台上；闪回，医院老师的病床前，她双手抓住老师的手，老师眼睛闭着；她拿起用透明胶带粘好的小提琴，放在肩上；闪回，老师用手做闭眼的动作；她闭上眼睛。

把手放在琴上，开始演奏；观众席上，一个侧坐着的人坐直了身体；她拉小提琴的动作越来越快，前、后、左、右各个角度她拉琴的动作；镜头围着拉小提琴的姑娘旋转；闪回，草地上飞驰的空镜；女同学起身把她的曲谱架掀翻；食堂里她的同学故意碰掉她的餐具；她在流眼泪；在路边跟老师哭诉；老师挨打；她在草地上拉小提琴。

树枝上一个蚕蛹；她在草地上拉小提琴，镜头迅速推过；一只蝴蝶从蚕蛹中出来，飞舞；前、后、左、右她快速拉琴的动作；蝴蝶在草地上飞舞；她演奏结束，动作定格，身体保持不动……

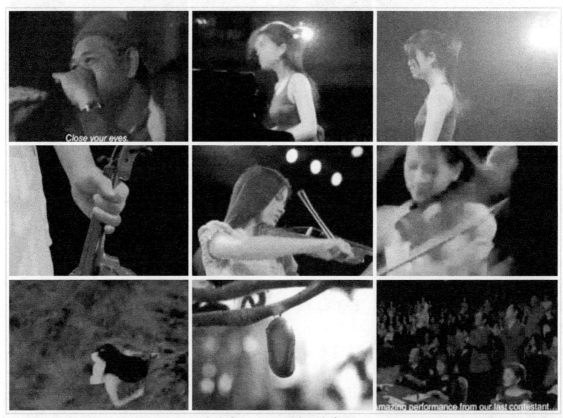

本片看点：主人公实现自我突破

评委台上的人们全都定住了,镜头从左向右推;观众席上一位观众站起来鼓掌,身后的人陆续站起来;观众站起来鼓掌;带评委关系,观众站起来鼓掌;带女同学关系,她身后的观众鼓掌……

舞台上小姑娘缓慢地直起身来,把小提琴放下;观众鼓掌,如上图所示。

2.5.4 《给予是最好的沟通》

一个女人追一个孩子,穿过长廊跑到街道上,女人用手推孩子的头;小吃店的老板和他的女儿往这边看;女人用手从小男孩手里抢回一瓶药;女人用手推孩子的头并说道:"你用这些做什么?回答我。"

"给我妈妈的。"

小吃店的老板走过来;女儿喊爸爸;老板走近,伸出左手,制止女人的吵闹;小男孩低着头;老板低下头看着小男孩,问道:"你妈妈病了?"

小男孩点头;老板从兜里拿出钱,交给老板娘,拿回药。

老板娘指一下小男孩,骂他,离开;老板叫女儿拿蔬菜汤一份;女儿转身,叹了一口气;走过来,左手递过来一个袋子,老板接过,连同药瓶一并装在袋子里,女儿从右侧出画。

小男孩接过药和食物,老板低着头伸出右手拿着袋子,等小男孩去接;小男孩转头看他,老板点头示意,小男孩右手接过袋子,跑远,女儿站在老板的左侧,他们转头看小男孩。

30年后小吃店的老板老了,他左手拿屉,右手拿勺,从锅里捞食物,一个男客人入画;女儿喊爸,点头示意爸爸,有事情发生;一个乞丐双手合十站在老板面前;老板拿桌子上的一个塑料袋;把袋子给乞丐;乞丐接过老板的袋子。

老板转身,叫下一个顾客;他的身体晃动一下,站立不稳;桌子空镜身体后倒入画;四个调味杯被震飞;女儿冲过来;捞菜用的钢丝漏斗重重地摔在地面,反弹。

在医院,老板躺在病床上,呼吸机;医生站在床尾,在病历上记录;女儿接到药费通知单,前景身影从右出画,背景女儿打电话,泪水在眼中打转;医院长廊护士转身出画,女儿低头看手中的单据;费用单,每项收费……

在家里,女儿坐在桌子前面发愁,放下手中的单据,右手放到脸颊,发呆。

窗户边的灶台、钢丝的漏斗、锅盖,都布满尘土;女儿坐在桌子前抹眼泪。

医院办公室,女儿与医生面对面;医生看她,介绍病情;女儿点头,低头流眼泪;门上的字条:急售电话:******,前景有人影闪过。

女儿趴在病床的床尾,起身,看到一张纸;带父亲关系,女儿低头看,拿起字条;女儿低头看,右手掀开第一页,看第二页,又放回看第一页;费用单特写,从上摇下,费用全是0;女儿低头看,皱眉;费用单,从左摇到右。

"费用已经在三十年前缴付了。"

本片看点：感恩曾经帮助过自己的人

带着她手拿费用单的关系，父亲在病床上，嘴上插着呼吸机。

闪回：三十年前，带小男孩和药店老板娘的关系，父亲从背景走过来；费用清单"三包止痛药"。

闪回：女人用手从小男孩兜里拿出一瓶药；女人用手推孩子的头。

女儿低头看，皱眉；费用单，从左摇到右；"和一份蔬菜包"。

闪回：女儿走过来，左手递过来一个袋子，老板接过；女儿抬头，皱眉；医生抬头；女儿皱眉；医生的问候，医生在办公室拿起片子看；医生在片子上用笔画；医生在做手术室擦汗，背景手术灯。

费用单，从左摇到右。

最诚挚的问候，**** 医生

闪回：带老板手和袋子的关系，小男孩抬头看他，泪水在眼睛中转动；医生在病房摘下眼镜，闪回，小男孩双手接过袋子。

出字幕：

"给予是最好的沟通"

一个相框，两个相框，里面的照片是医生给他人看病时的合影。

第一部分 开篇		
	提出问题	
1.	立交桥向后退，空镜； "真实故事改编" "人为什么活着"	全景
2.	菊花左侧，黑白照片，一个女人，过肩镜头；	小全
3.	老头由平视照片，低下头，向下看； "为了思念"	近景
4.	泛黄的老照片，年轻小伙子抱着年轻的姑娘，左右各站一个男人；	全景推
5.	房间内，老头双手捧着小相框，低头看； 前面的桌子左右两束菊花，一盘橘子，一张放大的女人黑白遗像；	中景
6.	医生右手拿一张X光片，左手食指从锁骨位置向下滑动，过肩镜头； "为了活下去"	近景
7.	老头左手掌摸脑门，摸到后脑勺，表情痛苦，带着医生关系；过肩镜头；	中景
8.	前景桌子上各种药片、药盒，中景右手掌向上，远景玻璃杯子；	特写
9.	老头坐在桌子前，低头看手中的药片； "为了活更长"	中景
10.	接电话的瘦老头，"啊"的一声头向前倾，张着嘴，表情慢慢僵住，嘴巴合拢；	近景
11.	瘦老头身体下沉，直直地坐在椅子上； "还是为了离开"	中景
12.	一只黑笔入画，在一张老照片上，一个高个子的年轻人头上画一个椭圆形的环； （高个子左边有一个瘦瘦的年轻人，再往左有一辆摩托车和另一个年轻人，双手在胸前交叉）。	特写
30秒		
第二部分 发展		
	01 去骑摩托车吧	
13.	餐馆里，桌子前面碗、筷子、一杯水，椅子上是一个老头的遗像；	特写
14.	五个老头围在桌子周围，每个人都低头坐着； 前景桌子一角，碗、盘子；背景另一桌的老头背向镜头坐着；	全景
15.	其中一个老头表情严肃，抬起眼皮看向镜头；	近景
16.	桌子一角，一个老头侧着头，好像打瞌睡；过肩镜头；	近景
17.	带着他的侧脸，瘦老头眼睛一眨不眨地看着桌子，服务员手拿餐具入画、出画；	近景
18.	老头看着手中的纸，慢慢打开，深吸一口气；	近景
19.	另一个老头右手拿筷子夹起一个汤圆，摇晃着往碗里放；	中景
20.	手啪地拍在餐桌上，照片被手掌压在下面；	特写
21.	坐在对面的两个老头，其中一个吓得猛抬起头看对面；另一个拿筷子夹起的汤圆掉在碗里，呆呆地看着；	中景
22.	老头瞪着眼睛用尽全力喊道："去骑摩托车吧！"	中景
23.	带耳蜗的瘦老头，顺着声音转头，顿了一下，再扭头面向镜头，眼睛看着画左的人，应了一声，挺起身体。	近景

		02 出发	
24.	卷帘门向上升起，一个老头站在门前；		中景推
25.	老头眼睛盯着镜头看，尘土飞扬；		特写推
26.	仓库里，一辆老式的摩托车满是灰尘，两边堆放着杂物，地面上有换下来的轮胎；		全景推
27.	几个年轻人在海边合影的照片，右手三根手指从上向下抚摸；		全景推
28.	医院的病床上一个老头坐着，左手拔下右手臂的输液针头；		小全
29.	站在妻子遗像前的老者右手扔掉拐杖；		中景
30.	坐在桌子前面的老头抬起右手，猛向下扔出手中的药片；		中景
31.	桌子上的药片反弹得到处都是；		特写
32.	手向上拉衣服的拉链，瘦老头抿着嘴，抬头看着画左；		特写跟摇
33.	摩托车车灯正面面向镜头，开灯；		特写
34.	立交桥隧道内到隧道外运动的空镜。		全景
		03 六个月的准备	
35.	前排三个骑着摩托车的老头，后排两个，从隧道中驶出； "五个台湾人，平均年龄81岁"		中景
36.	几个年轻人在海边的合影，三辆摩托车，前排一辆；左边一辆；人群后一辆；		全景 推
37.	瘦老头骑摩托车，驶向画左； "一个重听"		中景
38.	一个老头骑摩托车冲镜； "一个得了癌症"		中景
39.	另一个老头骑摩托车，驶向画右； "三个有心脏病"		中景
40.	健身房里，瘦老头在跑步机下面冲上面跑步的老头挥动右手，示意加油； "每一个人都有退化性关节炎"		小全
41.	跑步的老头满头大汗；		近景
42.	一个老头从后面给仰卧起坐的瘦老头助力；		小全
43.	瘦老头朝向镜头，从仰到坐，咬紧牙；		近景
44.	另一老头坐着，右手抬起一个哑铃，后面有人扶着他的背； "六个月的准备"		中景

1分25秒

第三部分	高潮		
		01 在路上	
45.	公路上，三辆摩托车先后依次从左入画；		小全
46.	侧面拍摄，摩托车在公路上行驶；		小全
47.	后面拍摄，一辆摩托车后座上用绳子固定着一个女人的遗像；		小全
48.	公路空镜；广镜低角度拍摄路面；		空镜
49.	摩托车排成两排，冲镜； （第一排和第二排的人员与前面拍摄的位置略有不同）；		小全
50.	五个老头坐在路边吃盒饭； 远景，摩托车停在路边；		全景

51.	手扶在摩托车把手上； 后景一辆摩托车上来；	近景
52.	侧拍，骑摩托车的老头迅速上来超车；	小全
53.	瘦老头拿一个摩托车车轮，蹲在地上的老头拿着工具，画左上来一个老头过来扶着摩托车把，后景一个老头扶着车身；	全景
54.	树梢间隙的阳光； "环岛十三天"	小全 旋转
55.	摩托车在公路上行驶，摇到画右的瘦老头，他伸出右手，笑；	全景
56.	远山，太阳落山的余晖，椰子树，迅速掠过，空镜；	空镜
57.	傍晚，车队开着车灯冲镜； "1139 公里"	全景
58.	反打，车向前行驶，尾灯；	小全
59.	白天，远山，一辆辆摩托车加速行驶，排成一条线；	全景
60.	一个老头从摩托车座位上，被人从身后抱着下车，弯着腰，左手扶膝盖，瘦老头在画左扶着车把；手持拍摄，摇左，再摇右； "从北到南"	中景摇
61.	三个人骑行在公路上；	中景
62.	逆光，老头坐在路边，左手摸自己的右肩膀，然后放下，因疼痛咧嘴，面部表情痛苦，后面的人双手按他的肩； "从黑夜到白天"	中景
63.	老头表情特写，呲牙；	特写
64.	三个老头骑车过弯道；	中景
65.	夜，逆光，老头面向镜头，侧着身，另一人给他的左臂缠绷带； "只为一个简单的理由"	近景
2 分钟		
	02 给出答案	
66.	侧拍，骑车的老头戴着头盔驶向画右；	近景推
67.	闪回，抬起右手，双手抱头，哭泣；过肩镜头，带医生关系；	近景
68.	瘦老头骑车冲镜；	近景
69.	闪回，他直地坐在床边，年轻的女人，向床上扔床单，冲着他大喊；	小全
70.	摩托车冲镜，车前把位置有一个女人的黑白照片，两边有红色的辣椒串；	特写
71.	闪回，年轻的姑娘被小伙子抱着转圈，在海边；	近景
72.	老头正面看着镜头；	特写
73.	另一个老头骑在车上，张嘴喊出来；	近景
74.	手转动油门；	特写
75.	急驰的路面，一辆摩托车飞速入画，向远方冲去；	小全
76.	一群人在海边奔跑，脚踩在水中，水花飞溅；	近景
77.	急驰的公路路面，空镜；	小全
78.	一群人在海边奔跑，前排的一个人高举手臂，大家张嘴喊出声来；	中景
79.	路边的树飞速往画左移动；	中景
80.	两个老头在海边伸手打闹，另外两个前后各一，鼓掌，挥动两臂助威；	中景
81.	年轻的姑娘被小伙子抱着转圈，在海边，姑娘笑得特别开心；	中景

82.	年轻小伙子看镜头，按下快门后，笑着往后退，画右四个年轻人有蹦、有跳、有招手，往前跑；	小全
83.	一个老头笑着把空的矿泉水瓶扔到另一个老头的头上，被塑料瓶击中的老头笑着转身做一个假装摔倒的样子，大家开心地笑，背景一个老头；	小全
84.	老头在跑步机上跑步；	近景
85.	树林向后急速后退，夕阳，空镜；	小全
86.	瘦老头直直地坐在椅子上；	中景
87.	老头甩手把药扔在桌子上；	近景
88.	两个人相互击掌，夜晚的路边，逆光；	近景
89.	医生拿着X光片，讲话；	近景
90.	在海边，一个老头被后面的同伙抱起来，画左的老头抬起手臂，放左腿；	中景
91.	瘦老头面向镜头，仰卧起坐，坐起；	近景
92.	公路路面空镜；	全景
93.	车队最前排的老头，张嘴喊；	小全
94.	五个年轻人在海边奔跑，挥手，喊叫；	小全
95.	树林、夕阳、空镜；	小全
96.	年轻人在摩托车后站好位置，等待相机拍照； （他们要拍的照片就是片子反复展现的那个合影）	小全
97.	海浪翻滚而来；	中景
98.	瘦老头双手抬起面向着远方，老人们站成一列，看着太阳落山；	特写摇
99.	怀里抱着女人的遗像；	特写推
100.	海面上的太阳落山，空镜；	远景
101.	五个老头站成一排，瘦老头双手将一个老人的遗像举过头顶，背景是摩托车，与年轻时照片里的位置一样；	全景推
102.	太阳，空镜； "人为什么要活着"	全景
103.	年轻人抬头看着太阳；	全景推
104.	梦想	
105.	不平凡的平凡大众	
03 分 02 秒		

读书笔记

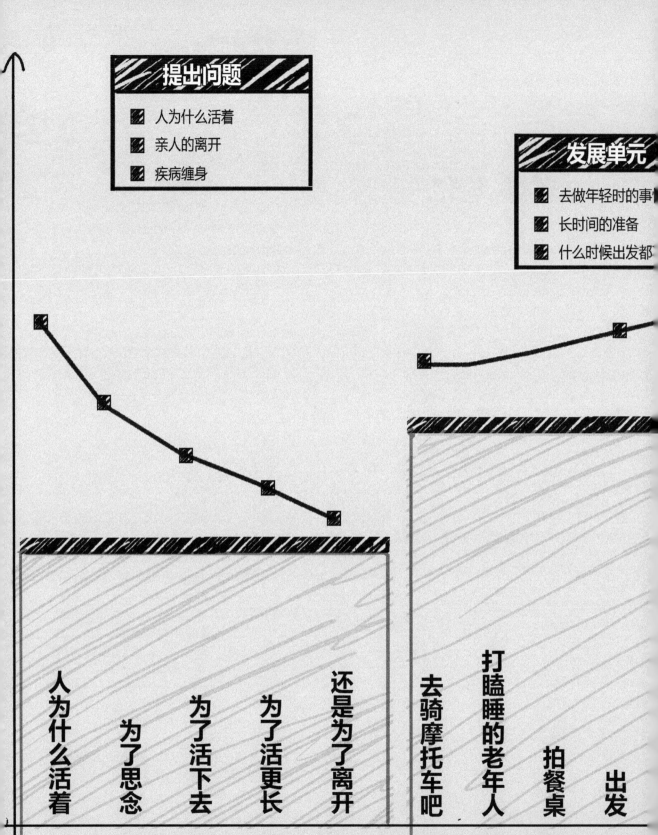

第2课 《梦骑士》

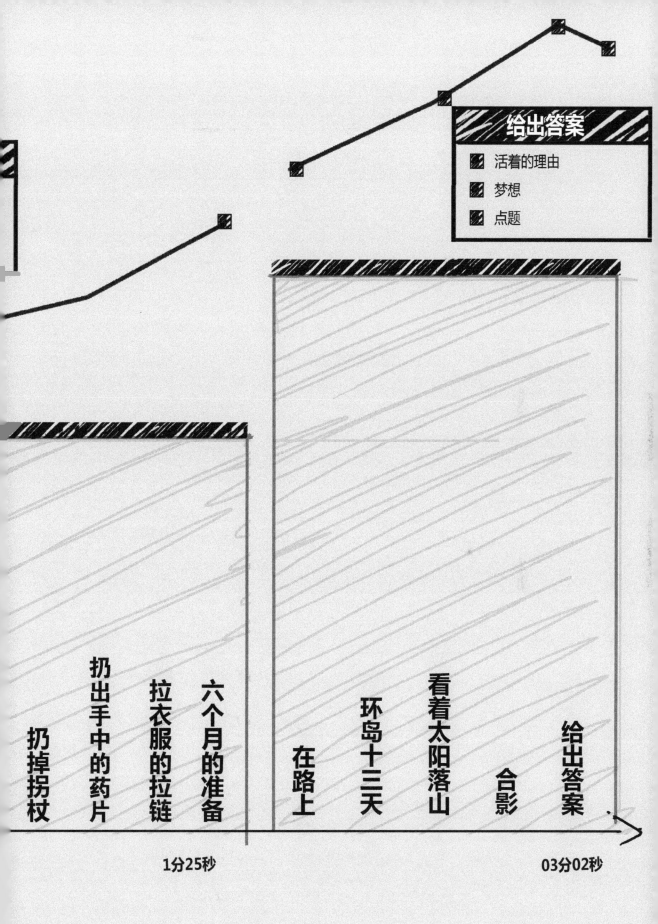

解读《留下我》

第3课

视听语言的时空关系

如果喜欢一个人，表达爱他／她可能会通过语言讲出来，也可能用实际行动去证明……总之表达爱的方式是多种多样的，在本片中**男主人公选择用陪伴来证明自己对妻子的爱。**

男主人公深爱着的妻子因为意外事故去世，他选择陪伴就意味着要牺牲自己。

这种牺牲并不是结束自己的生命殉情，而是他在一部神奇的相机帮助下回到了过去：在相机里，**一个由照片构建的世界中他选择永远留下来，**永远陪伴在自己爱人的身边，不离不弃。

他对自己父亲最后的留言就是：把我留下。

在本片中，视听语言构建的镜头间顺序关系是这样的：父亲按相机的按键（相机外父亲操作相机是一个时空），杰克出现在一个新的场景中（相机里杰克所在的那些场景是另外一个时空）。

两个时空在这种"语言"的逻辑中开始交叉、分离、交互。

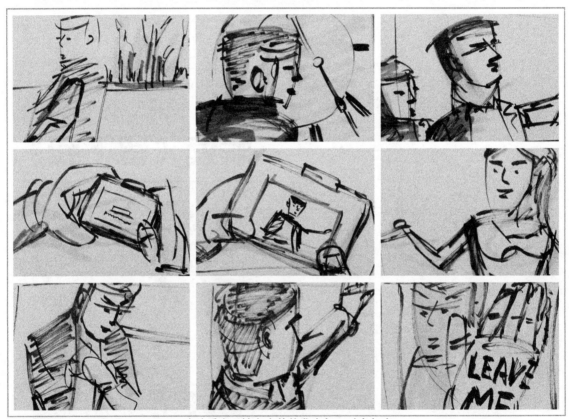

本片看点：神奇事件的发生与双时空叙事

可能有人会问，自己也想回到过去，但苦于没有这部神奇的相机，那应该怎么办呢？

作者的建议是好好地活着，照顾好自己，然后等待神奇的事情出现，总有一天奇迹能够带我们去到那个希望的地方。

3.1 全片预览

桌子上的四个相框排成一列，一个男女合照的相框被放到纸箱里；一个中年男子面向摄像机，眼睛盯着画外一动不动；他双手握着一台相机，右手大拇指在镜头上抚摸。

戴眼镜的长者拍他的肩膀，问他："这相机你打算怎么处理？"

杰克："事故的时候它也坏掉了。"

长者身体前倾，左手入画，从杰克的手中把相机拿起来（这个中年男子叫杰克，戴眼镜的长者是他的父亲）；父亲低头看手中的相机："我早就告诉艾米，她不该以此为生。"（艾米是杰克的妻子，她的职业是摄影师，在事故中去世）；父亲手按相机开机键，相机开机的声音；杰克说："她只是给树木、流水和日出拍照而已。"父亲低头看手中的相机："似乎现在又好了。"

1. 神奇的相机

父亲从他的身后移动到中年男子的侧面，蹲下身要给他拍照；杰克头往后仰："爸爸，别……"；父亲左手手持相机按下快门；杰克出现在野外，背后有一片森林；杰克从树后走出来，右手挠着头，转身往后看，不知道自己来到了什么地方。

父亲左手手持相机，从半蹲姿势缓缓站起来，相机的显示框里是刚才画面中杰克身后的那棵树；**杰克从椅子上消失了**，父亲看看椅子，又看看相机，他也不知道发生了什么事情。

父亲按了一下相机上的按键，相机显示了另外一张照片，与此同时杰克出现在照片里的场景中，这次他在四周喷水的别墅前面。杰克往后倒着走了一步，后面的水柱差点淋湿了他的衣服，杰克猛地转身。

父亲紧握相机，拇指往下按了一下，相机没有任何反应，顺势把相机翻转过来；与此同时杰克所在的空间也发生倾斜，**杰克在画面中站立不稳**，一根水柱在杰克的前面喷成水花；父亲又把相机扶正，杰克的空间也恢复正常。

2. 回到过去

父亲右手拇指往相机上一按，杰克所在的别墅场景变换为一间酒吧；里面有七个人分两排在吧台前合影，闪光灯一闪，大家哈哈大笑；杰克出现在一个大钟的前面，他伸出右手触摸钟面；杰克左手扶门，扭过头边看边往后倒，碰到了第二排坐在椅子上的一位男士；他们此时面对面，那人叫了他的名字"杰克"。

杰克左手抬起，头往左侧看，简直不敢相信眼前所见的事情，他发现了一个秘密，他说："这是六个月以前。"男士摇头，惊讶地笑："什么？"如下图所示。

父亲手按相机按键，杰克出现在河边，他看到远处站着两个人，是他认识的两个朋友，杰克跑过去问："干什么呢？"

其中一个小伙子说：**"照相呢，你妻子照个不停。"** 杰克的表情很吃惊："什么，不是吧？"杰克原地转，看周边的风景，这里似曾相识："我记得这一张，我……我在相机里。"杰克明白了自己所经历的神奇事件，这些照片都是他曾经去过的地方，在那个时间段里妻子还活着，既然他能够回到照片里，看到过去的人，那在有妻子的照片里，他们能否在这个神奇的相机里再次遇到呢？

3. 眼神里满满的爱

杰克抬起头对着空气说话："艾米在……艾米在大桥那张。"杰克一边用手指向画右，一边抬头说话，手来回不停地比画："爸爸，按下一张，按到最后一张""艾米在大桥那一张"。当然他的父亲是听不到他的声音的，他们两人唯一能够交流的方式就是看照片里的变化，所以杰克伸出手指，指向画右，意思是让父亲按到相机里的下一张按钮。

父亲手中的相机显示没有电的信息，他合上相机的电池盖，再翻过来，电池显示没电信息；父亲双手晃动相机，相机显示出两个男人站在画左，杰克在画右侧，左手指向画左。父亲明白了杰克

的意思按到下一张。

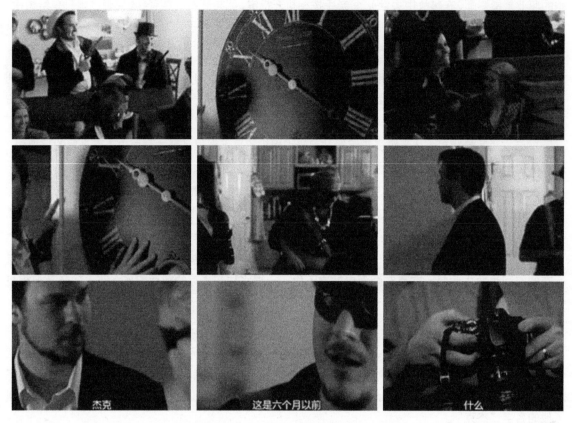

本片看点：主人公在相机的虚拟空间中游历

河边的树叶后面有一个女人："**亲爱的，快来！带上相机。**"杰克拿着相机站在不远的地方，此时相机拿在他的手中，他缓慢放下相机，抬头看着这个女人；显然这个女人就是杰克的妻子，她当然不知道眼前的杰克是从几个月之后回到相机里的，她催促他赶紧拿相机过来，她要拍照："太阳突然出来了，真好看。"

4. 泪流满面的父亲

杰克与她对视，转头看了一眼河，低头看相机，再抬头看她，双手摸兜；杰克左手拿相机，右手放进兜里，从口袋拿出一支白板笔；女人看着他微笑，直起头，不知道杰克想要做什么；杰克拿起笔；女人微笑看着她；杰克用笔在手上写字，然后伸出左手扭身朝向后背的天空。

爸爸抬起头，**眼睛里有泪**，叹口气又低下头看相机。

相机显示杰克手掌上面的字是："让我留下！"如下图所示。

父亲双手拿相框挂在墙上，父亲的影子从墙面上的照片上向右出画，黑屏。

父亲满足了儿子的要求，**同时父亲也永远地失去了杰克。**

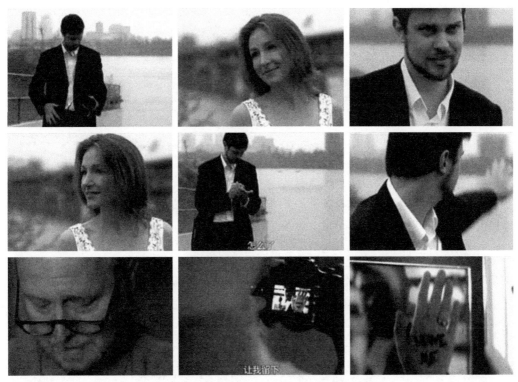

本片看点：主人公在亲人与爱人之间做出选择

3.2 用相片形成主线

本片用相片代替闪回，拼接出主人公过往的生活经历。

我们常见的回忆段落处理手法是这样的：主人公跟医生讲自己的经历，然后画面切回到他的小时候、他的成年阶段，通过回忆段落让观众了解主人公更多的背景信息。

在本片中**相片是一条主线**，把所有信息、事件都贯穿在一起。

主线清晰，结局才会有力，**写作文不能跑题，拍片子更不能。**

主线不清晰或者某些段落跑偏了，片子基本上就没法看了，因为观众根本就不知道你到底要讲什么。

影片开始第一个画面是照片：桌子上的相框，一个男女合照的相框被放到纸箱里；影片结尾最后一格画面也是照片：父亲双手把相框挂在墙上，照片里杰克伸着手面向镜头。

片子的中间段落：**杰克在一张又一张照片显示的场景中穿梭**，寻找爱人出现的那个场景，最终他们重逢，杰克与妻子在河边再次相聚。

本片的主线特别清晰，接下来我们对重要段落逐段进行分析。

3.2.1 男女合照

主人公和妻子的合影，这是亲密关系的一种例证，代表了爱人之间相处的美好时光。

除了照片这个重要道具之外，主人公左手拿着的笔也是另一个重要道具，随着情节发展，**这支笔将发挥重要作用。**

主人公在收拾东西，缓慢的动作，几乎让人感受不到他的情绪，画面给人一种压抑的感觉，一种伤感的情绪油然而生……

开篇的气氛渲染到位。

> 桌子上的四个相框排成一列，手入画把一个小本子、一支黑板笔和一个男女合照的相框拿到纸箱里；左手拿笔，右手把一张折叠的贺卡放进箱子，人出画。

3.2.2 一台相机

妻子去世，她的职业是摄影师，这样的设计显然紧扣主题。

摄影师去世，她用过的相机具有某种神奇的功能真是个不错的点子。

美中不足的是：这个段落的台词设计得有点做作。

父亲过来安慰自己的儿子，儿子手中拿着妻子用过的相机。

父亲问，儿子回答。

儿子明知道父亲问的就是他手中的相机，却还要表现出不知道父亲在说什么。

他们的对话应该还可以更精致一些，目前的效果显然是不够自然的。

> 戴眼镜的长者问他："这相机你打算怎么处理？"
> 中年男子保持坐姿说道："什么相机？"

3.2.3 父亲的出场

对于父亲来说，最终的结局他是无法接受的。

在自己年老体衰的时候，永远地失去自己的孩子。

在整个片子中父亲的戏份也是很重的，尤其是父亲出场这场戏至关重要。**父亲操作相机是片子的一个转折点。** 从此之后，故事的走向转变为奇幻风格。

01 父亲安慰他	02 父亲拿相机	03 父亲拍照
一只手入画拍他肩膀	身体前倾，从杰克手中拿起相机	从身后移动到中年男子的侧面
父亲问他相机怎么处理	我早就告诉艾米她不该以此为生	蹲下身要给他拍照的中年男子转头
事故的时候它也坏掉了	手拿相机按开机键，相机似乎又好了	长者左手持相机
		对着镜头，按快门

记得有这样一个故事：老师让大家在黑板上写出与自己最亲近的人的名字，大家上前写下自己的父母、亲人、朋友的名字；老师要求最后只能留下一个人的名字时，很多人都哭着划掉自己的名字，**最终只留下一个爱人的名字。**

故事的真实性不得而知，也不知道大家遇到这样的问题会如何选择。

如今这个选择题摆在了主人公的面前，在自己最亲的人之间做出一个选择：是父亲还是妻子？

3.2.4 站在树下

父亲拿过儿子手中出了故障的相机,试了一下,相机竟然正常开机了,他用相机拍摄坐在面前的杰克。

杰克凭空消失了,**他出现在相机的照片上**。但此时杰克并不知道自己进入了相机中,当他出现在照片上的场景中,他表现出摸不着头脑、莫名其妙的状态,如下图所示。

主人公自己和观众都需要弄明白,眼前这到底是什么情况。

让观众与主人公一同成长、进步、了解事情的真相就是在观影者的心里建立一种代入感,让观众慢慢移情于主人公,感觉那个人就是自己,能够为了自己所爱的人牺牲是人内心中的一种伟大情怀,那种执着于爱的情绪是很容易让人受到鼓舞、充满感动的。

好的影片代入感的设置都特别巧妙,在这一点上本片称得上是一部佳作。

杰克的背后一片森林;远景;
扭身,说话;身体保持不变,头转向画右;
"……这样"
拍摄的咔嚓声,从一棵大树的树枝摇下,杰克从树后走出来,右手挠着头,转身往后看。

为了让观众接受这个神奇的事件,还需要让主人公出现在更多让人莫名其妙的场景中,让他身处其中最终得到启迪。说到底还是那句话:**电影不是告知,而是要用画面去讲故事**。

此时,父亲很配合地按了相机上显示下一张照片的按键。

长者左手持相机,对着镜头,从特写摇到面部;
反打,长者从半蹲姿势缓缓站起来,显示器里有刚才画面中的那棵树,杰克从椅子上消失了,长者看看椅子,又看看相机。

本片看点:主人公出现在相机里的场景中

3.2.5 按到下一张照片

主人公出现在一栋别墅前面,此时操作相机的父亲也蒙了,儿子怎么就在眼前凭空消失了,怎么回事啊?他在相机上乱按一通。**演员都要入戏,即使心里知道这是不可能发生的事情,却要当真事一样去演。**

相机外父亲操作相机是一个时空;相机里杰克所在的那些场景是另外一个时空。**两个时空开始交叉、分离、交互。**

从这个段落之后,片子镜头间的顺序关系是这样:父亲按相机的按键,杰克出现在一个新的场景中。

这是两个时空建立关联的基本逻辑。

长者双手握住相机,右手按了一下按键,相机显示了另外一张照片; "杰克"
杰克出现在四周喷水的别墅前面,往后倒着走了一步,身后面喷水的水柱,他猛地转身;
长者左手持相机,对着镜头;边摇头、边按相机按键;
反打,相机显示了信息界面,长者紧握相机,拇指往下按了一下,相机没有任何反应,他顺势把相机翻转过来,动作颤抖;
镜头倾斜,杰克在画面中站立不稳,一根水柱在杰克的前面;
相机倾斜着在长者的手中,手把相机扶正。

所以在接下来的镜头里,经常会出现父亲摆弄相机的画面,如下图所示。

本片看点:现实时空与虚拟时空交互

镜头语言说到底即是：**尽一切可能创造出一个新的时空关系，让事件在两个空间不断地跳出来、跳进去，好让情节螺旋式地向前发展。**

在此期间，每个演员的使命就是完成好各自的表演。

反打，相机显示杰克在别墅中的那个画面；父亲右手拇指往下一按，别墅的画面变换为酒吧；
七个人分两排在吧台前合影，闪光灯一闪，大家哈哈大笑；
杰克出现在一个大钟的前面；伸出右手触摸钟面；
第一排的女士从沙发上起身，后排的男士围着椅子转了半圈；
杰克左手扶门框，扭过头来看；
从沙发上起身的女士经过他的面前走出门口，他转身看她；
杰克往后倒，碰到第二排坐在椅子上的男士；他们面对面，那人叫了他的名字"杰克"；
杰克左手抬起，头往左侧看，不敢相信，但又发现了一个秘密；过肩镜头；
"这是六个月以前。"
反打，男士摇头，惊讶地笑；
"什么？"

3.2.6 在河边得知妻子下落

在这个新的场景中，剧中人物将传达一个重要信息：**杰克的妻子在附近拍照。**

影片中主人公通过遇见熟人的方式，不断获得新的信息，最终主人公把这些信息片断拼凑出一幅全景图：**自己在妻子的相机中，并且妻子还活着。**

照片场景中出现的人物，并不知道自己眼前的这个杰克是从未来回来的，但观众知道，观众需要明白信息的来源，并且观众们对影片的基本要求是：**以一个让人信服的方式让主人公也明白这一点。**

杰克脸朝向画右，特写；他转头，看到河边远远地站着两个人；杰克跑过去；
杰克在他们右侧停了下来；中景；
"干什么呢？"
"照相呢，你妻子照个不停。"

场景的不断变化也是向观众暗示这种逻辑关系：妻子的职业是摄影师，她相机里的这些照片都是她拍摄的，主人公通过回到这些场景中而逐渐意识到未来会在这里遇到自己的妻子。

大家需要注意的是：影片中这些信息是如何一步一步地指引我们抵达下一个事件。

杰克的表情很吃惊；
"什么，不是吧？"
"是的。"
两个人还搂在一起，另外一个小伙子说；
"夹克不错。"
杰克原地转圈，看周围的风景，左手举到嘴边又放下；
"我记得这一张。"
"我……我在相机里！"

3.2.7 爸爸按下一张

从这个场景开始,主人公逐步变得主动,所以这里是全片走向高潮的重要转折点。

主人公开始掌控自己命运的发展,并将做出最终的选择。

最终的选择即意味着影片将走向一个不可逆转的结局。

杰克开始与父亲沟通,让父亲配合自己,找到有妻子的那张照片,因为她还"活"在相机里。

他父亲沟通的方式就是:用手比画(在语言不通时,比如跟老外交流比较好的方式也是用手比画)。父亲在相机里看到儿子的手势,他就配合着按到下一张。

> 杰克一边用手指向画右,一边抬头说话,手来回不停地运动;
> "爸爸,按下一张,按到最后一张。"
> "艾米在大桥那一张。"

3.2.8 见到妻子

到这之前有一段小插曲,相机没电了,父亲所在的时空暂且停止了发展。

这就好比有一件重要的事情发生了,我们要先把其他的事情统统放下,重点去完成这一件事情,这叫作一心一意。片子的情节发展也是如此,两条线同时开动,观众会分心,去关注两个情节线中各自的事件,现在导演要**把观众的注意力集中在杰克遇到妻子这场戏上来**。

这张妻子在大桥边上的照片是杰克拍的,因为相机此时正拿在他的手上。这也是为什么他坚定地要找到这张照片的原因,他确定自己将在这里见到妻子。

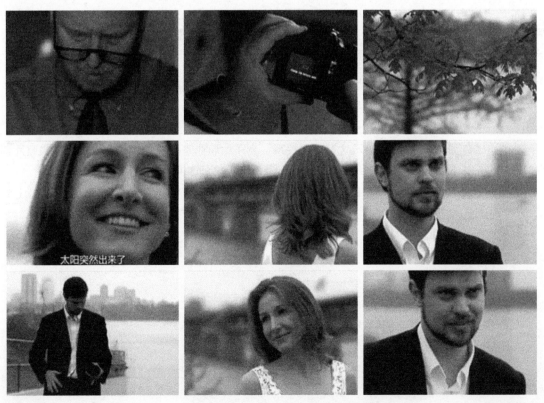

本片看点:主人公又见到去世的妻子

妻子并不知道他是从未来回来的,也不知道自己在几个月之后出了事故身亡。妻子还处于当时出来游玩的放松状态之中,所以对杰克的反应感觉好奇怪,杰克看自己的眼神特别不一样,这让她很疑惑。

> 女人笑着转头,特写,变焦,杰克拿着相机站在不远的地方,相机在他的双手中,他缓慢地放下相机;眼睛从注视相机转为抬头,并看着妻子;
> "太阳突然出来了。"
> "真好看!"

妻子让他拿相机拍照,这里很美,她要留影。

杰克应该是第二次来到这个场景,但这次的目的地与上次玩的时候完全不一样,他是以一个刚刚失去妻子不久的心态回到这里的。

主人会怎么办呢?

他和他妻子的命运将会如何发展?在这两个问题的推动下,全片进入到了高潮。

3.2.9 自己成为照片

他拿笔在手上写字,自己要留下来。

然后他成为一张照片。

笔这个道具从什么地方来,**影片开始已经埋下了伏笔**,所以一切显得是那么的合情合理。

> 父亲双手把相框挂在墙上;过头镜头;父亲的影子从墙面上的照片上向右出画;渐隐。

3.3 推荐短片

本节课后推荐的三部片子讲的也都是与爱情相关的故事。尤其是《世界因爱而生》中,主人公为了能见到长期处于昏迷状态、久卧病床上的妻子一面,借助科技的力量进入到她的梦境中,为她创造了一座虚拟的小镇,他则站在某个角落里,远远地看着妻子走在镇子中,她对他创造的这个虚拟的世界充满了惊喜……

《最后的农场》讲述了老人失去老伴后,自己与她合葬在一起的故事。

《八岁》讲述了一个失去父亲的八岁小男孩的故事,他渴望父爱,但又不得不接受父亲永远地离开自己的现实。

3.3.1 《世界因爱而生》

这个片子从表演、特效、合成、故事情节、结构、因果关系上来说都是有些问题的,但它的创意、创造性确实是高分胜出。

在一个虚拟的空间,字幕显示程序启动,我们看到虚拟的电子相册悬浮在空中,一个男人躺在地面上触摸这些照片,照片里是两个人的合影,其中有这个男人。男人手腕上的虚拟腕表一个小时倒计时提醒。

他站起身来舒展身体,开始创建一座虚拟的小城镇,准确地说是一条街道。

他的服装是深颜色的,款式、样式都不够新颖,关于颜色的选择想必只是为了区别这个虚拟的背景,演员拍摄时光没有布好,所以画面看起来有些粗糙,直观的感受不是很好看,这个问题在后

面一系列的镜头中也存在，尤其是演员脸部特写，皮肤的色泽发暗，没有层次，女演员更是如此，使整个影片的画面效果大打折扣。

男人双手从空中一拉，出现一个立方体，它悬浮在空气中，用手指一点，立方体受到重力下落到地面上。他围着这个立方体走动，思考接下来应该怎么去做。他从立方体的后面一推，立方体变长冲镜，他朝上方拉动，整个立方体变大，像一堵墙一样冲向空中。

节奏变快，他拉出第二个立方体，朝向画左推去，立方体变成长条状。

拉出第三个立方体，当他再次站起时，纵深一排高大的立方体组成街道；他把整条街道进行了镜像，在画面的右侧形成了另一排街道。他在这些巨大的立方体中间穿行。

他在立方体的一个面向里推出一个门形的凹槽，站在高处双手挤压形成倾斜状的房顶，节奏越来越快，画面的效果也越来越奇妙，用手一推出现窗户的造型；欧式的罗马柱子；寄信的邮筒；用虚拟的键盘打出墙体上的广告字；旋转出来的路灯；拉出的路牌……

当镜头再次由下向上摇时，发现这个大的立方体已经变成了一栋栋房子和商铺的造型，他刚才创建了整条街道的房子细节。他激活手中虚拟的调色盘，开始为各个建筑物着色，手臂上还出现了各种大理石的材质菜单，选择某种材质往建筑物上一点建筑物上就形成相应的质感。

他还创建了植物、树和一朵小花，他对这朵小花好似有了特别的情感，花了很长时间去细化它。手腕上的虚拟腕表出现计时结束的提醒，他慌张地左右看了一下，发现还有些墙体没有完成着色，他快速地跑过去继续完成任务，他站在街道的中间满意地看着刚刚创建的这条街道，在一个小时的时间里完成的成果心满意足……

他激活虚拟调节盘，调整了小镇的阳光照射效果，然后跑在一个角落里躲了起来，手腕上的虚拟腕表出现3、2、1倒计时。

一阵雷声响起，风把街道上的旗帜吹动，小鸟的叫声，好像一切都有了生命，就像是身处在真实世界中。

阳光透过树梢普照大地，门铃声响起，一个女人从房间里小心翼翼地走了出来，女人穿着宽大的长裙，张大了嘴，对眼前的景物惊讶不已，她在水池前停留，一个雕塑的小天使从身体里喷出水柱，她用双手触摸栅栏，她在橱窗的玻璃前看着自己的样子……

男人从远处的房间里探出头来看她，又害怕被她发现，所以表现得特别谨慎。他抬头突然发现对面二楼的一个位置上还没有着色完成，他显得特别紧张，这里是导演特别制造的紧张情绪，不然后面的情节一点起伏都没有，长时间地渲染这条街道会让观众感受到无聊，这样的处理可以让观众为主人公担心，就像什么秘密似的，其实又有什么秘密呢，男人和女人在这里相会不是很好的一种设计吗，为什么非要藏起来，想必片子的主创们有着自己的想法，就是保持这种神秘感，不让他们相见，就这样远远地看着……

女人在一朵小花前特意停留，看来用心的东西别人是一定可以感受到的。

时间到了，女人在街道的拐角处离去，男人在她的身后默默地看着她。她消失后，雷声响起，男人走出来，整个街道开始起了变化，所有的东西都逐渐化在空气中，男人从这些变幻的粒子中穿过，他创建的世界随着这个女人的远去，也消失了。

所有的东西最终幻化成为一张照片，女人在花前停留的照片悬浮在空中，男人感动得几乎要哭出来，把照片拿在手上亲吻了一下，字幕显示程序结束，黑屏。

房间的门被打开，病床上那个女人躺着，男人进入房间。男人俯身亲吻了女人的嘴唇和额头，走到空的玻璃杯子前，一朵小花落入杯子中，整个片子结束。

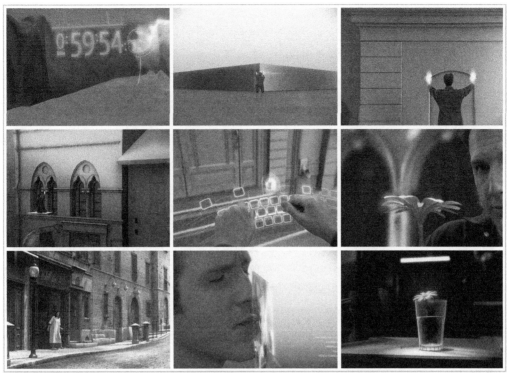

本片看点：为爱创造一个新世界只为多看你一眼

3.3.2 《最后的农场》

大海，一望无边的大海，连绵起伏的群山脚下，一栋小房子。此时故事的主人公正用一辆老式的拖拉机晃晃悠悠地拉着一车木材在路上行驶，胡须花白的老头从车上走下来，拉动车头的拉杆，车厢升起，整车的木材顺势头朝下滚落在地上。

锯子来回拉动，木头的前端被锯掉，老头在房屋前锯木头。

厨房盛饭，收音机播报天气情况，老人坐在餐桌上吃饭，电话响起，他叹了口气继续吃，电话响了很长时间，透过窗户老头走过来拿起电话，这是一个超长的镜头，也是一个在户外拍摄的画面，整个二层的房子都在画面中，没有电话另一头的声音，通过老头的话给观众很大的信息量：

"吃饭时不要打电话，从小就是这样告诉你的，你应该知道这一点。"

老人的孩子要接他和老伴去养老院，老头让她周六过来接，她的妈妈身体很好，她在睡午觉……"小家伙在吗？她在和爸爸玩，好的，明白了！"很显然老头是不愿意去养老院的，也不愿意离开这里。

"有人会过来送吃的"这与后面的事件都有呼应，都是经过主创人员深思熟虑之后再如此这般设计的。镜头一直缓慢地推，窗户充满了整个画面，老头又强调了"请周末再过来"看来他是有重要的事情要在周末之前完成。

天黑了，小房子里亮着灯，右侧挂着的白床单随着风起伏，几天之后，白床单还挂着那里，没有人收，不知道这样的背景设计导演是否有其他的用意，总之随风飘荡的白床单丰富了画面的细节，给这片冬日里荒芜的土地带来了一丝动感。

老头脱下毛衣，坐在床边看着躺在床上的老伴，看不出他此时的表情是默默流泪还是一声长叹，只是感觉躺在床上的这个人要么生病了，要么已经去世了，老头掀开被子躺下，关了灯，窗户外面

的月光照亮了他的脸，他喘着粗气，一次、二次、三次……

第二天早晨，老头在户外搬运木头，把木头抬起用尽全力扔向画右，接连扔了三根木头，自己累得扶住墙。做好的木箱棕色的油漆已经风干，老头双手拿一个小刨子沿着箱子的边打磨，并没有给老头工作的更多镜头：他是如何完成这个箱子的？如何上的油漆？都没有镜头呈现，直接跳接到一个已经完成的木头箱子。

远处传来汽车的马达声，老头赶紧停下手头的工作转头看，路的尽头有一辆汽车拐过来。老头快步移动到箱子的一端，抱着箱子往后拉，随着箱子的移动可以感受到箱子纵深的长度，好像这是一个棺材。

汽车开过来停在画右；车门打开，一个男人抱着一堆东西说："今天天气不错嘛！"

送货的男人用肘关上车门，走向老头："这是我最后一次给你和你老伴送东西了。"老头在一个木头架上用小刨子打磨一根木头，老头始终没有说话，就自顾自干着手上的活。

送货的男人说自己也在为了冬天做准备，已经把窗户都封上了，丢的两只羊也找了回来；老头接他的话："我觉得它们是想逃出屠宰场。"送货的男人一时不知道应该如何接话，就看着养老院的宣传画册说："你们现在开始变得奢侈了，搬到有人的地方肯定是件好事。"

老头想结束对话，让他尽快离开，说是想让他帮一个忙，边说边走向他的汽车，等他跟上，把信给他，再次确认周末老头的女儿能否收到信，回答是肯定的；送货的男人想喝咖啡，老头说老伴儿在午休没有咖啡喝，送货的男人很尴尬，驾车离开。

老头看着汽车离开，手里拿着养老院的宣传画册翻了两页。

画面直接跳接到铁锹挖土特写，老头挖了一个大坑，拖拉机的车厢停在边上，土被一锹锹送到车厢里。老头突然把铁锹扔在一边，手扶着土坑的边上，大口喘气，右手按在胸前，过了好一会儿，他才慢慢恢复平静，年龄大了，身体也是不行了（主人公遇到的巨大的障碍）。

远处是雪山，蜿蜒曲折的公路上一辆汽车驶来，坐在后排座位上的小姑娘问前排的妈妈，还有多长时间可以到，母亲回答还有一个小时的车程。

老头在厨房的洗碗池接水洗头，抬头看着镜子中的自己，久久凝视。

车里的女人和司机说："要提前给妈妈打电话，如果没有提前告知，妈妈会不高兴的，不过爸爸会很高兴，有人能帮助搬行李。"

电话铃声，老头穿戴整齐俯身看躺在棺材里的老伴，把圣经放在她的胸前，从上衣西装口袋拿出一支口红，拧开，在老伴的嘴唇上涂抹，轻轻地用右手指背轻擦老伴的脸颊。

地上是一根根大小相近的圆形木头，老头推着棺材一路向前，从画右出画，圆形的木头从家门口一路铺过来，前面讲的棺材应该是早就制作好了，影片开头拉的一车木材，是用来铺路的，辅助老人把棺材运到土坑的位置。

老头用自己的身体做支撑，一只手拉着绑在棺材上的绳子，另一只手拉住从后背缠过来的绳子的另一端，身体后仰，脚往前蹭，尽可能慢地把棺材放进坑中。

平稳又顺利地完成任务，坑很大，棺材放进去还有很大的空间。

老头站直身体，转身看周围的景色，镜头开始旋转，把他眼睛所看到的山、水、远处的家都呈现出来，他不断地变换角度，整整转了一圈，他与这个世界告别。

他低头看棺材，从坑中带着坑边的泥土和草的关系，一个老头站在画面的中间。

远处一辆汽车驶来，老头在棺材边上躺好，伸双手拉住绳子，把绳子缠在单手的手腕上，用力一拽，坑边的翻斗车升起，就像开篇卸载木材一样，车厢里面的泥土缓慢地滚落下来，老头闭上眼睛，

土越来越多，慢慢地覆盖整个镜头，黑屏。

镜头拉起，整车的土已经填满了土坑，远处的汽车停在小屋旁边，镜头沿着大山摇向天空。

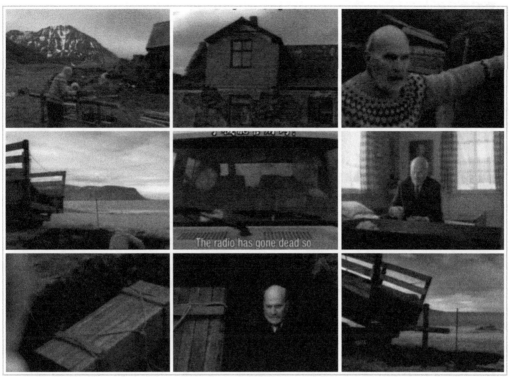

本片看点：老夫老妻生死相伴

3.3.3《八岁》

海边，岸上杂草丛生，镜头摇到一个足球，小朋友穿着球鞋的脚入画，一脚将足球踢到天空，然后站着大喊："我叫杰里森，今年8岁。"足球落地，他又重复前面的话喊了两遍，出片名。

杰里森在海边玩游戏，他的游戏非常特别。这一个他自己编排的故事，从远古时代直到现代文明不断演变的过程从他口被描述出来；他身上披着塑料布，拉着渔网往前跑；手里拿着塑料的船桨边跑边划；最后他抱着足球冲到山坡上，气喘吁吁地望着大海。

片子中用来连接各个段落的主要方式就是杰里森的画外音，以杰里森的视角讲述足球、讲述母亲、讲述父亲的故事。他说自己的母亲是个种花的女人，这是晚餐开饭前他的喃喃自语，母亲端了一盘食物放在他的面前，他说这不是自己喜欢的；母亲从他身后厨房的小窗口再次出现时，母亲低下头，不断地摇头，很显然她拿这个孩子很没有办法，很无奈。

他和自己的小伙伴反复看欧文进球的录像，场景应该是在小伙伴的家里，因为杰里森的父亲从始至终都没有出来过，他们在看录像时进来一个男人，应该是小伙伴的家长，杰里森使劲地瞪着他看，从这个细节上来看，杰里森无比地渴望父爱。

结合后面的段落来看，也验证了这一点：杰里森搬家了，在海边他看到一个男人领着一个小朋友在路上走，小朋友松开爸爸的手独自跑向海边的围栏，杰里森跟了上去，手搭在男人的手心上，杰里森假装被父亲领着往前走，男人发现了自己的孩子还在围栏处，松开杰里森的手，走向自己的孩子，孩子扑到了男人的怀里。

杰里森和小伙伴两人手里拿着交通管制用的锥形塑料品、录音机和一些网绳，跑着冲向海边的

沙滩，他们在沙滩上制作了一个简易的足球场，然后放欧文某场比赛进球的录音，杰里森模仿电视里球员带球过人、射门的动作；杰里森在背景解说员的欢呼声中，跪在镜头前面，高兴地挥臂、攥拳、把球衣蒙在自己的头上。

杰里森在自家的杂物间里，把衣服用画笔涂成了喜欢球队的颜色和样式，因为做这事不想被妈妈看到，所以他要独自完成这项工作，从影片开始我们就注意到，他的球衣上的颜色不整齐，原来是他一笔一笔画上去的，胸前部分都已经画了；现在他把球衣折过来，背部的下面还有一部分没有完成，这时妈妈叫他的名字，打开门走进来，看到他做的事情，妈妈惊讶地叫了一声，声音很轻，无奈地叹息。

他站在二层房间的窗户前，他说很讨厌妈妈哭泣，她总是这样；如果她像我一样喜欢足球就能够理解我了。他看妈妈出了家门口，继续为球衣改颜色，完成后，在镜子前面把球衣蒙在自己的头上，以示庆祝。

小家伙的动作特别迅速，无论是从角落的小柜子里找东西还是在沙滩上奔跑，都带有一种劲头，好像有源源不断使不完的劲，看起来特别精神，他总是跑来跑去，他热爱奔跑、热爱足球。

导演为了表现杰里森对足球的热爱，在他画球衣的过程中穿插了如下画面：上篮球课，他踢篮球；上保龄球课，他在保龄球击球前面当守门员，然后传来惨叫声。

"爸爸不可能已经不在了！"他开始回忆自己的父亲，爸爸是一个飞行员，杰里森仰头看天空，同伴吃零食，他说："爸爸告诫过我不要吃这些发臭的食物。"小伙伴把零食扔在地上走了，杰里森大声喊："但是他在说谎。"然后走过来用脚猛踩食品袋。

杰里森披上一块塑料布，跪在沙滩上，远处的天空阴沉着，像要下雨，他面对着大海自言自语……然后哼了几句歌词，跟大家说拜拜。

看完这部片子，杰里森小朋友说的这句话："我真想父亲也能牵着我的手！"久久地回响在耳边。

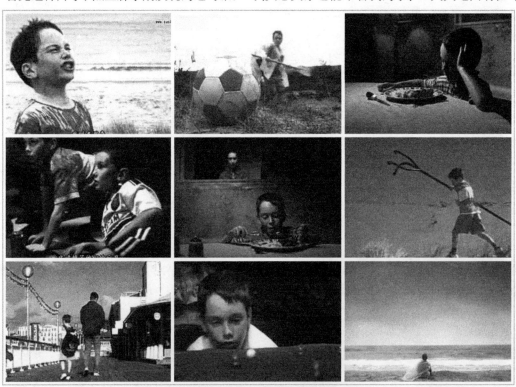

本片看点：单亲家庭孩子对父爱的渴望

第3课 视听语言的时空关系

		主人公消失了	
		01 收拾妻子遗物	
1.		桌子上的四个相框排成一列,手入画把一个小本子、一支黑板笔和一个男女合照的相框拿到纸箱里;左手拿笔,右手把一张折叠的贺卡放进箱子,人出画;	全景 推
2.		一个中年男子面向摄像机,眼睛盯着画外一动不动;	特写
3.		双手握着一台相机,右手大拇指在镜头上抚摸。	特写
		02-1 父亲过来安慰	
4.		男子肩膀一只手入画;	近景
5.		戴眼镜的长者问他:"这相机你打算怎么处理?"	近景
6.		中年男子保持坐姿答道:"什么相机?"	近景
7.		"杰克你正在拿着它呢。"	小全
8.		"事故的时候它也坏掉了。"	特写
		02-2 父亲拿过相机	
9.		长者身体前倾;	近景
10.		长者左手入画,从杰克的手中把相机拿起来;	特写
11.		长者低头看手中的相机;"我早就告诉艾米,她不该以此为生。"	近景
12.		带着中年男子的关系,长者手拿相机按开机键; "她只是给树木、流水和日出拍照而已。"	近景
13.		长者低头看手中的相机。"似乎现在又好了。" 相机开机的声音。	近景
		02-3 父亲给他拍照	
14.		长者从身后移动到中年男子的侧面,蹲下身要给他拍照; "来,看这里!"	小全
15.		中年男子头转向画右;	特写
16.		长者左手持相机;	特写
17.		杰克头往后仰; "爸爸,别……"	特写
18.		长者左手持相机,对着镜头,按下快门;	特写
19.		杰克的背后一片森林;远景;	远景
20.		扭身,说话;身体保持不变;头转向画右; "……这样"	中景
21.		相机拍摄的咔嚓声,从一棵大树的树枝摇下来,杰克从树后走出来,右手挠着头,转身往后看;	远景
22.		长者左手持相机,对着镜头,特写摇到面部;	近景
23.		反打,长者从半蹲姿势缓缓站起来,相机显示刚刚在画面中的那棵树,杰克从椅子上消失了,长者看看椅子,又看看相机。	中景

1分15秒

		发现自己在相机里	
		01 室外场景	
24.		杰克站在树下,左手摸了一下鼻子,低头往地面看;	远景
25.		长者双手拿着相机,右手按了一下按键,相机显示了另外一张照片; "杰克"	特写
26.		杰克出现在四周喷水的别墅前面,往后倒着走了一步,身后面的水柱,他猛地转身;	远景

27.	长者左手持相机，对着镜头；边摇头，边按相机按键；	特写
28.	反打，相机显示了信息界面，长者紧握相机，拇指往下按了一下，相机没有任何反应，顺势把相机翻转过来，动作颤抖；	近景
29.	镜头倾斜，杰克在画面中站立不稳，一根水柱打在杰克的前面；	中景
30.	在长者的手中相机倾斜着，他用手把相机扶正。	近景
	02 室内场景	
31.	反打，相机显示杰克在别墅中的那个画面；右手拇指往下一按，别墅的画面变换为酒吧；	特写
32.	七个人分两排在吧台前合影，闪光灯一闪，大家哈哈大笑；	小全
33.	杰克出现在一个大钟的前面；伸出右手触摸钟面；	近景
34.	第一排的女士从沙发上起身，后排的男士围着椅子转了半圈；	中景
35.	杰克左手扶门框，扭过头来看；	近景
36.	从沙发上起身的女士经过他的面前走出门口，他转身看她；	中景
37.	杰克往后倒，碰到第二排坐在椅子上的男士；他们面对面，那人叫了他的名字"杰克"；	近景
38.	杰克左手抬起，头往左侧看，不敢相信，但又发现了一个秘密； "这是六个月以前。"	过肩镜头
39.	反打，男士摇头，惊讶地笑； "什么？"	近景
	03 得知妻子的下落	
40.	长者手按相机按键；	近景
41.	杰克脸朝向画右；转头，看到河边远远地站着两个人；杰克跑过去；	特写
42.	带着两人的关系，杰克跑，从远处过来，右侧的男人左手搭在左侧男人的肩膀上，手里拿着钱，左侧的男人手摸另一个手，杰克跑过来他的手放下；	
43.	杰克在他们右侧停了下来； "干什么呢？" "照相呢，你妻子照个不停。" 杰克的表情很吃惊； "什么，不是吧？" "是的。" 两个人还搂在一起，另外一个小伙子说； "夹克不错。" 杰克原地转，看风景，左手举到嘴边又放下； "我记得这一张。" "我……我在相机里！"	中景
2分30秒		
	与死去的妻子在相机里相遇	
	01 爸爸，按下一张	
44.	杰克左手抬起捂脸，抬起头对着空气说话； "艾米在……艾米在大桥那张。" 杰克一边用手指向画右，一边抬头说话，手来回不停地运动； "爸爸，按下一张，按到最后一张。" "艾米在大桥那一张。"	近景

45.	爸爸手中的相机显示没有电的信息； "没电了！"	近景
46.	反打，爸爸把相机翻过来拧相机前端的拍摄模式转盘；	特写
47.	带着两人的关系，杰克双手对着上方的空气比画； "按下一张，下张。"	中景
48.	爸爸合上相机的电池盖，翻过来，电池显示没电信息；	特写
49.	反打，爸爸双手晃动相机。	特写
	02 父亲操作相机	
50.	相机显示一张照片，出现两个男人站在画左，杰克在画右侧，左手指向画左；	特写
51.	反打，爸爸低头的表情；	近景
52.	相机显示杰克在一个教堂前的照片，爸爸右手拇指按下一张键；	特写
53.	反打，爸爸低头的表情；	近景
54.	相机显示杰克在一条街道上的照片，爸爸右手拇指按下一张键；	特写
55.	反打，爸爸双手按相机；	近景
56.	相机显示杰克在广场前的照片，爸爸右手拇指按下一张键；	特写
57.	反打，爸爸低头的表情；	近景
58.	爸爸手中的相机显示没有电的信息。	近景
	03 妻子对他说话	
59.	河边的树叶后面，一个女人入画；转身，伸出右手做过来的动作，再转身看大桥的另一端； "亲爱的，快来！带上相机。"	中景
60.	女人笑着转头，特写，变焦，杰克拿着相机站在不远的地方，相机在他的双手中，他缓慢放下相机；眼睛从注视相机抬头，看着女人的方向； "太阳突然出来了。" "真好看！"	中景
	04 杰克用笔在手上写字	
61.	女人再转身，笑着看杰克；	近景
62.	杰克与她对视，转头看了一眼河，低头看相机，再抬头看她，双手摸兜；	近景
63.	杰克左手拿相机，右手放进兜里，从口袋里拿出一支白板笔；	中景
64.	女人看着他微笑，直起头，不知道杰克想要做什么；	近景
65.	杰克拿起笔；	近景
66.	女人微笑地看着她；	近景
67.	杰克用笔在手上写字； "怎么了？"	中景
68.	伸出左手扭身朝向后背的天空； 爸爸抬起头，眼睛里有泪，叹口气又低下头看相机；	近景
69.	反打，相机显示杰克手掌面向摄像机的画面，上面的字是： "让他留下！"	特写
	05 杰克成为相片	
70.	渐隐；	
71.	父亲双手拿相框挂在墙上；过头镜头；父亲的影子从墙面上的照片上向右出画；渐隐。	近景

3分48秒

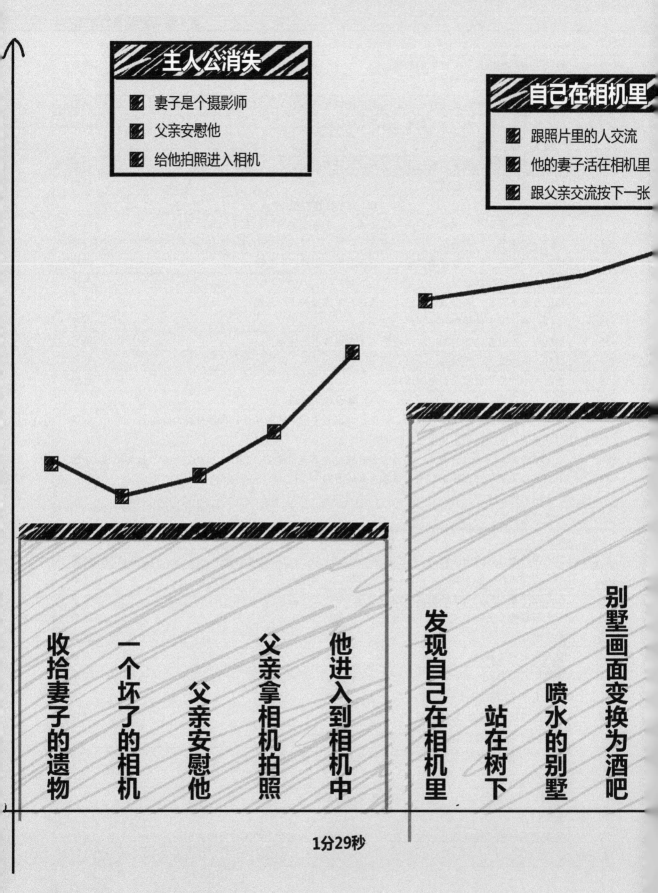

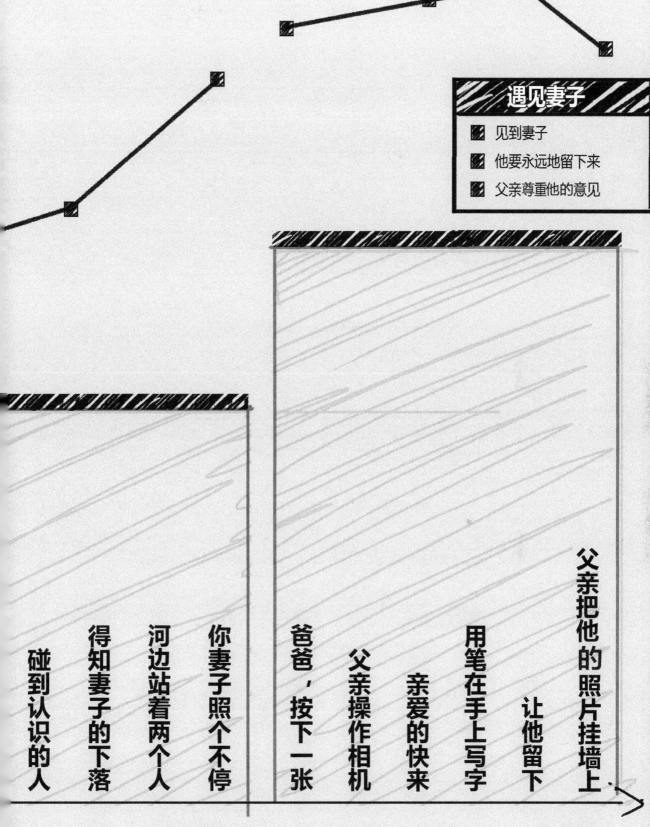

解读《蚁蛉》

第4课

迷宫式循环故事结构

这是一位名导的早期作品，看了一些影片评论，感觉被各种人生感悟刷屏。

通过评论看到，有些人从片子中获得了人生的某种启迪，有些人明白了一些深刻的道理。如果这些情感的流露不是为了凑观后感的字数而写，那就算得上是中肯的评价，想必观影者也一定是收获颇丰的。

就片子本身而言，它说了一件事情，给大家讲了一个故事，能读懂什么取决于观众本身的经历，很多时候导演根本就没有想那么多，能够把自己设想的故事完成就是一件幸福的事情。

很多片子的故事原形也许是导演曾经梦中见到的事情，也许是主创团队成员的亲身经历，或者是编剧从朋友那里听到的。过度的解读和无底线的崇拜都是一件不靠谱的事情。好的作品并不是导演一个人的功劳，那是集众人之所长在一个特定时刻下的产物，天时、地利、人和，一样都不能少。

这部片子更像是一部学生作业，把它作为教学案例有很大一部分原因是它的可操作性，只要认真、用心，同学们也能够完成这样的作品，**大家跟名导的距离也许就是一部短片的长度。**

这部片子虽然是名导的早期作品，但讲故事的手法一点都不稚嫩，整个故事的完成度很高。具有类似故事构思的人并不在少数，但真正通过画面把想法表达出来还是需要功力的，这也是**这节课我们要讲的重点。**

导演在影片中尝试使用合成、抠像、遮罩等技术手段，把同一演员拍摄出来的这部片子在完成的时候，电脑特技还不像现在这么普及、发达，那时候是直接在胶片上进行操作，要通过多次曝光，反复对位才能完成类似的效果，片子来之不易。

片子中主人公一出场就在寻找什么，经过一番折腾后，观众看见了他要找的这个巴掌大的小人，小人和主人公长得完全一样，其实就是缩小了自己，但我们的主人公却要用鞋子不断地拍他，还打算用脚踩死他。

小人所做的动作几乎完全在复制主人公，这些细节主人公完全没有留意，因为他把全部心思都放在怎么消灭这个小人上。

情节开始发生逆转，我们看到影片里小人做的动作变成了未来主人公要做的动作，小人摔倒在地，他随后也趴在了地上，通过主人公喜悦的表情，看样子他的心愿即将达成。

他用尽全力拿鞋一拍，后果特别严重……

故事也因为一个镜头的出现具有了循环结构的故事属性。

后来，在这位导演的几部长篇中，循环结构的故事属性得到更进一步的发展，剧情的设置犹如没有出口的"迷宫"，主人公身陷其中设法逃出升天……

这部短片的场景设计也好似是一间没有出口的"迷宫"，他自己和他要消灭的对象其实都是"猎物"……

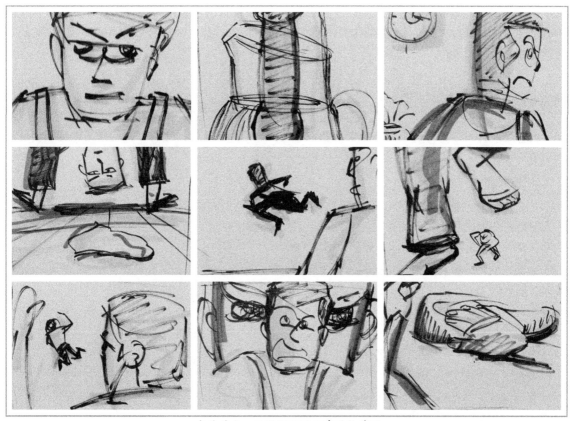

本片看点：无限循环的故事结构建置

4.1 全片预览

出字幕，字幕上有一个人的眼睛，左右看。

一个人蹲在地上，拿一只鞋子向左拍去，什么也没有拍到，他向前纵身一跳，用右手把身旁的椅子推翻，他扑在了地板上，右手的鞋子砸在了地上。他右手撑地，等了一会儿迅速地翻开鞋底看，还是什么也没有，他皱眉惊讶。看到这里特别为剧中人物着急，他到底在找什么呢，这么夸张的表演是个新人吧，他不像是在找什么东西，他像是表演一出话剧，为他的表现着急了。

1. 什么也没有

他站起身来，头先往右侧窗户转头，再往地面上看，不知道他在寻找什么。他双手抓紧鞋，向后转头看表：九点四十，时间由时针、分针组成。他回过头来，双手抓紧鞋子，眼睛小幅度左右转动，突然电话铃响，他猛转身伸手去接电话；手拿起话筒放在桌子上，然后再拿起话筒放到玻璃水杯里，气泡从话筒里向上冒。一个空房间，一个诡异的电话铃声，导演为了渲染气氛确实是拼了，像时钟、电话这些道具与未来的结局没有任何联系：谁打的电话？是人打，还是电话自己响的？最后都没有任何交代，看来这是纯粹为了营造氛围而设计的桥段。

2. 在房间里折腾

他面向墙壁，向后转头看表，秒针在动，钟表的特写；玻璃杯里在水中不断冒泡的电话话筒。他左脚迈到椅子上，跳了过去，对着墙角，右手拿鞋子猛砸地三下，停下来转身背靠墙，双手抓紧鞋子，皱眉头看，好像在等待什么事情的发生。

他跑到另一面墙的前面，掀起垫子，右手向下用力一砸，神奇的事情终于发生了：一块布从他裤裆下穿过，从画左出画。布肯定不会自己走，布底下肯定有什么我们不知道的东西，这底下的东西就是主人公要消灭的。

他站起身来，右手拿鞋子砸向地面，地面上一块黑布从椅腿穿过，再砸还是没有砸中。他光着脚绕过椅子，他左手把椅子推开，俯下身；他左手把黑布掀开，一个小人在地面上爬，他右手拿鞋拍过去，小人从鞋底下逃脱了，从地面的右侧出画。他拿开鞋子看，发现没有砸中那个小人。如果现实世界中能有一个这样的小人一定会被保护起来，而不是消失他。拿鞋子这么用力地拍下去，小人会被拍死的。

3. 拍死你

他起身用脚踩地面上的小人，双脚来回踩地面，双脚从左脚踩地，换到右脚踩地，再换回左脚，小人就他在两脚中间跳，他的身体左右跳动，小人跟他做同样的动作。这组镜头传达了一个重要的信息，此时小人就是他自己，因为他们做同样的动作。

地面上的小人趴在地面上；他在小人的后面也趴在地上；地面上的小人做了一个右手拍地面的动作；他也做了一个同样的动作，他用尽全力抬起右手，向下拍去；他右手拿鞋子入画，把小人拍在了鞋底。

他兴奋的表情，笑；背景一个他模样的大头入画，充满整个背景，冲着镜头笑，一只跟他身体一样大的鞋跟入画，把他拍在了底下，如下图所示。

出字幕。

这个故事告诉我们一个人要多做好事，不要经常动那些不好的心念，否则最终会害死自己的。

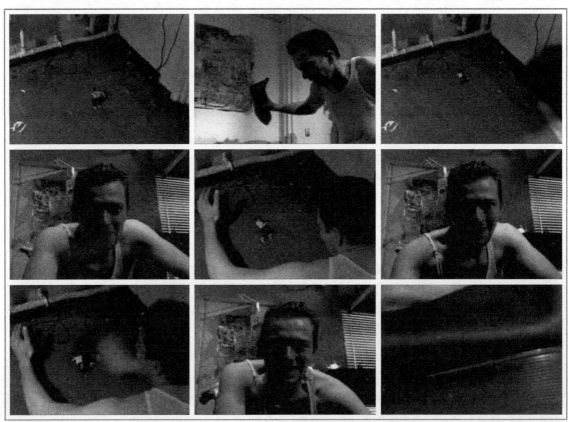

主人公反受其害

4.2 全片一个演员

全片只有一个演员，从头到尾演绎了整个故事。

他有两个对手，一个是比自己小，像巴掌一样大的自己；另一个是比自己大，自己像巴掌大的人；这是他和另一个自己的对手戏。

4.2.1 男演员

在影片的前半段：他在找东西，翻箱倒柜，然后用鞋子乱拍。

在影片的后半段：他如愿以偿拍死对手，同时也害死了自己。

从开篇到结局，主人公的命运形成了一个不可逆转的结果，记住这一点，也许我们再写剧本时故事中的人物设计就会变得更合理了。

> 字幕，一个人的眼睛，左右看；
> 反打，一个人背朝向镜头，他扑在了地板上，右手的鞋子砸在了地上，镜头推。

影片的片名字幕很有特色：字幕上有一双左右看的眼睛。

很多片子都会在字幕的设计上下功夫，使每一个环节都带有影片特有的某种属性，这样可以把电影的唯一性体现得更彻底。

4.2.2 变小的自己

巴掌大的小人正式出场，他跟主人公一模一样，穿一样的衣服，做同样的动作（在一个镜头中，把同一个演员的多次表演拍摄后进行合成）。

巴掌大的小人是通过缩小处理后，被重新放置在画面中，从而营造出人变小了的这种奇妙效果。

> 右手抬起鞋子，地面上一块黑布从椅腿穿过，再砸没有砸中，他光着脚绕过椅子，地面上的黑布在椅子底下不出来，他左手把椅子推开，俯下身；
> 左手撑地，在地面缓慢爬行，带着左手臂的关系，黑色布不动，他左手把黑布掀开，一个小人在地面上爬，他右手拿鞋拍过去。

黑布实际上是主人公的内裤，小人藏在它的下面被主人公追着满房间乱跑。

黑布先从暗处出来再绕到桌子、椅子底下，刚开始几乎分辨不出这是什么东西，最后从主人公翻开这个遮挡物的时候，才清晰地看到**原来这是一条内裤**。

4.2.3 更大的自己

这个人物的出场时间非常短，在一个镜头里一次出场就解决了所有问题。

这里用到的技术手段是抠像，把同一个演员的表演放大作为背景，营造出画中画和人外有人的另一层空间的效果。

> 仰拍，他兴奋的表情，笑，近景，背景一个他模样的大头入画，充满整个背景，冲着镜头笑，一只鞋跟入画把他拍在了底下，出字幕。

在很长一段时间里，作者几乎都忽视了这位巨人的存在。

在主人公准备用鞋子拍向小人之前，这个人物出现在背景中，前景是主人公得意的笑，背景是他，

随后一只巨大的鞋子落下,主人公被拍在这位巨人的鞋跟之下。

4.3 常见的道具

本片的道具特别常见,都是日常生活中随手可得的物件。

导演成功运用它们营造出了片子所需要的神秘感,这种比较讨巧的方式在大家拍摄作业时可以考虑借鉴。

在预算有限的情况下,就着现有的条件和环境多想办法才是上策。

接下来让我们看看这些很常见的道具是如何发挥作用的。

4.3.1 电话

某人打来电话,电话铃响,主人公听都没有听就把电话听筒放在了水中,如下图所示。

不知道导演是不是这样想的:因为这种举动很奇怪,不可思议,所以就营造了一种神秘的气氛。

诡异的氛围

这种靠动作、行为、举止怪异创造的神秘、诡异等观感,显得十分粗糙,也就经不起推敲,而且让人一点都不觉得有什么神秘感。

他回过头来,双手抓紧鞋子,眼睛小幅度左右转动,电话铃响,猛转身伸右手接电话;
手拿起话筒,放在桌子上;
恢复站立姿势,转头看电话;
手入画拿起话筒放到玻璃水杯里,气泡从话筒里向上冒。

观众不知道什么人来的电话,影片最后也没有交代。

放下这个逻辑不讲,说一下这个场景的实现过程。

电话也许就是拍摄现场的工作人员打的电话。这在剧组拍戏时是很常见的事情，电话铃是给演员开始下一步表演的提示。

也许拍摄现场电话根本就没有响过，声音是后期配上去的，只要演员表演出来就可以了。在这个问题上我们不深究。

说了点题外话，继续分析影片。

> 玻璃杯中冒泡的话筒近景。

本片中主人公没有接电话，**直接把电话听筒放在水杯里冒泡**。

解释同上……

不知道导演是不是这样想的：因为这种举动很奇怪，不可思议，所以就营造了一种神秘的气氛。

如果有场戏里需要接通电话，然后要拍演员讲电话的画面，应该怎么做呢？

电话接通后演员们开始按照台词对话，打电话的一方可以说也可以不说，在电话里哼哼也没人管你，在拍摄现场演员该怎么演就怎么演。

4.3.2 钟表

主人公看表，也不知道为什么看，挺莫名其妙的，故意让观众感觉可能会有什么神秘事件发生，**也许对导演来说看了就比不看强**。

1. 第一次看表

不知道下面这个时间在他们的传统文化里代表着什么，看不出什么意义来，解读不出太多的东西，也许只是一个代表时间的元素，原本就没有附加额外的含义。

> 九点四十，时针，秒针，镜头推。

2. 第二次看表

在前面的课里讲过，重复的画面反复出现用来强调某事的重要性。

在这部片子里这算是一个例外吧，不明白导演想要强调什么。

> 反打，后背，他面向墙壁，向后转头看表。

3. 第三次看表

准确地说这次主人公并没有扭头看表的动作，仅是钟表的特写镜头。

> 秒针走，钟表的特写。

时间在很多片子里都是制造紧张空气的要素，运用巧妙，效果"惊"人。

4.3.3 鞋子

这是主人公手中的重要道具，使用得相当频繁。

或许，从本片中我们可以获得这样的拍摄经验：**道具一定要选结实的，不然用两次就坏掉了**。

> 反打，拿鞋拍地面，小人从右侧出画，拿开鞋子看，什么都没有。

鞋是用来消灭家里"脏"东西的常用工具。提醒大家以后在家里发现"小强"后要理智，最好能够选一双价钱不贵的鞋子去拍，土豪随意。

4.3.4 内裤

英雄出场的时候都要用到内裤，比如说超人现身。

本片中巴掌大的小人现身时也用到它了，但不是穿着的，小人藏身于其下。

> 带着椅子腿关系他慢慢地直起身子，左手拿着鞋子，眼睛瞪着地面；
> 反打，他跑到另一面墙的前面，掀起垫子，右手向下用力一砸；
> 带着地面、双脚的关系，右手砸在地上，一块布从他裤裆下穿过，从画左出画，他的头入画；
> 带着臀部的关系，头出画，起身。

4.4 表演风格

片子只有一个演员，而且没有台词，演员的表演是通过肢体语言和表情来实现。下面是主人公 10 组有代表性的动作，形成了本片独特的一种镜头语言。

除了故事具有结构性，表演也具有这种属性。

1. 蹲

 > 一个人蹲在地上，镜头后拉，拿一只鞋子向左拍，半空中改变方向，向前纵身一跳，右手把身旁的椅子推翻。

2. 站

 > 站起身来，头先往右侧窗户扭头。

3. 找

 > 俯视前下方，寻找什么，双手抓紧鞋，向后转头看表。

4. 跳

 > 他左脚迈到椅子上，跳了过去，在墙角，面对墙脚右手拿鞋子猛砸地三下，停下来转身背靠墙，双手抓紧鞋子，皱眉头，眼角一抬。

5. 扑

 > 反打，背朝向镜头，他扑在了地板上，右手的鞋子砸在了地上，镜头推。

6. 绕

 > 右手抬起鞋子，地面上一块黑布从椅腿穿过，再砸，没有砸中，他光着脚绕过椅子，地面上的黑布在椅子底下不出来，他左手把椅子推开，俯下身。

7. 爬

 > 左手撑地，在地面缓慢爬行，带着左手臂的关系，黑色布不动，他左手把黑布掀开，一个小人在地面上爬，他右手拿鞋拍过去。

8. 踩

 > 双脚从左脚踩地，换到右脚踩地，再换回左脚，小人也在做同样的动作。

9. 掀

 > 反打，他跑到另一面墙的前面，掀起垫子，右手向下用力一砸。

10. 拍 / 砸

 > 站起身来，单脚跳扭身，右手拿鞋子砸向地面，左手扶着椅子的把手（一只脚穿鞋子，一只脚没有）。

主人公与自己的对手戏

4.5 合成技术

合成技术也是本片的一个看点，电影工艺离不开技术的支撑，曾经是这样，未来也将会是这样。在前面的篇幅中，作者提到了导演在技术方面的尝试，本小节会更深入地跟大家聊一聊这个话题。传统工艺直接处理胶片的方式不像现在（数字格式）这么直观。

导演在本片中的这种尝试更像是一种"冒险"，因为里面有很多不确定性：完成的效果不好怎么办？制作的周期过长怎么办？这些都是一个个具体的问题，需要反复大量地试验。

现在很多专业软件都有时间线这个功能，定位特别方便。当你要对某一帧画面进行修改时，直接拖动到那一帧，然后把另一组画面（演员表演或者用特技制作的角色）放在上面即可，当然要完美地完成这一步骤还需要很多调试和技巧，本文把具体的操作过程进行了简化，直接给出结果。

这种所见即所得的方式特别直观，导演和制作人员可以马上判断这次画面合成的结果是否合适。这极大地提高了各种效果测试的时间，对导演来说，及时地得到反馈是充分实现故事创意的基础，长时间没有解决的问题就意味着预判的失败，要尽快对原有方案进行调整。

在传统的工艺流程中，时间线是不存在的，胶片本身就是时间线，你要在胶片上找相应的一帧，然后把另一段演员表演的画面再曝光上去，因为是在静止的画格中进行操作，而最终的效果是要用动态画面去做检验，所以很容易出现误差。

胶片画格上的位置选取特别重要，而且不太容易一下子就能够把要合成元素放置得很准确，要反复大量尝试和试验。

通过上述分析，在影片中那个缩小的人物被演员踩在脚下时，有明显不对位的情况发生，他踩

了那么多下，却一下都没有踩中，而且镜头给了演员充分的表演时间，说明导演只是在意让观众看到小人被踩的形式，而非踩中的实质。这样的合成就是有问题的合成，并不准确，如下图所示，不准确就意味着穿帮。画面中一帧都不能出现失误，所有的问题都会被大屏幕放大。

电影工艺离不开技术的不断革新

基于这种情况，在解读本片时，有一个地方作者就犯了犹豫，到底小人摔倒是导演的意图，还是合成对位时技术只能做到：一定先是小人摔倒，主人公再趴下看。如果是这样，那是因为技术不成熟而导致的问题，而非故事的设计初衷。

在本篇结束之前，把作者的这点顾虑一并写下，供读者参考。

4.6 推荐短片

在这节课上，我们解读的这个片子具有一个无限循环的故事结构，推荐的短片《8号房间》跟本篇特别相似，讲述了一个犯人在监狱里遇到的人和事，最终走近房间中的犯人们都进入到一个无限循环的结构中。

《下一层》这个故事呈现出了人的贪婪本性，剧中人物在层楼与层楼之间的结构中进行循环，一次比一次贪婪，一次比一次野蛮。

《米兰》这个故事与上述推荐的片子有很大的差异，它没有直接讲主人公因为某件事情得到一个好或者不好的结局。它讲了一个普通家庭两个孩子的命运变化。一件大的事情发生对社会上所有的人都会有影响，有些受害者并不是事件本身直接造成的，但却因此受到了牵连。在生命垂危之际，一点小小的影响都会酿成很严重的后果。

4.6.1 《8号房间》

一个犯人被看守押着往前走，监狱场景，高墙上的铁丝网，破旧的大楼，出片名。

一个火柴盒里面有东西在动，一只手入画按住火柴盒，传来看守和犯人说话的声音，另一只手拉开桌子上的抽屉，把火柴盒扔到了里面。门开了，犯人被看守推了进来，看守给犯人解开手铐，看守关上门，犯人对他说："生日快乐！"

房间里坐着一个男人，转身跟犯人打了招呼"嗨"，犯人回应了他，男人转回身继续翻书，犯人问他的名字，他没有回答，犯人很尴尬地走到床前，翻看上铺的一本书，男人猛回头，质问他："你在做什么？"显然对犯人翻书表示不满。

犯人把书放下说："没什么。"然后坐在下铺的床上，转身看到一个箱子，问他："那是什么？"男人转头看了他一眼又继续看书，回复道："没有什么。"

犯人把手伸过去想打开盒子，男人突然回头，叫犯人停下，犯人回头看他问："为什么？"

男人转过身，摘下眼镜，"请不要打开它！"

犯人："为什么呢？"

男人："因为你会后悔。"

犯人思考了一下说："我想试试打开它会不会让我后悔。"

男人："好吧，你试吧！"转回身，把眼镜戴上继续看书。

犯人笑着揉了一下自己的眼睛，转过身打开盒子，里面有一套小模型，他伸手去摸，还对看书的男人说："你这样做过吗？"他转过身，突然发现了什么奇怪的事情，把他惊呆了。

带着他的关系，一只巨大的手出现在眼前，好像要摸到前面的那张椅子。犯人迅速抽回手，关上了盒子。坐在床上喘粗气，传来男人的声音："你现在开心了？"犯人头都没有回，回复他"是的！"

空空的屋顶和墙壁，空镜。

犯人嘴里喊出"不"，把盒子从床上搬到地上，在房间的中间转头看着屋顶，左手去开盒子的盖子，带着他和盒子的关系看到，随着盒子被拉开，屋顶的房盖也同时被打开。犯人合上盒子，低头看盒子，屋顶的房盖也随之重新盖上。他连续拉开盒子的盖子两次，惊奇地看着打开的房顶，嘴里说道："你不想说点什么吗？"

看书的男人侧着身说："你相信我吗？"

犯人没有回答他，伸手进入到盒子中，空中伸下来一只大手，他转身伸出右手去摸停在空中的大手，他保持动作低头看盒子，里面的模型与这个房间里的摆设一模一样，一只正常大的手搭在盒子上，手指伸向盒子的中心，这时他说："我不知道。"

犯人好像想起了什么似的，迅速合上了盒子的盖子。转身走到了房间的一个角落，站在桌子上面，男人转过身问他："你要去哪里？"

"这不是很明显嘛。"犯人转身面对着镜头，伸出右手让男人打开盒子。

男人侧着身子坐着，犯人催促："快，打开盒子！"男人摘掉眼镜转身起来，走到盒子前面蹲下，打开盒子的盖子，犯人看到屋顶被打开，爬上墙头说："祝你好运！"然后跳到墙外。

犯人变小了，从盒子里往外走，男人像个巨人一样蹲在盒子后面看着犯人往外跑，一只手拿着一个半打开的火柴盒子入画，把犯人按在里面，单手合上火柴盒，拿到眼前看了一下，左手点火柴盒子两下，把地上的那个神奇的盒子盖好又放到了下铺上，坐回到桌子前拉开抽屉，很多个火柴盒在里面动，把手中的火柴盒扔到了里面，戴上眼镜拿起书。

等了一会儿，转头对外面的看守说："带下一个犯人进来。"

本片看点：循环的故事结构建置

4.6.2《下一层》

这部片子的含义特别隐晦，解读的参照物并不明显，不便给出特别明确的答案，我们就看镜头直白表达的视觉感受，不过分进行解读。

开篇从一个人的眼睛拉出，他一动不动地注视着什么，衰老的脸上皱纹看得非常真切，镜头拉远，看到他白色的领结，然后再推进。

一大盘肉充满画面，镜头拉出，前景的一个人用叉子从盘子里叉走一大块肉，他的左边也坐着一个人，晃着手中的刀子，拿起酒杯喝酒，对面的一个人拿着刀叉从盘子里切肉，服务员拿着东西从前景走过，镜头不断拉出，十个人围在一张桌子大口咀嚼，身穿白色西装的服务生为他们服务，加酒、上菜、拖地、乐队在演奏音乐……

从餐桌上吃剩下的动物胸骨摇到三个吃饭的光头，他们满身灰尘，大口咀嚼，手上的刀叉在盘子里快速切割，一位老者双手按住骨头在嘴里翻滚啃肉，开篇出现的中年男子侧着头，还是一动不动地看着。

盘子里烤熟的香肠被入画的叉子叉走；血淋淋的腰子被入画的叉子叉走；鲜红的肉上面泛着亮光；一位头发束起像一顶帽子的妇女，优雅地往嘴里送食物，她的前景是一大块动物的胸腔排骨；一位白胡子的老者快速地往嘴里送食物，他的前景是一个鳄鱼的头，远景坐着一位中年男子，嘴角插着管子看着天花板发呆；一个穿着呢子上衣的小伙子，从桌子前的盘子里用勺子盛食物，他银色的头发特别显眼，一位服务生从他的身后把一根香肠放到他的盘子里；一位光头大口咀嚼的男子冲镜头抬起了眉头，嘴里不停地咀嚼着；妇女拿餐布擦嘴，举起酒杯向对面的人示意问好；白胡子的

老者看着画外,低头去拿桌子上的酒杯,镜头从他桌前的黑牛头左摇,对面的一排人不停地咀嚼着;桌前一只狮子的头,一个年轻人左手上一枚硕大的钻石戒指,嘴里啃食带壳的食物,服务生从他身后加红酒。

三只动物的幼崽皮肉色鲜红地放在铁盘上;盘子上的刀叉握在手上,不动,香肠继续夹到盘子中来,年轻的女士看着其他人,再看自己的盘子,显然她没有吃任何东西;她对面的一个胖子从服务生端的盘子上取食往嘴里放;桌子底下一双高跟凉鞋被右侧的光照亮,地面上有红色的血渍,背景是众人脚上的皮鞋,传来木制地板破裂的"吱吱"声;两个服务生停止手中的工作相互对视,开篇出现的中年男子侧摆头,示意服务生往后撤。

皮毛的垫子上又一大盘肉入画;一大盘烧烤的飞禽排列整齐,桌子底下的高跟凉鞋,地板"吱吱"声;拉小提琴的老头向右转头与另一个演奏的黑人男子对视;贝壳里生鲜亮泽的肉,夹子入画夹起一只贝壳;两个服务生往后撤步,其中一个人眼睛看着画外做指示的中年男子。

地面下陷,桌子和人从大坑中下落,服务生速度往后撤,单手挡着脸,有的还往下看,开篇出现的中年男子一动不动地看着食客们从面前消失,他拿出一个小本迅速在上面记录一下,走到墙角的传话箱对着里面说:"下一层",他背后的服务生都动了起来,收拾东西;演奏者和服务生从楼梯上下来;吊灯缓缓地下落,从地板的大坑中往下走,中年男子站在坑边面向镜头,看灯缓缓下落从左侧转身出画。

本片看点:主创团队创建的视觉观感与画面外隐藏的观点

一桌人原样没动地坐在尘土飞扬的大厅里,灯从房顶缓缓下落,服务生们手持掸子和演奏者们从画左入画转圈走向客人们;桌子上厚厚的一层土,一双手搭在桌面上,盘子里面是空的;动物的胸腔骨上也布满了灰;带巨大钻戒的手抬起,另一只手用布擦抹上面的尘土;老妇女抬头,尘土往

下落，吊灯由小水晶石组成，发着光，上面的大坑一眼望不到底，也不知这是第多少层；两个服务生在戴钻戒的男士身后为他掸土，他吹吹食物上面的土放在嘴里；服务生为银色头发的男士掸头上的土，他在开心地笑；两只手在餐桌上紧紧地抓在一起，老妇女和大胖子四目相对，前景是吃剩下的动物的胸腔骨头；大家都不说话，有的人看着镜头笑。

有的用眼睛扫对面桌的人，有的人自己拍掉肩膀上的土。

音乐响起，一个光头拿起叉子往嘴里送食物继续吃；每个人都动起来，忙活起来，除了那位女士，三个服务生推着食品车从管事的中年男子身后缓缓走来，每台车上都有一只动物，下面有很多的餐盘，一只大犀牛从最后面缓缓被推上来。

餐盘上的肉被刀切割；烤制的飞禽被快速夹走；香肠放在盘子里；年轻的女士用手挡住服务生夹来的香肠，服务生转头看了一眼管事的中年男子，继续往她的餐盘里夹香肠，女士背过脸，默许；服务生上菜，餐桌上的人吃起来，举杯喝酒；刀在生鲜的腰子上切割；一勺汤洒在一大盘生鲜的动物内脏上。

下一层的楼顶开始松动，尘土飞扬，地板塌陷；桌子和对面坐的四个人在灰尘中落地，尘土太大，根本看不清脸；管事的中年男子对着传话箱说："下一层"，手指按住按钮。管事的中年男子走在最前面，打开手电筒，后面跟着服务员和演奏者；吊灯缓缓落下，服务生在餐桌的周围开始打扫，突然整桌的人又落入下一层，把大家吓了一跳，管事的中年男子说"下一层"服务生推着车跑开，对着传话箱说话；一群人从楼梯快速下来。

一群人围在餐桌前吃着，窗户外的光格外明亮，管事的中年男子走在最前面，后面的人跟上，木制的地板发出"吱吱"声，中年男子停住脚步，双手张开，示意不要再往前走，开始往后倒着走，后面的人出画，手按按钮对着传话箱说："下一层"。

众人下楼梯，手电在空房间中形成了光柱，皮鞋踩在木制地板上的声音，众人进入房间；在窗户边上演奏者找好自己的位置开始演奏；一辆食品车上面有肉，服务生磨着手上的刀，红酒传到另一位服务生的手中，他双手把两瓶酒放在桌子上；大家各就各位等待着，传来沉闷的风声，手电筒的光柱照在房顶上，依稀可见的红色血液从上面渗透下来，管事的中年男子抬着头看着。

上层食客座位下的地板上有尘土、碎石还有散落的木条，地板发出的"吱吱"声；一个人眉毛上满是尘土，眼皮微微眨了两下；满身灰尘的白胡子老头缓缓拿起手中的食物放在嘴里咀嚼；镜头人眼睛特写迅速拉出，鼓声响起，一排人笑着看着对面的老头；白胡子老头咀嚼；对面的年轻人双手把肉往嘴里快速咀嚼，眼睛一动不动地瞪着对方；白胡子老头快速往嘴里塞食物；人群发出呜呜声，每个人又都开始咀嚼起来，那位年轻的女士流着泪也吃了起来，她还站起身抢邻座妇女的食物；人们疯狂了，相互推挤，互抢食物。

手电筒的光柱照在房顶上，不断往下落灰，管事的中年男子抬着头看着；上层的食客们落下，直接砸穿了地板，所有人都静了下来，人们一齐往下看；吊灯也"砰"的一声直线落下去；管事的中年男子低着头笑了；食客们一层一层往下落，地板不断塌陷；大家趴在桌子上一动不动，身上都是灰尘；空旷的房间，灯不断地闪烁，四周晃动，下落的食客继续砸穿了这层房间的地板；吊灯跟着下来；向一眼望不到边际的深渊滑去。

演奏者、服务生站成一排，他们相互看着对方，镜头摇到管事的中年男子脸上，推向他的眼睛，他看着镜头一动不动，眼睛里布满了血丝。

4.6.3 《米兰》

这是一家四口人的故事，他们的命运被空袭事件彻底改变了，影片没有直接表现空袭过后的废墟、

爆炸现场等场面来控诉战争对普通百姓的影响，而是通过间接的停电事件夺去重症监护中儿子的生命来控诉战争的残酷。

空袭离我们很遥远，也离我们很近。遥远说的是我们只能够通过广播、电视来感知它的存在，说它离我们很近讲的是家里的孩子在公园里玩耍，有可能会碰到空袭中紧急迫降的飞行员。

本片的主人公是家里最小的孩子，一个五岁的小朋友，像个跟屁虫一样跟在哥哥的屁股后面，被哥哥欺负，但同时也离不开哥哥。影片开始小朋友在哥哥的怀里头朝下被各种吓唬。看到这里想起了自己小的时候，经常这样与弟弟玩耍，不记得是否有失手的时候，把人头朝下碰到马路的石头上，印象中只记得自己有两次摔成了"狗啃屎"，疼得哇哇地哭。

本片看点：大环境发生的事件对个体家庭的影响

父亲让哥哥放下弟弟，哥哥就当没有听见，后来气得母亲拿水果砸哥哥，哥哥的各种搞怪都把母亲给气乐了，哥哥从房间里拿出一件衬衫，上面画着一个圆形的靶心，跪在院子里对着天空喊类似"冲我开炮"的话，被母亲一把拽过来，把衣服脱掉。由此看来空袭并不是一件偶然事件，在此之前这里的人已经都印好了衬衫，形成了一种反抗的态势，是对空袭的一种仇视，全民抵抗的大规模集会运动最终在影片结束时被导演以首尾呼应的形式展示出来：人们穿戴着这种标志，拉出巨大的这种标志的条幅游行、抗议。

父母在看电视，哥哥进屋说要去找朋友，他骑着单车就往外走，在院子里把随身听从弟弟的头上直接抢了过来，戴在自己的头上，弟弟一路跟着他去了车站，两人约好三点在公园集合，让弟弟买好啤酒等他，弟弟还不会看表，哥哥拉着他到时钟的底下，告诉他时针和分针指到什么位置，就是他回来的时间。

两人分头行动，哥哥把自行车放在栅栏边上，过马路。巴士的司机和乘客们聊着空袭的事，低头捡烟的过程中哥哥正好横穿马路，谁都没有看到谁，一声大喊，黑屏。

弟弟去小卖店买啤酒，几个坏小子说他喝酒会尿床，弟弟没有回头直接奔公园的小树林里，数数，自己玩捉迷藏，从地上捡起一把手枪，拿在手上来回比画，玩儿开心了自己倒在地上，突然发现树上有一个人。飞行员的降落伞被缠在树上下不来，他叫弟弟把地上的刀扔给他，弟弟把刀扔在半空中看着刀落地，拿起飞行员的指南针反复看，飞行员用刀割断伞绳重重地落在地上，疼得站不起来。

弟弟拿起几片树叶盖在飞行员大腿的伤口上，说这样会快点好起来，飞行员用绳子系紧伤口的上端，回复弟弟："你在说什么，根本就听不懂。"弟弟自言自语说着玩游戏的事情。远处来了几个人，飞行员捂住弟弟的嘴不让他出声音，弟弟打在他的伤口上跑得远远地看着他，他掏出手枪对着弟弟，弟弟看着他然后冲人群跑去，飞行员没有开枪，躲在树后看着他们。

战争离普通百姓的生活并不遥远

弟弟与四个人在森林里碰面，"你们为什么拿着枪？""来抓飞行员？""你有没有看到他？"弟弟朝另一个方向指去，拿枪的几个人是在影片前面出现过的坏小子们，他们冲着弟弟指的方向跑过去，飞行员拿着枪在树后看着。

父亲和母亲接到医院的电话，父亲安慰父母说："值得高兴的是他还活着。"两人乘公交车前往医院，哥哥嘴里插着从呼吸机伸出来的管子，护士把收音机放在病房的中间，给这些重症病人听音乐，自言自语："你们都会好起来的。"

空袭时医院里的药瓶微微震动，随之停电，护士跑向病房大声呼喊，要找人帮助把这些靠呼吸机的病人进行转移，她独自一人努力地想抬起病床，也不知过了多长时间，父母出现在医院的长廊，母亲愤怒地把护士推开，悲痛地大哭，我们明白了这样一个现实，父母失去了自己的儿子，他们另外一个小儿子又放走了这个凶手，孩子真的没有分辨力吗？当他面对枪指着头，面对着死亡威胁的时候，他可以转身离开，当面对平日里那些欺负人的坏小子他选择保护一个受伤的人。

黑屏……

	神秘事件	
1.	字幕；一个人的眼睛，左右看；	
2.	一个人蹲在地上，镜头后拉，拿一只鞋子向左拍，半空中改变方向，向前纵身一跳，右手把身旁的椅子推翻；	近景拉至小全
3.	反打，背朝向镜头，他扑在了地板上，右手的鞋子砸在了地上，镜头推；	小全推至中景
4.	注视着左手中的鞋，右手撑地，停了一会儿，迅速地翻开鞋底拿到面前，什么也没有，皱眉惊讶。	中景

38 秒

	发现一个小人	
	人与环境的关系	
5.	站起身来，头先往右侧窗户扭头，俯视前下方，寻找什么，双手抓紧鞋，向后转头看表，摇；	中景
6.	九点四十，时针，秒针，镜头推；	小全
7.	他回过头来，双手抓紧鞋子，眼睛小幅度左右转动，电话铃响，猛转身伸右手接电话，推；	中景
8.	手拿起话筒，放在桌子上；	特写
9.	恢复站立姿势，转头看电话；	近景
10.	手入画拿起话筒放到玻璃水杯里，气泡从话筒里向上冒；	特写
11.	反打，后背，他面向墙壁，向后转头看表；	中景
12.	秒针走，钟表的特写；	大特写
13.	玻璃杯中冒泡的话筒；	特写
14.	他左脚迈到椅子上，跳了过去，在墙角，面对墙脚右手拿鞋子猛砸地三下，停下来转身背靠墙，双手抓紧鞋子，皱眉头，眼角一抬，推。	小全

1 分 35 秒

	他与小人的关系	
15.	带着椅子腿关系，地面空镜；	近景
16.	带着椅子腿关系，他慢慢地直起身子，左手拿着鞋子，眼睛瞪着地面；	近景
17.	反打，他跑到另一面墙的前面，掀起垫子，右手向下用力一砸；	中景
18.	带着地面、双脚的关系，右手砸在地上，一块布从他裤裆下穿过，从画左出画，他的头入画；	中景
19.	带着臀部的关系，头出画，起身；	小全
20.	站起身来，单脚跳，扭身，右手拿鞋子砸向地面，左手扶着椅子的把手（一只脚穿鞋子，一只脚没有）；	中景
21.	右手抬起鞋子，地面上一块黑布从椅腿穿过，再砸没有砸中，他光着脚绕过椅子，地面上的黑布在椅子底下不出来，他左手把椅子推开，俯下身；	中景
22.	左手撑地，在地面缓慢爬行，带着左手臂的关系，黑色布不动，他左手把黑布掀开，一个小人在地面上爬，他右手拿鞋拍过去；	小全
23.	反打，拿鞋拍地面，小人从右侧出画，拿开鞋子，什么都没有。	小全

2 分 10 秒

	拍死自己	
24.	起身，用脚踩，平视；	中景
25.	双脚来回踩地面，小人在两脚中间，俯拍；	中景
26.	仰拍，低头看地，身体左右跳动；	中景
27.	双脚从左脚踩地，换到右脚踩地，再换回左脚，小人也在做同样的动作；	特写

28.	反打,身体左右跳动;	中景
29.	仰拍,低头看地,身体停下;	中景
30.	地面上的小人由站立趴在地面上;	小全
31.	仰拍,身体向下扑出画;	近景
32.	入画,他在小人的后面,趴在地上;	小全
33.	仰拍,他兴奋的表情;	近景
34.	带着手臂关系,地面上的小人做了一个右手拍地面的动作;	小全
35.	仰拍,他用尽全力抬起右手,向下拍去;	近景
36.	反打,右手拿鞋子入画,把小人拍在了鞋底;	近景
37.	仰拍,他兴奋的表情,笑,近景,背景一个他模样的大头入画,充满整个背景,冲着镜头笑,一只鞋跟入画把他拍在了鞋底下,出字幕。	近景
2分39秒		

读书笔记

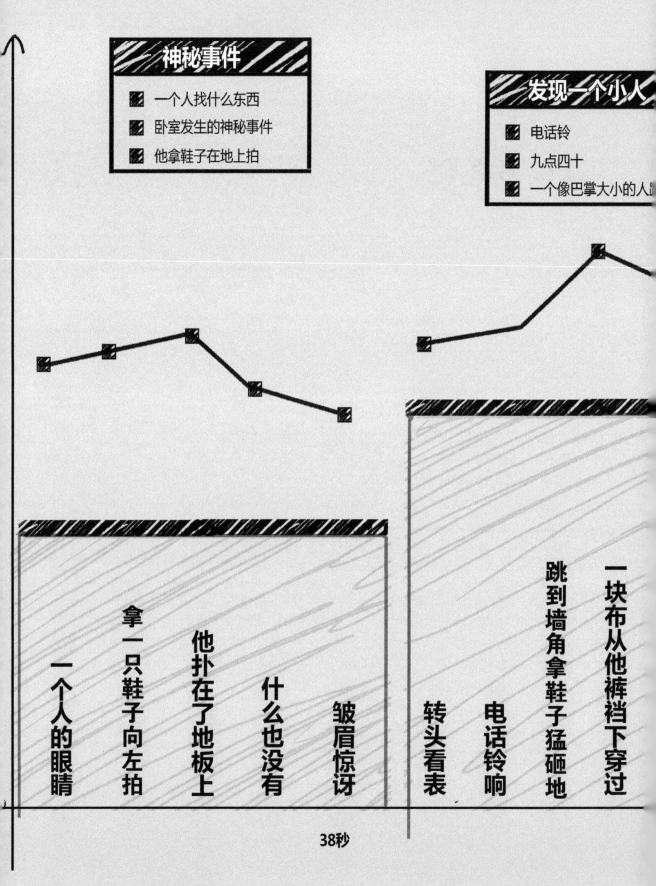

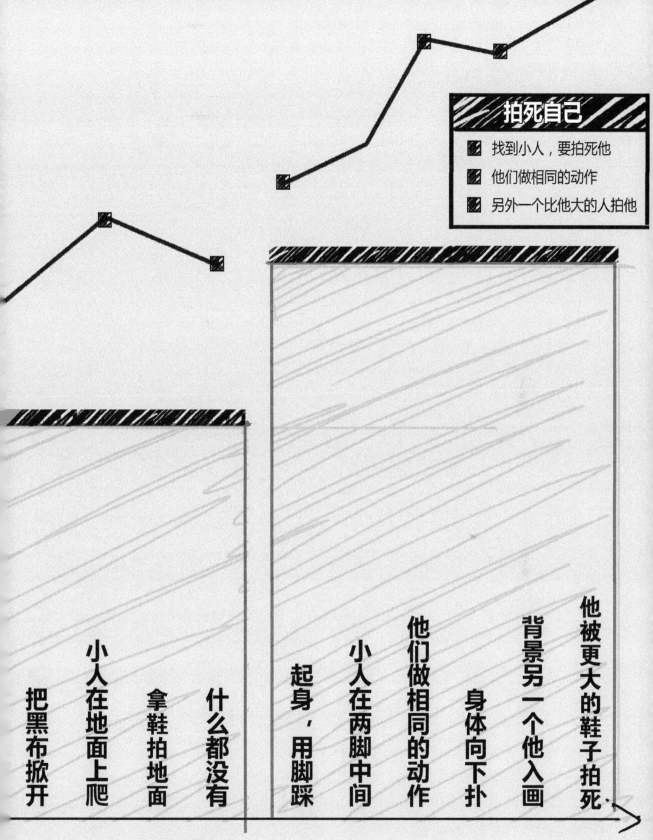

解读《黑洞》

第5课

悬念建置与电脑特技

一个深夜加班的年轻人，因为复印机的故障让他获得了一种特殊的能力，由此开始了一段奇妙的旅程。影片中能够隔空取物的黑洞就是这么不按照常理产生的，看来悬念的建置需要一点奇幻的色彩。这或许能给我们一个启示：在设计我们自己的故事时，不妨大胆点，再大胆一点。

　　从这个短片中，我们看到了一个贪婪的人，他获得了一种从保险柜中隔空取钱的能力，一捆一捆的钱被他从保险柜中拿出来，地面上成捆的钱已经快堆成了一座小山，但他丝毫没有停下的意思。他想要得到更多、更多，无穷无尽，没有极限。

　　保险柜里面的钱是有限的，为了要得到更多，他整个人钻了进去，意外发生了：赋予他这种能力的东西却在他进入到保险柜之后失效了：他被锁在保险柜中出不来了。

　　外面地上堆放着的一捆一捆的钱此时反而成了他的罪证，他还没有来得及挥霍却要承担这个量级的罪名。原本有价值的东西就在这一瞬间成为他量刑的标准，看来天堂与地狱真的是只有一线之隔，就在那毫厘之间，事物的性质被完全逆转。

　　从始至终，主人公唯一获得的好处就是用这种超能力偷吃了一块糖。

　　这部片子给我们很多思考，作者还依稀记得在影片的开始看到一个勤奋的年轻人，深夜加班，想必他如此努力工作是为了获得更好的生活。然而一次偶然的事件，将这个靠双手努力工作的人变成了一个小偷，一个贪婪的魔鬼。

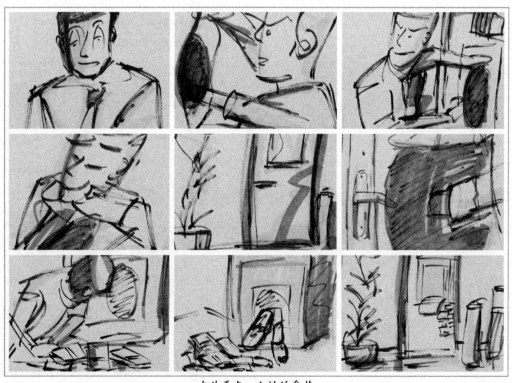

本片看点：人性的贪婪

　　如果他不这么贪婪，见好就收，想象中应该会有一个不错的未来。

　　正如这个想象力是建立在一种假设的前提之下，我们原本就不必推理一件并不存在的事情，而仅就看得见的画面进行解读，分析片子中在实际拍摄中能带给我们的价值。

　　值得说明的一点：片子中出现的"神奇"效果是用电脑特技实现的，通过动态遮挡功能实现物体的隐藏和显示，相信在未来，越来越多的片子会使用电脑特技来完成。掌握一点电脑特技的知识，对我们的微电影创作来说绝对是如虎添翼。

5.1 全片预览

字幕，The Black Hole。

办公室里，一个男人站在复印机前，头向左倾斜，叹了一口气；复印机按键面板，手入画，用食指用力按下复印键，复印机没有工作，又用中指连按三下复印键；复印机发出嘀嘀声。

他用右脚使劲踢复印机底座，复印机被"修"好了，开始工作，他的头向左下方看，等着复印件出来，A4复印纸上一个黑色的圆形从复印机的出口出现。

他伸出左手拿纸，双手一上一下把这张纸拿在半空中，举在眼前，眼睛上下转动，看纸上一团黑色的东西，感觉很莫名其妙，准备打开复印机检查原件。

他把印坏了的纸放在复印机左侧矮箱上，打开复印机的盖子，复印机里发出的光映在他的脸上，光在他的脸上从右向左缓慢移动，眼睛因光照眯起来，没有发现任何问题。

他把盖子合上，抬起左手看表，右手拿起右侧箱子上的一个纸杯，把里面的水一饮而尽，他顺手把纸杯放在那张印坏了的纸上，纸杯刚好在黑色圆环上方，松手，然后杯子不见了，如下图所示。

本片看点：主人公发现黑洞的秘密

1. 创意为王

杯子平地消失了，这怎么可能啊？他很奇怪刚刚那个纸杯的去向。他身体下蹲，头缓慢下降，下巴抵到A4纸平面，眼睛左右看纸上黑色圆环的四周，伸手去摸这个黑色的圆环，快接触到黑色圆环的表面时，发生"嗡"的怪声，他马上把手拿开。

他再次把手伸向黑色圆环，手指竟然可以进入到黑色圆环里面的空间，他好像抓住了什么东西，身体缓慢站起来，从黑色圆环里取出刚才掉下去的杯子；他右手拿着杯子，身体站直，眼睛盯着杯子看，重重地呼出一口气，好不可思议。

他把杯子放下，再拿起那张印坏了的A4纸，把它举在眼前看。这个黑色圆环里面有着不可思

议的空间，他右手在上，左手在下，黑色圆环与眼睛齐高；左手伸进圆环里，手伸进去的部分都消失在黑色的圆环之中。

当他把手拿抽回来时，他好像明白了，能够借助黑色圆环的力量去做些什么，一个想法在他的脑海中闪出，男主角笑了一下。他先向右转头，再向左，最后盯在镜头外的一个地方看。

一部自动售货机，他拿着A4纸走过去，双手将纸贴在售货机的玻璃上。左手按住纸的上端，回头往右侧习惯性地看了一下（做贼心虚），确认没有人后，他把手伸进黑色的圆环中。

手通过黑色的圆环进入到售货机中，拿出一块士力架；右手拿士力架，左手取下A4纸，低头看这个黑色的圆环，竟然可以做到隔空取物。他边走边把士力架往嘴里塞，大口咀嚼着，把纸拿起来看，心想这真是个好东西，他脚步放慢，最终停下来。

2. 人性的贪婪

他扫视办公室，眼睛最终停在一间锁着门的隔间上。他把士力架放进嘴里咬了一大口。从隔间里面的磨砂玻璃往外看，一个黑影走过来。他把黑色圆环的纸贴在门锁位置，左手伸进去，右手按住上提，门把手从里被打开。

门被打开，他站在门口，左手按下灯的开关，荧光灯在他的头上闪了三下，房间被照亮，他往前迈了一步，站定不动，好像在寻找什么东西，目标确定后他快步走向保险柜。

他在保险柜前蹲下，右腿撑地，左腿跪着，左手将纸上端按在保险柜的门上；左手拇指向上滑动，用透明胶条把纸固定在保险柜上，他习惯性地又扭回头往后看了一眼，然后身体转向保险柜，把手伸进黑色圆环。

手经过黑色圆环伸进保险柜里，从里面拿出一沓钱，双手接过钱在手里转了一圈，嘿嘿笑。成堆的钱放在地上，右手把钱不断地从里面拿出来，此时他的双脚完全跪在地上，两只手全都伸进了保险柜。

地面上的钱堆得如一座小山丘，右手又拿出一沓钱，几乎是扔在地上；他不时回头，往自己的身后看，今天没有人会来打扰他发大财，更不会有人知道他是如何把钱从保险柜里拿出来的。

保险柜里的钱越来越少，为了能够拿到更多的钱，他不得不把脸贴在保险柜的门上，让整个手臂可以伸得更远。

3. 欲望的黑洞

双手配合得非常好，交替着接钱放在地上，看到这么多的钱他咧嘴笑出声，真是发财了。保险柜里面的钱被拿得差不多了，他的脸贴在保险柜门上，眼睛向上看，咧着嘴，左手已经伸到了极限，五官都扭曲在一起，费了很大的劲儿才撤身出来，这回没有拿到钱。

这点困难显然不能阻止主人公发财的欲望，为了能够拿得更多，他整个人钻进黑色圆环中，他进入到了保险柜的里面。但他进去时动作过大，两腿往里进的过程中用力过猛，保险柜上固定A4纸的透明胶条受到拉扯，在整个身体进入到保险柜后，固定A4纸的透明胶条开胶，纸向下落在地面上，整个纸面向下平铺在地面上。

人在里面出不来了，手敲击保险柜的声音；

保险柜外面有成堆的钱。

5.2 故事线

故事从一个年轻人深夜加班开始讲起，复印机不合时宜地出现了问题，烦躁不安的主人公无意间印出了一张上面有黑色圆形的纸张，这个黑色圆形能赋予人一种特别的能力。

当他发现黑洞的秘密之后，在好奇心的驱使下，他隔空从封闭的食品售货器里拿出一块糖，至此他欲望的大门被轰然打开，观众与他一起窥见了人性欲望的深渊。

当他发现可以利用黑洞从保险柜里拿到第一捆钱的时候，他明白了这个黑洞可以给他一切自己想要的东西。他的胆子越来越大，要的东西越来越多，没有了之前的小心顾虑，他开始变得肆无忌惮，他彻底失去理智，欲望开始像黑洞一样膨胀，最终他被困在自己的贪婪之中。

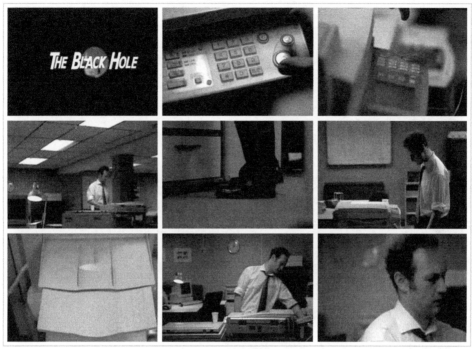

发生在加班时的离奇事件

1. 出现黑洞

复印机出现了故障，就像是全能的上帝从他的藏宝箱中遗落了一颗珍珠，这颗珍珠被一个加班的年轻人捡到，从此他获得了一种特殊的能力，开始了一段奇妙的旅程。

影片中能够隔空取物的黑洞就是这么不按照常理产生的，**故事的建置需要一点奇幻的色彩。**

这或许能给我们一个启示：在设计我们自己的故事时不妨再大胆一点。

他站在复印机前，办公室全貌；
用右脚使劲踢复印机底座；
复印机开始工作，他的头向左下方看；
A4复印纸上一个黑色的圆形从复印机的出口出现。

2. 杯子不见了

向观众展示黑洞的功能，它具有吞噬"一切"的能力，靠近它的东西会进入到另一层空间中。主人公和观众都一样，不明白这个黑洞的"法力"，这个事件就是像"讲解员"，负责向我们解释、介绍物件的功能。

对家庭主妇来说，这就像**一个新功能拖把的使用说明书。**

一饮而尽，放下水杯到纸上的黑色圆环中；
右手放下杯子，停在空中，伸头看；
杯子不见了，身体保持弯曲。

3. 另外一个空间

主人公把纸举在眼前，伸进去的手消失了，这是为进一步开拓黑洞的功能而向观众做的测试，向大家传达一个信息：**事件在不断地升级**。

从画面中，我们能够感受到这里面蕴藏的节奏感，从影片开始到这个段落，故事的曲线持续上升，为进入剧情的高潮做铺垫。

把杯子放下，拿起 A4 纸，放在眼前看；
右手在上，左手在下，圆环与眼睛齐高；左手伸起圆环中，再拿出来，手伸进去的部分都消失在黑色的圆环之中；
手拿回来时，主人公颤抖地笑了一下；先向右转头，再向左，最后盯在镜头外的一个地方愣神。

4. 从售货机里拿出士力架

前面主人公的做法都属于无意识的动作，通过下面这个事件折射出来的"阴影"，我们看见了一个人内心中恶的东西被逐渐释放出来的后果。

一个人开始变坏也不是一件突发的事件，起先都是从小偷小摸开始的，这种行为没有被及时制止，总有一天会惹下滔天大祸。

加班的人只有他一个，谁都不敢保证可以很好地控制住自己的欲望不走向极端。

自动售货机，入画，拿着 A4 纸双手贴在售货机的玻璃上；
左手按住纸的上端，回头往右侧看，没有人在，把手伸起黑色的圆环中；
手通过黑色的圆环进入到售货机中，拿出一块士力架；
右手拿士力架，左手取下 A4 纸，低头看这个黑色的圆环；
边走，边把士力架往嘴里塞，大口嚼，把纸拿起来看，脚步放慢，最终停下来看。

免费拿到一块糖，是事件性质转变的一个转折点。

5. 手伸进保险柜

我们的主人公需要更大的挑战，他要用他获得的能力去获取更多的财富，但获取财富的手段却一点都不光明正大。这比用铁棍撬开保险柜更加恶劣，他想用这种隔空取钱的方式，不留痕迹地获得不义之财。

事件发展到这里已经是**彻头彻尾的犯罪**，看来谁都无法拯救这个迷失的年轻人。

身体上挺，扭头往后看，高一下，低一下；
（动作很快，人很紧张）。
（带门框关系）身体转向保险柜，把手伸进黑色圆环；
手经过黑色圆环伸进保险柜里，从里面拿出一沓钱，双手接过在手里转了一圈，笑；特写，从脸部摇到钱上。

他钻进保险柜的时候就没有考虑是否能出来，脑子里想的就是获得更多的钱，忽视了其他的一切问题。可笑的是他钻进去的时候动作过大，把胶带碰松，黑洞离开保险柜原有的位置，他被锁在了里面。

6. 钻进保险柜中

整个身体都已经钻到保险柜中，两腿往里进；
钻进黑色圆环中；
固定 A4 纸的透明胶条开胶，纸向下落；
A4 纸落在地面上，整个纸面向下平铺在地面上；

> 人在里面出不来了，手敲击保险柜的声音；
> 门框，保险柜；
> 复印机的声音。

我们听到手敲击保险柜的声音。

他被困在一个封闭、黑暗的空间，好似自己身处在黑洞之中，**贪婪的心被打开了一个窗口**，欲望把他带入深渊，如下图所示。

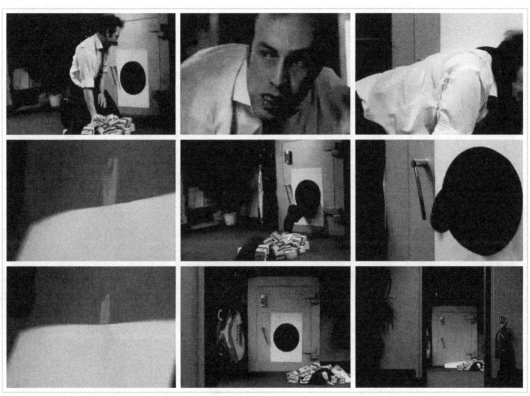

<p align="center">*主人公被困在保险柜中*</p>

将上述的事件进行提炼和总结如下。

利用黑洞的三个阶段		
把手伸进圆环里	从售货机里拿出士力架	走向保险柜
拿起 A4 纸，放在眼前看	拿着 A4 纸双手贴在售货机的玻璃上	办公室的门
左手伸进圆环中，伸进去的部分消失	回头往右侧看没有人在，把手伸起黑色的圆环中	士力架放在嘴里，咬了一大口，出画
主人公颤抖地笑了一下	拿出一块士力架	磨砂玻璃上一个半身黑影走过来
盯着镜头外的一个地方愣神	左手取下 A4 纸，低头看这个黑色圆环	黑色圆环的纸贴在门锁位置，门把手从里被打开
	边走边把士力架往嘴里塞	他站在门口，左手按下灯光开头，闪了三下全亮
	嘴里咀嚼，扫视办公室	
1 分 10 秒	1 分 29 秒	1 分 40 秒

5.3 情绪的张力

主人公的情绪在很短的时间内飞速地转变,从低落到兴奋,再到疯狂,**他像上满了发条的木偶**,拼命地挥洒汗水,为了得到更多的财富拼尽了全力,如下图所示。

有些看不见的东西在不断地变化,正是这种变化能把我们带入成功,也可能把我们带向失败。这种看不见的东西就藏在心里,有的时候它会浮在脸上。

这就是情绪,情绪是内心的外化。

人物的情绪是千变万化的,要把握好情绪,让内心更加富足而不应该是更加阴暗。下面是几种情绪的描述。

从保险柜中拿到钱让主人公狂喜

5.3.1 情绪低落

状态极差,独自加班,无聊地工作,坏脾气展露无遗,对着复印机连拍带踢发泄不满。

圆形遮罩外扩出现一间办公室,镜头推向一个男人,他站着,头向左倾斜,叹了一口气;
复印机按键面板,手入画,食指用力按下复印键,手放下,出画;
低头皱眉向下看;
用中指连按三下;
复印机嘀嘀声;
他站在复印机前,办公室全貌;
用右脚使劲踢复印机底座;

5.3.2 充满怀疑

不明缘由,理解不了,不明白这是怎么一回事,怎么会印出这么一个东西。

给导演设计了一段台词:**这段离奇的情节就是这么设计的,爱咋咋地。**

> 右手在上,左手在下,圆环与眼睛齐高;左手伸进圆环中,再拿出来,手伸进去的部分都消失在黑色的圆环之中;
> 手拿回来时,主人公颤抖地笑了一下;先向右转头,再向左,最后盯在镜头外地一个地方愣神。

5.3.3 得到肯定

肯定自己,用自己的小聪明得到了实惠,信心满满要利用这种力量去做更大的事情。

> 左手按住纸的上端,回头往右侧看,没有人在,把手伸进黑色的圆环中;
> 手通过黑色的圆环进入到售货机中,拿出一块士力架;
> 右手拿士力架,左手取下A4纸,低头看这个黑色的圆环;
> 边走,边把士力架往嘴里塞,大口嚼,把纸拿起来看,脚步放慢,最终停下来看;
> 抬头看画左,嘴里咀嚼,扫视办公室,看到画右,最终停在画左。

5.3.4 游刃有余

灯光照在他的脸上,恐怖、阴暗。

他在门前站了一下,也许在这个短暂的时间里他犹豫过、怀疑过,但终于还是理智被自负打败,坚信自己不会被发现,然后往前迈了坚定的一步。

> 黑色圆环的纸贴在门锁位置,左手伸进去,右手按住上端,门把手从里被打开;
> 反打,门被推开,他站在门口,左手按下灯开关,荧光灯在他的头上闪了三下,全亮,他往前迈了一步,站定。

5.3.5 兴奋

开心雀跃,不劳而获。

幸福的喜悦都写在了脸上,那种发自心底的激动让人欲罢不能。

> 手经过黑色圆环伸进保险柜里,从里面拿出一沓钱,双手接过在手里转了一圈,笑;特写,从脸部摇到钱上。

兴奋到极点,放肆地笑,痛快,忘乎所以,接近疯狂的痴笑。**仿佛抓在手中的是自己美好的前程。**

> 双手从黑色框里面又拿出一大沓钱;
> 咧嘴笑出声,边拿钱边往地面上看;
> 双手把钱放在地面上。

5.4 电脑特技保驾护航

很多同学看了片子之后都会问:**黑洞是如何实现的**?

复印纸上一个黑色的圆形是一个道具,这不是电脑特技;最终赋予它特殊能力的却完全是电脑特技的功劳。在遮罩功能的帮助下,接近复印纸上黑色的圆形区域的物体都会被处理为不可见状态,

手伸向这个区域，伸进去的部分被遮挡，如下图所示。

观众在画面中看不到物体原有的轮廓，即为这个故事披上了神秘的外衣。

片中黑洞效果的实现用到的技术

1. 黑洞道具

这是一个道具：制作一个圆形，为其填充黑色，通过复印机进行复印，在画面中即能够得出如下所示的效果。

> A4 复印纸上一个黑色的圆形从复印机的出口出现。

2. 电脑特技之一

当主人公把手伸向黑色圆环，进入到它的圆形区域，后期合成软件中的遮罩功能可以把指定区域中的物体进行遮挡，所以会出现看不见一部分手的效果。

> 带着复印机关系，蹲着收回伸出去的手，转头向右侧看了一眼；皱眉，把手伸向黑色圆环。

3. 电脑特技之二

后期合成软件中的遮罩功能可以把伸向圆环的手臂进行动态遮挡，出现手臂消失不见的效果。

> 把杯子放下，拿起 A4 纸，放在眼前看；
> 右手在上，左手在下，圆环与眼睛齐高；左手伸进圆环中，再拿出来，手伸进去的部分都消失在黑色的圆环之中。

4. 电脑特技之三

同上，利用遮罩功能把手臂进行动态遮挡，当他的手完全抽回来时，遮罩功能失效。

> 左手按住纸的上端，回头往右侧看，没有人在，把手伸进黑色的圆环中；
> 手通过黑色的圆环进入到售货机中，拿出一块士力架。

5. 电脑特技之四

同上，还是利用遮罩功能。

> 黑色圆环的纸贴在门锁位置，左手伸进去，右手按住上端，门把手从里被打开。

6. 电脑特技之五

同上，还是利用遮罩功能。

> 手经过黑色圆环伸进保险柜里，从里面拿出一沓钱，双手接过后在手里转了一圈，笑；
> 特写，从脸部摇到钱上。

7. 电脑特技之六

同上，还是利用遮罩功能对双手进行遮挡。

> 双手从黑色圆环里面又拿出一大沓钱。

8. 电脑特技之七

同上，还是利用遮罩功能，对整个身体进行动态遮挡。

> 整个身体都已经钻到保险柜中，两腿往里进；
> 钻进黑色圆环中。

合成技术并不复杂，整个片子中出现的特效也只是**反复利用软件的某一个单一的功能**实现的。视觉效果之所以神奇，主要还是这个单一的功能被应用在不同的场景中，看似具有很多种变化。

动态遮挡是一个体力活，它要把接近他的物体在不穿帮的情况下完美地实现隐藏和显示，因为被遮挡的物体本身外形上是多变的，所以制作起来相对比较耗时。

未来的片子会越来越多地使用电脑特技，利用这种制作的便利性可以实现传统工艺实现不了的效果。掌握一点电脑特技的知识对我们的微电影创作来说绝对是如虎添翼。

5.5 推荐短片

这次的组合比较特别，《人性》是一部二维动画片，也是全书推荐的几十部短片中唯一一部动画片；《贫穷的吸血鬼》是一部具有故事性的纪录片，开始很无聊，看得快睡着时高潮突然迸发出来。《最后三分钟》讲的是一个老人弥留之际对自己一生的反思和对这个世界恋恋不舍的情怀。

三个片子的故事都不一样，但有一点是共同的，这三个片子都是讲人的欲望、讲人的本性。正如我们本课中主讲这部片子一样，里面有很多能够让我们思考的东西，值得学习，强烈推荐。

5.5.1 《人性》

这部片子很特别，无论是故事情节、寓意还是开篇的 Logo……

为什么连 Logo 都要拿出来特别讲一下？

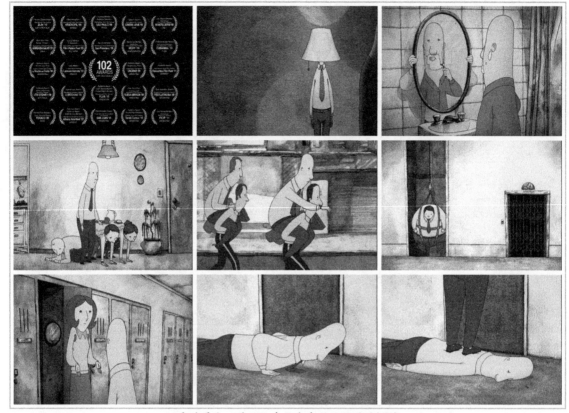

本片看点：关于人在社会中所处位置的探讨

影片开篇出现了 102 个电影节的 Logo，说明这部片子得到了这么多电影节的肯定，想必这也是它的特别之处吧。

但它到底讲的是什么呢？

影片开始了，全场安静……

卡通人物做背景的闹钟，镜头从这个卡通人的头部向后拉，时间指向七点十五，一只手入画，在闹钟上按了一下，一个穿灰色睡衣的男人坐在床上（这是一部二维动画片，所以里面的人物造型和场景都是手绘出来的），男人向前走了两步，拉下台灯的开关线，台灯亮了，一个人头顶上套了一个台灯的灯罩，靠墙站着。

开始时这些镜头的时间都很长（长镜头，节奏很慢），让观众对场景有足够的时间去理解……在后面的场景中，大家会看到由人来实现的某些家具的功能，比如人作为一个台灯的架子、人跪在地上成为别人的椅子、桌子供他人使用……

主人公在浴室对着镜子刮胡子，镜子是由一个人拿着，举在胸前；他从厨房拿了一杯咖啡走出来，坐在一个人的背上，地上的人跪着成为一个椅子的形状。

桌子是由一男一女前手支撑在地面上，后脚半蹲着，两个人背部形成的一个桌面，上面放着桌布、杯子和托盘；主人公喝了咖啡，吃了半片饼干，站起来整理领带，咳嗽了一下走向门口，一个女人左手举着手提箱，右手举着他的衣服，腰间挂了一把雨伞，一动不动地站在那里；主人公走过去取下手提箱、衣服，转身看到她嘴里叼着的钥匙，把钥匙拿下来，女人合上了嘴，过了一会儿眨了一下眼睛。

关门声，主人公出现在街道口，旁边站着一男一女，左侧的交通标识 TAXI。

主人公冲着画左挥手示意；主人公骑在一个人的背后，那个人背着他往前跑；一根杆上有两个人，都穿着大衣，右边这个人穿红衬衫，他双手把大衣两角上扬，露出红衬衫代表现在是红灯，停止通过；他合上大衣，左侧的人把大衣两角上扬，露出绿衬衫代表现在是绿灯，可以通过；路上有四个人背着另外四个人，看到绿衬衫就往前跑；主人公看了一下手表。

主人公走近一栋楼的门口，门口有四个身高一致的高个子男人，看他过来左右分开为他让出一个通道，主人公走进去，通道关闭。

主人公走向一面墙的电梯间，里面已经有一男一女，他小跑两步进入电梯，关上铁栅栏，按下按钮电梯上行；左侧的通道有一个大胖子身体吊着绳子从上面下来，电梯停止运行的声音，大胖子就停在空中，电梯再次停止运行的声音，他顺着通道继续往下走，原来大胖子是用体重作为电梯的负重，他是电梯系统的一部分。

电梯里有三个人，主人公站在中间，左边一个男人，右边一个女人，女人低头向下看了一眼；电梯走到顶层，只有他一个人，拉开电梯的铁栅栏，再转身把铁栅栏关上，向画左走去；拉门的声音，他走向第二个柜子，拿出钥匙，拉开门，一个女人被固定在门的内侧，双手保持向外伸展状，他把手提箱放在她的手上，当她的手接触手提箱的底部时，手指向上握紧，主人公脱下衣服把西装挂在她的头上，关门拿钥匙锁门，离开。

他往前走，在过道的拐角处停下来，整理自己的领带；他在一个门前等了一会儿，慢慢走上前，趴了下来，整个身体充分接触地面，头朝向一侧，双手下垂放松；等了一会儿，脚步声，一双脚入画，踩在他的后背，用他的背蹭干净了自己的鞋底，开门进去，关门；主人公的后背明显有两个黑色的印记，他一动不动地趴着……

镜头开远，他一动不动地趴着……

5.5.2《最后三分钟》

出片名字幕渐显、渐隐，一个老头在酒吧靠近门口的地方拖地，传来一个男人高声打电话的声音，男人背对着镜头快步往门口走，谈话很让他开心，他哈哈大笑，停在窗户外面的汽车开锁声，车前的大灯连着闪了两下，他走出门，影片主创人员的字幕也出现完毕。

老头看着窗户外面，汽车发动机的声音，光柱在老人的脸上闪过，老人准备拿桶里的拖把，突然表情狰狞跪在地上，啊啊地叫，一块水晶从抹布里滚落到地板上，老人疼痛难忍趴在了地上，把水晶拿在手中，放在眼前。

透过水晶菱形的晶体，一个漂亮的女人表情痛苦地走来，俯下身来；老人惊讶得"啊"的一声，老人眼前微微调整水晶的位置，水晶中的女人转身离开，水晶也从眼前拿开，场景变成了一间卧室；女人挺着大肚子在床边扭头往这边看，一只啤酒从画右过来被送到摄像机位置一个人的嘴里，配上"咕嘟咕嘟"喝酒的声音；女人从床上拉下行李箱，哭着看着镜头，往外走，行李箱都没有完全收拾好，从里面落下一件衣服。

画外这个人起身，拾起这件衣服，他把这条花色的裙子放在眼前，从水晶里看到的效果动态转景到女人穿着这件衣服的场景，她侧着身微笑着看镜头，起身从画左围着床转到床角，把这件衣服脱掉，女人的身体透过内衣凹凸起伏，性感十足，这是一间卧室，一个人躺在床上，只能看到他的腿在床单底下来回微微摆动；床单从镜头位置被撩起，女人从另一头爬进来，男人的手伸过来捧住女人的头。

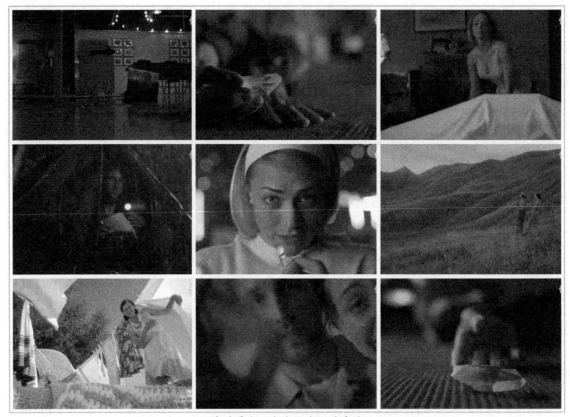

本片看点：失去了才知道珍惜

在女人靠近过程中，水晶里看到的效果动态转景到海边，她穿着泳衣坐在沙滩上，一只手轻轻地抚摸她的胳膊，她的头发往下滴着水，微笑着抬头看镜头，她在沙滩上向海的方向坐着转了一圈，顺势站了起来，跳跳蹦蹦地招呼画外的男人过来，镜头跟着女人走到了浅滩上，女人俯身撩起海水冲着镜头泼过来。

水晶里看到的效果动态转景到战场上，被爆炸卷起的浓烟翻滚过来。前面的一名士兵被炸伤，画外的人拿着机枪朝另一个方向扫射，他爬向仰面躺在地上的战友，前面不远处炮弹爆炸，他把战友扶起，战友想从上衣口袋中拿东西出来，说："我想回家。"然后头一斜死了。他从战友的口袋中拿出了一封信，水晶里看到的效果动态转景到和战友露营时的情景，镜头外的人手里拿着一盒烟向左转，帐篷外面下着雨，战友正在另一顶帐篷里写信，嘴里叼着手电筒，他把烟扔进了战友的帐篷。

战友拿手电筒冲他一晃，转场到他和女朋友约会的现场，女朋友一身白色衣服面向着镜头，特别漂亮，画外的人把一只易拉罐的拉环戴在了女朋友的手上，女朋友笑着过来抱他。

画面虚化转景，回到了画外的人小时候，在棒球场上他拼命地跑，画右有小朋友冲他喊，前面有两个站着，他倒地飞铲，成功得分，接球人冲他大喊，从画左跳出来一群小朋友，欢呼雀跃庆祝胜利。

画面转景，汽车往前开，路上有两个男人在走路，他们俩停下来让汽车先过。之后是其中一个没有戴帽子的男人与一个女人相拥，镜头转圈，男人做出抛向空中又接住的动作，女人在男人的身后嬉笑着打着招呼，这段应该是画外人的父母认识过程的再现，还有他想起了自己小时候父母和他一起玩的画面。

镜头摇到大树上，虚化转景到他和另外一个小朋友抢弹弓，周围几个小朋友给他们加油，画面

虚化，再转到母亲用浴盆给他洗澡的画面，母亲撩水，一只手拿着香皂，另外一只手臂上搭着一条小毛巾，伸过来点他的鼻子。

画面虚化转景，草地上，一只小手抚摸着小草，镜头摇起，前面一个女人走到一个男人的身后，两个人在大山上看着远方，男人抽着香烟。画面虚化转景，院子里的树下，母亲从晾衣架下走过来，蹲在婴儿筐前拿小玩具逗孩子玩；转场到一个妇女的脸上，应该是孩子的姥姥，她在母亲的身后出画，婴儿的"咿咿呀呀"声，父亲将水晶递过来，送给刚刚出生的他。

红色的地毯，一只手入画，水晶从手中滑出，黑屏，结束。

整个片子都是以第一人称的视角展开，除了影片开始时出现的一位老者之外，主人公没有其他具象的形象镜头，老人犯病之后开始回忆了他的一生，从年老追忆到生命的初始，在所有回忆的画面中，主人公的样子都没有出现过。

最终，故事结束时把老人手里这块水晶的来历（这个重要的回忆道具）也交代清楚了。

5.5.3 《贫穷的吸血鬼》

一些片子需要耐着性子才能看完，这部短片也是一样，这说明一个问题，看片子的人有些浮躁……作者在这里跟大家分享一点自己肤浅的看法：

画面很粗糙，是纪录片的纪实手法，导演、摄影在马路上专门找乞丐进行拍摄，还有一部摄影机在记录他们的拍摄过程。

他们没有固定的目标，就是沿着街道寻找，然后开车再去另外的街道继续拍摄，他们在汽车赶往下一个场景时，以接受采访的形式介绍了这部片子的背景，他们是受电视台的委托进行拍摄（拍摄他们工作的画面或者接受采访时的画面都是黑白的）。

画面的处理方面有黑白、彩色两种色调，摄影师每次拍摄完，画面会再放一遍刚才的拍摄效果，画面此时是彩色的，被拍摄的人很明显都不愿意出镜，当然他们的拍摄也是在没有征求他人允许的情况下进行的，其中有一个乞讨的人拿手中的棍子打他们，他们边退边拍。

他们来到街头卖艺的现场，一个人能用玻璃碎片洗脸而不被划伤，他躺在玻璃渣上用后背把它们碾碎，最后飞身穿过由尖刀围成的铁环，表演完向围观的群众伸手要钱……摄制组得到想要的素材迅速转场。

与这个场景相呼应的另外一个场景的拍摄：摄制组让一群孩子在公园的水池中游泳，按照他们的意思入水、嬉戏，然后每人发钱，每次都发，直至得到他们需要的拍摄效果。

像采用此类方式制作的"纪录片"，刻意夸大了社会的丑陋面，却没有深入剖析其成因，有些甚至仅仅是为满足外国人猎奇的心理而拍的。

这部影片讽刺那些为了拿奖而做假的纪录片制作人。纪录片不像是故事片，追求的是真实、客观，这种编排出来的"真实"效果确实让人心生反感。

这部片子制作人主张的观点：哥伦比亚并不像外界以为的那样肮脏阴暗，尽管贫困的确是一个主要问题，但他们也有美好和发展的一面，更重要的是，每一个生活在这里的哥伦比亚人，无论贫富贵贱，都是有尊严的，并不需要外人怜悯的目光。用自身的不幸去博取他人的眼泪只是一种廉价的悲惨。而那些抛弃了纪录片工作者最基本的两点要求"实事求是"和"感同身受"的人至今依然还有，他们在拍摄过程中漠视被拍摄者的感受，并把不实的想法强加于他们身上，就像吸血鬼一样在榨取着贫苦大众最后的一点利用价值。

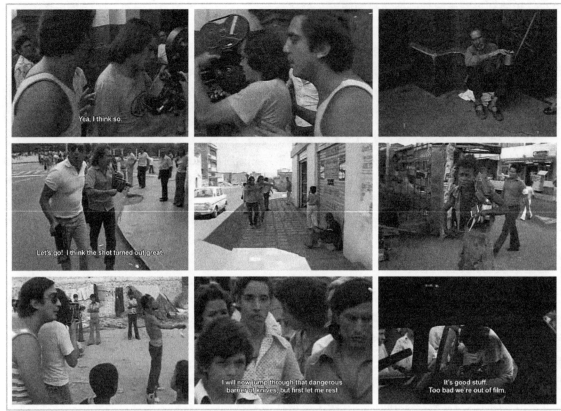

<p align="center">专门拍摄乞丐的摄制组</p>

　　街头拍摄得还算顺利，虽然被乞丐拿棍子打，被围观的群众指责但依然完成了拍摄，这时影片的节奏变缓，为铺垫高潮做准备……

　　旅馆的房间内，有人在洗澡，一会儿其他的工作人员找来了几个演员试镜，今天他们要完成最后一个场景的拍摄任务，他们开车来到贫民区最差的一间屋子里，导演和摄影在房间里拍摄。导演的意图很明显，专找破旧的桌椅、脏的餐具、布满尘土的摆设让摄影师拍摄。

　　院子里抱着小孩的演员准备就位，主持人进行采访……

　　从摄制组的后面走来一位晒得黑黑的中年男子，裸露着上身，他突然出现在镜头前，冲着镜头做鬼脸，摄制组停止工作跟他沟通，告诉他这是片子最后一个场景，希望能够在他家完成拍摄，并给他钱。

　　他接过钱后把裤子脱了用钱擦了屁股，进屋拿刀出来……

　　摄制组人员吓得往外跑，他从地上捡起一圈胶片，把胶卷往外拽，胶卷缠得满身都是，突然转过头说 OK？

　　这个段落确实出人意料，摄制组造假的摆拍效果终于有人站出来制止，并且是侮辱性地攻击这些造假的制作人，他在自家的院子里脱下裤子用钱擦屁股，真是太酷了。在最高潮处依然还有转折，他突然停下来转头说 OK？这是典型的戏中戏，他看似真实的反映其实也是在表演，按照另一组导演的意图讲完这个故事。

　　然后演员和主创开始了一番对话，还是纪录片的形式……三个人坐在地上聊天，中年男子坐在中间，录音师在画右……

第 5 课 悬念建置与电脑特技

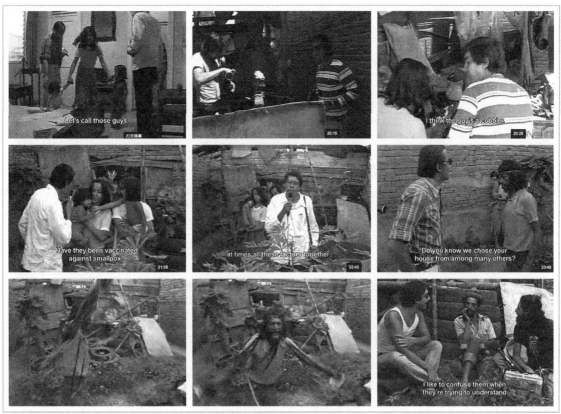

本片看点：讽刺拍摄纪录片造假的从业人员

	复印机出了问题	
1.	字幕 The Black Hole	
2.	圆形遮罩扩散，出现办公室，镜头推到一个男人，站着，头向左倾斜，叹了一口气；	近景
3.	复印机按键面板，手入画，用食指用力按下复印键，手放下，出画；	小全
4.	低头皱眉向下看；	
5.	用中指连按三下； 复印机嘀嘀声；	小全
6.	他站在复印机前，办公室全貌；	全景
7.	用右脚使劲踢复印机底座；	
8.	复印机开始工作，他的头向左下方向看；	中景
9.	A4复印纸上一个黑色的圆形，从复印机的出口出现。	特写
	杯子掉进了黑色圆环中	
10.	伸出左手拿纸，双手上下拿在空中；	中景
11.	头部随身体运动恢复平视俯看，皱眉，眼睛上下转动看纸上的东西；	特写
12.	正面：双手把纸放在复印机左侧，矮箱上；	近景
13.	侧面：双手向上，打开复印机的盖子；	中景
14.	正面：四根手指在前景的盖子上，复印机的光从右向左映在他的脸上，前倾的头部微仰，眼睛因光照瞪大，恢复皱眉；	中景
15.	双手向下把盖子合上，眉头上扬，抬起左手看表，右手拿起右侧箱子上的一个纸杯；	中景
16.	仰拍：他在一个圆形的区域喝水；	中景
17.	一饮而尽，放下水杯到纸上的黑色圆环中；	中景
18.	右手放下杯子，停在空中，伸头看；	近景
19.	杯子不见了，身体保持弯曲。	中景
	把杯子从另外一个空间中拿出来	
20.	他在一个圆形的环中趴过来看；	近景
21.	带着复印机的关系，他身体下蹲；	近景
22.	头缓慢下降，下巴到A4纸平面，眼睛左右扫了黑色圆环的四周，伸右手摸圆环，马上拿走；	
23.	带着复印机关系，蹲着，收回伸出去的手，转头向右侧看了一眼；皱眉，把手伸向黑色圆环；	近景
24.	手进入到黑色圆环里，身体缓慢站起来，从黑色圆环里取出刚才掉进去的杯子；	近景
25.	右手拿着杯子，身体站直，眼睛盯着杯子看，重重地呼出一口气。	中景
57秒		

	把手伸进圆环里	
26.	把杯子放下，拿起A4纸，放在眼前看；	近景
27.	右手在上，左手在下，圆环与眼睛齐高；左手伸进圆环中，再拿出来，手伸进去的部分消失在黑色的圆环之中；	中景
28.	手拿回来时，主人公颤抖地笑了一下；先向右转头，再向左，最后盯在镜头外的一个地方愣神。	近景
	从售货机里拿出士力架	
29.	自动售货机，入画，拿着A4纸双手贴在售货机的玻璃上；	小全
30.	左手按住纸的上端，回头往右侧看，没有人，把手伸进黑色的圆环中；	中景
31.	手通过黑色的圆环进入到售货机中，拿出一块士力架；	近景
32.	右手拿士力架，左手取下A4纸，低头看这个黑色的圆环；	中景
33.	边走边把士力架往嘴里塞，大口嚼，把纸拿起来看，脚步放慢，最终停下来看；	中景
34.	抬头看画左，嘴里咀嚼，扫视办公室，看到画右，最终停在画左。	特写
	走向保险柜	
35.	办公室的门；	小全推
36.	把士力架放在嘴里，咬了一大口，出画；	特写
37.	办公室的门；	全景推
38.	反打，磨砂玻璃上一个半身黑影走过来；	中景
39.	黑色圆环的纸贴在门锁位置，左手伸进去，右手按住上端，门把手从里被打开；	近景
40.	反打，门被推开，他站在门口，左手按下灯开关，荧光灯在他的头上闪了三下，全亮，他往前迈了一步，站定；	近景
41.	带门框关系，他快步走向保险柜。	小全
1分40秒		
	手伸进保险柜	
42.	在保险柜前蹲下，右腿撑地，左腿下跪，左手将纸上端按在保险柜门上；	小全
43.	带他头的关系，左手拇指向上滑动用透明胶条把纸固定在保险柜上，扭回头往后看；	特写
44.	身体上挺，扭头往后看，高一下，低一下； （动作很快，人很紧张）	全景
45.	带门框关系身体转向保险柜，把手伸进黑色圆环；	全景推
46.	手经过黑色圆环伸进保险柜里，从里面拿出一沓钱，双手接过在手里转了一圈，笑；特写，从脸部摇到钱上。	特写
	成堆的钱放在地上	
47.	右手把钱砸在地上，双脚完全跪在地上，两只手全都伸进了保险柜；	小全
48.	地面上有一堆钱，右手入画，把一沓钱甩在地上；	特写
49.	身体转向镜头，回头往后看了一眼，双手从里往外抱着拿钱；	近景
50.	跪在地上，右侧的钱堆成了小山，双手从里面拿钱出来；	小全
51.	左手往里够，脸面向镜头，贴在保险柜的门上，右手撑地；	特写
52.	身体往后仰又拿出新的一沓钱；	小全
53.	带着后背关系，左手拿钱，右手接；	近景
54.	右手入画，拿钱放在地上；	近景
55.	身体弯曲，双手又拿出新的一沓，笑；	近景
56.	带门框关系，跪在地上，双手交替接钱放在地上；	全景
57.	双手从黑色框里面又拿出一大沓；	特写

58.	咧嘴笑出声,边拿钱边往地面上看;	近景
59.	双手把钱放在地面上。	特写
	钻进保险柜中	
60.	转身面向保险箱;	全景
61.	脸贴在保险柜门上,眼睛向上看,咧着嘴,左手伸到里面够,表情不断地变化,很费劲;	特写
62.	五官都扭曲在一起,身体向后,没有拿到钱;	中景
63.	头伸进黑色圆环;	近景
64.	保险柜上固定A4纸的透明胶条受到拉扯;	特写
65.	整个身体都已经钻到保险柜中,两腿往里进;	全景
66.	钻进黑色圆环中;	特写
67.	固定A4纸的透明胶条开胶,纸向下落;	特写
68.	A4纸落在地面上,整个纸面向下平铺在地面上;	全景
69.	人在里面出不来了,手敲击保险柜的声音;	远景
70.	门框,保险柜; 复印机的声音。	远景
2分22秒		

读书笔记

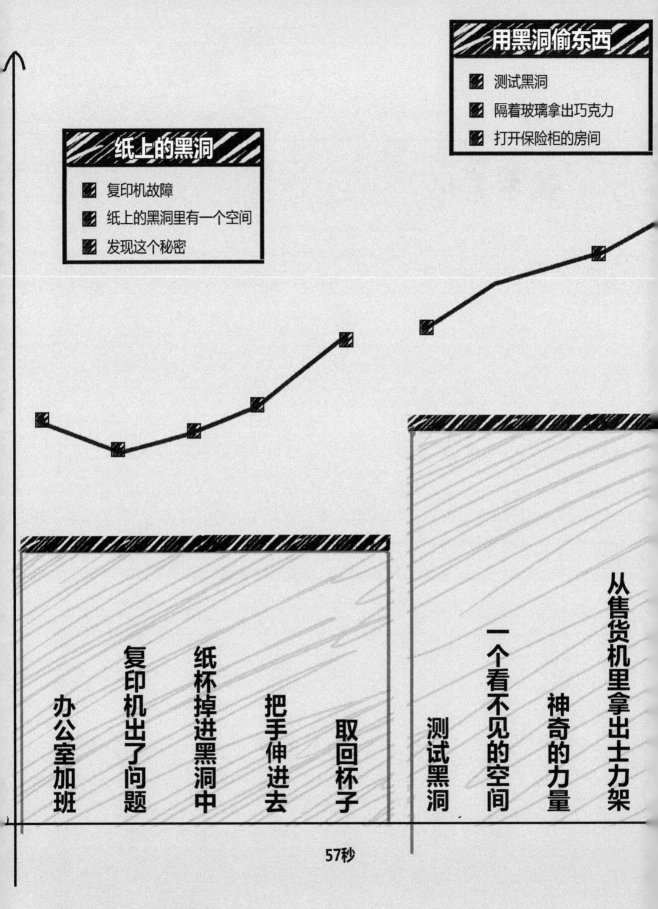

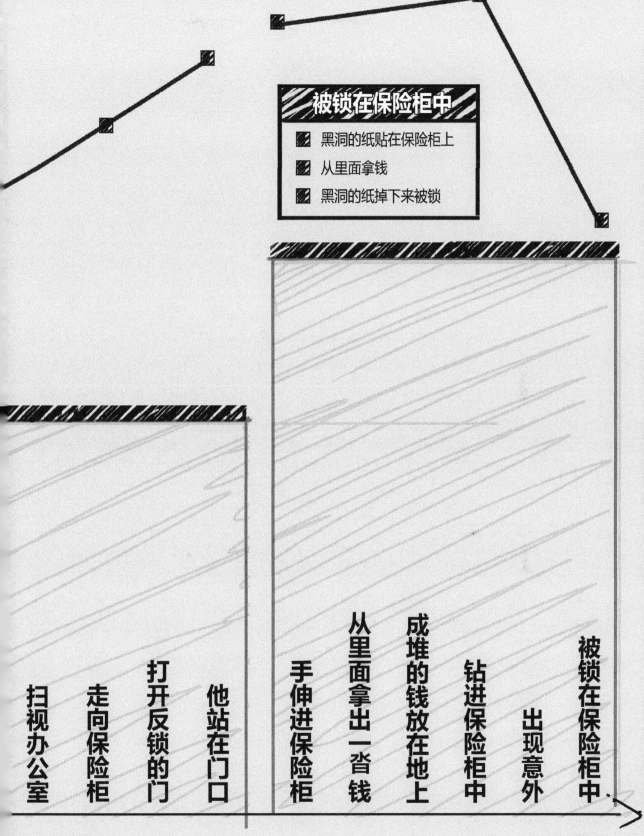

解读《搭错线》

第6课

人物关系、结构和主题

本片的人物关系是错位的；故事结构是多层次的，通过场景的变化让现实时空与回忆时空交织在一起；主题是深刻的，具有多重教育意义，孩子的教育和对成年人的警示作用……全都在本片中得到体现。

　　打错电话是一件很常见的事情，但像本片中错得如此离谱却不多见。像类似的事件希望能够少发生一些，因为后果严重。在影片中，打错一个电话死了两个人，直接导致孩子失去母亲，两个家庭破碎。

　　起因是一个风雪交加的夜晚，一辆汽车被堵在路上，堵车的司机为了测试新买的手机给家里打电话，是一个小姑娘接的，男人说是爸爸，然后问妈妈在做什么。

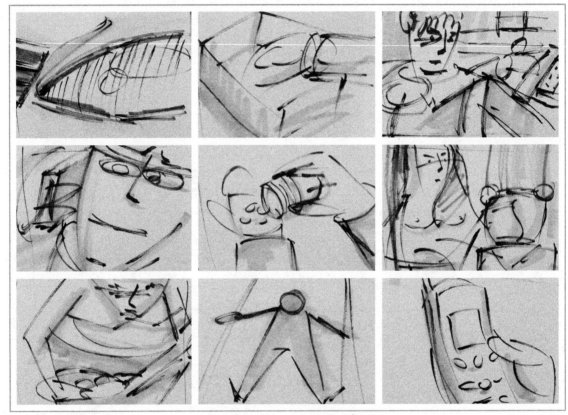

<p align="center"><i>本片看点：错位人物关系的建立</i></p>

　　小姑娘年龄小没有分辨力，听不出电话里的声音不是爸爸，这个男人也未注意到接电话的小姑娘并不是自己的女儿。她说妈妈和威姆叔叔在楼上，男人因为不认识威姆叔叔，所以怀疑自己的老婆不忠，他让小姑娘配合自己去测试一下小姑娘的妈妈。

　　小姑娘按照这个假爸爸的说法开始行动。

　　她来到二楼妈妈的房间门口说爸爸要回来了；结果妈妈裸露身体开门往楼下瞧了一眼，跑去浴室准备洗浴，结果不小心滑倒了碰到了头，摔得很严重。

　　威姆叔叔此时正忙着穿衣服，听到浴室一声惨叫也吓得从窗户跳出。这是一栋二层楼的别墅，卧室在二楼，外面又下着雪，威姆叔叔从窗户跳出后直接落在游泳池的冰面上。

　　堵车的男人听到这里才回过神，心里纳闷："我家里没有游泳池啊。"一看电话号码原来是打错了，赶紧把电话挂断了。

　　小姑娘喊爸爸。

6.1 全片预览

出字幕，露出车灯，镜头不断地后拉，公路上下着大雪，汽车停在路上，车盖上已经有了一层积雪。汽车挡风玻璃上，雨刷器左右来回运动，驾驶员右手握拳搭在方向盘上，大拇指有节奏连续敲击方向盘，我们的男主角被堵在路上很急躁不安，如下图所示。

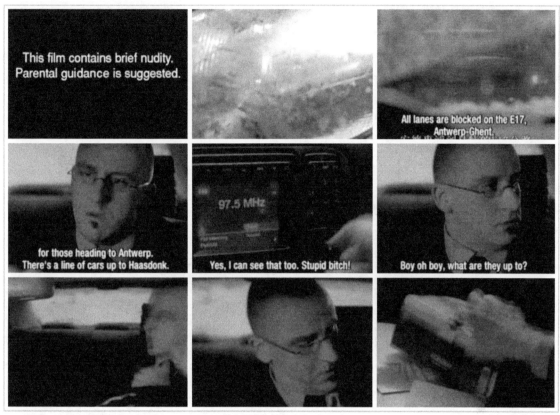

堵车引发"事故"的开端

画外音：广播堵车信息。

透过挡风玻璃上的间隙一辆大卡车的尾灯闪烁；驾驶员冲着收音机骂人："我也看到了。"收音机屏幕显示：97.5MHz，驾驶员气愤地把收音机关闭。

驾驶员看车窗外，嘴里说着脏话，头来回晃动，然后抬起右手摸自己的头。后面警车呼啸声传来，驾驶员受惊，双手在胸前抬起呈投降状。回过神儿来，没有什么事情发生，原来是虚惊一场——忍不住又骂了一句，右手使劲拍了一下方向盘。

他从裤兜里拿出药，驾驶员低着头张开嘴，左手把药塞进嘴里，身体后仰想把药送进去。吃药没有见他喝水，应该是车里没有，他右手拿着瓶子，嘴里咀嚼着，然后把盖子盖上。

驾驶员把头猛地往右转了一下，发出叭的一声响，这也是现代人常用的一种放松方法吧，然后他叹了一口，显然情绪比刚才要舒畅一些。

副驾驶的座位上有他新买的一部手机，他侧身从打开盖子的盒中拿起手机，把它举在眼前，边说话边单手按键拨号码："看看有没有他们说得那么好。"

拨号时后面有车突然按了一下喇叭，后窗另一辆汽车的车灯闪烁，驾驶员生气地摇头说脏话。他把电话放在耳旁，倾斜头部和肩膀夹住手机，双手扶在方向盘上。

客厅里桌子上的电话铃响起，一个小女孩听到铃声后从远处站了起来，她右手抱着娃娃走近桌子，左手接电话。驾驶员："Hello，亲爱的，是爸爸。"小女孩边听电话边走向婴儿车，她把娃娃放到婴儿车上，桌子上的电话被线拉到桌边，掉了下去。驾驶员被电话里的杂音吓了一跳，低着头叫："亲爱的"，脸上红光一闪，前面的一辆大卡车倒车，紧接着听到刹车声。

驾驶员对着电话说："妈妈在吗？"小姑娘右手玩电话线，倾斜着头讲电话："妈妈和威姆叔叔在楼上"。驾驶员张着嘴，眼睛左右转动，突然笑了一下："威姆叔叔是谁啊？"

小姑娘又重复说了一遍刚才的话。

驾驶员表情变得严肃，向窗外看了一眼，左手反复搓方向盘。驾驶员闭上嘴，往下咽口水："亲爱的，我要你帮我做些事。"说完话又咽了一下口水（他跟孩子说什么这里并没有交代，也没有画外音和字幕提示）。

小姑娘："好的，爸爸"，然后双手将电话放到桌子上，向楼上的卧室走去。

房间里的装饰豪华，室内有上二层楼的楼梯。

驾驶员，坐立不安，右手抓在方向盘上，眼睛直直地看着画外，嘴微张，感觉很不舒服，准备继续吃药，掌心铺开，右手将药瓶向下倒出三粒药。将药送到嘴里，盖上盖子，头倾斜着，耸肩，夹着手机等小姑娘的消息，如下图所示。

想知道妻子和陌生的男子做什么

画外音，后面汽车按喇叭的声音。驾驶员："滚开！"（吃完药还是这么暴躁，看来他是在担心什么不好的事情发生）。

电话始终在耳边，左手反复在头上摸着，眼睛左右看，不时地深吸了一口气。小姑娘双手抓着楼梯的竖栏下楼，慢慢地走向桌角，双手拿起电话听筒，放在耳边："爸爸，你在吗？"驾驶员听

到小姑娘的声音后，一下子很紧张，身体前倾，表情严肃，赶紧问："发生了什么事情？"

回忆段落：小姑娘上二层楼梯来到卧室的门外，她走到门口，头贴在门上听声音，里面传来女人的呻吟声。她右手攥起小拳头，敲了三下门，然后往后退一步，吸了一口气喊："妈妈"。卧室的门紧闭，里面传来女人的叫声。

小姑娘接着说："妈妈，我听到爸爸汽车的声音，爸爸回来了！"不一会儿工夫，一个裸体的女人拉开门。电话里小姑娘的声音："她对我尖叫，她一丝不挂地从房间里走出来。"

妈妈左手扶楼梯口，身体前倾往楼下看，什么也没有。她转身看了一眼女儿，左手扶着墙壁，往浴室里走。驾驶员左手还在头上，张着嘴，整个人僵住了，说话也变得结巴："然后呢，然后呢？"手不自觉地从头下往下滑。

回忆段落：一个胖男人双手提裤子，刚把半截袖套在头上，传来一声女人的惨叫声。小姑娘顺着声音跑向浴室，电话里小姑娘的声音："妈妈在浴室滑倒了"。

一个女人躺在地上，浴巾挡在腹部，眼睛一动不动盯着房顶，地上有一摊血。小姑娘缓慢地蹲下，伸出右手去摸妈妈的头，女人瞪着眼睛向上看，嘴角里有血，小姑娘的手指卷起一缕妈妈的头发，转圈，孩子小可能并不知道发生了什么可怕的事情。

在楼下的客厅里，小姑娘向左倾斜着头跟驾驶员通电话："我想她可能已经死了。"驾驶员身体前倾惊讶地说："死了？"，显然这并不是他想要的结果，眼前发生的事情实在是让他无法接受，驾驶员眼眉向上一挑，身体向后仰，左手迅速地在头上转圈，头来回旋转："不、不、不"，说完这话好像又想起什么，身体定住又问："威姆叔叔呢？"

回忆段落：小姑娘低头看妈妈，转头，变焦到此时站在房间门口的威姆叔叔身上。威姆叔叔不断地往后退，退到房间里。画外音：玻璃碎的声音。电话里小姑娘的声音："他也受伤了。"

小姑娘从画左入画，走进房间，地上散乱着玫瑰花、碎玻璃，还有血迹。

驾驶员向左倾斜着身体，瞪着眼睛看画外："血吗？"

回忆段落：窗帘被风吹动，外面下着雪，电话里小姑娘的声音："他已经走了，我想他也死了。"镜头由楼上卧室的窗户向下摇，一个人趴在一楼的地上，小姑娘说："死在游泳池上。"

驾驶员眼睛直视画外，听到"游泳池"这个词，把电话从耳朵旁拿下来："游泳池吗，什么游泳池呢？"他皱眉往下看手上的手机，低着头，瞪着眼睛看自己刚才拨出的电话号码："噢，糟了，打错电话了"，黑屏。

电话里小姑娘的声音："爸爸"。

6.2 错位的关系

本片主要演员是这个假爸爸和接电话的小姑娘。

小姑娘跟打电话的这个男人关系是错位的，他们是陌生人的关系，但在拨通电话后他们成了父女关系，如下图所示。

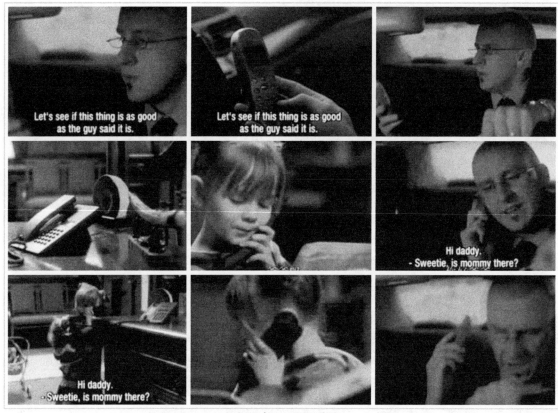

<center>打电话建立的人物关系</center>

妈妈和威姆叔叔他们赤身裸体从卧室里出来，从称谓上和两人得知小姑娘爸爸要回来的信息表现上看，两人的关系也是错位的，两人共处一室做了不应该做的事情。

整个片子就在这两段错位的人物关系上开始了这个离奇的故事。

6.2.1 吃药的爸爸

司机被堵在路上，他的心情不好大家是能够理解的。但从他暴躁的表现上看，这个人平时就是一个暴脾气，动不动就骂人。生完气身体又不舒服，赶紧吃药调理一下。

一个性格鲜明的人物"寥寥数笔"就鲜活地出现在观众的眼前。

1. 第一次吃药

驾驶室空间狭小，演员只能坐在座位上，活动范围有限，要塑造一个性格丰满的角色，并非易事。吃药这件事情看似平常，却安排得恰到好处，心情不好火气大，一贯如此，日积月累就成为一种病，所以对我们的男主角来说没有比吃药更恰当的设计。

让他吃药是说明他性格暴躁的一种潜台词。

> 手从裤兜里拿出东西，驾驶员低着头张开嘴，左手把药塞进嘴里，身体后仰，右手拿着瓶子，嘴里咀嚼，把盖子盖上，身体前倾，右手把药瓶放在仪表盘上的某个地方；
> 驾驶员身体坐直，闭上眼睛把药吞下，左手摸头，头猛地往右折了一下，发出叭的一声响；
> 叹了一口气，左手伸直抓住方向盘，看窗外再看表，手来回抓方向盘，往右下转头看副驾驶的座位；近景。

这样的人打错电话；做出测试自己妻子的事情就属情理之中。大家试想如果堵车的司机不吃药，对人、对事很淡定，对于堵车这种经常有的事情，不着急，坐在车里面无表情的，那肯定也不会发生打错电话这样的事情。

那这样的人物和这样的故事就没有什么拍摄的必要了。

大家在构思自己的剧本时，不要幻想原本一个普通的角色或者原本一段乏味的事情，被搬上大屏幕后就会大变样，每一个与众不同的角色和情节都是精心设计出来的。

2. 第二次吃药

等待女儿回来向自己反馈时第二次吃药。

此时他的思绪早就已经不在车里，一定有无数种对结果的猜测在脑海中闪现。根本就停不下来，想多了受不了刺激，必须得吃药。

驾驶员放下电话，右手拿着电话抓在方向盘上；
眼睛直直地看着画外，嘴微张，舌头动了一下；
左手拿下药瓶盖子，掌心铺开，右手将药瓶向下倒出三粒药；特写；
将药往嘴里送，盖上盖子，放在前方；中景。

6.2.2 不懂事的女儿

从整个女儿的戏份上来说，这个小姑娘演得不错。面对镜头始终是不慌不忙，表现得自然得体、恰如其分。

小姑娘成功塑造了一个特别天真、不懂事的孩子形象；有人可能会说孩子本来就是天真的，但片子里需要的这种天真近乎有点"呆"。

影片里小姑娘上楼后妈妈去了浴室，摔得很重，她蹲下去摸妈妈的头发。然后回来特别平静地在电话里说："我想她死了。"正常家的孩子应该干不出这种事。

所以说一些事情最终成功或者失败，那真是诸多因素共同影响的结果，就拿片子里所讲的这个故事来讲，小姑娘如果不是这个样子，也可能不会产生那么严重的后果。

驾驶员，闭上嘴，往下咽口水；特写；
"亲爱的，我要你帮我做些事。"
说完话又咽了一下口水；
小姑娘听电话；中景，拉；
"好的，爸爸。"
双手将电话放到桌子上（爸爸具体说什么片子没有交代）；
小姑娘向楼梯走，上楼梯。

6.2.3 妈妈和威姆叔叔

两个人有着不正当的男女关系；所以他们做贼心虚，在慌乱中出现失误，接连二人都出现了意外。看完片子很多人会有这样的共识：凡是搞婚外情的人最终都没有好下场。

导演经常会通过片子传达某些观点，即使这并不是导演的观点，也会被观众认为：这就是你的想法或者是你的经历。

其实，这个问题很难说得清楚。

在编剧过程中或者主创团队在讨论剧情的时候，有几种设计可供选择，在当时现有的条件下和周期里，大家选择一个对剧情发展最有效的方案，这是比较常见的一种方式。但也并不排除，导演借剧中人物的口说出自己的观点。

在这一点上我们不用过多地去分析，学习片子里面的技巧才是关键，至于导演怎么看，就跟朋友间会问"元芳你怎么看？"一样，生活中需要一点有趣的事情发生，不用在乎是否能够真问出个什么结果。

1. 妈妈

妈妈出场时半裸着身体打开卧室的门，如下图所示。

比她的裸体先出场的是她的声音，小姑娘来到二楼的卧室门外，房间里传来了女人呻吟声，不管是不是她本人的声音都是对片中妈妈形象的一种亮相。

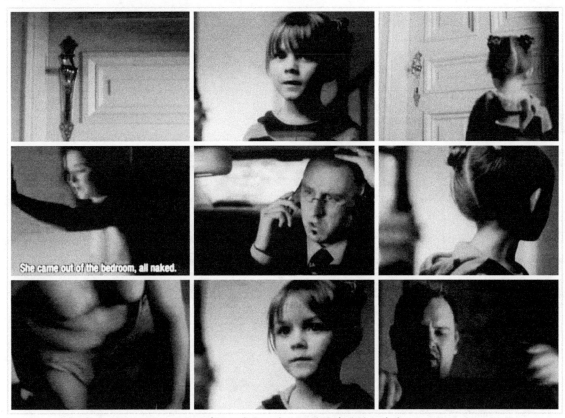

用小姑娘的视角揭示成人世界的某种错位关系

不可否认：**在本片中的妈妈是一个负面形象。**

> 带着小姑娘的关系，一个裸体的女人拉开门，看到女儿，往后看了一眼，从镜头前面出画；中景；
>
> 电话里小姑娘的声音；
>
> "她对我尖叫。"
>
> "她一丝不挂地从房间里走出来。"
>
> 妈妈出画，小姑娘转头，转身看。

2. 威姆叔叔

威姆叔叔是一个大胖子，爸爸得知妈妈可能已经死了的消息后，问到威姆叔叔时他在小姑娘的回忆中出场了。

威姆叔叔当时正在忙着提裤子，听到浴室里一声喊叫，整个人都呆住了。

司机听到的是小姑娘的描述，观众刚看到的是具体的画面。画面不是拍给剧中人物看的，而是拍给观众看的。

> 小姑娘扭着身子看妈妈离开的方向，转身看画外；近景；
> 双手提裤子，一个胖男人穿衣服，看着画外；近景，摇。

6.2.4 严重的后果

影片中小姑娘的表现很让人费解，妈妈出了事情她不哭、不叫，蹲下摸妈妈的头发玩。看来孩子的教育真是一个大问题，难怪影片开头的字幕有一条是这样写的：在父母的陪伴下全家人一同观看此片。

看来本片确实有一定的教育意义。最起码应该让孩子知道打电话的人不一定就是爸爸，即使对方说自己是爸爸。

1. 妈妈死了

在浴室中，女人这一下摔得真是够重，如下图所示。

意外发生的时候就是这么可怕，几乎没有什么时间让你反应过来，人就已经不行了。

所以提醒大家外出拍片，进行拍摄作业时一定要注意安全。

> 女人瞪着眼睛向上看，嘴角里有血，小姑娘的手食指卷起一缕妈妈的头发，转圈；特写；
> 小姑娘向左倾斜着头打电话，在楼下；中景；
> "我想她可能已经死了。"

2. 威姆叔叔死了

刚开始在电话里，小姑娘说威姆叔叔受了伤，后来她进了屋看到威姆叔叔摔在游泳池上，肯定他也死了。

转折点就在"游泳池"这个词上。

这个词让剧中人物清醒过来：**原来是打错电话了。**

这个台词，这段情节设计得非常巧妙。

> 左右两边，窗帘被风吹动，外面下着雪；推；
> 电话里小姑娘的声音；
> "他已经走了。"
> "我向地上望，我想他死了。"
> 镜头向下摇，一个人趴在一楼的雪地上；
> "死在游泳池上。"

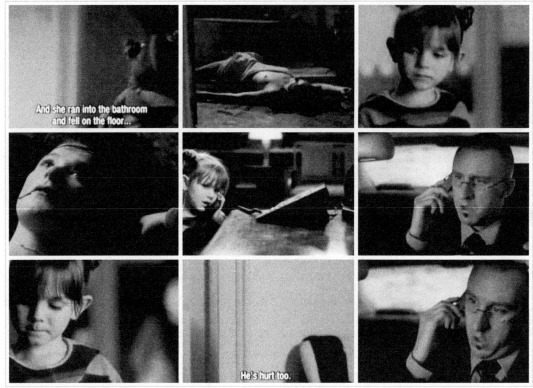

突如其来的意外结果

6.3 场景设计

整个片子用到的场景归纳起来就以下五处，用一句话总结就是：简约到了极致。

别墅这个场景只用到了其中的三个场景：一楼的客厅、二楼的卧室和浴室。游泳池被雪覆盖，在影片中出现就一个大远景，也看不出细节。即使在戏份最多的驾驶室内，作为载体，这辆汽车的外观也没有镜头给到。

不得不承认，在场景的选择和利用上，这部片子是十分突出的，多余的东西一点没有。在实际的拍摄过程中，这样的安排会节省大量的时间、人力、精力，对大家拍片是一种很好的借鉴。

6.3.1 驾驶室

一个长镜头把时间、地点、人物高效率地介绍出来。

整场戏中，驾驶室里的镜头非常多，景位也很有限，除了近景、中景不能再有其他的构图空间了，对于演员来说，在这样的空间表演是一种挑战。

演员的表演中带出非常多的小动作，演员身体前倾、叹气、头靠在座位上，没有这些细致入微的肢体动作，会让整个画面显得空洞。

> 曝光位置出字幕，拉出；露出车灯，下雪，车盖上的积雪，推到汽车挡风玻璃，雨刷器左右摆动一个来回，驾驶员右手握成拳搭在方向盘上，大拇指有节奏地连续敲击；驾驶员的头随着镜头推进向左转，靠在坐椅上；近景；
> VS：广播堵车信息。

1. 打电话

整个故事都是在电话里展开的。

起因是爸爸打电话找妈妈，是小女孩接的，因为得知一个陌生的男人与妻子在一起，爸爸要女儿上楼去验证自己的怀疑，告诉妈妈他回来了。

> 右手打开手机盒子的盖子，把说明书拿起又放下，把右侧的手机拿起来；近景；
> 右手把手机举在眼前，边说话，边单手按键；近景；
> "看看它有没有他们说得那么好。"
> 反打，大拇指按键；特定；
> 按键，后面车的按喇叭声，后窗另一辆车车灯闪，驾驶员生气地摇头，说脏话，电话放在耳边，倾斜头部和肩膀夹住手机，双手扶在方向盘上，右手过来扶了一下电话，再放到方向盘上；中景。

2. 你在说什么

细节无处不在，电话接通后，假爸爸与小姑娘没有直接开始通话，而是出现一个干扰事件：小姑娘拉电话线时话机倒在地上。这样的安排还原了孩子的本性，使画面生动、自然。

假爸爸被话筒里突然传来的巨大声响吓了一跳，这使驾驶室中演员的表演变得丰富了。

> 驾驶员被电话里的响声吓了一跳，低着头叫"亲爱的"，右手的电话从耳边拿到更远的距离，再回到耳边，脸上红光一闪；近景；
> 大卡车倒车，刹车声；近景；
> 驾驶员抬头看，对着电话说；近景；
> "你在说什么？"

试想另外一种场面：假爸爸打来电话，小姑娘站在桌子旁一动不动地接电话，然后两人通话……

6.3.2 别墅

这个场景一分为二，小姑娘在楼下接电话；妈妈和威姆叔叔在楼上的卧室里，如下图所示。

楼上、楼下取景这样的设计有什么好处？

答案是：画面拍出来景别丰富。

可能有同学会说，妈妈和威姆叔叔在楼下的一间卧室拍摄可以吗？也是可以的，但这个位置上的调度就没有这种楼上、楼下取景好看。

演员需要有更大的空间去发挥。

还记得妈妈从卧室出来后往楼下看了一眼，这一眼就是场景为表演的多样性留出的发挥空间。

1. 楼上

小姑娘在楼下自己玩，接到电话后上楼去找妈妈。

> 小姑娘听电话；中景，拉；
> "好的，爸爸"
> 双手将电话放到桌子上（爸爸说什么并没有交代）；
> 小姑娘向楼梯走，上楼梯。

2. 楼下

小姑娘把自己看到的事情下楼跟电话里的假爸爸说。

> 小姑娘双手抓着楼梯的竖栏下楼，慢慢地走向桌角，双手拿起电话听筒，放在耳边，右手四个手指扒在桌面上；中景；
>
> "爸爸，你在吗？"

这样的安排对于小演员的表演来说划分了两个时空。

上楼是过去时空，也就是过去发生的事情，小姑娘跟假爸爸回忆自己在楼上看到的事情；下楼是现在时空，是小姑娘与假爸爸通话的现在进行时。

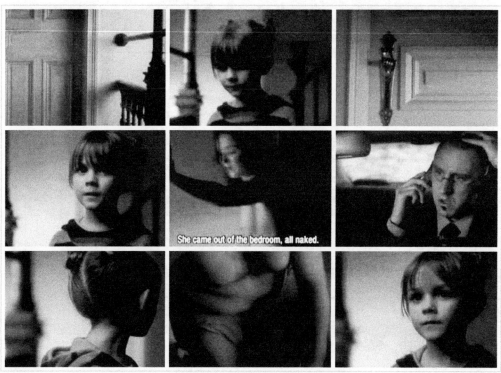

用场景区分时空关系之一

6.3.3 浴室

浴室里发生的事情属于过去时空，是小姑娘的回忆，是她对上楼之后发生的事情的再叙述。包括"妈妈在浴室滑倒了"，这都是通过小姑娘的语言描述呈现出来的。

以前的课程讲过：片中的人物和观众都需要了解剧情，这里是对这个知识点的复习。

小姑娘描述她看到的事情，是为了让假爸爸了解剧情的发展；观众则通过具体的画面看到的事件的过程，从而明白剧情的发展。

> 小姑娘顺着声音跑向浴室；中景；
>
> 电话里小姑娘的声音；
>
> "她在浴室滑倒了。"
>
> 带着门的关系，一个女人躺在地上，浴巾挡在腹部，眼睛一动不动盯着房顶，地上有一摊血；小全，推。

6.3.4 卧室

卧室里发生的事情也属于过去时空，是小姑娘的回忆，是她上楼之后发生的事情的再叙述。假爸爸问威姆叔叔，小姑娘回忆自己进了卧室后看到的房间内的情景。

> 小姑娘从画左入画，走进房间，往前走了三步，往地下看；中景；
> 地上散落着玫瑰花、碎玻璃，小姑娘的脚，交替走三步，地面上有血。

6.3.5 游泳池

威姆叔叔整个人趴在游泳池的冰面上面。这也是回忆时空，属于过去时，所以楼上与楼下是两个时空。

> 电话里小姑娘的声音；
> "他已经走了。"
> "我向地上望，我想他死了。"
> 镜头向下摇，一个人趴在一楼的地上；
> "死在游泳池上。"

通过场景的变化，以空间位置上的差异来帮助观众明白现实时空与过去时空发生的事件，这样的影片看起来特别清晰，一点也不会感觉到混乱，如下图所示。

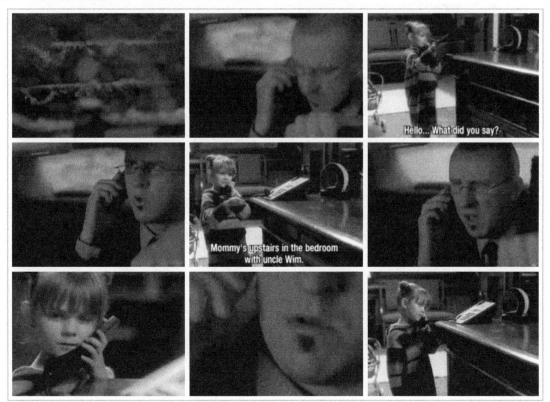

用场景区分时空关系之一

6.4 时空交叉

时空这个话题很不容易讲明白，回忆与现实交织在一起，单纯从字面上看就很容易让人混淆。在这里作者单独把它作为一个小节再强调一下，给大家加深一下印象。

6.4.1 现实时空

小姑娘按照这个爸爸的主意去敲楼上妈妈房间的门，然后回来继续跟假爸爸通电话，这是现实时空，现在正在发生的事情，就像司机在车里给小姑娘打电话，这都属于同一时空。

> 小姑娘双手抓着楼梯的竖栏下楼，慢慢地走向桌角，双手拿起电话听筒，放在耳边，右手四个手指扒在桌面上；中景；
> "爸爸，你在吗？"

6.4.2 过去时空

小姑娘的回忆，观众看到了这个爸爸叫小姑娘去做的事情，这种情景再现就是过去时空，也称之为闪回。

> 房间门，二层楼梯，小姑娘入画；推；
> 走到门口，头贴在门上听声音，里面传来女人的呻吟声；
> 她右手攥小拳头，敲门三下，往后退一步；
> 反打，小姑娘后退站稳，吸了一口气；
> "妈妈"
> 门上的把手；特写，推；
> 里面传来女人的叫声；
> "妈妈"
> 反打，小姑娘说他爸爸回来了；近景；
> "我听到爸爸汽车的声音，爸爸回来了。"

6.4.3 闪回场景之一

"妈妈一丝不挂地从房间里走出来"这也是小姑娘在电话里跟这个假爸爸描述的画面。

> 带着小姑娘的关系，一个裸体的女人，拉开门，看到女儿，往后看了一眼，从镜头前面出画；中景；
> 电话里小姑娘的声音；
> "她对我尖叫。"
> "她一丝不挂地从房间里走出来。"
> 妈妈出画，小姑娘转头，转身看。

6.4.4 闪回场景之二

"妈妈在浴室滑倒了。"小姑娘在电话里描述。

> 小姑娘顺着声音跑向浴室；中景；
> 电话里小姑娘的声音；
> "她在浴室滑倒了。"

6.4.5 现实时空之一

在汽车内假爸爸的反应，他听小姑娘的话非常震惊。

> 驾驶员左手还在头上，张着嘴，说话结巴；
> "然后呢，然后呢？"
> 手从头上往下滑；近景。

6.4.6 现实时空之二

假爸爸听到"游泳池"这个词后猛然惊醒，如下图所示。

出乎意料的结局

打错电话了。

> 皱眉往下看，低头，瞪着眼睛看，特写；
> "噢，糟了"
>
> 黑屏；
> 电话里小姑娘的声音；
> "爸爸"

6.5 推荐短片

本课通过一部离奇的短片，跟大家讲述了一个离奇的故事，这里推荐的三部短片也具有同样的故事属性。

《惊喜》这部片子讲述了一个男人起床后想给躺在床上的女人一个惊喜，然后他就利用房间里的各种物件设计了很多机关：床可以自动弹起来；房顶的桶自动烧水可以为起床后的女人洗澡……真是惊喜不断，经过男人的一系列设计，最后整个房间毁于一旦，到底是惊喜呢还是离奇呢，还请大家自己定夺。

《复印店》里发生的这个离奇故事让人惊讶，复印店里明明是复印资料、文件的地方，奇怪的是从这家店里走出很多一样的人，难道是店主被复印了，最终整个城市中出现的人都是他自己的模样，包括他每天上班经过的花店那个姑娘，也变成了他的模样。电脑特技在创意大佬的手中发挥了惊人的力量。

《缩水情人》是一个离奇的故事，一个人喝了使自己变小的药水，身体不断地缩小，最终在只有手掌大小的时候钻进了他爱人的身体里。喝了或者吃了什么神奇的东西使主人公身体变化的故事一直都存在，这个故事前半段使用了这个常见的桥段，但后半段他与爱人结束时的方式十足的感性，充满了想象力……

6.5.1 《惊喜》

房子有节奏地晃动，夜晚一栋公寓里传来女人的叫声。

出字幕，留声机的唱针慢慢向画左滑动，唱片停止旋转，出片名，动画字幕，导火索燃烧，英文字母配合音效，一个个像被炸出来一样。

镜头在房间里向画右摇，床上一个女人裸露背部趴着睡觉，一个男人伸着手想摸她的背，转头对着拍立得相机做一个鬼脸。自拍照从相机里弹出，男人舌尖沿嘴唇转了一周。

男人开始对房间进行大改造，他站在架子上用手摇的钻头在房顶开了一小洞，把一个金属挂钩插进去拧紧；女人还在睡觉，闭着眼睛半侧脸面向镜头，带着她的头的关系男人把一个铁桶挂在屋顶上；用小刀割掉电线的线头，露出金属丝。

登高，一把将房顶上的灯泡拨下来扔到床上，左手拿着烧水的金属线圈，右手把电线线头接到原来灯泡的电源线上，然后把热得快扔进铁桶里，桶里有水。

不知道他怎么做了一把弩，把箭上弦，带着箭前端的关系眯着眼睛瞄准，在房间中找合适的点，旋转了半周后找了到了一个地方，他笑了。

他把弹簧灯的灯头一把扯下来，为它的头部戴上拳击手套，双手往里推弹簧，把它收缩到底锁住。他趴在地上，把胶带用嘴撕断，把炸药固定在椅子的底部；在女人睡觉的床头，一把斧子用绳子挂在她的头顶上，安装完成后他笑着摸摸她的头发。

他把一根导线从床边顺过来，放置在窗户边上，然后把导线扔到窗户外面；女人睡觉太实了，房间里这么大动静都不会吵醒她。创作这个剧本的哥儿知道女人都是起床"困难户"，所以才会有这么一部片子，以极为特殊的手段叫醒女主人公。

看来所有的工作都已经做完了，男人坐在桌子前喝咖啡，很悠闲。

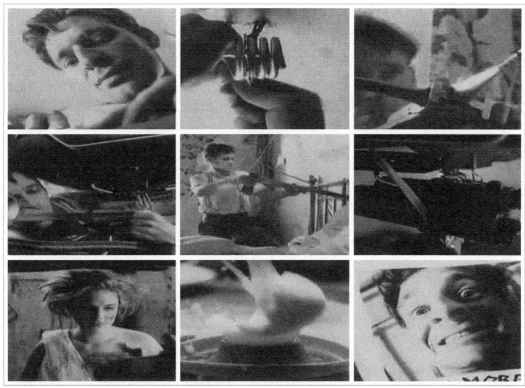

本片看点：一个男人夸张的创造力

他在床边亲吻了她的后背，房间里挂着各种物件，像一个杂物间，而不是一个女人的卧室。他走出房间都要低头避让，可见房间里有多乱。

他走到房间门口，拿牙签把电源开关固定，带上门离开。

房间外面，室外，拿打火机点燃从窗户接下来的导线，火花顺着导线传导到窗户内，一根导线烧至一个捕鼠器，上面的夹子合并接通电源，房顶水桶里的热得快开始烧水；另一根导线烧至斧头的固定端，斧头落下砍断床头的绳子，通过滑轮把房顶的重物下沉，从而带动床底的装置上升，整个床头被拉起，女人惊醒，光着身子坐在床上不知道发生了什么事情。

导线烧至铁桶的固定端，水从天而降给女人洗了个澡。女人"啊"的叫出声来，把头发整理了一下；身后有动静，女人转身，导线烧至弹簧灯的固定端，拳击手套打到女人的眼前，上面有她的衣服。弹簧断裂，衣服落到女人的头上；导线烧至座椅下面的烟花，烟花产生动力推动座椅带着女人滑向前方，女人一屁股坐在椅子上并急速向前滑动，她大喊"啊"。

椅子在餐桌前停下，后面有一根线索拉扯住滑动的椅子，使其不能超过餐桌的位置。

女人满脸黑灰坐在餐桌前，咖啡壶自动被弹簧拉动，以弹跳的方式往下倒咖啡，咖啡被倒得满桌子都是，女人看到后笑了，手在胸前搓着泥（经过前面的折腾，澡是白洗了）。一个烤糊的面包片从面包机里弹出，落在了盘子上，咖啡洒得到处都有。

女人猛回头，导线烧到一支弩的固定端，一支箭射过来，把桌子上的鸡蛋射穿，蛋黄溅了女人一头，女人边摸脸，边抬头往上看，铁制的链条从屋顶一节一节往前走，一个大箱子慢慢悠悠地落在桌子上，箱子上面有一张男人做鬼脸的照片，这张照片就是前面主人公拿拍立得拍的自拍像。

女人面向镜头，也做了一个鬼脸。

留声机上的固定导线的唱针被烧断，唱片开始旋转，音乐起。

女人坐在椅子上看着镜头，她后面的半个床头突然倒在地上，房间里的物品全部都毁了，这算是一个好的礼物和惊喜吗？

黑屏……不管咋样，我们要为导演的创意鼓掌。

6.5.2《复印店》

也不知道作者想表达什么，看点是片子的后期技术，里面有风格化的复印效果的特效画面，还有演员在同一个画面中重复出现的特效。十年前利用后期技术我们拍摄过同一演员反复在同一场景出现的效果，看完这部片子才明显感觉到差距，我们的片子主要是想展示技术，没有什么故事性，而这个片子使用同样的技术却可以与观众分享一个抽象概念，镜头语言的运用非常娴熟。

片头模拟出了复印机复印时的效果，光划过黑屏，出片名。

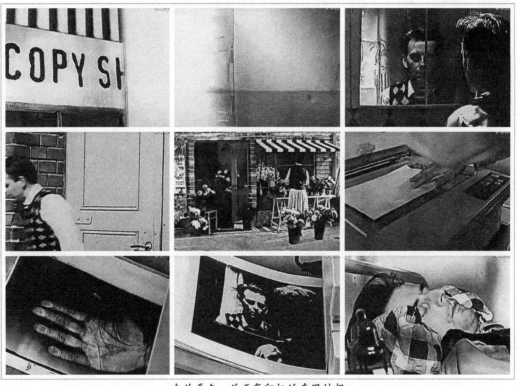

本片看点：关于复印机的奇思妙想

光划过黑屏，一个躺在床上睡觉的人；光划过黑屏越来越快，门铃响，一个男人起床，画面本身的晃动感觉就像是纸张受外力牵扯产生要撕裂的效果。

男人照镜子，洗脸，下楼，出门口，看到路上低头看报纸的行人；牵狗走来的胖子。画面不时出现纸张翻页，画面晃动，纸张裂开合并的效果，营造出来一种不真实的感觉，像是一种梦境。

男人在街角停留，看着花店女孩的背影，女孩转身冲他笑，画面大面积出现撕纸的效果，各种元素叠加在一起就像是拼贴出来的影像。

男人开门，进入复印店，从柜子里拿出复印纸，走到复印机前开始复印，印出来一个圆形的图案，把自己的手放在复印机上面，印出带有掌纹的复印件。

画面曝白，就像是电视突然出现雪花一样，曝白的部分叠加了墨盒缺粉复印出来的纸张效果。神奇的事情开始出现，复印机开始自己进行复印工作，男人拿起复印件看，一张一张，就是早晨他自己起床的画面，洗脸的画面，他把复印机的电源拔下，把复印件放回到柜子里，离开复印店。

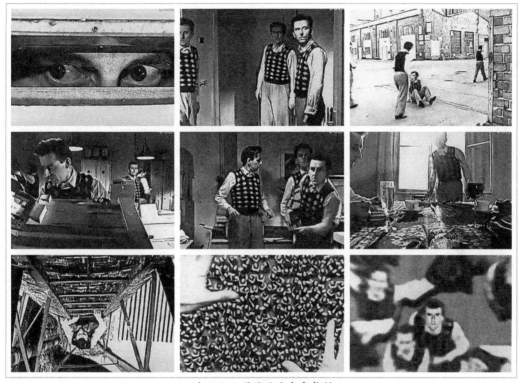

主人公不明原因地自我复制

男人躺在床上睡觉，一束光从右向左划过，就像是复印机里面的光。

男人起床、照镜子、洗脸转头看，闹铃响，另一个自己从床上起来，下床。主人公赶紧藏在沐浴布的后面，另一个自己洗完脸弄了一下头发走出去，主人公慢慢地从后面的沐浴间探头出来。

另一个自己开门走到街道上，他跟在后面，画面曝白。

男人出现在街角，看花店的姑娘，姑娘往这边看，主人公紧跟在另一个自己后面看姑娘，姑娘受到惊吓的表情，画面曝白。

另一个自己开复印店的门，主人公跟在后面。在窗户后面往屋子里看，另一个自己从柜子里拿出复印纸开始复印，复印的画面是主人公趴窗户的画面，他看到主人公，然后把复印纸撕了，画面也像被撕掉一样，另一个自己消失了。

主人公进屋发现没有人，画面像翻页一样，出现白边，他拿起复印纸，复印纸上的画面就是他在看复印纸的画面，连续翻页，纸上画面是主人公打开柜子把纸放回到柜子里的分解动作。

主人公锁上复印店的门离开，回到家里，拿出钥匙开门，突然想起了什么，趴在门缝往里看，另一个自己躺在床上睡觉，复印机提前把主人公未来要做的事情都变成现实。

他进门看到另一个自己在洗脸，另一个自己转头看到他，两人相互走近看；浴室传来声音，两人走过去，拉开沐浴布，另一个自己在里面，三个人相互看；一个人转身开门，另一个自己趴在门缝看。

闹铃响，另一个自己起床，三个同时在一个画面中看，另一个自己。

放水的声音，三人转头，洗脸的另一个自己看镜子；一个人下楼，两个一样的自己上楼，走到街道上，另一个自己低头看报纸，远处另一个自己牵一条狗（与影片开篇的场景都进行一一对应）。

主人公来到花店，另一个自己在花店转回头看，主人公摔倒在马路中间，司机转头，是另外一个自己，两个一样的自己拿报纸走远的背影，行人越来越多，都是一样的自己在街道上来来回回。

主人公走到复印店，排队站满了人，全是长成一个样子的自己。

主人公从人群中穿过，看这些跟自己完全一样的人，边走边看。主人公走进店里，六台复印机前面都站了人在复印，一个人在复印自己的手，画面曝白，预示着又有什么事情发生。

视点总会切回站在屋子角落里的自己，他看着这些事情的发生，虽然大家长得都一样，但这样的安排不会使角色产生混乱，虽然第一次看会不知所云，如果仔细分析视点始终是清晰的。

复印出自己的手的复印纸，主人公突然从后面走近复印机，把盖子打开，把墨盒拿出来，拔出其他部件，电源拔掉，抱着电源和墨盒往外面跑，很多个自己在后面追。一辆车停下来，司机也下来追，当然司机也是另一个自己。

一个自己趴在窗户往里看，推开窗户进来，很多个自己在吃饭，他缓缓地走过去注视着他们，突然他推开对面的窗户跑了出去，吃饭的人都站起来看，他越趴越高，站在了烟筒上，很多个自己从其他的烟筒上出来，画面晃动，他站立不稳，从烟筒上掉下来，下面密麻麻站满了人，都是长相一样的另一个自己，越来越近，看到一个人的脸，长得跟自己一模一样的人脸冲镜。

黑屏……

6.5.3 《缩水情人》

影片开始时，一个高大魁梧的男人搂抱正在做实验的女士（值得说明的一点：影片的拍摄手法是默片式的，演员之间没有对话，完全靠字幕方式解释演员想要表达的意思，画面效果也是黑白的）。

女士把男人凑过来的脸推开，说他："你真自私，只想自己。"

实验室里各种玻璃器皿，男人站在女士的身后，抽着雪茄得意忘形地笑，女士把一杯冒泡的液体倒入实验装置，玻璃瓶里不断翻滚的气泡……

女士拧紧实验装置的开关，把一杯雾化的液体通过过滤器倒入杯子中，女士捂嘴大叫："我成功了！"男人把杯子拿在手中，要帮她试验一下减肥药水的疗效。

"可能会有危险，还没在人体上实验过。"女士担心他会有危险想拿回杯子，但男人闪躲，转着圈对她说："你还认为我自私吗？"

男人离开实验台，女士一时间不知道怎么办，站着犹豫了半天，下了决心拿起日记本，跟着男人走到了房间的客厅中心。男人刚要喝，女士叫他等一下，然后站在他右侧拿好纸笔准备记录，男人面向画左举杯仰头把药水喝下。

药水产生反应的时间很快，男人开始躬身弯背，身体产生强烈动作，女士抱紧他，他冲着她的脸打了一个嗝，女士扔掉笔记本和笔，两人热烈地亲吻。

"它好像对你很有效。"女士在两人接吻时，腾出嘴对他说。

男人有了变化，好像变年轻了，变矮了，女士也换了一套衣服，但没变的就是两人继续接吻，药水产生了副作用，男人的身体不断缩小。当他们恋恋不舍地松开嘴唇，她发现他变小了！她吓了

一跳,赶快在实验室研究解药。

"别担心亲爱的,我帮你找解药。"

但是时间一天天过去,女士趴在了实验台上不知道应该怎么办,他的身体每天都在缩小。为了不让女友痛苦,他决定离开。他在书桌上写信:

"我会永远爱你。"

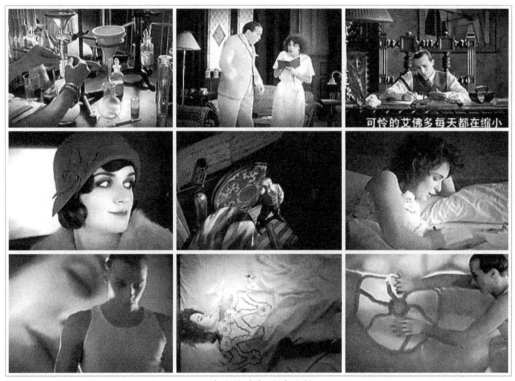

被无限放大了的欲望

一个小人拖着行李箱离开公寓……

女士独自一人从一栋房子里走出来上车,跟上来一个发怒的女人,这个女人是谁?影片并没有交代清楚。一种说法是男人回了家,提着箱子去找妈妈,女士找到他的妈妈,他的妈妈把已经只有手掌大小的儿子交给了她。

女士上车叫司机开车,然后打开手提包,里面有一个手掌大小的小人,他站起来仰着头打招呼,飞吻;女士低头还了一个飞吻。男人在手提包里看到以前给她写的信,吓了一跳,单词比自己的头都大。

这天晚上,他们在欧卡利饭店15号房开房。睡前他们聊得很开心。

他说:"睡吧,亲爱的!"

她说:"我一动就把你压死了怎么办。"

他说:"不会的,我不怕!"

她睡着了,小人用力把盖在她身上的被子掀掉,爬上了她的身体,亲吻她。他实在是太小了,她的身体对他来说就像是一座小山。

后面省略三百字……

	亲爱的，是爸爸	
1.	比利时（片子有严重的声画不同步现象，前面延迟4毫秒，后面延迟3毫秒）	
	01 堵车	
2.	曝光位置出字幕，拉出；露出车灯，下雪，车盖上的积雪，推到汽车挡风玻璃，雨刷器左右摆动一个来回，驾驶员右手握成拳搭在方向盘上，大拇指有节奏地连续敲击；驾驶员的头随着镜头推进向左转，靠在坐椅上； VS：广播堵车信息；	近景
3.	反打；雨刷器左右摆动一个来回，透过挡风玻璃上的间隙，一辆大卡车的尾部左右亮着红灯；	小全
4.	驾驶员平视，低头，冲着收音机骂人； "我也看到了。"	近景
5.	收音机屏幕显示数字，手从右侧入画，用食指按开关钮，收音机关闭。	特写
	02 吃药	
6.	驾驶员看窗户外，转头，嘴里说脏话，头来回晃动，眼睛没有看具体的位置；抬起右手摸自己的头，往下；左手掏兜，身体向右倾斜；	近景
7.	后面警车呼啸声传来，驾驶员受惊，双手在胸前抬起，投降状，五指全部打开，骂了一句，右手使劲拍了一下方向盘；	中景
8.	手从裤兜里拿出东西，驾驶员低着头张开嘴，左手把药塞进嘴里，身体后仰，右手拿着瓶子，嘴里咀嚼，把盖子盖上，身体前倾，右手把药瓶放在仪表盘上的某个地方；驾驶员身体坐直，闭上眼睛把药吐下，左手摸头，头猛地往右折了一下，发出叭的一声响； 叹了一口气，左手伸直抓住方向盘，看窗外再看表，手来回抓方向盘，往右下转头看副驾驶的座位。	近景
	03 打电话	
9.	右手拉开手机盒子的盖子，把说明书拿起又放下，把右侧的手机拿起来；	近景
10.	右手把手机举在眼前，边说话，边单手按键； "看看它有没有他们说得那么好。"	近景
11.	反打，大拇指按键；	特定
12.	按键，后面的车按喇叭，后窗另一辆车车灯闪，驾驶员生气地摇头，说脏话，电话放在耳边，倾斜头部和肩膀夹住手机，双手扶在方向盘上，右手过来扶了一下电话，再放到方向盘上；	中景
13.	桌子上的电话响，一个小女孩从桌子背面站了起来，右手抱着娃娃，左手接电话；跟摇 "Hello" "亲爱的，是爸爸。"	中景
	04 妈妈在吗	
14.	右手扶着方向盘，左手拿电话；	中景
15.	小女孩边打电话边走向婴儿车；	中景
16.	把娃娃放到婴儿车上，桌子上的电话被拉到桌边，倒了下去；	小全
17.	驾驶员被电话里的响声吓了一跳，低着头叫"亲爱的"，右手的电话从耳边拿到更远的距离，再回到耳边，脸上红光一闪；	近景
18.	大卡车倒车，刹车声；	近景
19.	驾驶员抬头看，对着电话说； "你在说什么？"	近景
20.	小姑娘右手把电话放回到桌子上；	小全

21.	驾驶员,皱眉,打电话; "妈妈在吗?"	近景
22.	小姑娘站立,身体重心转向左脚,右手玩电话线,倾斜着头讲电话; "妈妈和威姆叔叔在楼上。"	小全
02 分 35 秒		
	我要你帮我做些事	
	01 好的,爸爸	
23.	驾驶员张着嘴,眼睛左右转,突然笑了一下; "威姆叔叔是谁啊?" 画外音: "妈妈和威姆叔叔在楼上。" 驾驶员由微笑变得严肃,向窗外看了一眼,左手反复搓方向盘,握电话的手时紧时松,眼睛向上瞟;	近景
24.	带着桌子上电话的关系,小姑娘抱着娃娃在桌角; "爸爸"	近景
25.	驾驶员,闭上嘴,往下咽口水; "亲爱的,我要你帮我做些事。" 说完话又咽了一下口水;	特写
26.	小姑娘听电话; "好的,爸爸" 双手将电话放到桌子上(爸爸说什么并没有声音和字幕); 小姑娘向楼梯走,上楼梯。	中景 拉
	02 吃药	
27.	驾驶员放下电话,右手拿着电话抓在方向盘上; 眼睛直直地看着画外,嘴微张,舌头动了一下;	特写
28.	左手拿下盖子,掌心铺开,右手将药瓶向下倒出三粒药;	特写
29.	抬手将药往嘴里送,盖上盖子,放在前方;	中景
30.	头倾斜着,耸肩,夹着手机; 画外音,后面汽车按喇叭的声音; "滚开!"	近景
31.	右手拿电话在耳边,左手反复在头上摸,眼睛左右看,抬眼眉,深吸了一口气;	中景
32.	小姑娘双手抓着楼梯的竖栏下楼,慢慢地走向桌角,双手拿起电话听筒,放在耳边,右手四个手指抓在桌面上; "爸爸,你在吗?"	中景
	03 爸爸回来了	
33.	驾驶员身体前倾,表情严肃; "发生了什么事情?"	近景
34.	房间门,二层楼梯,小姑娘入画; 走到门口,头贴在门上听声音,里面传来女人的呻吟声; 她右手攥成小拳头,敲门三下,往后退一步;	中景 推

35.	反打，小姑娘后退站稳，吸了一口气； "妈妈"	特写
36.	门上的把手； 里面传来女人的叫声； "妈妈"	特写 推
37.	反打，小姑娘说他爸爸回来了； "我听到爸爸汽车的声音，爸爸回来了。"	近景
04 分 12 秒		
	噢，糟了	
	01 她一丝不挂	
38.	带着小姑娘的关系，一个裸体的女人，拉开门，看到女儿，往后看了一眼，从镜头前面出画； 电话里小姑娘的声音； "她对我尖叫。" "她一丝不挂地从房间里走出来。" 妈妈出画，小姑娘转头，转身看；	中景
39.	妈妈左手扶楼梯口，身体前倾往楼下看，什么也没有，转身看女儿，左手扶着墙壁，往浴室里走；	中景
40.	驾驶员左手还在头上，张着嘴，说话结巴； "然后呢，然后呢？" 手从头下往下滑。	近景
	02 她可能已经死了	
41.	小姑娘扭着身子看妈妈离开的方向，转身看画外；	近景
42.	双手提裤子，一个胖男人边穿衣服，看着画外；	近景 摇
43.	小姑娘看着画外。	近景
44.	胖子把半截袖刚套在头上，一声女人的惨叫声，双手停在空中，眼睛直直地看着画外；	近景
45.	小姑娘顺着声音跑向浴室； 电话里小姑娘的声音； "她在浴室滑倒了。"	中景
46.	带着门的关系，一个女人躺在地上，浴巾挡在腹部，眼睛一动不动盯着房顶，地上有一滩血；	小全 推
47.	小姑娘盯着画外看，缓慢地蹲下，伸出右手； 蹲下的过程中，头部由左倾斜变为向右倾斜；	小全
48.	女人瞪着眼睛向上看，嘴角里有血，小姑娘的手食指卷起一缕妈妈的头发，转圈；	特写
49.	小姑娘向左倾斜着头打电话，在楼下； "我想她可能已经死了。"	中景

	03 威姆叔叔也死了	
50.	驾驶员身体前倾； "死了？" 眼眉向上一挑，身体向后仰，左手迅速地在头上转圈，头上来回旋转； "不、不、不！" 身体停止运动，又问； "威姆叔叔呢？"	近景
51.	小姑娘低头看妈妈，转头，变焦，威姆叔叔站在房间的门口； 威姆往后退，退到房间里，与此同时，小姑娘转头看地上； 画外音：玻璃碎的声音； 小姑娘转头看； 电话里小姑娘的声音； "他也受伤了。"	小全
52.	小姑娘从画左入画，走进房间，往前走了三步，往地下看； "地上有血呢。" 地上散乱着玫瑰花、碎玻璃，小姑娘的脚，交替走三步，地面上有血；	中景
53.	驾驶员向左倾斜着身体，瞪着眼睛看画外； "血吗？"	近景
54.	左右两边，窗帘被风吹动，外面下着雪； 电话里小姑娘的声音； "他已经走了。" "我向地上望，我想他死了。" 镜头向下摇，一个人趴在一楼的地上； "死在游泳池上。"	特写 推
	04 游泳池	
55.	驾驶员眼睛直视画外，听到游泳池这个词，把电话从耳朵位置拿下来； "游泳池吗？"	近景
56.	手机特写； "什么游泳池呢？"	特写
57.	皱眉往下看，低头，瞪着眼睛看， "噢，糟了！"	特写
58.	黑屏； 电话里小姑娘的声音； "爸爸！"	
06 分 03 秒		

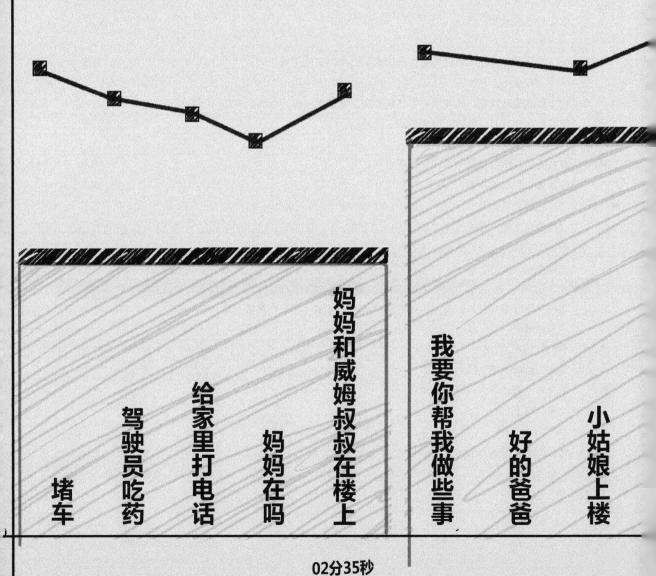

第6课 《搭错线》

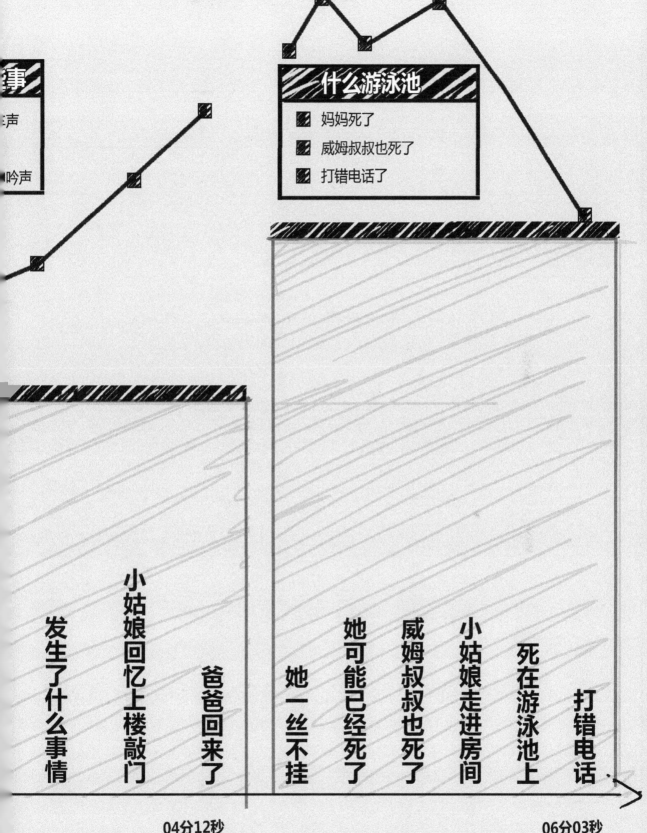

解读《信号》

第7课

重复细节推进高潮

上课传字条是很常见的事情，让人没有想到的是：本片男女主人公之间完全就是靠传字条的方式谈恋爱……两个坐在办公室的人，分别在两栋楼上，正好窗户对着窗户，只要一转身或者一个扭头就能够看到对方。

　　姑娘很大方，看到对面的这个男人总是看自己，然后就给他写了个字条，意思是：老看什么啊，有本事你拍照片啊。

　　姑娘的这个举动把我们的男主人公给弄晕了，因为他过于腼腆，一时之间不知所措，杵在那里发呆。结果姑娘又举出第二个字条，意思是逗你玩的。

　　从此，两人就认识了……

本片看点：浪漫的爱情表达方式和重复细节的运用

　　字条是男女主人公传递想法的重要手段，每天他们都会写不同的内容，观众看到画面中的字条不断地重复和叠加了解了时间一天一天过去，两人的关系不断地递进。本片中类似这样的细节有很多，导演用大量的细节拿捏着细腻的情感，把剧情推向了高潮。

　　短片中的爱情故事让人羡慕：他们以一种特别浪漫的方式相识、相知、相爱。虽然过程曲折，但最终他们获得了一个圆满的结局，两人走到了一起。

　　没有爱情的生活是惨不忍睹的：主人公一个人默默地吃饭、默默地上班、默默地开始无聊的工作、然后默默地回家睡觉。导演在开篇用了很长的篇幅去诠释这个观点。

　　相信看完片子的同学会对这个观点感同身受。

　　在爱情的滋润下，再来看看我们男主人公生活中的巨大变化：突然之间好似每一天都是阳光明媚的，生命中充满了无限的希望、激情和幸福感，连平时走路上班也是虎虎生威，跟以前简直判若两人。

　　就在两人准备见面时，意外发生了，姑娘被领导叫去，男主人公失去了一次约会的机会。晚上

精心准备想第二天再给她惊喜，没想到第二天她的位置上来了一位新员工，那个让自己心动的姑娘不见了，而且他们没有留任何的联系方式，一切都来得太突然。

表白的机会被错过了，男主人公的生活一下子跌入了谷底，原本的希望之光被生生浇灭，这种事放在谁的身上都接受不了。

怎么办？怎么办？怎么办？（重要的事情要说三遍）

欲知结局大家往下看吧。

7.1 全片预览

出字幕。

滴滴的闹钟声，躺在床上的男人睁开眼睛，深吸一口气，耸肩，翻身起床。在卫生间整理领带，手放下轻叹一口气。一个人坐在厨房吃早餐，右手拿勺，眼睛看着桌子，嘴里嚼两下看了一眼勺子，勺放在杯子里搅拌。新的一天开始了，我们的主人公对生活充满无奈和彷徨，他一定是遇到了什么问题。

地铁上两边都是人，他坐在座位上看着车厢的地板。他在滚梯上，眼睛向右看，对面一个女生正在打电话，她看了他一眼，他马上低下头，等了一会儿又向女生的方向瞥了一眼。

无论什么时候，什么地点，他都皱着眉头。

他走进办公室，看到玻璃房里的老板站起来打电话，远处还站了一位老太太，不断有人走来走去，工作间中的每个人都忙碌着。

他叹口气，身体松松垮垮地坐在椅子上。

他在复印文件，眼睛一动不动地盯着机器里出来的复印件，一张、二张、无数张。

午休的时候，他坐在公司楼下的长椅上，左手拿着汉堡包，注意到前面的一个金发女生，她正在吃冰淇淋。他看着她，咽了一下口水；女生转头看了他一眼，不一会儿向他走来，他微笑着准备站起来；女生将冰淇淋的盒子扔到了他后面的垃圾箱内，走远了；他看着女生不断远去的背影，嘴微张着，眼睛瞪得大大，他独自一人坐在长椅上，如下图所示。

他斜着头坐在会议室，领导讲话，大家突然大笑；他吓了一跳，不明白大家笑什么，左右转头看到同事们在笑，然后也微笑起来，并且冲着领导所在的方向点了一下头，然后表情又慢慢恢复正常，张着嘴一脸茫然。

从公司出来，在地铁上，坐在他对面的男女在他面前接吻，他瞪着眼睛看着女人，再看看男人，然后眼睛转向窗户外面。

晚上回到家里，左手按电话按键，传来妈妈的录音。

他走进厨房把微波炉打开，把速食的饭菜放进去，双手放进裤兜。餐桌前听到妈妈说："你一定众星捧月，受到大家的欢迎。"他的身体向下软了一下，叹口气。

母亲："这么晚没有回来，估计你是去和朋友聚会了。"父亲也插话进来："没准儿是女朋友呢。"电话里传来哈哈大笑的声音……

他坐在床上，解下领带，衬衫不解扣子直接从头上退下来，把衣服扔在地上，躺下。母亲："你老爸又乱讲了，总之要打给我们。"录音结束，他关灯睡觉。

黑屏……

主人公没有爱情的生活

用这么长的无聊镜头铺垫主人公没有希望的生活状态，看到这里就知道这部片子短不了，导演喜欢用大量的细节去发展故事。

新的一天开始了，省略他上班的情节，情绪跟前面一样，还是表现他很茫然。

7.1.1 最美好的遇见

他在办公室，看到对面楼靠窗户座位上一个姑娘拿杯子喝水，因为他一直盯着她看，也不好好工作，结果被姑娘发现了，也转头看他。他赶紧转回头，假装看手中的文档，然后再慢慢转头看姑娘，姑娘与他对视后拿笔往纸上写东西。

纸上写着："拍张照片吧！"他愣住了，不知道怎么办；姑娘又拿出另一张纸，双手举在胸前，笑："我开玩笑的。"他张着嘴点着头，微笑；他们就这样通过在纸上写文字的方式相互介绍。

他低下头写字，把纸举在胸前，张着嘴看姑娘："很高兴认识你！"

真不明白这么不解风情的人会有姑娘主动想认识吗，整个片子看下来几乎都是姑娘主动推进两人的关系。

认识这个姑娘后，主人公的生活状态发生了很大的转变，开始热爱生活、热爱工作。他站在冰箱前，拿一个磁铁把"很高兴认识你"这张纸贴在了冰箱上面，双手叉腰，微笑着又把纸条上的字扫了一遍。

当闹钟声再次响起时，他在上班路上的状态较前面相比已然变了一个人，快步超过前面的一个老年人，急步走向公司。

7.1.2 井字棋是一个好道具

姑娘在窗户前拿出一张纸，上面画了一个井字的图形；他正在开会，转头看到后也画了一个井字的图形，两个人隔空玩起了井字棋。什么样的公司都不会欢迎这样的员工，上班不好好工作，热衷于谈恋爱。吐槽一下导演的这个设计，为什么作者上班时就遇不到这样的姑娘？

主人公与女主角一见钟情

姑娘看不到他画的内容，他翘起椅子往后仰，又不敢动作太大，怕被领导发现，但他越仰越厉害，结果整个椅子翻了过去，姑娘右手捂着嘴大笑。同事们皱着眉头看着他，他尴尬地从地上爬起来，慌忙抬起椅子。

此时，姑娘已经笑得直拍大腿，根本停不下来。

他左手叉腰，身体斜坐在椅子上，右手边转笔边跟同事讲话，一副满不在乎的样子，用手指指点点，然后手拖住下巴，低下头，背景的一个男同事笑着看他。

在爱情的滋润下，每一天都充满了希望和乐趣。两个人以字条传情的方式开始了属于他们自己的独特人生。

在影片中，姑娘负责逗他，而他只负责把事情搞砸，结果总是凭着一股傻劲逗乐姑娘。

一个吐舌头的卡通形象在姑娘的脸上左右晃动，姑娘拿下纸，冲他做了一个吐舌头的鬼脸；他拿了一张有表格的纸放在脸部，身体左右摆动来回比画，一张张的"卡通鬼脸"从机器里面复印出来，原来他搞错原件，错把"卡通鬼脸"放在了复印机里。

姑娘从窗户框里面伸出两只手，手中有一张画着卡通乳房的纸，姑娘从里面走了出来，正好纸

上画的卡通乳房位于自己的胸部位置，姑娘张大嘴，头向上扬，做了一个夸张的表情；结果他一下笑喷了，办公室所有人都转头看他，包括玻璃房里面打电话的老板。一个男同事，伸出食指，放在嘴前，对他做了一个"嘘"的动作。

姑娘侧着身坐着面向窗户，右手撑着下巴，看着他，闭上眼睛深吸一口气；他也同样的姿势，看着对面楼的姑娘；姑娘深吸一口气，转身拿起笔写字条。

看来主人公们见面的时机成熟了。

当他写出"你想见面吗"几个单词后，想举起来给姑娘看时，发现姑娘被一个男同事叫了出去，姑娘没有看到他的见面邀请，他也不知道姑娘去做什么。

下班了，难熬的一夜终于过去了，第二天他发现昨天跟姑娘谈话的同事入画，后面跟着一个男士，姑娘今天没有来上班。

新来的男士从纸箱里拿出包、本子；他张大嘴想叫，用右手砸玻璃，半站起身子，最后他的手五指伸开从玻璃上往下滑，摇着头缓慢地转回身。下班路又变得无比漫长。

他坐在地铁上；他坐在厨房里；他在桌子前低头看给姑娘写的约会纸条；他坐在床上，揪领带；他重重地躺在床上，伸左手关灯。

黑屏……

7.1.3 两颗心交汇

主人公头靠在地铁的玻璃窗上一动不动，前景的座位上坐满了人。

他胡子拉碴进入办公室，缓慢走进工位，坐在电脑前，一束光突然照在他的脸上。他被光照得睁不开眼睛，皱着眉，伸右手想挡。光束在他的脸上晃动，他转头看。对面楼上的姑娘拿镜子照他，他看到她后，瞪大眼睛，整个身体前倾。

姑娘把纸条举在胸前，笑着，伸右手打招呼："我升职了！"他瞪大了眼睛，马上低头找出笔，在纸上写字；快速起身，把纸条举在胸前："那我们应该庆祝一下。"姑娘转身回去；他眯着眼睛，张着嘴盯着看；姑娘小跑过来，把纸条举在胸前，咧着嘴对他笑："那当然了。"

他写字，起身，举起字条："你想见面吗？"姑娘边退边笑，斜着头冲他微笑："即使你不请求。"他看到后呼吸急促，马上起身拿起椅子背上的西装往外跑，边穿衣服边下楼。

他们在马路中间面对面，姑娘背着手，手上有一个字条，如下图所示。他喘着气，看着她，张大嘴想说话。姑娘的食指放在嘴上，对他做了一个"嘘"的动作。姑娘的手从后背移到前面，姑娘抬头，吐舌头，把纸举到胸前，纸上一个心形，里面有一个 Hi。

他低头看字条，再看姑娘的脸，微笑着；姑娘不好意思地低头笑了一下，抬头与他对视；他咧着嘴对她微笑；他俩在马路中间，前景不断地有行人穿过……

男、女主人公相逢

7.2 片子的戏眼

让男主人公如何认识了一个女孩？主创们在设计这个段落时可以用"小心翼翼"这个词来形容……

看你，被发现；再看，再被发现。来来回回、反反复复之后，一种微妙的情感关系被建立起来：**男女主人公之间相互心生爱慕。**

下表中列出了男主人公向对面姑娘看的次数，以及姑娘看到他看自己后看回去的次数，和男主人公对姑娘的反应的反应（说得有点像绕口令，但确实如此）。

他在办公室		
第一次看姑娘	第一次被姑娘发现	第一次假装看别处
第二次看姑娘	第二次被姑娘发现	第二次假装看别处
第三次看姑娘	第三次姑娘看他	第三次假装看别处
经过上述一系列事件之后，姑娘才给他写了个字条		

如果上面没有列出事件表格，直接讲解下面的具体事件，真的会把大家讲晕。接下来我们来看一看两人之间的情感关系是如何通过具体的画面构建起来的。

<p align="center">注意到对面楼上的一个姑娘</p>

7.2.1 办公室

办公室是影片中的一个重要场景，再具体一点讲是办公室里男女主人公座位边上的窗户。他们通过窗户看到彼此，隔着玻璃看到对方写的字条。

坐在办公室，面对电脑，转头向画右看，背景坐一个男同事，背对着镜头；
侧拍，对着电脑打字，转头看镜头。

影片交代了男主人公进入办公室的镜头，接下来就是两栋楼里的两扇窗户中景、近景的对切。

7.2.2 第一次看姑娘

对面楼靠窗户座位的一个姑娘拿杯子喝水；
一直盯着看。

1. 第一次被姑娘发现

男主人公扭头，看到对面楼的窗户边上，有一位跟自己年龄相仿的女孩子。

姑娘把水杯放下，准备打字；
他的眼睛，眼眉微微上扬；
姑娘对着电脑，转头看镜头。

在这个桥段中，当摄像机给女主人公镜头的时候，需要设计演员的动作，一定要让演员做些什么，例如说让她喝水，或安排她打字，或让她走过来坐下……这样的设计才自然、合理；绝对不能镜头

2. 第一次假装看别处

男主人公看到姑娘注意到自己后，马上扭头看别处。

多数人都会像剧中人物一样，遇到类似的情况马上假装看别处。很少人会瞪大两眼继续直视着对方，这样的人会让人感觉像个流氓。如果你的剧本是一个坏蛋劫持妇女，可以考虑用眼睛直勾勾地瞪着对方看。在本书推荐的影片中，一个歹徒准备施暴之前，确实他的眼神是直勾勾的。

> 他马上转头看天上。

7.2.3 第二次看姑娘

姑娘是在办公室工作，有同事过来找她是非常合理的安排，安排一些工作给我们的主人公去做，画面看起来特别舒服。

> 正面，转过头看画右，再转回来；
> 一个男同事走过来，翻开文件夹，与姑娘谈话，姑娘左手理了一下头发，向同事点头。

跟男主人公第一次扭头看姑娘的设计一样，当他再次看过来的时候需要为姑娘找点事情做，你不能设计得跟第一次一样，姑娘继续喝水或者打字，这样显得很无趣。

1. 第二次被姑娘发现

姑娘处理完跟同事的工作后准备打字，她发现对面楼的那个人又看自己。这里有一个小细节一定要注意：姑娘先是伸手准备打字，看到他在看自己，然后放下手，停止工作……

> 他盯着看，带玻璃窗户的关系；
> 男同事离开，姑娘伸右手再见，打字，转头往对面扫了一看，看他在看她，停下手头工作转头往这边看。

盯着别人看又被发现是件很尴尬的事情，但两个人的人物关系一下子就在尴尬中建立起来：他老是盯着姑娘看，她应该怎么办？

姑娘的反应会让观众产生期待，她可以选择把窗户的窗帘拉起来，直接拒绝他；她还可以告诉办公室里的男同事，说对面这个家伙很讨厌。

观众一对剧中的人物有所期待，他们就被剧情牢牢地吸引住了。

2. 第二次假装看别处

真没有想到现在外国人都这么腼腆了，国内的小伙伴遇到这样的情况，直接下楼看相应楼层的公司名字，然后直接送花过去了。

> 他赶紧转回头，看手中的文档，低下头仔细看，左手摸后脑勺，慢慢转头看对面；
> 姑娘打字，扫了一眼对面，继续打字，停下，倚在桌子上，转身看着他。

要真是这样处理反而落入俗套，情绪这种东西越是引而不发，越是始终压抑着，越是具有吸引力。把情绪压抑住，建立观众对人物关系发展更大的期待。

7.2.4 第三次看姑娘

两个当事人总得有一方先打破这个局面，不能总是你看我，然后我看你；你再看我，我再看你。要么男方主动一点，要么女方做些什么事情，把人物关系进行升级。观众对人物和剧情的期待也是

有限度的，不能无限地进入到引而不发的死循环中。

谁主动打破这个局面，就意味着两人的关系谁占有了主导权。

> 他先是往前看了一眼，再往后看了一眼，转头与姑娘对视；
> 姑娘手放在键盘上，停顿一下，拿笔往纸上写东西。

姑娘停下手中的工作准备打破这个局面。

姑娘总是处于两人关系的主导方。即使到了影片的结尾也是如此，两人面对面的时候，男主人公刚想说话，姑娘用动作打断了他，然后举起一个字条，如下图所示，姑娘始终占据着主导。

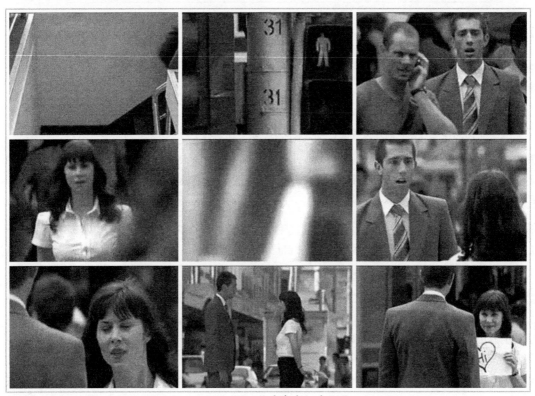

两人传字条介绍自己

7.3 时间流逝

在很多片子里，都有表达时间流逝的画面和镜头，常见的就是用钟表、太阳、服饰等画面来告诉观众新的一天开始了。本片的设计很独特，让人看了之后就感觉新意十足，不同于以往的那些表示方法，是个非常好的可以借鉴的思路。

字条是他们传递想法的重要手段，每天他们都会写不同的内容，就像用手机发短信一样，每一条都是不一样的，当然也有例外，每天互道晚安都是雷同的。

我们的男主人公是怎么做的呢？

他把字条贴在了冰箱上，每一天他都会来到冰箱前拿里面的东西，比如说吃早餐，然后观众看到贴在冰箱上的字条越来越多，如下图所示，这样的画面不断地重复和叠加，就向观众传递时间一天一天过去的信息。

第 7 课 重复细节推进高潮

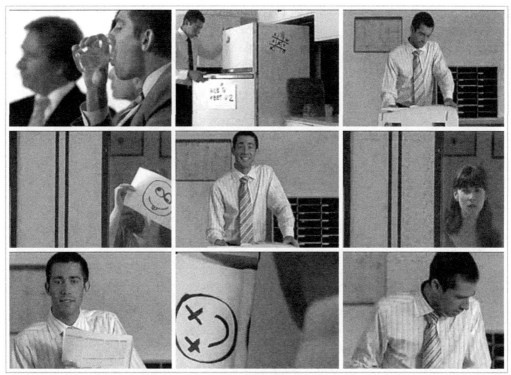

男女主人公之间的互动

从男主人公贴下第一张字条之后，观众不断地看见片子里出现过的字条都被贴到了冰箱上，当然还有一些没有在片子里出现过的字条也出现在这里。

这里用到了一个时间压缩的技巧，男女主人公每天都会为彼此写字条，片子不可能把所有的东西都显现出来，只选取一些最重要的，也就是最好玩的进行"直播"。

一些次要的东西，成了代表很多天过去的一种信息存在，它们直接在冰箱上出场，片子里却没有对应的情节，但这一点都不会让观众感觉突兀。

观众们都明白：已经过去了很多天，时间不断地流逝，两人的关系不断地递进。

7.3.1 认识的第一天

冰箱上面只有"很高兴认识你"这个字条……

这对男主人公是一个历史的里程碑，是他们关系发展的一个重要节点。

> 站在冰箱前，拿一块磁铁，把"很高兴认识你"这张纸贴在了冰箱上面，双手叉腰，微笑着又把纸条上的字扫了一遍。

他们在这一天相识，注意看男主人公把这个字条贴在冰箱后的动作，他站在那里看，这个看就意味着字条的重要性……

7.3.2 认识的第二天

上面有井字棋……

冰箱上面已经有了很多的字条，它们的作用作者在前文中已经说得很清楚，不再重述。画面里有一个特别显眼的字条，就是那张井字棋，我们已经看到了这个字条产生的全过程，所以记忆特别

深刻，从众多的字条里一眼就把它识别出来了，而且这张字条也贴在了一个显眼的位置之上。

> 入画，拉开冰箱门，从里面拿出一瓶牛奶，冰箱侧面贴着画好的井字棋。

时间被压缩了……观众对未来的情节充满了期待。

7.3.3 认识的第三天

冰箱上面有吐舌头的鬼脸……

这里用第一天、第二天、第三天做的标识，其实除了第一天是准确的之外，第二天、第三天都是不恰当的，但为了理清这种情节发展的层次，就这样以画面中显现的字条进行分隔，单纯是为了写作上的清晰，在此作者特别说明一下，以避免读者产生误解。

> 拉开冰箱的门拿牛奶，冰箱上贴满了带字的纸。

画面着重表现的是吐舌头的鬼脸这张字条发生的前因后果，男主人公因为心不在焉，导致工作出错……看来爱情使人智商变低还真是句至理名言。

7.3.4 认识的第 N 天

冰箱上面已经有很多很多的字条了……

第 N 天意味着也不知道过了多少天，两人准备结束这种靠字条来传达情感的方式。

> 拉开冰箱的门拿牛奶，冰箱上贴满了带字的纸，牛奶瓶在手里转了一圈，出画。

经过这段的画面之后，他们彼此凝视对方，已经不再写什么字条了，情感已然到达一个新的节点之上。

所以这个画面具有转折意义。

7.4 特别意义的起床镜头

大家可能会问，起床镜头有什么特别之处吗，无非就是掀开被子坐起来，这有什么好说的。在影片中，意义都是被人为指定的，当某一件看似平常的小事反复出现在画面中，那即被赋予了某种意义。

在这种意义的指引下，观众能够看出更多画面以外的含义。

就拿男主人公起床的镜头来说，反复多次出现，区别在于起床的状态是不一样的。第一次起床镜头出现，是单身时的状态，没有什么情绪在里面；第二次起床的速度明显变快，生活有了奔头，对新的一天充满期待；第三次则更为迅速。

通过主人公做相同的事情但节奏完全不一样，这就向观众传递了一个重要的信息，人物的精神面貌产生了变化。**一部片子最怕的就是从头到尾人物没有变化**。开始的时候是个流氓，结束时还是个流氓，这样的片子有什么可看的呢。

如果开始时是个流氓，但结束时是个英雄，这样的变化才是值得期待的。

起床的镜头多次出现也代表了时间的流逝。

大家在处理自己剧本的时候要特别在意的一点就是：不断地问自己，剧中人物是否已经有了什么变化，没有变化，赶紧让他产生变化，不然片子肯定是没有办法看下去的。

第 7 课 重复细节推进高潮

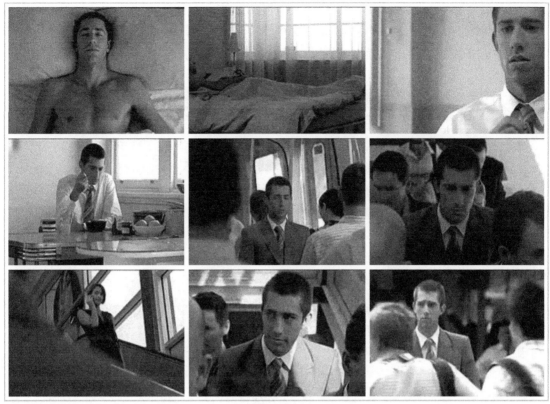

起床镜头重复出现

7.4.1 第一次起床

人物没有任何情绪，看得出他好像对生活没有期许，如上图所示。从画面中我们读出了主人公内心的孤独，独自一人默默地做一些事情……

> 脸朝上，躺在床上的光背的男人睁开眼睛，看镜头；
> 眨眼，深吸一口气，耸肩，翻身起床；
> 右手掀开被子，坐在床边，后背面向镜头。

7.4.2 第二次起床

兴冲冲地往公司走。

认识了一位姑娘，生活有了奔头，他要急于看到她，与她交流。

> 闹钟声，俯拍，躺在床上，他耸肩起床；
> 掀开被子下地；
> 上班路上，超过前面的一个老年人，急步走向画右。

与前面的画面相比，明显人物状态有了差异，人物起了变化。

7.4.3 第三次起床

急着去公司要向姑娘发出约会邀请。

这是全片最着急的一天，连电梯都等不了，要自己爬楼梯小跑到办公室。这是什么样的动力，是发奖金能够做到的吗？看来要调动员工的积极性还得是公司有漂亮的女同事才行。

与男主人公激动的情绪产生强烈的对比，就是姑娘离开原来的办公室，他找不到要表白的对象。

俯拍，闹钟响，眼睛瞪大，左手关闹钟，迅速起床；
在滚梯上小跑着，挤过前面的两个女士；
右手提着黑色的办公提包，小跑着过马路，边系西装的第二个纽扣。

这里讲的**第三次起床**，并不是片子中的时间过了三天，而是代表过了很多天。

在全片中起床的镜头就出现过三次，我们把它们放在同一个小节进行分析，便于大家理解。

很多片子在处理相应段落时都有这样的设计：第一次无论主人公做什么事情都尽可能细致地通过画面再现出来；第二次重复该事件时，画面变得简练；第三次重复该事件时，代表着无限意义上的那一天或者那一次……

7.5 情绪的递进

本片中有太多的细节为我们呈现男女主人公情绪上的变化，在本课中也有若干小节对这种情绪的递进总结、归纳和整理。但为什么在这里还要单独提出来形成一个小节去讲。

因为本节所举出的例子特别明显，它在片子中就像是一个大大的句号，起到明显分隔的作用，发挥了承上启下的作用。

如果给同学们留的作业是：表达一天结束了，你准备用什么样的画面来呈现。好像没有比关灯、黑屏更直截了当的表达方式了吧（如果你有更好的想法请发邮件跟我们一起分享）。

本片有两处关灯的画面，第一处是男主人公独自一人异地他乡的一天生活的结束，他上床然后关灯；第二处是准备表白，结果对面楼姑娘的工位被一个新人顶替，男主人公回到家后面对空房冷屋的那份失落情绪，通过关灯结束这无比郁闷的一天。

7.5.1 第一次关灯

无聊的一天结束了。

黑屏用来表示一天的结束，真是最合适不过了。

背对着镜头，坐在床上，拿下领带，衬衫直接套头脱下来；
母亲："估计你是去和朋友聚会了。"
父亲："没准儿是女朋友呢，哈哈。"
抬起屁股脱下衬衫，扔在地上，躺下，录音结束，左手按下台灯的开关，关灯；
"你老爸又乱讲了。"
"总之要打给我们。"
黑屏。

7.5.2 第二次关灯

表白失败的当晚……如下图所示。

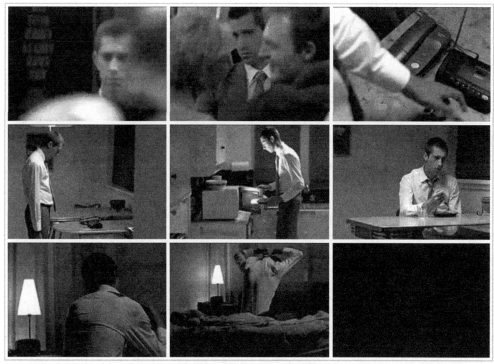

具体的代表一天结束的画面

看着约会的字条发呆,主人公因为这次失败回到了比之前更加孤单的状态。机会看似明明就在眼前,却没有把握住,还不如美好的事情从来就没有出现过呢。

坐在厨房,在桌子前低头看纸条,右手撑着脸部,手放下看纸条;
纸条特写;
坐在床上,揪领带;
重重地躺在床上,伸左手关灯;
黑屏。

7.6 剧情的精妙设计

这部片子值得学习的地方很多,不知道大家有没有注意到,全片几乎没有对白。通过表演、字条和演员的肢体语言就把细腻的情感淋漓尽致地展现出来……这离不开主创团队在剧本创作期间完成的一系列精巧设计。

7.6.1 舒缓的节奏

很多片子使用空镜来调节影片的节奏,重头戏之前的段落通常情况下会使用空镜放慢影片的节奏,让观众的情绪能够得到放松,为迎接高潮做准备……

这是主人公第二次坐在楼下的长椅上,这段时间应该是他中午午饭过后的休息时间。较之前相比,主人公目前的状态已经发生了很大的变化,在相同的场景中,以对比的方式向观众传达这种变化。

背对着镜头,坐在楼下的长椅上;
矿泉水瓶对着嘴大口喝水。

观众会对重复出现的场景留有印象，所以更理解此时此地剧中人物的心理状态。

1. 姑娘对他传达爱慕

什么都不说，就是这么看着你……

姑娘侧身斜坐着对着窗户，右手撑着下巴，看着镜头，闭上眼睛深吸一口气。

2. 他对姑娘传达爱慕

他也什么都不说，用眼睛回馈你的凝视……

他也斜坐着对着窗户看姑娘。

3. 姑娘更为主动

主人公的性格有点不够主动，就像邻家的大男孩，这样的人物设计自有它的道理：传字条这种浪漫的事情，还是女主角做更好一点，在本片中，女主人公的性格被设计得更为主动，如下图所示。

前面也讲到过这一点，想必大家还有印象。

姑娘深吸一口气，转身拿起笔写字条；
他抬高头看着；
姑娘拿出纸放在胸前；
"我有一个秘密。"
他正了一下身体；
姑娘在写字，看了她一眼，没有停下；
他皱了一下眉头；
姑娘举起的字条，看着他，低头往下看了一眼字条；
"是我先注意你的。"

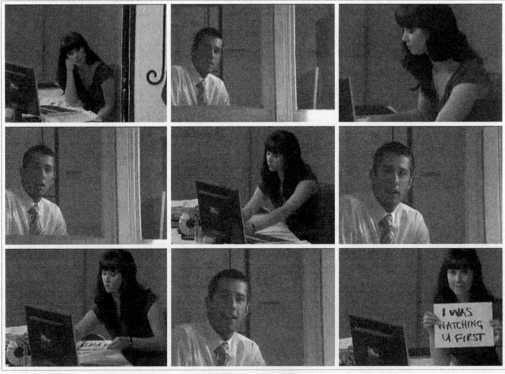

男女主人公互倾爱意

7.6.2 约会

在最值得期待的时刻竟然"掉链子",真是吊足了观众的胃口,谁能想到两人正准备约着见面的时刻,竟然会出现这种大逆转。

在准备约会之前辅助环节做得特别足,两人的小情绪来来回回,就像一条曲线一样曲折迂回,把约会这个事件渲染到了极致……纵观很多片子,确实没有比他们更"磨叽"的情人了。

经过如此这般设计的片子才够好看。

1. 你想见面吗

男主人公终于决定与姑娘约会,他下定这个决心是有前提的,首先人家姑娘告诉他了一个小秘密:"是她先注意他的。"这句话对于一个一贯腼腆的人来说真是一种莫大的鼓舞……

对白设计到位,把两个人应有的"界线"始终保持一致。

男主人公在字条上以询问的语气写下来了几个单词。

他伸出右手食指,对着空气比画一下,说稍等,低头写字;
在纸上写字;
"你想……"
姑娘侧着头,等着看;
写出了"你想见面吗?"几个单词。

2. 犹豫一次

对情感重视才会犹豫,这份来之不易的爱情有一个良好的开端,我们的男主人公很害怕被拒绝。

姑娘期待着他的问题,准确地说是期待着他的约会。

写完了,把笔放下,低头再看一遍;
双手拿着纸的左右两边;
姑娘还在看着。

3. 犹豫二次

从人物性格上分析,我们的男主人公应该是天秤座的,犹豫一次是肯定不够的,起码要来三次。姑娘都快坐不住了,你到底想说什么?

情绪一次比一次强烈,递进关系。

扭头看了一下姑娘,又低头看字条;
姑娘看着他,右手摊开,坐直身体,搞不清他想做什么。

4. 犹豫三次

机会就是这样,没有及时抓住就会稍瞬即逝,一个引发转折的人物出现了,姑娘的同事走了过来。

他看了一下姑娘,又低头看字条;
一位男士来到姑娘的座位旁边,姑娘转身跟他说话;
他还在低头看字条。

5. 错过

今天下班之前终于错过了,表白的对象被同事叫走了,如下图所示。

我们经常看到一些编剧的教程里写到过类似的话:不断地为主人公设置障碍,阻挡他们抵达到最终的目标,这样才能够保持观众的兴趣,把他们牢牢地吸引在电影院的座位上。

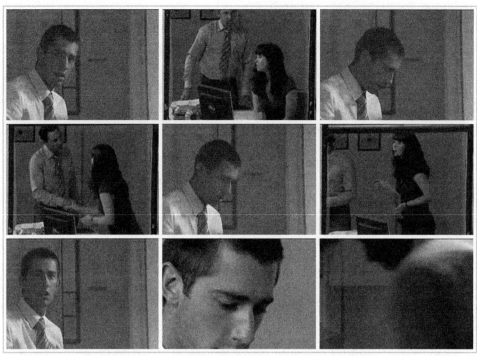

男主人公因为犹豫错失约会机会

这个段落就是对设置障碍这个名词最贴切的诠释。

姑娘站起来与同事握手；
他抬头看到，眉头上扬；
姑娘跟着同事往外走，两手在腹前，左手摊开，出画；
他闭上嘴，抿了一下，低头看字条；
低头看，头左右晃。

6. 对着镜子练习

　　约会时什么最重要，当然是形象最重要，所以我们经常在影片里看到类似的情景，男／女主人公在与约会对象碰面之前，会对着镜子整理自己的头发，这样的桥段也是在制造观众们的期待……

　　我们的主人公如此看重这件事情，他越看重此事，当他失败时就越值得同情，这是把观众带入情节的重要过程。

　　人家约会之前照镜子梳妆打扮，这位帅哥是练习举字条的动作，如下图所示，想必他是要把字条举得足够帅气方能罢休。

　　看看我们的男主人公的刻苦练习举字条的状态吧：一次、二次、三次、四次……

1. 卫生间的镜子前低着头入画，对着镜子吸口气，把字条举起来；
2. 斜着头，咬着下嘴唇，把字条举起来；
3. 头后仰，抿着嘴，把字条举起来；
4. 低着头，看一下画左，向右斜着头，噘嘴，把字条举起来；
5. 把字条放下，瞪着眼睛看镜子中的自己；
6. 低下头，吸口气，慢慢地抬头，盯着镜子中的自己；
7. 把字条举起来，微笑；

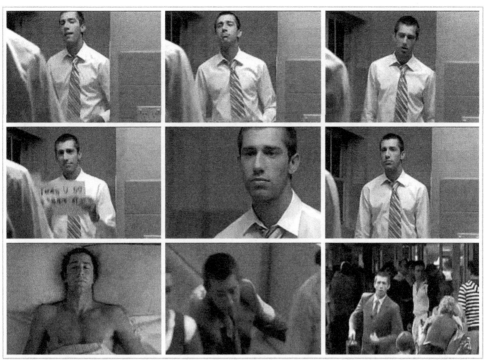

害怕被喜欢的姑娘拒绝的具体画面

7.7 遇到过的姑娘们

影片里出现了很多女性角色，莎士比亚在谈到创作时说过，没有一个段落的设计是多余的……本片中女性角色出现的地点、时间和数量也都是经过精心设计的，她们出镜的时间很短，甚至没有台词，但她们所发挥的作用确实巨大。

把一个孤独的男人无比渴望爱情的状态表现得淋漓尽致。

7.7.1 电梯上的姑娘

上班的路上遇到心仪的姑娘的几率是很大的，很多同学反映在现实生活中也是如此，你会发现那些心仪的姑娘们只会出现在上班、上学的路上，她们几乎不可能存在你的朋友圈中。知道为什么吗，这个问题作者回答不上来，看来只有用缘分搪塞过去。

主人公与电梯上的姑娘只有眼神的交流，我们的男主人公表现得很"怂"。

上班路上
他在滚梯上，后面继续上人，眼睛向右看；
对面下楼的女生在打电话，对视他一眼，眼睛看前方；过肩镜头
他侧着头，微笑着，马上又低下头，一会儿又向右瞥了一眼。

7.7.2 吃冰淇淋的姑娘

在公司楼下，他看到一个吃冰淇淋的姑娘，男主人公自作多情地以为人家姑娘冲他走过来是想认识他。

中午休息
背对着镜头，坐在长椅上，左手拿着汉堡包，看着前面的一个金发女生吃冰淇淋；
他看着镜头，咽了一下口水；
女生转头看了他一眼，继续用手中的勺搅拌冰淇淋；过头镜头；
带女生关系，她向他走来，他微笑着准备女生走近时站起来；
女生从他面前走过，他转着头微笑；
女生将盒子扔到了他后面的垃圾箱内走远了。

这个桥段的设计很有喜剧效果……

7.7.3 接吻的姑娘

这个接吻的姑娘是别人的女朋友，他们太会选地点了，在他的面前两人接吻……

导演是把自己年少的遭遇搬到了屏幕上吗？

下班路上
地铁上，他面向镜头，坐在他对面的男女在他面前接吻，他瞪着眼睛看着女人，再看男人，眼睛再转向看窗户外面。

7.7.4 电话录音里的姑娘

这姑娘没有形象，是父亲说笑时提到的女朋友的代名词……

看来无论是中国父母还是外国父母，当子女到了一定年龄的时候，都盼着他们早日找到如意伴侣。

整个片子无论从哪个角度分析，始终强调男主人公的爱情。

这叫紧扣主题……

回到家里
背对着镜头，坐在床上，拿下领带，衬衫直接套头脱下来；
母亲："估计你是去和朋友聚会了。"
父亲："没准儿是女朋友呢，哈哈。"
抬起屁股脱下衬衫，扔在地上，躺下，录音结束，左手按下台灯的开关，关灯；
"你老爸又乱讲了，总之要打给我们。"

7.7.5 地铁里的姑娘

上班的路上，一个姑娘坐在他的身旁看报纸。

地铁上
坐在地铁上，旁边坐着一个姑娘，姑娘与对面的人都在看报纸，他的眼睛看着地板，所有人的报纸同时翻到下一页。

7.7.6 对面楼上的姑娘

终于我们迎来了本片的女主人公，一个漂亮的、开朗的，坐在对面楼默默关注我们男主人公的姑娘。所以说，好饭都不怕晚，总是会有那么一个人在等待着你、喜欢你、崇拜你……

直到遇见她
姑娘拿起纸，左手拎在胸前，微笑着看对面； "拍张照片吧！"
他瞪着眼睛，张着嘴，眉毛动了一下，愣住了，转头往前面扫了一眼。

7.8 人物设定

什么样的人？有什么样的状态？他的需求？都需要前期精准地设计。

安排好他的工作、学习、事业、爱情方方面面的事情。本节中我们会从主人公的**生活状态**和**人际关系**两大方面分别阐述。

7.8.1 生活状态

他开心吗？是否独居？他热爱生活吗？他喜欢他的工作吗？他的工作环境是什么样的？这些问题就是本节要讲的内容。

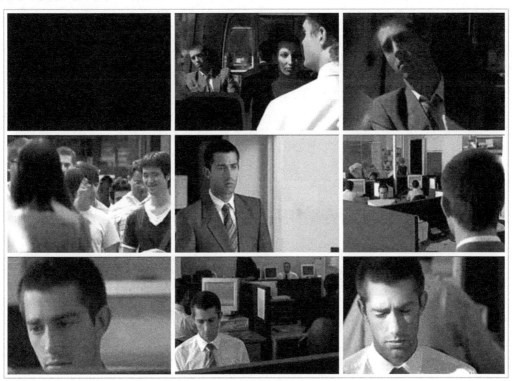

原已走入困境的人物关系出现转机

1. 在家里

新的一天开始了，片中出现多次起床的场景，不同的场景有不同的意义，主人公独自一人生活，孤独……

2. 上班路上

陌生的城市，人像蚂蚁一样奔赴职场，为了生存、为了找到自己的另一半，对爱情和爱人的渴望……

3. 办公室

从他的眼神中读出了寂寞，无聊的工作又开始了，大家都在忙碌着，他开始了单调的工作，看

复印机不断地重复，多么枯燥啊……

7.8.2 人际关系

下面这三个段落讲述了主人公的同事关系、家人关系，这是构成他独特性格的重要部分。观众如果不了解人物就不能够移情于他，关心他……

1. 中午休息

主人公看人家姑娘吃冰淇淋，他冲人家笑，人家朝向他走来，他以为一段美好的感情就要开始了，结果姑娘将垃圾扔进了他身后的垃圾桶里。这是多么自作多情的一种状态啊，好玩、有趣。

2. 办公室

同事的关系怎么体现，这里有了一个有趣的桥段，大家都听懂的笑话，主人公不明白什么意思，那这是什么意思呢？意思是说他跟别人没有办法交流，不在一个频道上。

3. 家人的问候

他很少主动跟家人联系，为什么呢？他回到家里听母亲的录音留言，母亲嘱咐他要多联系……自己的状态很差，真心不想跟任何人联系，包括最亲的人，多么生活化的感悟啊。

7.9 爱情很美的若干片段

其实这是一部喜剧片，如果单纯只看下面列举的这些"桥段"……

这说明什么问题，这是一部精心制作的短片，是相当有诚意的作品，它想告诉人们爱情很美好。

7.9.1 办公室玩井字棋

你见过对面楼上的两个人玩井字棋吗？

你画你的，我根据你画的再画下一步。作者要为演员们的表演点赞，为主创的这个创意点赞……恋爱很美好。

姑娘往后一蹬，滚轮的椅子载着她滑到窗户前，她拿出一张纸，上面画着井字棋；
他看到后，正在开会，低头在桌子上画；
姑娘坐直，调整坐姿，等待答案；
他看着领导，右手的字条慢慢往镜头中心位置送，边送、边咧嘴、边看、边往后仰；
姑娘眯着眼睛，俯身往前看。

亮点在这里：他越仰越厉害，整个椅子翻了过去；姑娘右手捂着嘴大笑，俯身手在胸口笑，起身，抬起腿。

7.9.2 复印卡通表情

一个吐舌头的卡通形象在姑娘的脸上左右晃动，姑娘拿下纸，冲他做了一个吐舌头的鬼脸。

他头往前伸，笑了，挑了一下眉毛，准备示范；拿了一张有表格的纸放在脸部，身体左右摆动两个来回，举起左手来回动，放下纸，笑着点头看镜头；
姑娘没有任何表情，左右摇头，说"什么啊？"
手举在半空中，他低头看手中的纸，然后再转头看复印机里出来的复印内容。

亮点在这里：一张张的"卡通鬼脸"从机器里面复印出来，他用手翻了一下，每一张都是，双手把纸拿下来，放在下面的废纸篓里，新的复印件又不断出现；打开复印机上的盖子，合上，在复印机的控制区按了一下，扭头检查复印机的出纸位置；姑娘叹口气，笑着摇了摇头，退到窗户框的外面。

7.9.3 画着乳房的卡通画

这段确实让人笑喷了。

看到剧中人物笑喷了，不自觉地也笑了……

姑娘从窗户框里面伸出两只手，手中有一张画着乳房的纸；
他眉毛上挑，眼睛瞪大，头向前；
姑娘从里面走了出来，正好纸画的乳房在自己的胸部，张大嘴，头向上扬，做了一个夸张的表情，身体下沉；
他一下笑喷了；
办公室所有人都向画左转头看，包括玻璃房里面打电话的老板；
他马上收住笑声，扭头看后面的同事，大家都在瞅着他。

亮点在这里：画左一个男同事，伸出食指，放在嘴前，对他做了一个"嘘"的动作，画右一个男同事，第二排两个女同事，电话放在耳朵上，背景是打电话的老板；他对着同事抿着嘴，扭过头做了一个瞪眼咧嘴的表情，转过头去看，再扭头做了一个"嘘"的动作，如下图所示。

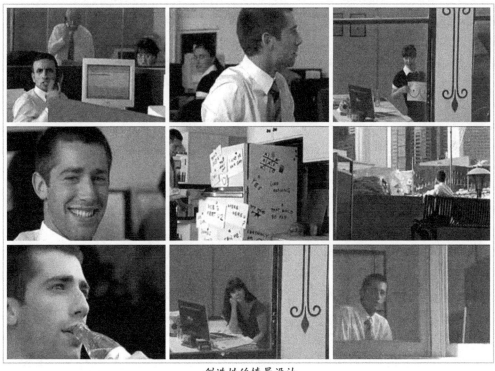

创造性的情景设计

7.10 推荐短片

本节课讲述了一个浪漫的爱情故事，课后给大家推荐的三部短片也都是讲感情的故事。

《情窦初开》是讲小朋友对老师的情怀；《无头男人》讲的是男女之间的爱慕之情；《A

Day》是讲老夫老妻的相守之情。

7.10.1《情窦初开》

小学女老师在黑板上写下了三个英文单词，并留下作业：下周一要完成新单词的拼写。班上的小朋友都很不情愿地"啊"了一声，有一位小男生一言不发，始终看着老师，他的手撑在下巴上一动不动。

在他眼里，老师特别美丽，老师转身的动作都是那么的特别，与众不同，时间突然变慢了，老师的微笑尤其甜美，小男生深深吸口气，目不转睛地看着老师。

在画左出片名、字幕（小男生眼睛前的位置）。

同学们都拿着书包回家了，只有他还坐在座位上不动。只剩下他一个人时，他拉开文具袋，从里面拿出一枚戒指，背着手走向老师；老师坐在那里看着他，镜头推过去，镜头在此时推有着特别的用意：是一种强调，更是一种期待（镜头运动的时间变长，能够给观众更多的想象空间）。

小男生把戒指放在老师的面前，老师笑着说："真可爱"，把它戴在自己的手指上，"这是订婚吗？"小男生眼睛转了一下，有点不好意思地说："如果你愿意，这是的"；老师笑着回复说："我会考虑的，周末愉快！"小男生笑着回家了。

一家人吃晚餐，小男生问妈妈多大可以结婚，妈妈笑着回复："有什么情况吗？""没有。"在卧室里，小男生在日记本上找到了2015年，记下了他要与老师结婚这件事。

第二天他跟妈妈去购物，他在外面等妈妈时做了一个游戏，就是用手模拟一把手枪，到处比画，感觉他正在与人枪战，小朋友特别喜欢玩这种警察和小偷枪战的游戏。

导演在这里特别为小朋友设计玩枪战的游戏是为了与后面的情节呼应；还有在昨天晚上吃饭的时候，妈妈让他少看点牛仔的电影。这些话和事件都不是偶然存在的，都是对影片高潮的一种铺垫，当主人公在结尾时突然做出某件出人意料的事情，观众就不会觉得很突兀，因为在开篇的部分导演已经在这里埋下了伏笔。

妈妈出来，叫他的名字。妈妈走在前面，他双手插兜跟在后面。门铃声，女老师碰巧从另一家商店出来，看到小男生的新鞋子，称赞跟他搭配，并伸出手来让小男生看她的新钻戒："我也有特别的东西。"

妈妈走过来恭喜老师，老师的男朋友从商店里出来，老师向小男生的妈妈介绍，这是我的未婚夫，看得出小男生此时特别失落。

小男生在卧室里，把昨天刚记在本子上的结婚日期那一页撕掉，然后用新买的皮鞋踩在脚下；父亲把一把枪藏在了柜子的最上层，小男生就趴在门缝里瞧着父亲藏枪。他又将撕下的日记，那张皱褶的纸在日记本上展平，抬头看着墙上的电影海报，一个牛仔准备掏枪的姿势在海报上。

第二天放学，老师感觉小男生跟往常不一样，叫住小男生问他怎么了。他说你没有戴我的戒指，老师很抱歉想要解释，小男生说你会明白的，老师不知道是什么意思，小男生说："我爱你！"

老师想要告诉他在成长过程中把自己的老师当成喜欢的对象是可以理解的，等你长大了就会明白，话刚起头就被小男生打断了，说自己要回家了，走到教室的门口，他转身说会带她去吃午餐；这是接昨天老师未婚夫的话茬，老师以为买了订婚的戒指，大家会一起吃午饭庆祝一下，因为未婚夫急着参加开幕式没有时间陪老师吃午饭。可见这个小男生的心思是多么的细腻。

小男生走在学校的校园，老师的未婚夫坐在车里等她，发着牢骚："女人总是要等到最后。"小男生敲开车窗，并警告车里的男人，不要和老师结婚，因为她是他的。老师的未婚夫逗小男生："你

没有财力满足她，她的消费很惊人。"小男生说："这个我知道。""她还说你个子矮。"小男生反驳他："老师肯定没有说这个。"

明天的这个时候小男生要跟他决斗，车里的男人笑着要跟小男生握手，他接受这个挑战。小男生离去，没有跟他握手。老师回来坐在车上，她的未婚夫一直笑个不停，说："你真应该在现场听到我们的对话，刚刚发生了特别有趣的事情。"

第二天老师的未婚夫在学校接老师下班，显然老师的未婚夫忘记了昨天的约定，小男生在他的车前不远处闪了一下走出画右，老师上车后他叫她在车里别动，他笑着说要去赴约一个生死决斗。

老师的未婚夫来到一个废弃的房间，里面空无一人，他走了进去，转身，小男生拿着书包站在门口，小男生问他："你带枪了吗？"老师的未婚夫嬉笑着摸摸口袋，骂自己是个大笨蛋。小男生说这显然不是他的错误，然后从书包里拿出一把手枪。对准他，告诉他不能娶老师为妻，因为他不配；"你都不了解我，你怎么知道？""我就是知道。"小男生说着扳开左轮手枪后面的击锤，男人双手举起，跪在地上，骂老师，站在那里无动于衷；老师站在小男生的后面，她也感觉这把枪是真的，她和未婚夫两人有一次眼神交流，示意他不要轻举妄动；她威胁小男生，会把他今天的表现写在报告中，小男生根本不听那一套，也告诉她站着不要动。

小男生往前举起手准备扣动扳机，老师的未婚夫说自己根本就不想跟老师结婚，是她老说老说烦得要死，求他不要扣动扳机，小男生最终还是开枪了。老师瞪大眼睛惊恐地看着未婚夫躺在地上。

一个塑料的圆形玩具子弹从地上滚过，原来是虚惊一场，老师的未婚夫站起来，老师把订婚戒指摘下来扔到了地上，她看清了面前这个男人的真实面目，他确实不配。

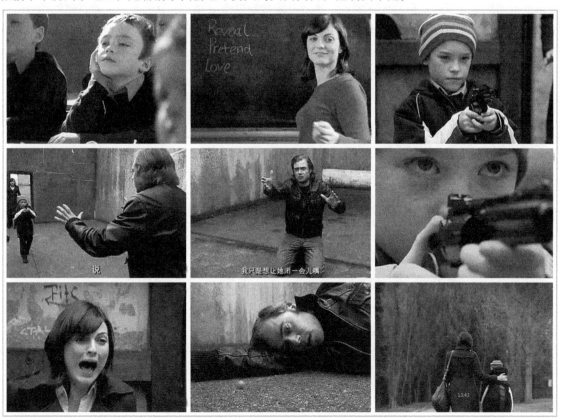

本片看点：从孩子身上重新学习关于爱情的认识

这个男人想冲上来，老师反而护住小男生说："你再过来，我就把这事告诉所有人。"然后带着小男生走了。老师把小男生的枪从他手里接过来，问道："怎么这么真？"小男生答："是爸爸送我的礼物。"

老师把枪放在包里，看到包里的那枚戒指，老师拿出小男生送给她的戒指并戴在手指上。小男生说："经历了这件事，我不想跟你结婚……""为什么？""因为我没有足够的财力满足你，我想给爱人所有她想要的。"老师点头称赞："将来会有一个女孩很幸运。"

老师手搭在小男生的肩上送他回家，音乐起，结束。

背景的树林向远方延伸。

7.10.2 《无头男人》

镜头从一个城市上空后拉，穿过窗户，一个穿着白色衬衫没有头的人背对镜头。敲门声响起，这个人转身走到门口，蹲下，从地上拿起一个信封，他没有头，但好像也能够看见（他只是没有头的外形），他能思考、表达情感、看到东西、听见声音……

主人公慢步走到床边，坐下，从快递的信封里拿出两张舞会的门票，深吸了一口气（能够感觉到他有些激动），他双手微微握紧门票。

闹钟上的小鸟探出头来，叫了两声。

他向上看了一下，按下桌子上的收音机，从桌子上面拿出一张姑娘的照片，他的拇指从照片上姑娘的脸部划过，双手把照片放在胸前，然后开始拿起电话拨号。一位女士的声音，他约她今天晚上去跳舞，然后在本子上记下七点钟和约会的地址，他的声音有些紧张，接电话的女人应该是他喜欢的人。

他放下本子，走到对面的衣架前，拿起一件黑色的西装上衣，穿在身上。开始在房间里跳舞，音乐起。

一个没有头的人感观上特别让人不舒服，包括他跳舞的样子总是感觉怪怪的。这或许正是导演想要的效果吧。没有头的男主角，这个创意确实有新意。

主人公在房间里跳舞，他的舞姿很优美，在镜头前他使身体定住不动，双手在领结前张开，音乐也戛然停止，单人舞结束；他在窗户旁边抬手，做出邀请了某人一起与他共舞的动作，接下来他跳的舞步是双人舞……当他转到床边时停止了舞蹈，从床上拿起一块丝巾，把它扔到窗户外面。

转场……

他走出房间，楼梯特别长，他在上面整个人就像巴掌的大小；他走在破旧不堪的街道上，蹲下捡起了那条从楼上扔下的丝巾。路过一片高耸入云的巨大烟囱，来到一家商店的门口。

商店里走出两个几乎长得一样的女人，她们看到主人公后并没有惊叫，说明在影片中的这个世界里没有头的人是正常的，而不是吓人的怪物。

整个城市就像是一座废弃的工厂……

主人公走进商店，里面的老板跟他打招呼。主人公说自己第一次买头，并没有多少钱，希望老板能够帮助他选择一个最好能带小胡子的头；老板拿一个圆形的松紧套在他的脖子上测量宽度，他紧张地问老板这是在做什么，老板并没有回复他，而是问他是否带钱了，告诉他有钱这里就一定有适合你的头。

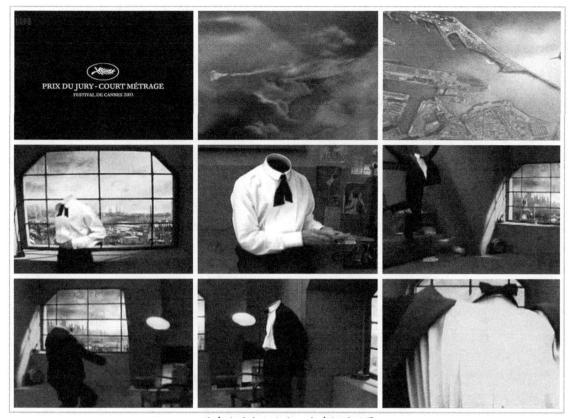

没有头的主人公和一个奇怪的世界

 主人公从老板打开的商品目录里选择了一个型号,老板爬梯子在上层的货架上拿下一个盒子,连同其他几种备选的"款式"一并抱在怀里,引领主人公走向里屋的试头间。

 试头间的装修非常华丽,主人公跟在老板的后面,看到环境后发出"哇"的一声惊叹。进入一间试头间,里面有几面大的镜子(主人公的倒影同时显现,确实从视觉上蛮有冲击力的)。

 一个小胡子的中年男子小心翼翼地拉开帘子,从试头间里走出来,从他的举止和动作可以感觉到他就是换了头的主人公。他缓慢移动脚步走向画右,没有拉帘的试头间的四面镜子上,反射出主人公换了头后的新形象。

 主人公在一面镜子面前,用手轻轻抚摸自己的下颚;一个年轻漂亮的女人从另外一间试头间里走出来,怀里抱着一只狗,她向镜子方向走近,主人公不自觉地往后退,给人家腾出地方。

 女人说话的声音像一个老太太,她怀里的狗冲着主人公狂叫,吓了他一跳。

 "太棒了,把其他人都比了下去。"老板赞美女士,女士说这里有点不太合适,老板在她的鼻子上轻轻一推……最后女士买下了这个头,还说老板人很好。老板跟在她后面到门口结账。

 主人公看着镜子中的自己,双手把这个脸上的皮肤往后收紧,显然他感觉这个头的形象太老,皮肤都松弛了。

 主人公又换了一个更年轻的头,在镜子前看自己的样子,老板自己也换了一个更年轻的头,从试头间里出来,吓了主人公一跳。老板指一指自己的头,意思是刚刚换的不要害怕。

 主人公对老板说这个头的嘴部有点小了,老板拿出可伸缩的圈子测量他头的高和宽,然后在颈椎部位夹了一下,主人公哎哟一声(这个头的形象尖嘴猴腮,让人看起来很不舒服,主人公并不满意),他不自觉地说了一句"我不能……"

主人公拿着一个装头的箱子走出了商店，前往约会的地点。他路过一个巨型的广告牌，上面说每一个脖子上面都应该有一个头，广告中头的形象就是主人公第一次试的那个中年男子的形象（看来这里的人出生之后都是没有头的，主人公试的第一个头的样式是一个标准模板）。

街道上有女人，也有男人，大家都有头……

主人公手中提着新买的头的盒子走在街道上，他跟人问了路，在一个地摊上跟一个男人买了鲜花。主人公在约会的门口看了一下表，动作加快，赶紧进屋，他迟到了。

主人公在咖啡馆里转身，开篇那个照片里的姑娘已经坐在了窗户边的座位上，主人公"啊"了一下，赶紧下楼走进卫生间（法国的咖啡馆或者餐厅卫生间通常都在楼下，片子能够反映出当地的风俗人情）。

卫生间的镜子前，一个黑人光头形象的男子在照镜子（主人公为自己换了新买的头后的样子）这个人由微笑变大笑，他抬起眉毛笑、转着身子笑、身体来回摇摆着笑，几乎无法克制的喜悦想必能够感染每一位观众……当他抬起双手准备去拉自己的领结时，这个人突然表情僵住了，他看着自己白肤色的手，表情慢慢地变成哭泣状，卫生间的门口进来一位男士看了他一眼。

主人公低下头，把买来的头丢弃了，一个没有头的人站直了身体。

主人公双手慢慢抬起，抬到领结位置重新整理衣服；他手持鲜花走向姑娘的座位，姑娘看到他很高兴，她并没有因为他没有头而表现出不悦。他从上衣口袋拿出舞票，告诉姑娘舞会就在隔壁，姑娘把它拿在手上开心地笑了。

姑娘的手放在桌子上，他的手慢慢向姑娘的手移动，两只手越来越近，抓在一起，最后他另外一只手也搭在了姑娘的手上。

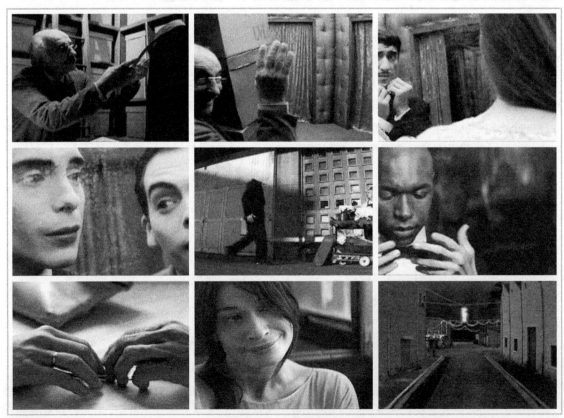

本片看点：爱情高于一切

他和姑娘肩并肩走在咖啡馆门口的小路上,夕阳特别美丽,他们一路往前走;远处的霓虹灯亮了起来,一艘巨大无比的轮船开过来,慢慢地把街道尽头的天空都挡住了,天空越来越暗。

黑屏。

7.10.3 《A Day》

一个老奶奶去给老头子买橘子,老头躺着,身体有病不能动,向她吧唧嘴,收音机里广播要下雨,老头哦哦地提醒老伴出门要带伞。

老奶奶带了三个鸡蛋和一瓶水出门了,在门口遇到一个骑脚踏车的小女孩,在胡同里迎面一辆私家车,路很窄,老奶奶就是不让路,还关掉了自己的耳蜗开关,任凭女司机咆哮,老奶奶就是不管她,最终女司机无奈地倒车了。

老奶奶坐在立交桥上吃鸡蛋;一个拾废品的女人正用力要从井盖里拿东西;一个小姑娘在天桥上叠飞机;下起了雨,老奶奶站在小姑娘的后面给她打伞,直到雨停。

老奶奶在水果店装了四个橘子,走回到天桥后高兴地举起手,没想到塑料袋漏了,橘子都滚到了地上,老奶奶又回到水果店,水果店的老板是一个年轻的小伙子,这回给她装了五个橘子。

在水果店门口,画面在老奶奶的位置上切换了一位年轻的姑娘,导演是想表达老奶奶年轻时就经常来这里,然后与买水果的老伴在这里相识的这个过程……但整个画面被导演处理的效果有点怪异,一个年轻姑娘的影子,前面站着老奶奶,这样表现时空的变迁太刻意、太牵强。

这部片子的看点在于对老年人戏份的处理,人衰老后行动不便,对世界充满了回忆,如何处理这个年龄阶段的人与他人、与环境的关系?值得我们思考。

老奶奶又有了五个橘子,在回来的路上,她送了一个橘子给天桥上叠纸飞机的小女孩,还在天桥下收废品女人的三轮车上放了一个橘子(此时收废品的中年女子拉开了井盖,从里面拿出来了一个硬币)。

一个纸飞机落在了老奶奶的头上,老奶奶抬头望去,天空中飞满了纸飞机,都是天桥上的小女孩放飞的(这里的特效用得太假了,纸飞机一直在天空中飞,长时间地飞,满天全是……天桥上的这个女孩好像不会说话,顶多就是笑一笑,这个桥段的画面处理得不太恰当)。

感人的地方是在老奶奶走到小巷里,没有路灯,很黑,突然后面的车灯为她照路,早晨跟她"顶牛"的女司机好像变了一个人,她可能意识到要敬重老人……

此刻,女司机温柔地注视着老奶奶,老奶奶回过身在汽车挡风玻璃前的盖子上放了一个橘子……看到这里心暖暖的,人人都付出一点爱,世界会变得更美好。

奶奶快进房间时,早晨那个骑脚踏车的小女孩又出现了,奶奶也送她一个橘子,最终老奶奶回到了房间里,给老伴剥开手中最后一个橘子,一瓣一瓣掰开,送到他的嘴里。

收音机里的主持人跟大家道晚安。

美好的一天结束了……

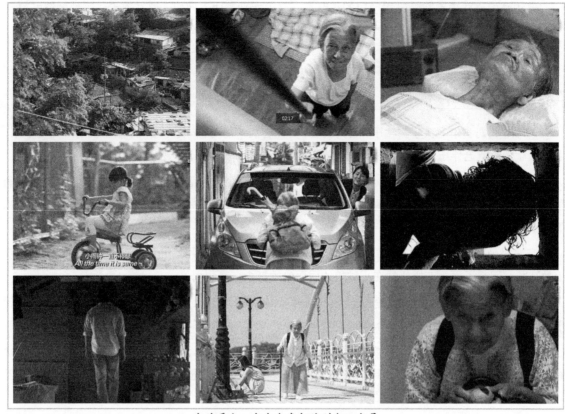

本片看点：老夫老妻相伴到老不容易

第7课 重复细节推进高潮

第一部分：开端（生活状态）		
	01 在家里	
1.	出字幕 滴滴的闹钟声，渐强；	
2.	脸朝上，躺在床上的光背的男人睁开眼睛，看镜头； 眨眼、深吸一口气、耸肩、翻身起床；	中景
3.	右手掀开被子，坐在床边，后背面向镜头；	全景
4.	卫生间，对着镜头，整理领带，手放下，轻叹一口气；	中景
5.	一个人坐在厨房吃早餐，右手拿勺，眼睛看着桌面，嘴里嚼两下，看了一眼勺子，勺在放杯子里搅拌。	全景
	02 上班路上	
6.	地铁上，两边都是人，他坐着，眼睛看着车厢的地板；	小全
7.	他在滚梯上，后面继续上人，眼睛向右看；	中景
8.	对面下楼的女生在打电话，对视他一眼，眼睛看前方；过肩镜头；	中景
9.	他侧着头，微笑着，马上又低下头，一会儿又向右瞥了一眼；	中景
10.	走在马路上，周围很多人，他皱着眉头，走向镜头，向右看了一眼车，前景有人影走过。	近景
	03 办公室	
11.	进入办公室，站定，看，一个人从他面前走过，向左出画；	小全
12.	办公室全貌，摇，远景玻璃房内老板站起来打电话，黑衣服的女人向画右走去，远处还站着一位老太太，工位上的每个人都忙碌着；	全景
13.	他转回头，从画右出画，背后有人在复印；	近景
14.	叹着气坐在椅子上，身体松懈，眼睛看着前方，向左转头看，停，头微仰，再微转看了一眼，转回头；	近景俯
15.	正对着镜头，在复印机后面，向右侧俯看复印机； 背景一个人入画，在他身后的柜子里拿东西；画右远景一个女人拿着文件夹，跟一个男人说话，男人拿着杯子；	中景
16.	复印纸从机器里出来，一张、二张；	小全 推
17.	仰拍，他眼睛一动不动地盯着看。	近景 推
	04 中午休息	
18.	背对着镜头，坐在长椅上，左手拿着汉堡包，看着前面的一个金发女生吃冰淇淋；	小全
19.	他看着镜头，咽了一下口水；	近景
20.	女生转头看了他一眼，继续用手中的勺搅拌冰淇淋；过头镜头；	近景
21.	带女生关系，她向他走来，他微笑着准备女生走近，站起来；	近景
22.	女生从他面前走过，他转着头微笑；	中景
23.	女生将盒子扔到了他后面的垃圾箱内走远了；	中景
24.	他看着画右，嘴微张着，眼睛睁得大大，抿嘴，眼睛向下看，转向画左，停顿，恢复坐姿；	特写
25.	他看着画右，动了一下身体，整个身体靠在长椅上，远处女生走远的模糊背影；	中景
26.	背对着镜头，独自一人坐在长椅上。	小全
	05 下班路上	
27.	他斜着头，坐在会议室，一群人中间，领导讲话，前景讲话的人从画右走向画左，大家突然大笑；	小全

28.	他猛地向画左看，不明白大家笑什么，转回头看了一下画右的同事，然后表情马上微笑，冲着中间的领导方向点了一下头，笑着看左右两边的同事，表情慢慢恢复正常，张着嘴看；	近景
29.	马路上，从公司出来，看一下眼面前经过的人，向画左走去；	近景
30.	地铁上，他面向镜头，坐在他对面的男女在他面前接吻，他瞪着眼睛，看着女人，再看男人，眼睛再转向看窗户外面；	中景
	06 家人的问候	
31.	家里，左手按电话按键，传来妈妈的声音；过肩镜头，俯拍；	小全
32.	侧拍，站在桌前，低着头听录音；	小全
33.	把微波炉打开，饭放进去，双手放进裤兜；	小全
34.	餐桌前，眼睛看着前方，右手拿着叉子，嘴里嚼，听到妈妈说"一定众星棒月"，身体向下软了一下，叹口气，接着吃；	中景
35.	背对着镜头，坐在床上，拿下领带，衬衫直接套头脱下来； 母亲："估计你是去和朋友聚会了。" 父亲："没准儿是女朋友呢，哈哈。"	近景
36.	抬起屁股脱下衬衫，扔在地上，躺下，录音结束，左手按下台灯的开关，关灯； "你老爸又乱讲了。" "总之要打给我们。"	小全
2分53秒		
第二部分：发展		
	01 认识了一个女孩	
37.	坐在地铁上，旁边坐着一个姑娘，姑娘与对面的人都在看报纸，他的眼睛看着地板，所有人的报纸同时掀到下一页；	中景
38.	独自一人在滚梯上，背对着镜头，向左转头看着窗外；	近景
39.	坐在办公室，面对电脑，转头向画右看，背景坐一个男同事，背对着镜头；	中景
40.	侧拍，对着电脑打字，转头看镜头；	近景
41.	对面楼靠窗户的座位一个姑娘拿杯子喝水；	全景
42.	一直盯着看；	近景
43.	姑娘把水杯放下，准备打字；	中景
44.	他的眼睛，眼眉微微上扬；	特写
45.	姑娘对着电脑，转头看镜头；	近景
46.	他马上转头看天上；	特写
47.	正面，转过头看画右，再转回来；	近景
48.	一个男同事走过来，翻开文件夹，与姑娘谈话，姑娘左手理了一下头发，与同事点头；	小全
49.	他盯着看，带玻璃窗户的关系；	中景
50.	男同事离开，姑娘伸右手准备打字，转头往对面扫了一眼，看他在看她，停下手头工作转头往这边看；	中景推
51.	他赶紧转回头，看手中的文档，低下头仔细看，左手摸后脑勺，慢慢转头看对面；	近景
52.	姑娘打字，扫了一眼对面，继续打字，停下，倚在桌子上，转身看着他；	
53.	他先是往前看了一眼，再回头看了一眼，转头与姑娘对视；	近景
54.	姑娘手放在键盘上，停顿一下，拿笔往纸上写东西；	中景
55.	他头前倾，皱着眉头往这边看；	近景

56.	姑娘拿起纸，左手拎在胸前，微笑着看对面； "拍张照片吧！"	近景
57.	他瞪着眼睛，张着嘴，眉毛动了一下，愣住了，转头往前面扫了一眼；	近景
58.	姑娘拿出另一张纸，双手举在胸前，笑； "我开玩笑的。"	近景
59.	他张着嘴，点着头，微笑；	近景
60.	女孩又拿一张纸； "我叫 Stacey。"	中景
61.	他看到后，低头左右找纸，往前看了一眼，低头写字，把纸举在胸前，不住地点头； "我叫 Jason。"	近景
62.	姑娘拿起笔，把笔帽拿下来，又在纸上写；	中景
63.	他单手拿着纸角，皱着眉头等着；	近景
64.	姑娘把纸拿在胸前，微笑； "很高兴认识你！"	中景
65.	他瞪着眼睛看，眉头舒展，低下头写字，写完前后转头看了一眼，把纸举在胸前，张着嘴看； "很高兴认识你！"	近景
66.	姑娘看到后，微笑坐直身体，准备打字，往对面扫了一眼后就继续打键盘；	中景
67.	他微笑着转过身，往前看了一眼，又往对面扫了一眼，继续手中的工作，边笑，边微微摇头；	近景
68.	站在冰箱前，拿一个磁铁，把"很高兴认识你"这张纸贴在了冰箱上面，双手叉腰，微笑着又把纸条上的字扫了一遍。	近景
5分07秒		
	新的一天	
	02 摔了大跟头	
69.	闹钟声，俯拍，躺在床上，他耸肩起床；	近景
70.	掀开被子下地；	近景
71.	上班路上，超过前面的一个老年人，急步走向画右；	中景
72.	姑娘往后一蹬，滚轮的椅子带她滑到窗户前，她拿出一张纸，上面画了井字棋；	中景
73.	他看到后，正在开会，低头在桌子上画井字棋；	小全
74.	姑娘坐直，调整坐姿，等待答案；	中景
75.	他看着领导，右手拿纸慢慢往镜头中心位置送，边送边咧嘴，边看边往后仰；	小全
76.	姑娘眯着眼睛，俯身往前看；	中景
77.	他越仰越厉害，整个椅子翻了过去；	小全
78.	姑娘右手捂着嘴大笑，俯身笑，起身，抬起腿；	近景
79.	同事们皱着眉头看着画右，三个人，一个女的在中间，左右各一位男士，他的头入画，从地上爬起来，慌忙抬起椅子；	中景
80.	姑娘笑得直拍大腿，起身，抬起右腿，根本停不下来；	中景
81.	他左手叉腰，身体斜坐在椅子上，右手边转笔，边跟同事讲话，一副满不在乎的样子，指指点点，然后用手托住下巴，低下头；	小全
82.	姑娘笑着用手拍胸口，转动椅子；	中景
83.	他拿起杯子喝水，放下杯子，动了一下嘴，整理领带，右手放在眼角，挡着半边脸，转头往对面看了一眼；低头，背景的一个男同事笑着看他。	近景

	新的一天	
	03 工作出错	
84.	入画，拉开冰箱门，从里面拿出一瓶牛奶，冰箱侧面贴着画好的井字棋；	小全
85.	在复印机后面，左手撑着身体，身体站成弧形，前景有人走过，抬头看对面；	小全
86.	一个吐舌头的卡通形象在姑娘的脸上左右晃动，姑娘拿下纸，冲他做了一个吐舌头的鬼脸；	中景
87.	他头往前伸，笑了，挑了一下眉毛，拿了一张有表格的纸放在脸部，身体左右摆动两个来回，举起左手来回动，放下纸笑着，点头看镜头；	小全
88.	姑娘没有任何表情，左右摇头，意思是说"什么啊"；	近景
89.	手举在半空中，他低头看手中的纸，然后再转头俯看复印机里出来的复印件内容；	近景
90.	一张张的鬼脸从机器里面复印出来，他用手翻了一下，每一张都是，双手把纸拿下来，放在下面的废纸篓里，新复印的不断地出；	特写
91.	打开复印机上盖子，合上，在复印机的控制区按了一下，扭头检查复印机的出纸位置是否取消，加速快进；	近景
92.	姑娘叹口气，笑着摇了摇头，退到窗户框的里面；	中景
93.	拉开冰箱的门拿牛奶，冰箱上贴满了带字的纸；	小全
94.	靠在椅子上，双手在头后交叉，笑着看镜头；	中景
95.	姑娘从窗户框里面伸出两只手，手中有一张画着乳房的纸；	中景
96.	他眉毛上挑，眼睛瞪大，头向前；	近景
97.	姑娘从里面走了出来，正好画着乳房的纸在她的胸部前方，张大嘴，头向上扬。做了一个夸张的表情，身体下沉；	近景
98.	他一下笑喷了；	近景
99.	办公室所有人都向画左转头看，包括玻璃房里面打电话的老板；	全景
100.	他马上收住笑声，扭头看后面的同事，大家都在瞅着他；	近景
101.	画左一个男同事，伸出食指，放在嘴前，对他做了一个"嘘"的动作，画右一个男同事，第二排两个女同事，电话放在耳朵上，背景是打电话的老板；	中景
102.	他对着同事抿着嘴，扭过头做了一个瞪眼咧嘴的表情，转过去看，再扭头做了一个"嘘"的动作，轻声；	近景
103.	姑娘双手拿着卡通样式乳房的画，贴在胸部位置，身体微蹲左右摆动；	中景
104.	他咧着嘴大笑；	特写
	新的一天	
	04 准备约会	
105.	拉开冰箱的门拿牛奶，冰箱上贴满了带字的纸，牛奶瓶在手里转了一圈，出画；	小全
106.	背对着镜头，坐在楼下的长椅上；	小全
107.	矿泉水瓶对着嘴大口喝水；	特写
108.	姑娘斜坐着对着窗户，右手撑着下巴，看着镜头，闭上眼睛深吸一口气；	中景推
109.	他也斜坐着，对着窗户外看；	近景
110.	姑娘深吸一口气，转身拿起笔写字条；	近景
111.	他抬高头看着；	近景
112.	姑娘拿出纸放在胸前； "我有一个秘密。"	近景
113.	他正了一下身体；	近景
114.	姑娘在写字，看了他一眼，没有停下；	近景

115.	他皱了一下眉头；	近景
116.	姑娘举起字条，看着他，低头往下看了一眼字条； "是我先注意你的。"	中景推
117.	他伸出右手食指，对着空气比画一下，意思是说稍等，低头写字；	近景
118.	在纸上写字； "你想……"	特写
119.	姑娘侧着头，等着看；	
120.	写出了"你想见面吗"几个单词；	特写
121.	写完了，把笔放下，低头再看一遍；	近景
122.	双手拿着纸的左右两边；	特写
123.	姑娘还在看着；	近景
124.	扭头看了一下姑娘，又低头看字条；	近景
125.	姑娘看着他，右手摊开，坐直身体，搞不清他想做什么；	近景
126.	他看了一下姑娘，又低头看字条；	近景
127.	一位男士来到姑娘的坐位旁边，姑娘转身跟他说话；	中景
128.	他还在低头看字条；	近景
129.	姑娘站起来与同事握手；	中景
130.	他抬头看到，眉头上扬；	近景
131.	姑娘跟着同事往外走，两手在腹前，左手摊开出画；	中景
132.	他闭上嘴抿了一下，低头看字条；	近景
133.	低头看，头左右晃；	特写
134.	卫生间的镜子前，低头入画，对着镜子吸口气，把字条举起来； 斜着头，咬着下嘴唇，把字条举起来； 头后仰，抿着嘴，把字条举起来； 低着头，看一下画左，向右斜着头，噘嘴，把字条举起来； 把字条放下，瞪着眼睛看镜子中的自己；	
135.	低下头，吸口气，慢慢地抬头，盯着镜子中的自己；	特写
136.	把字条举起来，微笑。	中景
8分09秒		
	新的一天	
	05 女孩不见了	
137.	俯拍，闹钟响，眼睛瞪大，左手关闹钟，迅速起床；	近景
138.	滚梯小跑着，挤过前面的两个女士；	近景
139.	右手提着黑色的办公提包，小跑着过马路，边跑边系西装的第二个纽扣；	小全
140.	电梯门口，入画，转身，左右脚原地踏步，两肩左右起伏，张着嘴，瞪着眼睛看电梯运行的楼层，向左扫了一眼电梯响应按键，再抬头看电梯运行的楼层，迅速出画；	中景
141.	跑着上楼梯，背对着镜头；	中景跟拍
142.	小跑着进办公室，一边把办公手提包扔在座椅上，左手伸进西装的口袋往外掏东西，速度非常快，就快把兜撕破了，背景坐着三个同事，他跑进来时前两个同事扭头看他；	中景
143.	从口袋里掏出昨天写的纸条，快速把它打开；	特写
144.	举在胸前，喘着气，咧着嘴，表情慢慢僵住了；	远景

145.	对面昨天跟姑娘谈话的同事入画，后面跟着一个男士，拿着办公用品；	小全
146.	他慢慢放下纸条，皱着眉头，张着嘴，头微微左右晃动；	近景
147.	新来的男士从纸箱里拿出包、本子；	中景
148.	他张大嘴想叫，用右手砸玻璃，半站起身子；	近景
149.	新来的男士从纸箱里拿出东西；	中景
150.	他的手五指伸开，从玻璃上往下滑，摇头，呼吸急促，眼睛看着下方，缓慢地转身；	近景
151.	下班路上，走得很慢，张着嘴，皱眉头，转头看画左，低头看路；	近景
152.	背对着镜头，坐在地铁上；	特写
153.	坐在地铁上；	小全
154.	坐在厨房，在桌子前低头看纸条，右手撑着脸部，手放下看纸条；	小全
155.	纸条特写；	特写
156.	坐在床上，揪领带；	近景
157.	重重地躺在床上，伸左手关灯；	小全
158.	黑屏。	
9分06秒		
第三部分：高潮		
	01 又看到了女孩	
159.	头靠在地铁的玻璃窗户上一动不动，前景的座位上坐满了人；	小全
160.	皱眉头，头靠在地铁的玻璃窗户上；	特写
161.	张着嘴，缓慢地在人群中走；	中景
162.	黑眼圈，胡子拉碴，进入办公室，站定，一个人影从前景入画；	近景
163.	缓慢走进工位；	全景
164.	坐在电脑前，转头看画右；	特写
165.	在电脑前，一束光照在他的脸上；	小全
166.	他被光照得睁不开眼睛，皱着眉，伸右手想挡，光束在他的脸上晃动，他再次伸手挡，边转头看；	特写
167.	对面的姑娘拿镜子照他，看到他往这边看，姑娘放下镜子，右手打招呼；镜头位移特效，给观众感觉姑娘是在更高的一层楼上，与他抬头向上看相对应。	中景
	02 约会成功	
168.	他看到她，瞪大眼睛，整个身体前倾；	特写
169.	她说等一下，右手食指对着他比画一下，镜子在手中交换，换左手对着镜头比画一下，退着转身回桌子上拿纸条；	中景
170.	他转身看着，身体前倾，眉头上扬；	全景
171.	姑娘把纸条举在胸前，笑着，伸右手打招呼，抬后脚跟跳了两下； "我升职了。"	中景
172.	他瞪大了眼睛，马上低头找出笔；	特写
173.	在纸上写字；	特写
174.	迅速起身，把纸条举在胸前； "那我们应该庆祝一下。"	近景
175.	姑娘转身回去；	中景
176.	他眯着眼睛，张着嘴，盯着看；	近景
177.	姑娘小跑过来，把纸条举在胸前，咧着嘴对他笑； "那当然了。"	中景

178.	他吸口气,脸上出现笑容,伸出食指对着她示意,等一下,转回身低下头写东西;	近景
179.	姑娘慢慢放下纸条,全神贯注地看着;	近景 推
180.	他写字,起身,举起字条; "你想见面吗?"	近景
181.	姑娘边退边笑;	近景
182.	他举着字条看着;	近景
183.	姑娘举起字条走过来,站定,斜着头冲他微笑; "即使你不请求。"	近景
184.	他看着,呼吸急促,马上起身,拿起椅子背上的西装往画右跑;	特写
185.	边穿衣服边下楼。	小全
	03 两人见面	
186.	人群,从左跑入画,喘着气,站定,张着嘴看着对面;	近景
187.	马路对面姑娘站着,呼吸急促,前景的人影从她面前经过;	近景
188.	红灯变绿灯;	特写
189.	他张着嘴,缓慢走过来;	近景
190.	她笑着走过来;	近景
191.	他们在马路中间彼此站住,姑娘背着手,手上有一个字条;	中景
192.	他喘着气,看着她,张大嘴想说话;	近景
193.	姑娘的食指放在嘴上,对他做了一个"嘘"的动作;	近景
194.	侧拍,姑娘的手从后背移到前面;	中景
195.	姑娘抬头,吐舌头,把纸举到胸前; 纸上一个心形,里面有一个"Hi";	近景 摇
196.	他低头看字条,再看姑娘的脸,微笑着;	近景
197.	姑娘不好意思地低头笑了一下,抬头与他对视;	近景
198.	他咧着嘴对她微笑;	近景
199.	他俩在马路中间,前景不断地有行人穿过。	全景
11分24秒		

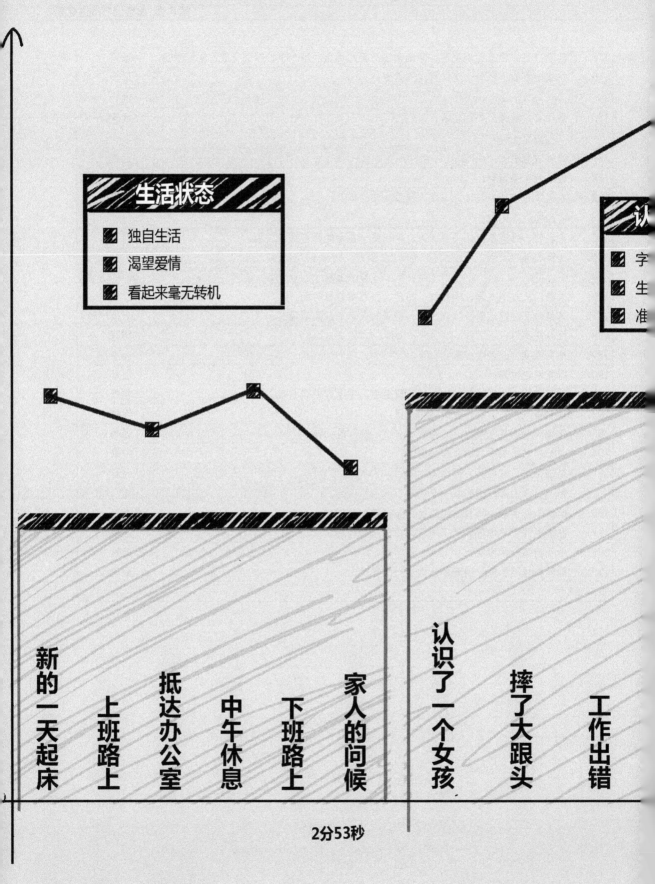

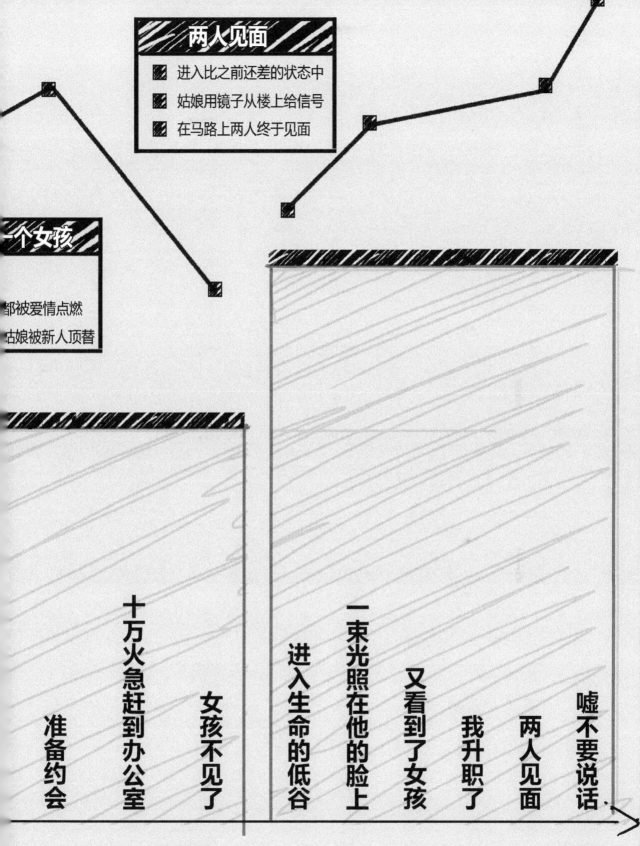

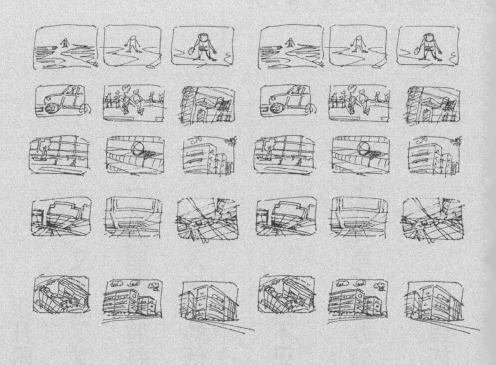

解读《百花深处》

第9课

表演张力与戏中戏

片子中有一位冯先生，据说他是个疯子。找一个正常人去演一个疯子，想想都是一件很难的事情，在脑海中把所有认识的人过一遍，几乎找不到人物原形，因为大家平时看起来都特别正常……

疯子因为其人物性格时而正常，时而不正常，飘忽不定，没有一个固定的衡量标准，所以难以概括，但看完这部片子中演员的表演，感觉冯先生被演"活"了，这个角色给我们提供了一个"样板"。

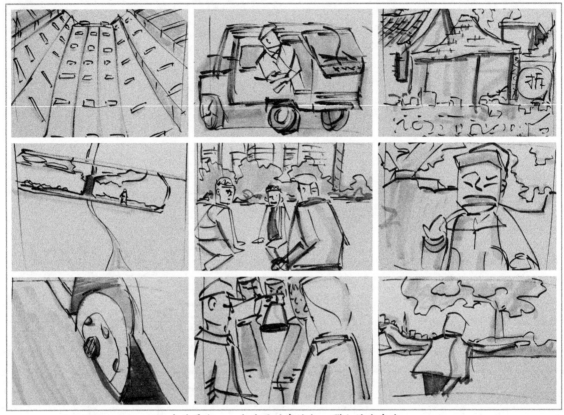

本片看点：一个疯子的表演与一群人的戏中戏

一个疯子锲而不舍、三番五次要找人给自己搬家，终于他又领来一队人，来到一片空无一物的地方要他们搬家……

想必疯子的眼中另外有一个多彩的世界，那是一个正常人看不见的"家园"。

家在哪里？可能在疯子的心里，也可能在他的想象之中。

影片结束时导演借搬家公司四个小伙子的想象把疯子的家还原出来：一个铃铛在风中摇摆，花瓣由上至下飘落，水墨幻化成一个四合院，在院落的缝隙间还隐约可以看见远处的亭子。

为什么他们眼中的家是如此的梦幻？为什么疯子又如此地执着于那个已经并不存在的院子？无论他们双方彼此出于什么样的目的，最终他们在一颗大槐树下共同演绎了一场游戏：假装搬了一次家。

那些再也回不去的家乡，经历时间的洗礼、人为的变迁，可能早已经成为一种记忆、一种声音、一种熟悉的味道，只存在于个别人的回忆之中。但这并不会阻挡和妨碍人们想要回家的步伐，无论家有多遥远，也无论家是否还在那里，那个曾经带给我们温暖的地方，永远向远离他的游子散发出耀眼的光，昭示着这条重返故乡的路途。

第 8 课 表演张力与戏中戏

8.1 全片预览

出字幕,导演的名字,出片名。

搬家公司的人把床板从货车上抬下来,四个人绕过货车抬着床板往楼道里走,迎面过来一个中年男子,嘴里喊着:"慢点,慢点!"他跟在搬家公司的人后面往楼梯口走。楼道左右两边挂了两只红灯笼,镜头往楼上摇,二层楼台上左右各站一人,拿烟点完鞭炮出画,在劈劈啪啪的鞭炮声中镜头摇到楼顶,一栋新盖的高层居民楼。

搬家公司的负责人走出楼道,边走边摘手套,迎面一个小朋友往楼道里跑,边跑边喊:"爸爸,我的电脑呢?"负责人扭身让过小朋友,左手将手套放在裤兜里。迎面另外两个人搬着电视机的箱子往楼道里走。

负责人右手拉开车门上车,坐在驾驶员位置上,拿出文件夹往上写字。一个戴黄色帽子的人走到车窗旁跟他说话:"搬家公司吧?"负责人嘴里叼着笔帽,抬头看了一眼,"啊"了一声继续低头写字。

戴帽子的中年人伸着脖子问:"我们家能帮着搬搬吗?"负责人没有抬头:"行啊,给钱的活都干。"中年人微笑着说:"给钱,给钱,我家住在百花深处胡同。"负责人:"怎么走啊?"中年人:"宽街奔西,地安门大街奔北。"负责人头都没有抬:"怎么称呼啊?"中年人一字一顿地笑着说:"都叫我冯先生。"

负责人抬头看了他一眼,手合上了文件夹;中年人"嘿嘿"一笑;负责人从车窗探出头来:"哥几个,走了!"随手带上车门。

汽车在公路上行驶,冯先生坐在副驾驶的位置上,伸着脖子往外看,头始终在车窗外面;负责人右手放在方向盘上,左手搭在车窗上,后排坐着三个人,倒车镜上挂了一个红色的吊坠。

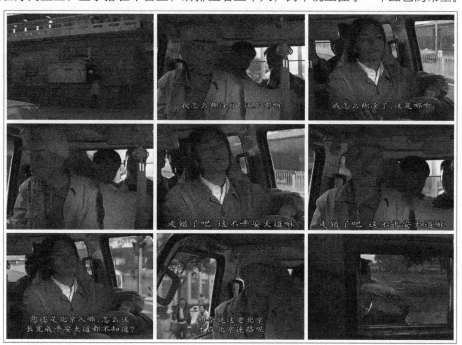

城市的变化,让主人公迷路

开车的负责人转头朝向冯先生"嘿"了一声:"别把您的头探出去,让警察看见了,这不给我找事吗?"冯先生弓着身子缓缓坐回到座位上,脸始终朝向车窗外。看着外面的街道和商铺,冯先生说:

"我怎么糊涂了,这是哪儿啊?"负责人转头瞟了他一眼,继续看前方。冯先生又问:"走错了吧?"负责人:"这不平安大道吗,前面就地安门大街了。"

后排的一个人问道:"您还是北京人吗?怎么平安大道都不知道。"负责人:"如今这老北京才在北京迷路呢。"冯先生面朝向负责人,不知道说什么,眼睛来回转,看着前方。

车从一面墙的窗户框中入画,画左堆放着各种垃圾;冯先生面向镜头,露齿微笑,抬起左手,手势呈女人唱戏状:"到这我就认识了。"负责人手持方向盘看着前方,挡风玻璃外面小路两旁拆得破破烂烂的平房,胡同里没有一个人。

冯先生面带微笑,双手抬起,放在帽子上左右微调,马上到家了,对他来说是件很荣耀的时刻。负责人扭头看他,对冯先生的举动很费解,后排三个人在打扑克牌。车在路上颠簸得厉害,前景挂着红绳编的如意结,随车身左右晃动。

冯先生咧开嘴:"唉!"伸出左手指向一大片空地说:"到了。"

汽车停下,冯先生拉开车门下来,往前跑去。负责人和搬运工下车,站定看,冯先生说:"这就是百花深处。"

冯先生顺着斜坡往上快步走,土坡后面有一颗大槐树。负责人双手插兜,向前迈了一步。冯先生侧着身子对这些人说:"进了胡同口啊,第一个门就是。"双手同时抬起对着空气比画一个方框:"这是我们家影背。"向右侧转身,对着空地弯腰比画:"这是我们家院子。"转回身面向他们:"几位,赶紧搬吧!"双手向里比画一下。

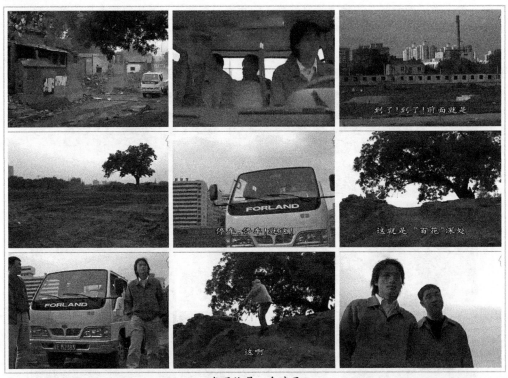

发现他是一个疯子

负责人表情严肃地看着他:"你涮谁呢?"其他人歪着头笑;负责人转身往回走,拉开车门上车,后面的人都笑着跟着。冯先生拖长了声音"唉……"从土坡上小跑着追过来:"你们怎么走了?家还没搬呢。"冯先生站在汽车前双手拍挡风玻璃,汽车往后倒,冯先生吓得往后退。

汽车往后倒,原路返回。车开得很快,汽油、尘土从地面扬起来;一个玩扑克牌的搬运工坐在

副驾驶的位置，跷着二郎腿，面朝向负责人，伸出左手的大拇指："头……"；后面的两人趴在后座上都笑出了声。

负责人笑着瞟了一眼，手机响了，低头拿起手机，左手拽出天线，放到耳边："喂！"电话里："在哪儿呢？"负责人："百花深处。""大槐树那吧？"负责人听到这"啊"了一声。

"这两天老有一人缠着让咱们给他搬家，那天小六子跟他去了，一看什么都没有，差点抽他，一打听那人是一疯子。"负责人看后视镜，后视镜里冯先生站在树下："我说他怎么不知道平安大道呢。""唉，别忘记了啊！把账给他结了。"

负责人："好勒！"车里的其他人都瞪着眼睛看着他。汽车掉头回来，负责人下车又来到冯先生面前："我们这一趟也不能白跑啊，出了车您得给钱啊。"

冯先生看着他们，等了一会儿："你……你们还没有帮我搬呢，搬完了我就给钱。"靠在车上的搬运工伸直了左腿，在胸前插着腰的手臂放下来："你这什么也没有啊。"

冯先生："这不都在这的吗！"说话的声音像打架，靠在车上的人转身，面朝向画外，低头看地直摇头；负责人："冯先生，只要您给钱，您让我们搬什么，我们就搬什么。"说话时身体后仰，手在胸前配合着比画；冯先生表情严肃地看着他，开始慢慢恢复了一点笑模样，双手对着空地比画："那搬吧！"

负责人和玩扑克的搬运工两个人面对面蹲着，背伸直，双手使劲抬一件并不存在的东西，地面有一堆乱石，远处有一排树，树后有新盖的大楼；两个人喊着号子"一、二、起"；"等等！"冯先生跑出来，站在他们面前；两人把手中的空气放下，半蹲着看冯先生。

"你，你们这是抬什么呢？"假装抬东西的两个人相互对视了一眼，负责人低头扫了一眼手中的空气，又转头看了一眼冯先生："这……这不大衣柜吗？"冯先生皱眉头，歪着头说："大衣柜？我们家没有大衣柜。"然后更正他们："我们家用的是紫檀衣橱。"后面几个字是一字一顿地说的，为自家的东西感到特别自豪。

负责人转脸笑着问冯先生："那您说这是什么啊？"冯先生笑着说："这是我家的金鱼缸。"负责人立马回复一声："对！"他和同伴两个人立马向前各迈一步，手中的空间缩成一个鱼缸大小。

玩扑克的搬运工："您看这鱼还在里面游呢。"冯先生从他们的右侧转到身后，说道："这是爱物，别给碎了。"负责人应了一声："行了！"，抬着空气低头看脚下，装出一副特别小心的样子。

他们准备下土坡，另一个人弯腰看着他们手中的空气，扑哧一声笑出了声；负责人转头瞪着眼睛看着他："你乐什么啊？你快去把那花瓶搬过来。"这人听到训斥忍住笑，鼓着嘴迈步上土坡。

看到这里大家明白了，这个冯先生确实是疯子，他找来搬家公司，让他们去搬一个并不存在的家。搬家公司的人为了挣到钱，假装搬运空气上车。

一个搬运工俯下身，蹲下，双手对着空气比画一下，把筋骨活动开，右手前伸呈环抱状，刚要发力，听到冯先生喊："等等！"冯先生小碎步过来纠正他："花瓶怎么会在这呢？"他眨了眨眼看地，再看着冯先生；冯先生右手往反方向一指："应该在堂屋。"他一个箭步跑了过去，抱起了这个不存在的花瓶。

冯先生转回身往一堆石头上看，好像发现什么，俯身蹲下："哟……嘿嘿"右手从地上的石盘上拿起了一个铃铛芯，对着假装搬东西的人说："您瞧瞧，这就是我们家檐子下面铃铛里的那个铛子。"

负责人和玩扑克牌的同伴已经完全入戏了，他们在假装抬着一个很重、很大的东西，从坡上往下走。冯先生站在坡上面向他们嘱咐："留神您脚底下，小心点啊！"负责人下来时脚顺着浮土往下出溜，看着还真感觉是在抬着很重的东西似的，两人到了平地上，一个骑自行车的人入画，负责人扭头冲车上的人大喊"喂……"

车上戴眼镜的人刹车,从车上下来不明白怎么回事,玩扑克牌的同伴身体站得直直的,对着下车的人吼:"干嘛呢你?"这一喊把骑车的人彻底给弄蒙了,什么也没有说,推着车掉头跑了。

这些搬家的人也不容易,虽然是搬运空气,但也卖力去表演,说实话他们还是有职业道德的,对得起搬家这份钱。

一个搬家的同伴假装怀里抱着一个灯座,从坡上往下走,冯先生站在他后面跟着:"您可小心点,这可是前清的灯座。"玩扑克牌的同伴右手拿一支烟放嘴上,习惯性地冲搬灯座的人喊:"火呢?"假装抱灯座的人腾出右手从兜里拿出打火机扔了过去。冯先生看到他这样"唉……"了一声,在冯先生的眼里,他手中的那个并不存在的花瓶此时已经掉在地上碎了。

假装抱灯座的人双手恢复呈抱灯座状,想蒙骗过去,冯先生看着地面,始终没有抬头,双手使劲推他,力量很大,他跟跟跄跄地往后退;冯先生悲伤地说:"您这给我碎了。"负责人不好意思地咧嘴。冯先生蹲着,看着左手的泥土,哼唧"喔喔",吸一口气,哭出声来,抬头看着负责人哭着又说:"您这给我碎了。"

四个人表情严肃地看着,不知道该怎么办,冯先生蹲着哭"您这给我碎了。"

冯先生坐在副驾驶位,左手拿着钱,眼睛看着前方:"师傅,给您钱。"负责人身体坐直:"刚才不是把您的灯打碎了,这算我们赔您的。"说完右手把冯先生的手给压了下去。

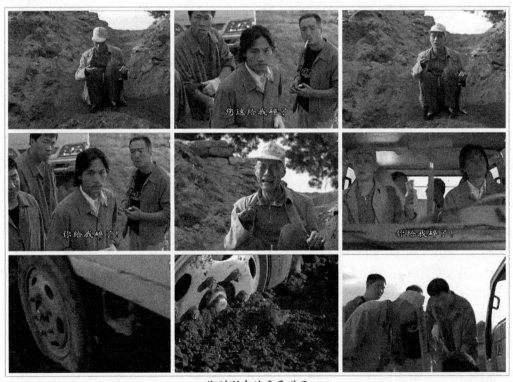

找到剧中的重要道具

冯先生突然指着前方大喊:"前面有一沟,留神!"负责人并不相信他说的话,笑着扭头:"您什么都知道。"继续开车;冯先生:"不是……真……真有一沟,真有一沟,让土给盖上了……哎哟。"

汽车的左车轮陷进沟里,车门打开,负责人转身下车,从车后拿出一把铁锹,铲土。负责人从土里拿出一个铃铛,把浮土抖落后递给冯先生;"哟……"冯先生低头笑着,右手接过铃铛后,顺势把铃铛芯装上。

冯先生从四个人中间挤过去,小跑着冲向大槐树。大家扭回头看着,负责人皱着眉往前迈了一

小步：一个黄色的铃铛在风中摇摆，淡蓝色的水墨动画在画面中涌动，花瓣由上至下飘落；水墨形成厢房，还隐约可以看见远处的亭子；一个四合院全貌出现，院子中间有棵大槐树，花瓣越来越多，水墨在墙面上不断变幻。整个院子越来越模糊，墙面向下融到了地面上，最终过渡到一片空地，只剩下一棵大树。

冯先生冲着马上落山的太阳方向跑去，边跑边喊："搬新家了！"左手拿着铃铛在空中转圈。

剧终，谢谢观赏……

8.2 题外话

搬家这个故事引人深思，让人产生无限的遐想。

古老的四合院是中国文化的一个缩影。文化的源远流长靠一代又一代人的传承和保护，对传统文化的保护不应该只依靠想象力。

有些东西破坏了、弄丢了就可能永远地失去了。物质生活丰富的同时也不能让精神的家园空空荡荡……

这部短片也是艺考生考前看的参考片之一，有思想、有深度，值得一看。

接下来作者会从人物性格、故事逻辑、表演风格几大方面分别阐述个人对片子的理解，供大家参考。

8.3 一个疯子

疯子从来都会是影片的一道风景……

为什么？因为疯子与众不同，因为疯子执着地相信某一件事情，最后成魔、成狂、成疯。所以如果故事里面有疯子这样的人物，十之八九他就是影片的核心。导演要借疯子的口讲一些真话、实话；借疯子的傻来让人们反观自己，引此为戒。

究竟疯子这个人物是如何塑造的，我们通过以下几个小节详细分析。

8.3.1 人物出场

主要人物在第一场搬家的段落中全部出场，如下图所示。

搬家是一个事件，它又是一个引子，兼顾了介绍人物的职业背景，起到引出参与故事发展的主要人物的作用。

搬家公司的负责人回车里做记录，**主要人物亮相**。

"一个戴黄色帽子的人从画右入画"过来搭话，**男一号正式出场**……

> **搬家公司的负责人走出楼道**，边走边摘手套，迎面一个小朋友往楼道里跑，边跑边喊："爸爸，我的电脑呢？"
>
> 负责人向画左扭身，让过小朋友，左手将手套放在裤兜里；迎面两人搬着电视箱子往楼道里走，后面跟着中年男子，手在空中呈搬物状，嘴里喊："慢点！"
>
> 负责人右手拉开车门上车，坐在驾驶员位置拿出文件夹写字，**一个戴黄色帽子的人从画右入画**，盯着他看，转到车窗跟他说话："搬家公司吧？"

主要人物出场

8.3.2 叫我冯先生

人家问他叫什么，他这样介绍自己："都叫我冯先生。"

这位冯先生的表情、体态、语气和他的嘿嘿一笑，总让人感觉怪怪的，观众对这个人物的直观感受：这个人好像有点不正常。

如果大家看到这里也觉得冯先生好像不正常，那人物塑造的第一步就非常成功，这正是导演期望观众感受到的人物性格。感觉这种东西看不见摸不着也难以形容，但它是什么却可以让人感觉得出来。

负责人没有抬头："怎么称呼啊？"
中年人一字一顿笑着说：**"都叫我冯先生。"**
负责人抬头看着他，手合上了文件夹；
中年人"嘿嘿"一笑。

其实，感觉这种东西还真不用说得很明白，在后面的情节中大家会产生诸多感觉，我们一步一步慢慢揭示，分析影片就像"小火炖鱼"，时间给足了，才能够品出"味道"。

8.3.3 别把头探出去

冯先生开始做出一些异于常人的举动。

在接下来这个段落里，冯先生这种不正常的尺度被逐渐放大，人物开始起了变化，这就应了一句话"了解一个人越多，看到他身上的问题也就越多"。

搬家公司的车行驶在公路上，冯先生整个身子伸在窗户外面看，汽车走的路他不认识，外面的

街景到处高楼林立，城市的大变化远远超出了他的想象。

1. 头朝向车窗往外看

冯先生在车里坐不住，开始不住地伸头往外看，北京对于他来说，更像是一个陌生的城市。对于北漂的人来说，谁又不是呢。我们越来越不认识曾经熟悉的人和事，不知道是自己变了，还是周围的环境变了。

> 冯先生坐在副驾驶的位置上，伸着脖子往画右看，慢慢转头往画左撇，头朝向车窗往外看；
> 倒车镜上挂了一个红色的吊坠。

2. 半个身体在车窗外

像冯先生这样探身出车窗是相当危险的，他没有规避风险和保护自己的意识，这也是从侧面强化冯先生不太正常的一种方式。

> 冯先生从车窗内探头出来，两只手撑起半个身体在车窗外，头先向后看，再慢慢仰头看天。

3. 前后左右看

导演给了这么多组镜头展示城市的建筑物，如下图所示，是要建立一种对比关系：用城市里的高楼大厦与胡同里面被拆得破败不堪的老宅子形成鲜明的对比。

> 冯先生在车窗外头朝上，扭头看画左，看天，货车在立交桥上转弯。

现代化城市的变化

8.3.4 兰花指

在这个段落里,冯先生因为对回家的路有了印象,来到自己熟悉的地方,显得特别高兴。他像唱戏里的女人一样用奇怪的手势向前一指……看到这里,观众就可以明显地感觉到这个人不正常,外形上虽然是个男人,但动作、姿态又都不像男人。

> 冯先生面向镜头,露齿微笑,抬起左手,中指无名指攥紧,其他手指伸直,手势呈女人唱戏状:"到这我就认识了。"

8.3.5 调整帽子

在驾驶室狭小的空间里,演员的表演空间非常有限。

为了让演员有更大的发挥,需要用到道具(大家还记得第5课《搭错线》片子里的假爸爸,他在驾驶室里吃药的场景吗?)这里用到的是一顶帽子。

冯先生整理头上的帽子,如下图所示,因为快到家了,他高兴,这个动作比用语言传递幸福感更为具象,更加生动。

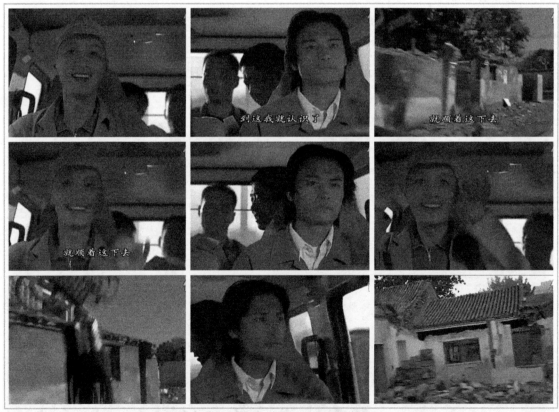

快到自己"家"了,主人公特别高兴

这也就不难理解为什么冯先生出场时戴了一顶帽子,这个道具是为增加他的表演空间设计出来的。

> 空镜,挡风玻璃外拍,小路两旁拆得破破烂烂的平房,胡同里没有一个人;
> "就顺着这下去。"

> 冯先生面向镜头,露齿微笑,双手抬起,放在帽子上左右微调,小手指向外撇,马上到家了,开始整理着装。

8.3.6 对着空气比画

汽车停下,他们到了百花胡同。

搬家的四个小伙子下车后全傻了,这里什么都没有啊。

只看到冯先生对着空气比画,"这是我们家院子"……让他们赶紧搬。

故事讲到这里,人物性格展露无遗:这个人是个疯子!

> 冯先生拖长了声音"这啊"
>
> 快步走着,边回头边说话;
>
> 仰拍,大摇臂升,下摇,冯先生站住,侧着身子对这些人说"进了胡同口啊,第一个门就是。"伸着左手指着画外,说到"第一"时身体下弯;
>
> 双手同时抬起对着空气比画一个方框:"这是我们家影背。"
>
> 向右侧转身,对着空地弯腰比画:"这是我们家院子。"
>
> 转回身面向他们说:"两进的院子"伸出右手弯腰比画一下,强调"两进"这个词;
>
> "几位"双手向里摆了一下"赶紧搬吧!"

8.4 给钱的活都干

几个人明知道一个人是疯子,却还要接近他,这需要一个特别的动机。

举个例子:几个人想找乐子,寻开心,可能会去逗疯子玩,这算得上是一个动机。那在本片中四个年轻人看到冯先生对着空气比画说这是自己的家后骂了他,然后气愤地离去,又是什么动机能让他们返回来呢?

是钱,管疯子要钱。

"唉,别忘记了啊,把账给他结了。"搬家公司的同事在电话里跟开车的司机讲出这句话。先别管这个动机能否立得住,但在片子里需要有这样的镜头和画面。尽管这样的设计稍微还是有一点牵强,但这并不妨碍观众对剧情的理解。

8.4.1 基本逻辑

借着剧中人物的口,把动机和逻辑确定了下来……

"只要给钱,您说怎么搬我们就怎么搬"这句话是从负责人嘴里说出来的。

言语之间传达着一种明确的动机,除了让剧中人物自己信服,也为了让观众能够接受跟疯子要钱的这个逻辑。如果这个逻辑没有设计好,故事很难引人共鸣,因为故事的逻辑不成立,故事本身也无法让人接受。

这也是一些人为了钱可以做任何事情的逻辑。只有把动机合理化,后面这个荒诞的故事才能够立得住。

影片开始的时候,在负责人的台词设计上就建立起了这种逻辑关系,见下面的镜头表。

> 戴帽子的中年人伸着脖子问:"我们家能帮着搬搬吗?"背景画左有人走出来,画右有人搬着东西进去;
>
> 负责人没有抬头:"行啊,给钱的活都干。"

搬家公司的人张口闭口都在强调钱,这也为他们再次返回管疯子要钱奠定了前提,如下图所示。

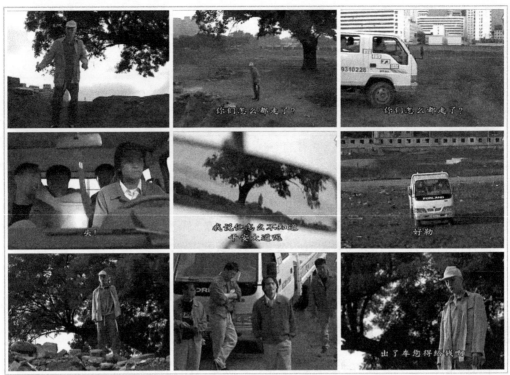

一群人要跟疯子结账

8.4.2 跟疯子也要结账

影片通过司机接到搬家公司同事的电话这个桥段，就把大家对冯先生是一个疯子的猜测给坐实了。

其实让搬家公司的人回去跟冯先生要车钱，这个转变特别难，大家仔细想想：一个疯子你跟他结什么账啊。按常理来看，多数人可能都会这么想：算了吧，自认倒霉。但如果这些人不回去，故事就讲不下去。

在没有更好的桥段被设计出来之前，基于有钱什么事都做的这个逻辑关系中，亲爹不给钱都不成……这样故事才能够继续下去。

手机响了，低头右手拿起手机，左手配合着拽出天线，放到耳边"喂！"副驾驶把扑克牌在胸前展开，后排的两个人看，有一人还动手摸牌，被他用左肘挡了回去，瞪了他一眼；

电话里："在哪儿呢？"

负责人："百花深处"，往下扫了一眼；

"大槐树那吧？"

负责人听到这"啊"了一声，往下看，眼睛转了一下；

"这两天老有一人缠着让咱们给他搬家。"

"那天小六子跟他去了。"

"一看什么都没有。"

"差点抽他。"

"一打听，那人是一疯子。"

负责人看后视镜；

> 后视镜里，冯先生站在画右的树下；
> "我说他怎么不知道平安大道呢。"
> "唉，别忘记了啊，把账给他结了。"

8.4.3 出了车要给钱

要钱是整个片子走向高潮的一股强劲的推动力……

钱也是无视传统文化，践踏古迹，进行破坏、强拆的唯一动力，管他这个那个，有钱的事情都干。

搬家公司的人是如何跟疯子提钱的，见下面的内容：

> 负责人插着兜笑着往前走，右侧的人右手拿着手套跟着；
> 画左的两个人，一个左臂靠在汽车车头，另一个站在画左低头看手里的扑克牌；
> 负责人边走边说："冯先生，您跟我们回去吧。"头向上微仰；
> "再说了，我们这一趟也不能白跑啊。"笑着转头扫了一眼画左的土坡；
> "出了车您得给钱啊。"说到"钱"这个字时点头；

> 仰拍，冯先生低头看着他们，等了一会儿"你……"有点结巴；
> "你们还没有帮我搬哪。"
> "搬完了我就给钱。"说这句时声音加大；
> 背景是树叶。

8.4.4 搬空气都能挣钱

"你这什么也没有啊，我们怎么搬？"

"这不都在这的吗！"

大家都看到了，这里什么都没有，如下图所示；但疯子非认为这里的家具一样都不缺…

怎么办？这里产生了一个巨大的冲突，一个看似无解的问题。如果把这个问题拿到现实生活中来看，就像两个人争执到了一个僵持不下的局面，看似谁好像都没有了办法。

在如何建立强烈冲突这个技巧方面，影片通过这个桥段给出一个具体的案例。后面搬家公司的人非常有创意，开始跟疯子演戏，假装搬家，搬了一车满满的空气。

> 靠在车上的人转身，面朝向画左，低头看地直摇头；
> 玩扑克牌的人，手里来回倒牌，抬头看冯先生；
> 画右拿白手套的人，用手套拍打左手；
> 负责人冲镜头点了一下头"冯先生"；
> 伸出右手"只要您给钱"始终笑着；
> "您让我们搬什么，我们就搬什么。"
> 说话时身体后仰，手在胸前配合着比画。

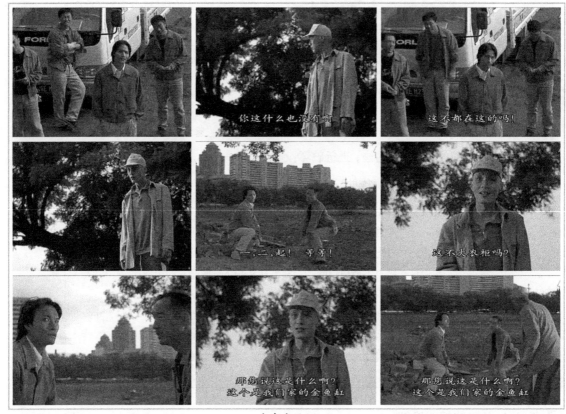

戏中戏开始

8.4.5 给您钱

疯子是一个说话算数的人,也是一个信守承诺的人,你帮我搬了家我肯定给你钱。搬空气这事本来就够不靠谱的,让人大跌眼镜的是竟然有人还把空气弄到地上"摔碎"了。

> 冯先生坐在副驾驶位置,左手拿着钱,举着,眼睛看着前方的"师傅";
> 负责人面朝向画左扫了一眼;
> "给您钱"明白冯先生的意思,身体坐直;"刚才不是把您的灯碎了,这算我们赔您的。"
> 说完看路,右手扶着冯先生拿钱的手,压了下去;
> 冯先生又举起左手,停在空中;
> 突然"唉……"扔掉钱,双手去抓座位上的把手,左手举起指着前方"前面有一沟,留神!"

8.4.6 搬新家

疯子得到一个自己一直想要的结果,好像无论什么事都能够让他瞬间快乐起来……忘掉曾经发生过的一切烦恼,在这一点上那些所谓的正常人的表现并不如一个疯子。

剧中人物在影片结尾时都产生了巨大的变化:想挣钱的人不收疯子的钱;疯子完成了搬家的心愿。

此时，观众或许对疯子坚守的东西又有了新的看法，我想这正是影片带给我们的一笔财富吧。

> "唉哟……"冯先生从画左入，向大槐树跑去，冲着马上落山的太阳方向跑去；
> "搬新家了！"
> 左手伸直拿着铃铛，右手在空中转圈，跑得快，头一颠一颠的，很少见的跑步姿势。

8.5 戏中戏

拍电影、拍片子称之为拍戏，戏中的人物如果又成为片子中的一幕剧的演员，就是戏中戏。四个搬家公司的人在疯子面前上演了一幕搬家的戏中戏，很是精彩。

8.5.1 这不是大衣柜

果然是搬家公司出身，搬空气都搬得那么逼真，他们的演技让疯子都信服了，详见下面的具体镜头。

> 负责人和玩扑克的两个人面对面蹲着，背伸直，双手使劲抬一件并不存在的衣柜，画左的地面是一堆乱石，远处有一排树，树后新盖的大楼；
> 两个人喊着号子"一、二，起"一起站起来；
> 配音木头"吱"的一声；
> "等等！"冯先生从画右跑出来，站在他们面前，背对着镜头；
> 两人已经站直了，听到"等等"又放下，半蹲着；
> "你，你……们这是抬什么呢？"
> （冯先生有时候说话有一点结巴，不是很严重，但已经成了他的说话风格）
> 假装抬东西的两个人面对面望了一眼，负责人低头扫了一眼手中的空气，又转头看了一眼冯先生，"这……这不大衣柜吗？"

8.5.2 我家的金鱼缸

什么叫好的演员？

答案就在这段戏中的演员们身上。

他们的表演堪称完美……

> 冯先生笑着说"这是我家的金鱼缸。"
> 负责人："对！"两个人立刻向前迈一步，手中的空间缩成一个鱼缸大小；
> 随即两人向镜头横移，腿交叉着走，玩扑克的人："您看这鱼还在里面游呢。"
> 冯先生从他们的右侧转到身后，面向镜头跟在他们后面，双手抬起"这是爱物，别给碎了。"
> 镜头后拉；
> 负责人："行了！"抬着空气，头低下看脚下，装出一副特别小心的样子，还不时给对面的人口令："好的，下步！"
> "慢点，留神！"

8.5.3 你乐什么啊

对那些不认真负责的人需要训斥，给他们教训，爱岗敬业是团队成员必备的素质。对于这个靠搬空气挣钱的团队来说，每个人都要有职业道德。

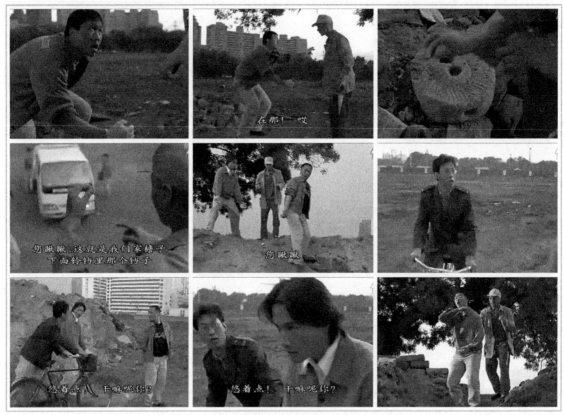

演员们都入戏了

在这个段落里，我们能够感受到一位"老师"正在帮助后进生成长。

> 他们准备下土坡，镜头跟摇，一个人入画，弯腰看着他们手中的空气，伸出戴着白手套的右手指着，扑哧一声笑出了声，面向镜头乐得手扶大腿；
> 负责人转头，瞪着眼睛看着他"你乐什么啊？"
> 头向画外一摆："你快去把人家那花瓶搬过来。"
> 这人转身面朝向他们手中的鱼缸，左手指着空气笑个不停，听到训斥忍住笑，换右手指了指，鼓着嘴迈步向画右上土坡，不时地笑出声来。

8.5.4 每个人都得以成长

冯先生在整个搬家的过程中也发挥了重要作用，他十分卖力地参与其中。

因为自己家里的东西放在什么地方只有自己最清楚。在他正确的指导之下，搬家工作顺利、有序地展开：有人搬错了家具或者要搬的东西不知道放在什么地方，这些问题都在第一时间得到了他的及时矫正。

第 8 课 表演张力与戏中戏

> 冯先生用右手指点，说话时身体俯身："花瓶怎么会在这呢？"
>
> 他眨眼看地，再看着冯先生："花瓶怎么能在这呢？"
>
> "花瓶应该在哪啊？"（要说冯先生是疯子呢，他这话说得太有趣了），这话一说把人给问蒙了，也变得结巴"我……"
>
> "我哪知道啊。"
>
> 冯先生右手往反方向画右一指："应该在堂屋"，转身头也跟着面向画右，转回来说："应该在堂屋的条案上啊！"再转身一个来回；
>
> 这次换成左手一指；
>
> "哦……"好像明白了似的，张着嘴看着冯先生，伸出左手往画右一指。

8.5.5 入戏的最高境界

大家正在热火朝天地搬家，不知道从什么地方闯进来一个路人甲。

眼看着他骑着自行车要从被抬的这段空气中通过，在这个关键的时刻，路人甲被负责人及时制止，搬家公司的人尽全力保护自己手中的空气不被碰坏。

真是负责到了极点，挣点钱不容易啊。

> 负责人和玩扑克牌的同伴假装抬着一个很重、很大的东西，从坡上往下走，冯先生站在坡上面向镜头："留神您脚底下，小心点啊！"小碎步在后面跟着；
>
> 镜头摇下来，负责人下来时脚顺着浮土往下滑，真感觉手里抬着很重的东西，两人到了平地上，从画左出来一辆自行车，负责人扭头冲车上的人大喊："喂……"
>
> 戴眼镜的人张着嘴刹车，从车上下来不明白怎么回事，扭头看画右，玩扑克牌的同伴负责人："悠着点……"

8.5.6 花瓶掉地上碎了

如果不是看到画面，真的很难理解表格中这段文字的意思。

这或许正是电影的魅力所在：它能够通过画面让人看到别人想象中的情景。

搬家公司的人被疯子的认真给打败了。

他们原本嘻嘻哈哈的态度，看见疯子蹲在地上哭，全都沉默了。原本在他们心中金钱至上的观点也开始松动。

> 冯先生："真是让您费心了。"话还没有说完；
>
> 假装抱灯座的人突然从地上站起，把右手伸进兜里，拿出打火机扔了过去。冯先生看他这样"唉……"表情严肃想要制止他；
>
> 冯先生瞪圆了眼睛，张大了嘴"啊……"
>
> 一个花瓶掉在土地上碎了；
>
> 冯先生低头看地，右手五指伸开定在空中，假装抱灯座的人低着头看地，突然双手恢复抱灯座状，头往上仰着，张着嘴，时间凝固了；
>
> 冯先生看着地，始终没有抬头，双手使劲推他的肘部，力量很大，他跟跟跄跄地往后退，还保持着抱灯座状，从画右出画；
>
> 冯先生的哭声"喔喔"（不是真正地哭，是哼唧）。

此时，搬家人手中的空气在冯先生眼中就是一个花瓶，他松开手去拿打火机，那在冯先生的眼里就意味着这个花瓶你没有拿好，落在了地上摔碎了，如下图所示。

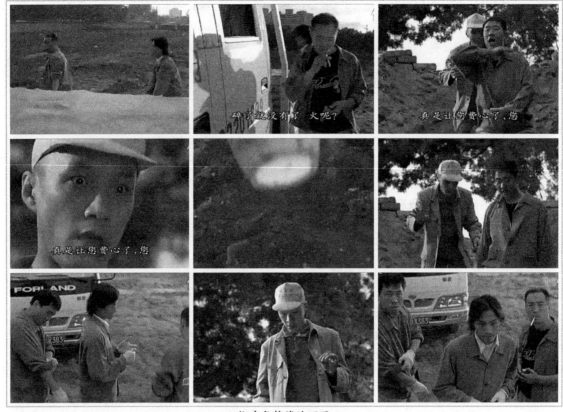

搬空气挣钱演砸了

冯先生看到的是满地的碎片，我们看到的只是一堆黄土。

冯先生为什么疯了呢？也许他的家在受到破坏之时他亲眼看见了这件器物摔在地上损坏了，可能在他记忆的深处这段回忆永远都无法抹去。疯子为了原本并不存在的东西哭得很伤心。

这段画面是冯先生自己的回忆也好，或者是他在那一时刻的想象力也罢，总之这一幕看得人无比心酸。

8.6 精神家园

家是什么？

什么最能够代表家？相信不同的人会有不同的答案。

对于片子里的疯子来说，家也许是一种声音，是儿时家门口风吹铃铛的声音。

疯子反复找搬家公司来到这片空无一物的地方搬家，可能在他的内心深处，他要找回曾经属于自己的东西：那可能是一种记忆，更可能是一种声音。总之疯子要完成搬家这个使命，把家里的东西一样不落下，完好无损地搬到新家去……

疯子眼中的"家"呈现

他的新家在什么地方,谁也不知道,也许就在那风吹铃铛的声音里。

对冯先生来说,铃铛是唯一代表家的一个实物,所以它是一个非常重要的道具。导演并没有让疯子一下子就找到整个铃铛,而是将找到它的过程分成了两次:第一次冯先生在石头堆里自己发现了铃铛芯;第二次搬家公司的人在一个土沟里找到铃铛的罩。

> "在哪"半蹲着,冯先生点头"哎"了一声,他一个箭步跑了过去,出画,冯先生转身看;转回身往一堆石头上看,好像发现什么,用手指一指"嘿",俯身蹲下"哟……嘿嘿"

1. 铃铛芯

铃铛的存在证明了一件事情:这片空地确实曾经是疯子的家。

在家里找到一个看似不起眼的东西,疯子高兴地跟每一个人炫耀。

> 右手从一个石盘上拿起铃铛芯,交换到左手"这不在这嘛。"转身看画右,对着假装搬东西的人说:"您瞧瞧!"镜头跟摇,边说右手边招呼,假装肩上搭东西的人哼哼着就过去了;
>
> 冯先生对着镜头,指着手中的铃铛芯;
>
> "这就是我们家檐子下面铃铛里那个铛子。"
>
> 眼睛看着手中的铃铛芯,脸上乐开了花,边走边说,边指指点点;
>
> "遇到刮风下雨的时候叮叮当当好听着呢。"往画左走出画,镜头跟了一会儿就定住了……

2. 铃铛罩

冯先生对这里特别熟悉，什么地方有沟记得清清楚楚。

搬家的人不信，结果车陷在沟里，拿铁锹挖土时铲到了一个铃铛罩，把它交给了冯先生，一个完整的铃铛拼凑出来。家的"轮廓"也在众人的脑海中逐渐清晰。

铃铛拼凑的过程也是疯子的家被勾勒出来的过程，铃铛和家都是相通的，它们彼此之间的联系在这个段落里相互得到了对应和验证。

车轮一半陷在土里，手入画，从土里拿出一个铃铛，来回晃，把浮土抖落；
起身面朝向画左，抖土，把铃铛递给冯先生；
"哟……"冯先生低头笑着，右手接过来，翻转，抓着铃铛的头部晃悠"这不在这呢嘛。"对着负责人乐，顺势把右手的铃铛芯装上；
"嘿嘿……"大家瞪着眼睛看着，拿铁锹的人往地上把铁锹一插；
冯先生安装好后，左手拿着晃，叮当……口中念念有词，"这不在这儿吗"从四个人的中间挤过去，小跑着从画右出画；
"找着了"大家扭头看着；
大家扭回头看镜头，负责人皱着眉往前迈了一小步。

3. 水墨四合院

随着四合院的出现，影片进入了高潮，这是一段电脑生成的水墨动画，好像预示着未来很多传统的东西要借助计算机的模拟才能再现，或者它们就永远仅存在于某人的想象之中，因为现实中它们已经不存在了。

这段动画的运用有着多层次的意义，这并不仅仅是一段动画，它强化了"失去"这个主题。

一个黄色的铃铛在风中摇摆，淡蓝色的水墨在画面中上幅、下幅位置涌动，花瓣由上至下飘落，镜头拉，水墨形成厢房，一间位于画左，另一间位于画右，缝隙间隐约可以看见远处的亭子；
镜头继续后拉，俯拍，一个门楼入画，一个四合院全景出现，院子中间有棵大槐树，花瓣始终在画面中；
镜头拉到院子外面，固定镜头，花瓣越来越多，水墨在墙面上不断变幻；
负责人头从画右微转向画左，眼睛看着，后面几个人也微笑着看着；
慢慢地整个院子越来越模糊，墙面向下融到了地面上，过渡到一片空地，一棵大树；
负责人看；
"唉哟……"冯先生从画左入，向大槐树跑去，冲着马上落山的太阳方向跑去；
"搬新家了"
左手伸直拿着铃铛，右手在空中转圈，跑得快，头一颠一颠的（很少见的跑步姿势）；
逆光，大槐树下，冯先生跳着跑；
剧终，谢谢观赏。

8.7 穿帮镜头

穿帮有些时候是不可避免的，这不是为片场的人找借口，原谅他们的过失。很多时候无意间拍摄的画面起到了承上启下的作用，你非用不可。

只有影片进入到剪辑阶段才是故事真正成形的阶段。哪些镜头可用,哪些镜头不可用,只有这个时候才能够见分晓。

编剧创作、影片拍摄、演员表演,都是为了这个最后阶段的再创作准备"素材"。

后期剪辑时,会根据情节的发展和镜头间的组接感觉重建整个故事,如果发现使用穿帮的镜头使故事更完整,镜头间的组接更为流畅,就会在影片中保留穿帮镜头。

如果片子既好看,又没有穿帮那真是一件完美的事情。

下面我们来看一看本片中有哪些穿帮镜头。

8.7.1 找茬

这段明显是鸡蛋里挑骨头:司机因为冯先生头伸到窗户外面看,吼了他一句。作者个人意见,此时除了冯先生本人要坐回来,后排的演员也应该给个反应,最起码用眼睛往前扫一眼,也会为画面增添细节。

当然,像片子中原本的这种设计也没有什么问题。

> 开车的负责人转头画左,"嘿"了一声;
> 转回头看前面:"别把您的头探出去,到让警察看见了。"
> "这不给我找事吗?"说这句话时头微微倾斜向画左;
> (他说"嘿"时,车后排的几个人不知道在做什么,应该都有反应才对)。

这哪里是在找穿帮镜头啊,这是赤裸裸的"找茬打架"啊。

8.7.2 站位不接

土坡上面和土坡下面是同一场景中的两个位置,类似楼上、楼下关系。

举个现实中的小例子:你的家是一个二层别墅,客人来家做客,走时主人会走出门口把客人送到楼下,然后说再见。

但按照本片的组接方式来重新理解这个送客的过程是这样的:主人把客人送到楼下后,客人离去,接着主人突然出现在楼上跟客人说再见。

详见下面的镜头关系:

> 冯先生拖长了声音"唉……"从土坡上下来,边看脚下的路,边小跑着追过来说:"你们怎么走了,家还没搬呢"。
> 镜头后拉,摇,冯先生从镜头前向画左跑,站在汽车前双手拍挡风玻璃"先帮我搬了家。"
> 汽车往后倒,冯先生吓得往后退,双手在耳朵两侧乱晃"唉……"
> 汽车往后倒,停在画左,准备打轮原路返回,车开得很快,车上的人都抓紧了把手;
> **"你们怎么都走了?"冯先生站在土坡上面看着画外**(这块的位置出现错误,刚才还在车头前面,土坡上与土坡下有一段路,需要小跑着才能到);
> 汽车向左转弯,向纵深驶去,车开得很快,汽油、尘土从地面升起来。

这个小细节不拉片是感觉不到的,如下图所示。

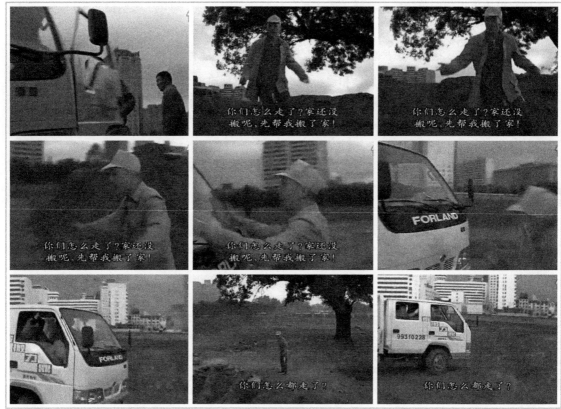

站位穿帮的画面

因为镜头的衔接特别流畅,几乎看不出瑕疵。这也是为什么本小节在开篇时就提到过:穿帮有时是可以原谅的一个原因。也许剪辑师感觉这样接影片更为流畅,而不是一定非要去使用逻辑上合理的那个没有穿帮的镜头。

凡事都有例外,遵守规则;有时也要大胆地打破规则……

总之,艺术的创作不能太刻板。

相信在拍摄现场,摄影师是完成了那个没有穿帮的镜头拍摄的。

镜头与镜头之间的组接让人感觉不舒服是比穿帮更严重的失误。

8.7.3 手里多了道具

在这个段落中出现的情况就是比较明显的失误了,剧中人物手中凭空出现一件物件。这个道具出现得如此地明显,它是被举在胸前强调人物性格用的重要道具。

前情提要:假装抬灯座的人因为同伴管他要打火机,他没有多想就去掏兜。在掏兜这个动作之前,搬家的人双手假装在胸前呈抱物状,在冯先生的眼里他此时正抱着一个前清的灯座;搬家的人换手掏兜这个动作在冯先生看来:他把易碎的灯座松手弄掉在了地上,所以冯先生一把把他推开,蹲下看着地上他想象中的灯座碎片哭。

第 8 课 表演张力与戏中戏

> 冯先生看着地，双手使劲推他，力量很大，他踉踉跄跄地往后退，还保持着抱灯座状，从画右出画；
>
> 冯先生的哭声"喔喔"（不是真正地哭，是哼唧）；
>
> 负责人和两个同伴站成一排，听到声音迅速转头看镜头，玩扑克牌的同伴低头看手中的牌，背对着镜头，画左的人正在撸右手的袖子；
>
> 玩扑克牌的同伴回头，切；
>
> 冯先生左手把铃铛芯举在胸前（不知道为什么手里多个这个道具），低着头看地，蹲下，哼唧"喔喔"镜头跟着拉远；
>
> 冯先生右手从地面上拿起一块土，放在眼前看。

参与搬家的是四个人，冯先生的哭声让其他三个人往这边看。

问题就出在这个地方，镜头再切回冯先生时："冯先生左手把铃铛芯举在胸前。"

这个铃铛芯很突然地出现了，可以肯定地讲：镜头里有了铃铛芯对人物塑造是有益的，但按照镜头顺序铺下来它的突然出现就是一个问题。

前面同一组的镜头中这个道具并没有出现，这就是一个明显的穿帮镜头，如下图所示，这也是片场工作人员的一次失误，在前面相应的镜头里忘记了加上这个道具。

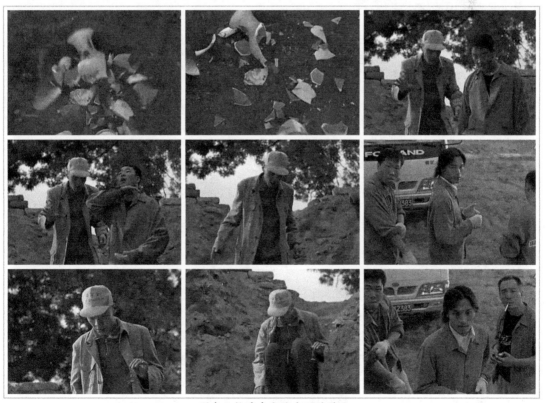

剧中人物手中突然出现的道具

8.7.4 看天上的飞机

冯先生蹲下哭，站在对面转头看的是三个人。**再切回时，却变成了四个人往这边看。**如果多一个人我们不算它穿帮，人家后走过来的也是可以理解的，虽然有点突然但还可以接受，但突然进来

的哥们眼睛却看着天空，就显然非常不合时宜，**这个演员明显没有入戏。**

所以在拍摄现场，导演面前的大监视器是非常有用的。拍片的时候，这是导演组必备"神器"：坐在监视器后面，各位一定要看清楚啊，演员的眼神方向、表情状态都是非常容易出问题的地方，演员的面部是非常明显的表演区域，是观众持续关注的区域，所以要避免在这些方面出现问题。

> 俯拍，负责人双手在胸前，右腿向前迈了一小步，身体前倾，玩扑克牌的同伴嘴里叼着烟，歪着身体看着，画左的人左手放在右手的袖子上，看着天上（这里他的眼神穿帮了）；
>
> 冯先生蹲着，握着左手的泥土，慢慢抬起头，看着画外，悲伤地说："您这给我碎了。"

摄影机拍摄通常会把演员的一场戏一起拍下来，拍摄过程中演员的眼神方向不对，这个问题会被放大，因为后期剪辑会把正、反打的演员表演切开，使它们交替出现。

前面的镜头是正常的眼神方向，接镜却是不正常的方向，问题接连在几个镜头中出现，即使前几次这个细节并没有引起观众的注意，但架不住你反复出现，这就把穿帮问题一步步地放大，从而让观众产生不舒服的感觉。

所以说电影不好拍呢，因为摄影机是一个放大镜，任何微小的问题都会被不断地强化。

8.7.5 容易出现失误的地方

搬家公司的汽车朝向镜头开过来，来到一片空地，发现这里什么都没有，搬家公司的人按原路返回。后来，接到电话说那位冯先生是一个疯子，上次也是公司的其他兄弟被他折腾过来，你们要回去把车费要回来。

搬家公司的汽车又返了回来，还是朝向镜头开过来。但副驾驶的位置换了人，第一次是冯先生；第二次是搬家公司的人。

类似这种同一场景要拍多次的镜头，特别容易出现穿帮，在这里提出来的目的是想引起大家的重视，在片场要做好案头工作，位置、道具、方向是万万不能出错的。

> 汽车冲镜，在第一次拐进来的空场地上（副驾驶换了人，这些地方都容易出现穿帮）；
> 俯拍，跟摇，汽车停。

8.8 表演风格

几乎每部好看的片子都能在表演方面总结出很多的内容。

正因如此，聊表演才是一件最"无聊"的事情，因为表演这件事情可能压根就说不清楚：那是一种实实在在的天赋，有的人不需要学习与生俱来，就像鸟出生就有了翅膀可以翱翔天空一样。

表演是能够学习的吗？这个问题可能要用一本书的容量慢慢展开去讨论。

好的表演都是独一无二的，基本都是由演员自己领悟出来的，而不是被某人训练出来的。在片场，导演从演员宽泛的表演中做出选择，这就是导演在表演方面所能够做到的全部工作。

那今天既然谈到了表演风格，我们总得说点什么……

本片的风格是什么呢？论一个疯子的风格。

什么样的表现可以称之为疯呢，下面逐一进行分析。

8.8.1 冯与疯

"怎么称呼啊?"

"都叫我冯先生。"

冯先生和疯子是一个人的两个称呼,前者是他自己介绍时用的称谓;后者是别人嘴中说出来的外号。疯子为什么姓冯,为什么不姓王、张、李……因为他是疯子,借了冯这个音,真的是这样吗?作者本人感觉,仅供参考。

以后有机会见到导演本人问问他……

8.8.2 结巴是病,得治

结巴是一种风格吗?

从我们精选的九部片子来看,结巴确实是一种风格,是表现疯子"疯"的一种形式。那在本片中这种风格有没有被充分表现出来?

要用一句话来总结:感觉疯子被冯先生演"活"了……

1. 自我介绍时结巴

与不熟悉的人交流时,冯先生结巴了,不好意思面对陌生的人,害怕自己的要求被人拒绝。

> "住哪啊,您?"还是没有抬头,说话时头转到另一侧;
> 冯先生"我,我,我们家住胡同。"

2. 与人争论时结巴

疯子也是有脾气的,冯先生有点生气了。当一个人严肃的时候,准备据理相争的时候,当要表达自己意图的时候,说话开始结巴。

> 仰拍,冯先生低头看着他们,等了一会儿"你……"有点结巴;
> "你们还没有帮我搬呢。"
> "搬完了我就给钱。"说这句时声音加大;
> 背景是树叶。

3. 纠正别人时结巴

搬家公司的人来了,开始帮助他搬家。

疯子的意愿被满足了。在自己的家里,是最有安全感的时候,也是自己可以充分发挥作用的时刻。冯先生充满了自信,在纠正别人的过程中说话开始结巴。

> "等等!"冯先生从画右跑出来,站在他们面前,背对着镜头;
> 两人已经站了起来,听到"等等"又放下,半蹲着;
> "你,你……们这是抬什么呢?"
> (冯先生有时候说话就有点结巴,不是很严重,但已经成了他的说话风格)。

4. 撒谎的时候会结巴

只有疯子才会结巴吗?

答案是否定的,看似正常的人就正常吗?不一定啊。

心里发虚，外表再坚定，语言上都会流露出来的，结巴是一种心理活动的呈现。

> 假装抬东西的两个人面对面望了一眼，负责人低头扫了一眼手中的空气，又转头看了一眼冯先生，"这……这不大衣柜吗？"

8.8.3 翻来覆去

本节所列举的片段，都是很细微的东西，正是这些细致入微的内容形成了影片某些演员的表演风格。

1. 自问自答

对于下面的这段对话，作者有过类似的亲身经历：小区里有一位像冯先生的人，住得时间长了经常能够碰到，有时路过会打一声招呼，确实会出现你问话，他不回复，然后他反问你，一时间不知道如何回复，反被他问住了。

> 冯先生用右手点，说话时身体俯身："花瓶怎么会在这呢？"
> 他眨了眨眼睛看地，再看着冯先生；
> "花瓶应该在哪啊？"（要说冯先生是疯子呢，他这话说得太有趣了，这话一说把人给问蒙了，被问的人也变得结巴了）
> "我……"
> "我哪知道啊！"

2. 一句话重复说

同样的话跟不同的人讲，讲话的人却兴致勃勃。

生活中大家可能也经常遇到类似的情况。

> 冯先生对着镜头，指着手中的铃铛芯；
> "这就是我们家檐子下面铃铛里那个铛子。"
> 眼睛看着手中铃铛芯，脸上乐开了花，边走边说，边指点点；
> "遇到刮风下雨的时候叮叮当当好听着呢。"往画左走出画，镜头跟了一会儿就定住了……
> 冯先生背面的镜头，面朝向汽车和假装搬家的四个人，把刚才的话又重复了一遍。

8.8.4 语气助词

1. 应付的时候

搬家的人被疯子问住了，结巴是正常的一种反应，但这里我们不是聊结巴，是说其中的虚词、助词。

人在迟疑、不确定的时候，经常会用这样的方式连接情绪，这就像语言的"小尾巴"，能够塑造出憨憨的演员形象。

> 冯先生右手往反方向的画右一指"应该在堂屋。"身体转身，头也跟着面向画右，转回来"应该在堂屋的条案上啊。"再转一个来回，这次换成左手一指；
> "哦……"好像明白了似的，张着嘴看着冯先生，伸出左手往画右一指。

2. 疯子很高兴了

一个疯子活灵活现地出现在大屏幕上。

"在那"半蹲着，冯先生点头**哎**了一声，他一个箭步跑了过去，出画，冯先生转身看；转回身往一堆石头上看，好像发现了什么，用手指一指**嘿**俯身蹲下，**"哟……嘿嘿"**

5. 委屈的前奏

哭是人表达委屈的一种方式。

本片中疯子的哭用了三组镜头来表现。节奏逐渐加强，最终是咧开嘴大哭出声。

冯先生蹲着，看着左手的泥土，镜头推，哼唧"喔喔"，吸一口气，哭出声来，抬头看着负责人哭着说："您这给我碎了。"右手也举了起来。

看来哭，也要哭得有节奏感。

8.9 推荐短片

本课所讲的短片寓意深刻，所以在此推荐给同学们课后观影的这三部短片也具有类似的深刻意义。

《二加二等于五》讲述了一个学校强迫学生接受一个错误的常识性观点，虽然表面上看最终学生们屈服于老师的强权之下，但却抹杀不了他们在内心的正确选择。

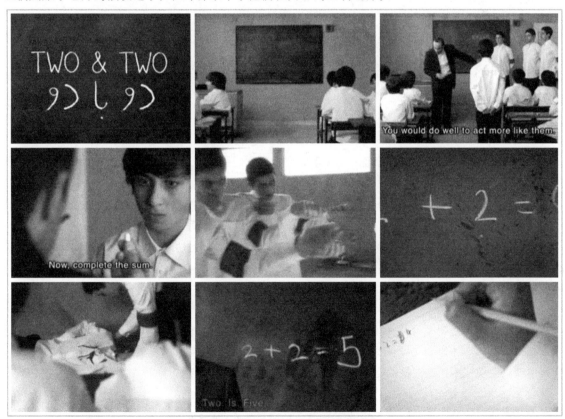

本片看点：付出生命的代价也要坚持真理

《红领巾》讲述了一名少先队员上课看漫画书被老师摘掉红领巾的故事，没想到少先队员的父亲是教育局的局长，整个事件的处理结果被180度地大逆转。

《车四十四》讲述了女司机被歹徒强暴，车上的乘客却无动于衷，最终女司机把车开进深沟的故事。

8.9.1 《二加二等于五》

镜头从黑板拉出，教室里等候老师上课的男学生们坐在座位上聊天，老师推门进来，教室里一下子安静了。全体男生起立，老师表情严肃，手里拿着几本书，进屋后把门关上，把书放在讲台上。有的学生刚要坐下，老师双手摊开向上，给手势叫大家不要动。

看表，八点整，老师扭头看墙上的话筒，广播里校长讲话："不想占用大家上课的时间，具体的事情由老师跟大家详细解释，学校有了一些变化，请大家听老师的话并严格执行。"校长讲完话，老师双手向下，示意大家坐下。

老师在黑板上写一道算数题：2+2=5；写完之后传来了大家的质疑声，老师叫大家安静，课堂上禁止喧哗。这是今天学习的第一个内容，老师让大家跟他一起读，同学们齐声朗读，老师要求大家再大点声，他把手放在耳朵上说听不到，同学们提高了声音。

一位同学边举手边站起来。

老师："你有什么问题？"

学生："老师，不是等于4吗？"

老师："你没有听到吗，现在等于5。"

学生："我想……"

老师："不用想，你不需要想，二加二等于五，现在坐下来不要说话。"

老师让大家拿出笔记本记下来，另一个同学站起来："一直都是等于4，怎么会等于5？"

"你敢质问我？"老师说完让他读黑板上等于5的算数。

同学"啊"了一声，面向其他人双手比画两个二，大声说："二加二等于四"，老师叫他闭嘴，不许动，等他回来。

老师走出教室，邻座位的同学说："闭嘴，你会害我们跟你一起倒霉。"前排的同学转身："你把老师惹毛了，他会弄死你的。"

老师回到教室，后面跟着三个戴红色袖箍的高年级学生。他们手放在背后，面对着老师站成一排，老师对着他们说："这里有一个自认为很聪明的无礼学生，告诉大家二加二等于几。"

同学大声回答等于4，老师像找人过来评理一样，问三个高年级的学生"你们听过这样的说法吗？"然后向大家介绍这三位高年级的学生都是优等生，你们应该向他们学习，"告诉大家二加二等于几。"

三个人齐声说："报告老师，等于5。"老师非常满意，表扬了他们，然后叫那位同学上来，在黑板前，老师擦掉数字5，然后把粉笔放在学生的眼前，告诉他不要算错，回头瞧了一眼三位高年级的学生，他们跟着走到黑板旁的学生后面，转身，站在他身后排成一排，看到老师的回头，他们每个人用两只手摆成了扣动扳机的姿势，枪栓上膛的声音，老师回头看着学生："这是你最后的机会。"

学生看了一眼高年级的学生们，接过老师的粉笔，转身面向黑板，在等于号后面准备写出他的答案，他回头再次看了老师和高年级的学生，轻轻地写了4，然后面向他们，老师轻微地摇着头，高年级学生摆成举枪姿势的手臂，突然火光一闪，子弹落地的声音，鲜血喷溅到了黑板上，班里的几位同学吓得身体往后一仰。

老师面向班里的其他同学，三位高年级的学生转身站在老师的后面，老师说："瞧，今天还有谁对我所讲的内容不明白的吗？"然后低头瞪着第一排的男生，对他吼："看着我！"大家都不说话，老师转身对着高年级的学生说："把他弄出去！"

学生的尸体就在讲台的地上，鲜血顺着台阶流了下来，两个人把胸前有血迹的男生抬起，另一个学生走出教室时关上了门，对老师点了一下头。老师看着他们离去，把学生写下的 4 和喷溅的血迹一并擦除，重新写 2+2=5，数字 5 写得很大，下笔也很重，同学们安静地看着，瞪大了眼睛。

老师再次叫同学们记笔记，跟我读 2+2=5。

等于几？

等于 5。

这段对话反复说了很多次，大家都低头记笔记，镜头推到最后一个座位的男生，他在笔记上写 2+2=5，然后用铅笔把 5 划掉，写上 4。

全片结束。

8.9.2《红领巾》

影片开始有一段动画制作的背景资料，介绍本片的主人公张小明的爷爷，张援朝在抗美援朝作战时的英勇事迹：张援朝在牺牲前把国旗插进了敌军占领的高地上。

1950 年 6 月 25 日，朝鲜战争爆发，我英勇的人民志愿军入朝打败美帝。房子爆炸，飞机投弹，战争纪录片的片段加上老胶片的效果。

卡通人物造型的军人形象，背景是爆炸、火焰。

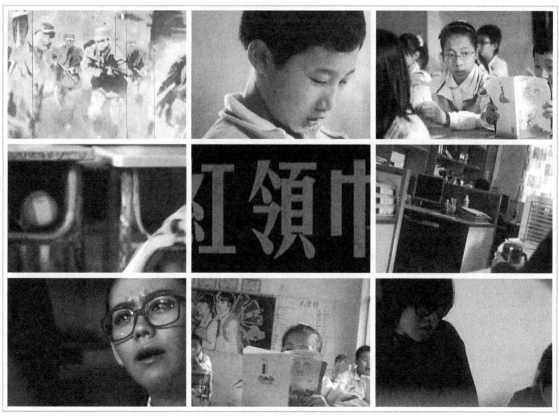

主人公看漫画书被大队长告老师

今天我们要讲的是张援朝的孙子张小明的故事。穿着校服的张小明从远处跳着脚跑向镜头。张小明谨记爷爷教导爸爸，爸爸对自己的教导"红领巾是国旗的一角，是用革命先烈的鲜血染成的。"

一定要做一个像爷爷那样的英雄。

出片名，红色的大字占据了整个屏幕。

老师在黑板上写字，同学们的读书声；大家都在认真读书，后排的张小明却在笑；他在看漫画书，同桌的大队长看到漫画书后，问他："有什么这么好笑，让我看看啊。""去去去，我还没有看完呢。"大队长要不来书，就动手抢，两人你来我往，把漫画书撕坏了；大队长把书扔到张小明的跟前，"还给你，以后早读不要看漫画。"张小明让她赔，大队长举手报告老师。

老师走过来，翻看张小明的漫画书："挺厉害啊，还学会包书皮了，你给我站着上课。"挥手让大队长坐下，回到讲台让同学们继续读书。张小明不服气，低着头让她赔书；"有本事你找老师去啊，是老师没收你的书。"张小明气愤地推了她一把，踢她的凳，失手把大队长推到了地上。

"报告老师，张小明动手打人。"老师把张小明的红领巾扯了下来，拧着他的耳朵拽出教室，走到门口不忘记转身，指着教室的学生："你们给我继续读书。"

老师一进办公室，就严厉训斥张小明："小学不正常，长大是流氓。"其他的老师也围了上来，一听是张小明，老师们集体发言，英语教师、数学教师、思想品德老师，张小明眼巴巴地看着，每当张小明想说话，都被老师打断："你不要说了，今天不把检讨写好就不要上课了。"

张小明找了一张桌，开始杜撰了一个老师们喜欢的故事：大家都在认真早读，只有张小明一人看漫画书，还把语文课本的封面撕下来，贴在漫画书的封面上，大队长语重心长地说出这样一番话："小明，你好好读书才能学到知识，为祖国和人民做贡献，这些课外读物不应该带到课堂上来。"张小明起身把大队长推倒，还用脚使劲踢。

老师走过来说他，大队长站起来，搂住张小明的肩膀："老师不要骂他，我没事，我们还是应该以教育为主。"老师欣慰地笑了。

配合检讨书的画面被处理成一个想象段落，大队长浑身上下散发着光，老师也一样，张小明的发型跟平时有了明显变化，头发竖着，还喷了发胶。表情、动作完完全全被处理成为一个"坏孩子"（大队长搂他时，他转身把她的手转抖开，表现了那种不服管教的形象）。

几个老师围在一起看张小明的检讨，老师以第一人称重述整个事件。

在对张小明同学语重心长的说教声中，张小明同学低着头，歪歪扭扭地从教学楼走了出来。他遇到了一个坐在墙上的胖子，两人吵了起来，胖子说没有红领巾就不是少先队员，没有人相信你；张小明说我在国旗下宣过誓，现在就证明给你看。

导演太会安排了，一位女同学在张小明的面前把书本没有拿稳掉到了地上，张小明过去帮忙捡起，当女同学得知张小明的红领巾被没收后，尖叫着跑开了，书扔得满地都是。

张小明回到教室："你们都看着我干吗啊？"班里的几拨同学开始低头说话，一位女同学的脸贴着另一位同学的耳朵说悄悄话；不同的女同学相互说悄悄话，对着镜头说悄悄话，音乐起，想象时空：张小明变身成一个十足的坏蛋，双眼冒着红光，手里拿着冲锋枪对着天空放枪；同学们吓得跑起来。

又回到现实时空，张小明独自一人走在队伍的最后面，低着头走路；前面有两路人，他跟上去，大家跑开；另一路，大家也跑开。在校门口遇到一位需要帮助的老奶奶，他上去帮忙，奶奶问他叫什么，他说叫红领巾，那你没有红领巾啊？雷锋做好事也没有红领巾啊；大队长跑过来，奶奶一看，三道杠，好学生，老奶奶跟大队长走了，张小明同学连做好事的机会都被剥夺了。

张小明在校外的地摊上，问老板红领巾多少钱一条，能不能便宜点，"红领巾这么神圣的东西怎么可以讲价，他是用革命烈士的鲜血染成的，而且还开过光。"

黑板上的作文题目：《我的老师》。

第 8 课 表演张力与戏中戏

　　老师看到张小明戴着红领巾，气呼呼地走过去，大喊张小明的名字，吓得专心写作文的他打了一个激灵，老师把他买来的红领巾扯了下来，他又拿出一条系上，书包里有数不清的红领巾；老师说你这样的坏孩子不配戴红领巾，这是用革命烈士的鲜血染成的。张小明双手拍桌子猛地站起来说："我不是坏孩子，我爷爷是抗美援朝的英雄，我最有资格佩戴红领巾。"

　　老师说他顶嘴，让他去操场上罚站，天黑之前不能回家。

　　张小明哭了，委屈的眼泪流下来。音乐起，进入想象时空，他大喊一声，教室的桌椅都被爆炸炸飞了。张小明身体不断地膨胀，比教学楼都要高，前景像蚂蚁一样的同学们拼命地跑，在操场上大家一起转头看。

　　空中有蓝色的光，教学楼一角倒塌了，巨人张小明用手指着地面上的人哈哈大笑。

　　张小明在操场上，坐在旗杆底下玩橡皮筋。来了四个坏小子，都是没有戴红领巾的学生。其中一位低着头走过来，把跟张小明说话的同学往边上推了一下，意思是：听说你最近干了很多坏事，我们老大很欣赏你，要你加入我们。

　　张小明"呸"了一声，义正词严地拒绝了，重申自己不是坏孩子。几个人要上来打他，张小明爬上了国旗杆。

　　班上的胖子不写作文，往窗户外面看。报告老师张小明爬到了旗杆上，老师笑着走到窗户前，嘴里念叨着"爬到了旗杆上"。

　　老师笑是因为这么离奇的事情怎么可能会发生（这位老师的表演太到位了）。

　　张小明已经爬到了旗杆的顶部，大家齐声喊张小明下来，结果张小明和国旗一起摔到了地下。老师跑出教室，同学们也围了过来（同学们跑到操场的镜头又播了一遍，前面使用过同样的镜头；张小明受到委屈后哭了，在想象的时空中他变大。这说明，张小明变大的特效是片子成形后，产生的新想法，并不是在前期构思时就设计出来的情节；如果前期有这样的设计，那就应该最起码拍摄两条不一样的同学们往操场上跑的画面；片子中重复应用同一个镜头的画面，通常情况下都是权衡之计。当然，每个导演处理片子的手法都不一样，上述观点，仅代表个人感受，仅供参考）。

　　学校广播，张小明因为担心操场风太大，国旗会掉下来摔坏，所以爬上旗杆保护国旗并受伤，虽然老师在第一时间赶到，将张小明送到了医院，但医生表示已经尽了全力。张小明头一斜，画面被处理成黑白效果，我们伤心地通知大家，张小明同学未来一周不能来上课了（把原本一件事故处理成喜剧事件）。

　　张小明躺在病床上，头和手缠着绷带，老师坐在里面的椅子上："笑，还笑啊，等一下把事情的经过告诉你爸之后，看你还笑得出来。"张小明低下了头，眼角向画左瞥了一下，老师抬起头，一个人后背入画，老师的语气："你是张小明他爸是吧？""这是我们教育局的张局长。"老师站起来与对面的人握手，马上微笑着说："您是张小明的父亲是吧？"这里的情绪转变得相当地迅速，从表情到语气再到神情，180度大逆转。局长问："他还好吧？"老师回复与事实完全相反，张小明在学校的表现特别好，尤其是今天的护旗事件……

　　学校的广播把张小明评价为品学兼优的好学生，护旗英雄。黑板上对张小明的批评，马上转变为对张小明的表扬，穿插老师在楼道里被人说的镜头。班里的同学们都听傻了，张着嘴手托着下巴呆住了；篮球场上几个同学站着不动，面向广播，任由篮球弹跳；几个坏孩子中的"老大"（他出现在欢迎张小明归校的队伍里，戴着红领巾），张着嘴坐在墙头上；墙上表扬栏里，张小明的小红花从没有，一下子涨到最多。在学校门口，同学排成两行，老师在中间欢迎张小明同学归校，老师亲自把红领巾给张小明戴上。

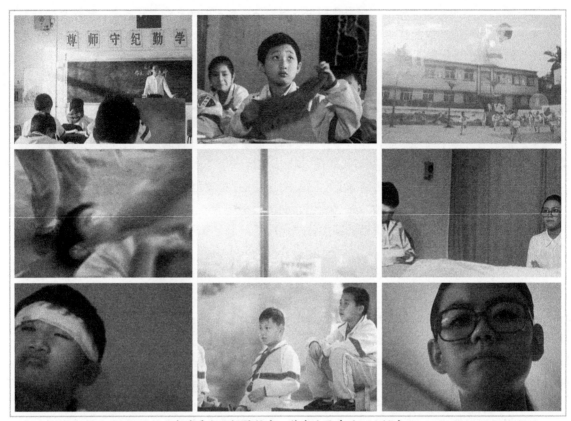

本片看点：探讨教育工作者应该有的职业操守

新的一天，早读课，黑板上的作文题目：小英雄归来；张小明又在看漫画书，大队长笑了一下，举手报告老师；张小明很慌张，看着老师不知道怎么办，老师长时间俯视张小明；突然，老师把大队长的红领巾扯下来，大队长吃惊，不明白为什么？

老师说："如果你专心读书会注意到别人吗？你以为你随口胡说，诬陷小明，我就会相信你吗？"大队长想要解释，"老师"这两个字还没有说完，就被老师打断了："你闭嘴！人家小明是护旗卫士，你算什么啊，以后红领巾你也不用戴了，你看人小明戴就好了。"

张小明嘿嘿地笑了起来（在全景镜头和近景镜头里，张小明身后的背景并不统一，这里有一个小穿帮）。

影片结束。

8.9.3《车四十四》

出片名，根据真人真事改编。

一辆车在远郊的公路上行驶，大远景公交车像一节五号电池大小，从画左驶向画右；身穿红色上衣的女司机开车；车厢内几乎每个座位上都有乘客，多数人闭着眼睛打盹，一个妇女跟一个男人说话。

公路边上也没有站牌，地上坐着一个年轻的男子，他低头看着地，好像听到远处汽车的声音，他抬头，起身，跑到路中央去看，冲驶近的公交车招手，回身拿行李在路边等。

第 8 课 表演张力与戏中戏

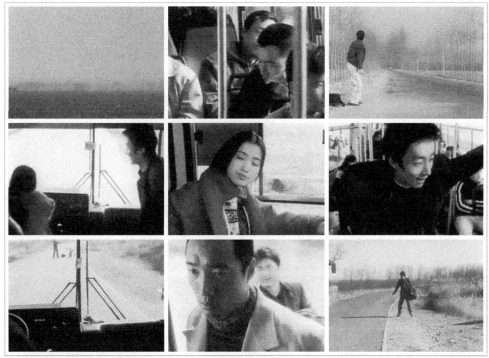

乘客们遇到劫匪

　　男人上车，女司机放下水杯，拿出车票，接过他的钱把票给他，"谢谢啊，我都等了两个小时了。"他上车后往车内扫了一眼，离他最近的一名乘客往旁边挪了一下，给他让出一个位置。他问女司机："我能抽根烟吗？""你抽你的。"

　　防风打火机点烟时发出音乐声，车门关闭，车起步。他看到女司机的工作牌，上面的照片是一个胖姑娘，他笑着说："这不是你吧？"女司机笑着说："减肥了嘛！""车还挺新的啊！""你找个地坐吧！"能看得出女司机挺漂亮的，刚上车的这小伙子，不自觉地就想跟人家套话。

　　车在公路上行驶，两旁有树，也不知又开了多久，刚上车的小伙子也闭上了眼睛。公路变成黄土地，两边都是荒草。一个人站在路中拦车，另外一个身着白衣服的男子蹲在地上，女司机停下车，开车门，问："怎么了？"

　　白衣服的男子弯着腰就上了车，冲着乘客喊："把钱都给我掏出来！"所有乘客都坐直了身体看着。

　　一个歹徒左手拿袋子，右手拿刀走向乘客，边喊边比画，乘客纷纷拿钱包扔到歹徒的袋子里；穿白色衣服的歹徒拍了一下女司机的座位，女司机站起来也把包给了他。有一个人不掏钱，同伴叫穿白色衣服的歹徒过去，女司机赶紧劝告乘客不要找麻烦，把钱给了吧。穿白色衣服的歹徒抓着不给钱的乘客的头，用拳头猛击他的面部，乘客脸上的血流下来了。歹徒拍乘客的座位，乘客把钱送到穿白色衣服的歹徒的手中。

　　两人抢完钱退到车门，女司机不敢抬头，穿白色衣服的歹徒眼睛直勾勾地看她，女司机慢慢抬起头，歹徒抓住她的胳膊往车外拽。歹徒把女司机从汽车上拖下来，拽过马路，一巴掌把她打倒在地，另一个歹徒从车门往里喊，警告乘客都不要动。

　　穿白色衣服的歹徒把女司机从地上拽起，往远处的草丛里拖，另外一个歹徒抱着抢来的一大包东西跟着，不时回头看汽车上是否下来人。车上最后上来的那个年轻小伙子转头看乘客说："怎么都坐着啊？"一个男乘客想要站起来，但马上被她旁边的女人拉回到座位上。小伙子往窗户外看了一眼，马上起身，走到车门口看了一眼车上的乘客，没有人跟自己一起，下了车。

219

这时车内的乘客都站了起来，在车窗户边上趴着看。

小伙子冲上去，反而被人撂倒在地，歹徒把他打倒后要从他身上迈过去，小伙子双手抓住这个人的裤腿，被人用刀扎伤了腿，动弹不得。车上的乘客们看着，穿白色衣服的歹徒强暴女司机，另一个被歹徒扎伤的小伙子疼得在地上来回打滚，两个受害者在一个大全景里。

女人惨烈地叫喊，每一扇车窗上都露着一个乘客的头，夕阳的光线把车窗照得发光、发亮。穿白色衣服的歹徒站起身来，提上裤子和同伴两人沿着土路跑远了。远景是虚的，前景是汽车的车头，女司机站起身来跟跟跄跄地往车上走，路过那个被扎伤的小伙子，没有理他，上了汽车。

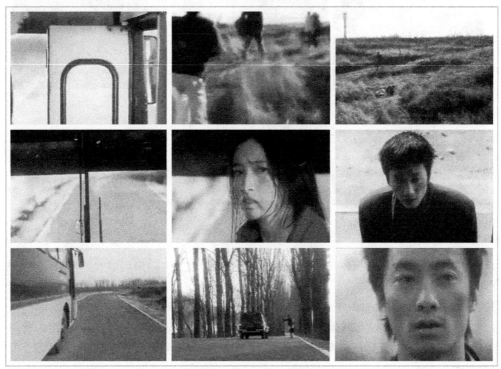

本片看点：看路人甲们的冷漠

她的嘴角流着血，头发披散着，左手把脸上的血擦去，皱着眉看着车里的乘客们，她的脸被打肿了，她坐回到座位上，双手扶着方向盘一动不动地看着前方，好长时间，她趴在方向盘上哭了。她抬头看到车上的一只玩具狗，头一晃一晃，看得入神，传来小伙子的声音："你没事吧？"她转头看他。

他站在车下，腿上的伤口让他疼得直吸凉气，他刚想抬脚上车，"对不起"，女司机让他下去，"为什么啊？"女司机脸上两行泪痕，"我可是刚才唯一下车救你的人。"女司机不理他的理解，直接把车门关闭，起身走到窗户边上，拉开窗户把他的包扔了下去。汽车开走了，他喊了两声，一屁股坐在了地上。

小伙子沿着公路一瘸一拐地往前走，一辆吉普车从身后开过来，他抬手拦下，趴在车窗跟里面的人说话。

车主让他上了车，他坐在车里，后面一辆警车迅速驶过，响着警铃。

在前面的出事地点，他走下了车，从警察的对讲机里，他得知是公交车44路出了事故，警察对着对讲机说，经过确认里面的司机和乘客都没事（小伙子站着，想了一会儿，好像笑了），但英文的字幕好像是另外一个意思。

黑屏，结束。

出字幕 33 秒 导演的名字 片名：百花深处		
我们家能帮着搬搬吗		
01 冯先生出场		
1.	仰拍，床板从货车上抬下来，画左一人面向镜头，双手在床板的前端，画右一人从车上抬板往下用力，床板从摄像机上面往前走，后面抬床板的两人入画； 四人绕过货车往楼道里走，迎面过来一个中年男子，双手伸在空中，嘴里喊："慢点，慢点！"跟着床板往后退，楼梯口走出一人，扭头看； 画右一张椅子朝向镜头，画左一个柜子，台灯，另一张床板，楼道左右挂着两只红灯笼； 镜头往楼上摇，二层楼台上左右各一人，拿烟头点完鞭炮出画，继续摇出楼顶；	小全
2.	搬家公司的负责人走出楼道，边走边摘手套，迎面一个小朋友往楼道里跑；边跑边喊："爸爸，我的电脑呢？" 负责人向画左扭身让过小朋友，左手将手套放在裤兜里；迎面两人搬着电视箱子往楼道里走，后面跟着中年男子，手在空中呈搬物状，嘴里喊着："慢点！" 负责人右手拉开车门上车，坐在驾驶员位置，拿出文件夹写字，一个戴黄色帽子的人从画右入画，盯着他看，转到车窗跟他说话："搬家公司吧？"	小全
01 分 07 秒		
02 给钱的活都干		
3.	过肩镜头，负责人嘴里叼着笔帽，抬头看了一眼，"啊"了一声继续低头写字；	近景
4.	戴帽子的中年人伸着脖子问："我们家能帮着搬搬吗？"背景画左有人走出来，画右有人搬着东西进楼道；	近景
5.	负责人没有抬头，"行啊，给钱的活都干。"	近景
6.	中年人微笑着说："给钱，给钱"，说第二句时笑得更甜；	近景
7.	"住哪啊，您？"还是没有抬头，说话时头转到另一侧； 中年人的声音："我，我，我们家住胡同。"	近景
8.	中年人眉头上扬，用力说："百花深处胡同" "怎么走啊？" "宽街奔西，地安门大街奔北。" 眉头上扬："见着鼓楼左手第一条胡同就是。" 语速加快，向前点头："好走！"	近景
9.	负责人没有抬头："怎么称呼啊？" "冯"	近景
10.	中年人一字一顿笑着说："都叫我冯先生。"	近景
11.	负责人抬头看着他，手合上了文件夹；	近景
12.	中年人"嘿嘿"一笑。	近景
01 分 37 秒		
03 上车啊您		
13.	负责人从车窗探出头来说："哥几个" "唉"	近景

14.	"走了"负责人侧身进驾驶室,左手带上车门; 背景一个人走出来,转身冲后面的人招手"走了";后面跟着两个人; 中年人转身看他们,再转向驾驶员"那……"	小全
15.	负责人身体前倾,眼睛由上往下停在他的脸上"上车啊您。"	近景
16.	中年人高兴地弓腰拍手,手在小腹前; 笑着伸出右手朝向驾驶员点了一下,"嘿嘿嘿"从画右车头出画,从楼道最后走出来的人瞟了他一眼。	小全
01 分 47 秒		
	你们怎么都走了	
	01 别把您的头探出去	
17.	公路空镜,从驾驶室往外拍摄;	全景
18.	冯先生坐在副驾驶的位置上,伸着脖子往画右看,慢慢转头往画左瞥,头朝向车窗往外看; 负责人右手放在方向盘上,左手搭在车窗上,抬起左手背蹭鼻子; 后排坐着三个人,一个人扭着身子,低头看,另外两个看他手里的扑克牌; 倒车镜上挂了一个红色的吊坠;	中景
19.	空镜,车窗外路上骑车的人,远处的高楼大厦;	全景
20.	冯先生看着画左,身体往后靠,微微俯身探头;	中景
21.	仰拍,城市空镜,汽车过立交桥,桥底和远处的高楼;	全景
22.	冯先生从车窗内探头出来,两只手撑起半个身体在车窗外,头先向后看,再慢慢仰头看天;	中景
23.	画左一栋高楼,摇到画右另外一栋;	全景
24.	冯先生在车窗外头朝上,扭头看画左,看天,货车在立交桥上转弯;	中景
25.	立交桥上,带桥面画左的大楼,摇到画右;	全景
26.	开车的负责人转头画左,"嘿"了一声; 转回头看前面:"别把您的头探出去,别让警察看见了。" "这不给我找事吗?"说这句话时头微微倾斜向画左; (他说"嘿"时,车后排的几个人不知道在做什么,如果他们能有个反应会更好)。	中景
02 分 21 秒		
	02 老北京才在北京迷路	
27.	冯先生弓着身子缓缓坐回到座位上,脸始终朝向画左的车窗外;	近景
28.	车外面的街道空镜,路人、商铺,快速摇向画右;	中景
29.	冯先生面朝向画右说:"我怎么糊涂了?" 转头看前面:"这是哪儿啊?"边说边转头面朝向画左,右手搭在车窗上;	近景
30.	负责人转头瞟了他一眼,继续看前方;	近景
31.	冯先生面朝向画左,转头看前方:"走错了吧?"	近景
32.	负责人:"这不平安大道吗?" "前面就地安门大街了。"	近景
33.	冯先生面朝前方,转头面朝向画左看; 座位后排的一个人说:"您还是北京人吗,怎么平安大道都不知道。"	近景
34.	负责人:"哼,如今这老北京才在北京迷路呢。"	近景
35.	冯先生面朝画右说话的负责人,不知道说什么,眼睛来回转,看前方。	近景
02 分 47 秒		

	03 到这我就认识了	
36.	车从画右一面墙的窗户框中入画，画左堆放着各种垃圾；	
37.	冯先生面向镜头，露齿微笑，抬起左手，中指无名指攥紧，其他手指伸直，手势同女人唱戏状："到这我就认识了。"	近景
38.	负责人手握方向盘看着前方；	近景
39.	空镜，挡风玻璃外，小路两旁拆得破破烂烂的平房，胡同里没有一个人； "就顺着这下去。"	全景
40.	冯先生面向镜头，露齿微笑，双手抬起，放在帽子上左右微调，马上到家了，感觉很正式，小手指向外撇；	近景
41.	负责人扭头看他，眼睛向下扫，很费解，后面三个人在打扑克牌；	近景
42.	冯先生放下左手，右手抓住汽车座位上方的把手，车在路上颠簸得厉害；	近景
43.	前景挂着红绳编的如意随车身左右晃动，画左被拆的房子，背景一栋大楼；	全景
44.	开车的负责人向画右转头看，眼睛转动；	近景
45.	墙上有"拆"字，拆了一半的围墙，古代建筑风格的院子；	中景
46.	尘土飞扬，汽车从画右穿过小路驶向画左，跟摇，落幅在一个院子里，有几棵树。	全景
03 分 17 秒		
	04 这就是百花深处	
47.	冯先生咧开嘴，"唉" 伸出左手，食指指向镜头攥拳"到了" 转头朝向司机"到了"；朝后看了一眼后面的三个人； 转回身"前面就是"	中景
48.	一大片空地，汽车从右入画，远处有一排白色房子，柳树、大烟筒，汽车在中间位置转弯朝向镜头驶来；	远景
49.	地面，车身入画，镜头升起，汽车向前方的一棵大槐树驶去； 冯先生的声音"停车，停车，就这。"	远景
50.	车在镜头前停下，"到了，到了" 冯先生拉开车门从上面下来，往前跑出镜，后排座位的车门开； 镜头摇到画右，负责人和搬运工下车，站定，看画外； "这就是百花深处。"	小全
03 分 36 秒		
	05 你涮谁呢	
51.	冯先生从画右入画，顺着斜坡快步往上走，土坡后面有一颗大槐树；	全景
52.	负责人双手插兜，向前迈一步站定，画右一人看着他，再看画外； 画左一人看着他，再转头看画外，右手摆左臂的袖子上；他背面走出来一个人，手来回倒着扑克牌，站在画中，"唉……" "哪呢？"	小全

53.	冯先生拖长了声音"这啊!" 快步走着,边回头边说话; 仰拍,大摇臂升,下摇,冯先生站住,侧着身子对这些人说"进了胡同口啊,第一个门就是"伸着左手指着画外,说到"第一"时身体下弯以示强调; 双手同时抬起,对着空气比画一个方框说:"这是我们家影背。" 向右侧转身,对着空地弯腰比画:"这是我们家院子。" 转回身面向他们,"两进的院子",伸出右手弯腰比画一下,强调"两进"这个词; "几位"双手向里摆了一下"赶紧搬吧!"	大全
54.	仰拍,负责人画左,表情严肃看着画外,"你涮谁呢"画右的人歪着头嘲笑; 负责人转头,边说边转身"这么大岁数了",拉开车门上车,后面的人笑着跟着; 镜头后拉,摇到车头,玩扑克的人双手交叉入画,转身从画左出画上车。	中景
04 分		
	06 家还没搬呢	
55.	冯先生拖长了声音"唉……"从土坡上小跑着追过来,不时地看脚下,"你们怎么走了,家还没搬呢。" 镜头后拉,摇,冯先生从镜头前向画左跑,站在汽车前双手拍挡风玻璃"先帮我搬了家。" 汽车往后倒,冯先生吓得往后退,双手在耳朵两侧乱晃"唉……" 汽车往后倒,停在画左,准备打轮原路返回,车开得很快,车上的人都抓紧了把手; "你们怎么都走了?"冯先生站在土坡上面看着画外(这块的位置出现错误,刚才还在车头前面,土坡上与土坡下有一段路,不可能这么快就回到了这里)	小全
56.	汽车向左转弯,向纵深驶去,车开得很快,汽油、尘土从地面扬起。	全景
04 分 16 秒		
	把账给他结了	
	01 那人是一疯子	
57.	玩扑克牌的人坐在副驾驶位,跷着二郎腿,面朝向画右的司机,伸出左手的大拇指,"头"点头; 后面的两人趴在后座上,笑出了声,画右的一位半站起身子笑,画左的人从后面拍了他的头; 负责人笑着向画左瞟了一眼,手机响了,低头看,右手拿起手机,左手配合着拽出天线,放到耳边"喂";副驾驶把扑克牌在胸前展开,后排的两个人看,有一人还动手摸牌,被他用左肘挡了回去,瞪了他一眼; 电话里人:"在哪儿呢?" 负责人:"百花深处。"往下扫了一眼; "大槐树那吧?" 负责人听到这"啊"了一声,往下看,眼睛转了一下; "这两天老有一人缠着让咱们给他搬家。" "那天小六子跟他去了。" "一看什么都没有。" "差点抽他。" "一打听,那人是一疯子。" 负责人:"疯子?"抬头看后视镜;	中景

58.	后视镜里,冯先生站在画右的树下; "我说他怎么不知道平安大道呢。" "唉,别忘记了啊,把账给他结了。" (一个疯子你跟他结什么账啊);	特写
59.	负责人:"好勒",哥几个都瞪着眼睛看着他。	近景
04 分 46 秒		
	02 搬完了我就给钱	
60.	汽车冲镜,在第一次拐进来的空场地上(副驾驶换了人,这些地方都是容易出现穿帮的场景); 俯拍,跟摇,汽车停;	全景
61.	仰拍,冯先生站在土坡上,地上的碎石头,他看到车停下,小碎步向后退,地面不平,差点摔跤;	全景
62.	关车门的声音; 画右的两个人,负责人插着兜笑着往前走,右侧的人右手拿着手套跟着; 画左的两个人,一个左臂靠在汽车车头,另一个站在画左低头看手里的扑克牌; 负责人边走边说:"冯先生,您跟我们回去吧。"头向上微仰; "再说了,我们这一趟也不能白跑啊"。笑着转头扫了一眼画左的土坡; "出了车您得给钱啊。"说到"钱"这个字时点头;	小全
63.	仰拍,冯先生低头看着他们,等了一会儿"你……"有点结巴; "你们还没有帮我搬呢。" "搬完了我就给钱。"说这句时声音加大; 背景是树叶。	中景
05 分 05 秒		
	03 您让我们搬什么	
64.	靠在车头的人伸直了左腿,边说边把胸前交叉的手臂放下来:"你这什么也没有啊?", 头转向另一侧;	小全
65.	冯先生面向画左,转头右手弯曲,"这不都在这吗!"说话的声音像打架,很不情愿;	中景
66.	靠在车上的人转身,面朝向画左,低头看地直摇头; 玩扑克牌的人,手里来回倒牌,抬头看冯先生; 画右拿白手套的人,用手套拍打左手; 负责人冲镜头点了一下头"冯先生"; 伸出右手"只要您给钱"始终笑着; "您让我们搬什么,我们就搬什么。"说话时身体后仰,手在胸前配合着比画;	小全
67.	"您说怎么搬,我们就怎么搬。" 冯先生表情严肃地看着,有了一点笑模样"哼……" 弯腰,双手手臂弯曲,向画左比画"那搬吧!"	中景
05 分 21 秒		

	04 这是我家的金鱼缸	
68.	负责人和玩扑克的两个人面对面蹲着，背伸直，双手使劲抬一件并不存在的衣柜，画左的地面是一堆乱石，远处有一排树，树后新盖的大楼； 两个人喊着号子"一、二，起"一起站起来； 配音木头"吱"的一声； "等等"冯先生从画右跑出来，站在他们面前，背对着镜头； 两人已经站了起来，听到"等等"，又半蹲下去； "你，你，你们这是抬什么呢" （冯先生有时候说话就一点结巴，不是很严重，但已经成了他的说话风格）； 假装抬东西的两个人面对面望了一眼，负责人低头扫了一眼手中的空气，又转头看了一眼冯先生，"这……这不大衣柜吗？"	全景
69.	仰拍，冯先生皱眉头、斜着头看着镜头说："大衣柜？" 轻"哼"一声，头伸直："我们家没有大衣柜。" 更正他们，慢慢微笑着说："我们家用的是紫檀的衣橱。"后面几个字一顿一字地说，特别自豪；	中景
70.	负责人斜歪头瞪着他，玩扑克的扭头不看他； 负责人冲他点了一下头，意思是明白了这不是衣柜； 瞟了一眼对面的人，转脸笑着问冯先生"那您说这是什么啊？"，边说边用头冲着手里假装抬的空气侧摆了一下；	中景
71.	冯先生笑着说："这是我家的金鱼缸。"	中景
72.	负责人："对！"两个人立马向前迈一步，手中的空间缩成一个鱼缸大小； 随即两人向镜头横移，腿交叉着走，玩扑克的说："您看这鱼还在里面游呢。"冯先生从他们的右侧转到身后，面向镜头跟在他们后面，双手抬起"这是爱物，别给碎了。" 镜头后拉； 负责人："行了"抬着空气，头来回低下看脚下，装出一副特别小心的样子，还不时给对面的人口令"好的，下步"； "慢点，留神"； 他们准备下土坡，镜头跟摇，一个人入画，弯腰看着他们手中的空气，伸出戴着白手套的右手指着，扑哧一声笑出了声，面向镜头乐得手扶大腿； 负责人转头，瞪眼睛看着他："你乐什么啊？"头向画外一摆说："你快去把人那花瓶搬过来。" 这人转身面朝向他们手中的鱼缸，左手指着空气笑个不停，听到训斥忍住笑，换右手指了指，鼓着嘴迈步出画右上土坡，不时地笑出声来； 他在坡顶遇到另一个假装拿东西的同伴，他侧身让路，背对着镜头，右手拍了一下同伴的肩膀，同伴咧着嘴，眯着眼睛冲他摆头，手都占着呢，只能用头来打招呼； 他笑着，掂脚跑，不知道拿什么，边跑边转身看，在一堆乱石右侧他盯住一个地方，弯腰小跑过去，俯下身，蹲下，双手冲着空气比画一下，筋骨活动开，右手前伸呈捧状，刚要发力听到冯先生说"等等"； 他保持着姿势，抬着头看，朝向画右，冯先生探着头，小碎步过来。	中景 长镜头
06 分 21 秒		

第 8 课 表演张力与戏中戏

	05 铃铛芯	
73.	镜头从他的手臂摇上来，冯先生低头对着他说话，保持着姿势，抬着头看； 冯先生伸右手，说话时身体俯身："花瓶怎么会在这呢？" 他眨了眼睛看地，再看着冯先生说："花瓶怎么能在这呢？" "花瓶应该在哪啊？"（要说冯先生是疯子呢，他这话说得太有趣了，这话一说把人给问蒙了），对方也变得结巴起来："我……" "我哪知道啊！" 冯先生右手往反方向（画右）一指说："应该在堂屋。"身体转身，头也跟着面向画右，转回来："应该在堂屋的条案上啊！"再转身一个来回，这次换成左手一指； "哦……"好像明白了似的，张着嘴看着冯先生，伸出左手往画右一指；	中景
74.	"在那"半蹲着，冯先生点头"哎"了一声，他一个箭步跑了过去，出画，冯先生转身看； 转回身往一堆石头上看，好像发现什么，用手一指"嘿"俯身蹲下"哟……嘿嘿"；	小全
75.	右手从一个石盘上拿起铃铛芯，交换到左手"这不在这嘛！"转身看画右，对着假装搬东西的人说："您瞧瞧"，镜头跟摇，边说边伸右手招呼，假装肩上搭东西的人哼哼着就过去了； 冯先生对着镜头，指着手中的铃铛芯； "这就是我们家檐子下面铃铛里那个铛子。" 眼睛看着手中的铃铛芯，脸上乐开了花，边走边说，指指点点； "遇到刮风下雨的时候，叮叮当当好听着呢。"往画左走出画，镜头跟了一会儿就定住了……	近景
76.	冯先生背面的镜头，面朝向汽车和假装搬家的四个人，把刚才的话又重复了一遍； 负责人和同伴从土坡下面的画左入画，冯先生左手举着铃铛芯，右手指着从面前经过的人说话； 负责人上来的时候转身回头对同伴比画一下，走到坡上冯先生面前，应付说道："没错！" 玩扑克牌的经过，看着他手里的铃铛芯，笑着； 第三个走到跟前的人歪着头，笑着看"您瞧瞧"，后面还跟着一个人往坡上走。	中景
07 分 12 秒		
	06 干吗呢你	
77.	负责人和玩扑克牌的同伴假装抬着一个很重、很大的东西，从坡上往下走，冯先生站在坡上面向镜头说："留神您脚底下，小心点啊！"小碎步在后面跟着； 镜头摇下来，负责人下来时脚顺着浮土往下滑，真感觉手里抬着很重的东西，两人到了平地上，从画左出来一辆自行车，负责人扭头冲骑车的人大喊"喂……"；	全景
78.	戴眼镜的人张着嘴刹车，从自行车上下来不明白怎么回事，扭头看画右玩扑克牌的同伴，负责人："悠着点……"；	
79.	玩扑克牌的同伴身体站得直直的，对着下车的人吼："干吗呢你"，骑车的人什么也没有说，转身就走；	小全
80.	骑车的人眼睛看着负责人，一手转车把，一手发力提车坐，推着车跑，一直回着头看，负责人从画左出画。	小全
07 分 24 秒		

	07 您这给我碎了	
81.	一个人假装怀里抱着一个易碎的灯座，张着嘴，眼睛向下瞧着，从坡上往下走，冯先生站在后面跟着说："您可小心点，这可是前清的灯座。" 假装抱灯座的人下来时身体一沉，由半蹲直接坐了下去，"哎哟哟"；冯先生快步上前面朝向画右双手搀扶，重复道："这可是前清的灯座。" 假装抱灯座的人笑着缓缓地站了起来。	小全
82.	玩扑克牌的同伴在前，面向画左，负责人在后面向画左，两人假装抬一个长东西，前景是货车的车厢，放下档板上面铺着灰色的厚布； 玩扑克牌的同伴松开右手，单手抬着，猛地一转身，两人面对面，一起喊着口号"一，二，三"，共同发力把这个长东西抬到了车厢上； 背景传来冯先生的嘱咐："碎了可不是好玩的。"	全景
83.	玩扑克牌的同伴走在前，面向镜头，右手拿一支烟放到嘴上，负责人在后面抬空气累着了，双手一撑转身坐到了车厢上休息； 背景传来冯先生的嘱咐："碎了就没有了。" 玩扑克牌的同伴看着画外："火呢？"	
84.	冯先生："真是让您费心了。"话还没有说完，假装抱灯座的人突然从地上站起，右手伸进兜里拿出打火机，扔了过去。冯先生看他这样，表情严肃想要制止他；	中景
85.	冯先生瞪圆了眼睛，张大了嘴"啊……"	特写
86.	一个花瓶掉在土地上碎了。	全景
87.	冯先生低头看地，右手五指伸开定在空中，假装抱灯座的人低着头看地，突然双手恢复抱灯座状，头往上仰着，张着嘴，时间凝固了； 冯先生看着地，始终没有抬头，双手使劲推他的肘部，力量很大，他踉踉跄跄地往后退，还保持着抱灯座状，从画右出画； 冯先生的哭声"喔喔"（不是真正地哭，是哼唧）；	中景
88.	负责人和两个同伴站成一排，听到声音迅速转头看镜头，玩扑克牌的同伴低头看手中的牌，背对着镜头，画左的人正在撸右手的袖子； 玩扑克牌的同伴回头，切。	中景
89.	冯先生左手把铃铛芯举在胸前（不知道为什么手里多出这个道具）低着头看地，蹲下，哼唧，镜头跟拉远； 冯先生右手从地面上拿起一块土，放在眼前看；	全景
90.	俯拍，负责人双手在胸前，右腿向前迈了一小步，身体前倾，玩扑克牌的同伴嘴里叼着烟斜着身体看着，画左的人左手放在右手的袖子上，看着天上（这里他的眼神穿帮了）；	中景
91.	冯先生蹲着，左手拿着泥土，慢慢抬起头，看着画外，悲伤地说"您这给我碎了。"	全景
92.	俯拍，负责人不好意思地冲镜头咧嘴，假装抱灯座的人在画左，看他，看着冯先生朝画右蹭了一小步。	中景
93.	冯先生蹲着，看着左手的泥土，镜头推，吸一口气，哭出声来，抬头看着负责人哭着说："您这给我碎了。"右手也举了起来。	中景
94.	四个人表情严肃地看着画外，不知道该怎么办，手中拿烟的也缓慢放下；	中景
95.	冯先生蹲着哭："您这给我碎了。"	近景
08 分 30 秒		

	08 铃铛	
96.	冯先生坐在副驾驶位置，左手拿着钱，举起，眼睛看着前方说："师傅！"	
	负责人面朝向画左扫了一眼，"给您钱！"仔细看，明白冯先生的意思，身体坐直说："刚才不是把您的灯碎了，这算我们赔您的。"说完看路，右手扶着冯先生拿钱的手，压了下去；	
	冯先生又举起左手，停在空中，突然"啊……"，扔掉钱，双手去抓座位上的把手，左手举起，指着前方"前面有一沟，留神！"	
	负责人转头看他，听到提示后坐直伸头看；	
	后座上的三个人也伸着头看；	
	负责人笑着扭头说："您什么都知道。"继续开车；	
	冯先生："不是……真……真有一沟。"说话左手抖，五官扭曲在一起；	
	"真有一沟，让土给盖上了……唉哟"负责人笑着；	
97.	左车轮陷进一个沟里，车门打开，负责人左手推低头往下看，镜头摇上来；	小全
	负责人转身下车，从车后伸左手，俯身拿出一把铁锹，在车轮旁边转身，铲了三下；	
	"您看真是，我说这有一沟吧，真是这陷了进去。"冯先生弓着背，低头看地转着走出来，另外一个人也拿把铁锹来铲土（为什么不是挖坑？镜头带不上，有这个动作就可以）；	
98.	车轮一半陷在土里，手入画，从土里拿出一个铃铛，来回晃，把浮土抖落；	特写
99.	起身面朝向画左，抖土，把铃铛递给冯先生；	中景
	"哟……"冯先生低头笑着，右手接过来，翻转，抓着铃铛的头部晃了晃"这不在这儿吗。"对着负责人乐，顺势把右手的铃铛芯装上；	
	"嘿嘿……"大家瞪着眼睛看着，另一个拿铁锹的人，把铁锹往地上一插；	
	冯先生安装好后，左手拿着晃，丁当……口中念念有词，"这不在这儿吗。"从四个人中间挤过去，小跑着从画右出画；	
	"找着了！"大家扭头看着；	
	大家扭回头看镜头，负责人皱着眉往前迈了一小步。	
09 分 22 秒		
	09 搬新家了	
100.	一个黄色的铃铛在风中摇摆，淡蓝色的水墨在画面中上幅、下幅位置涌动，花瓣由上至下飘落，镜头拉，水墨形成厢房，一间位于画左，另一间位于画右，缝隙间隐约可以看见远处的亭子；	全景
	镜头继续后拉，俯拍，一个门楼入画，一个四合院全景出现，院子中间有棵大槐树，花瓣始终在画面中；	
	镜头拉到院子外面，固定镜头，花瓣越来越多，水墨在墙面上不断变幻；	
101.	负责人头从画右微转向画左，眼睛看着，后面几个人也微笑着看着；	近景
102.	慢慢地整个院子越来越模糊，墙面向下融到了地面上，过渡到一片空地，一棵大槐树；	远景
103.	负责人看；	近景
104.	"唉哟……"冯先生从画左入，向大槐树跑去，冲着马上落山的太阳方向跑去，	远景
	"搬新家了"	
	左手伸直拿着铃铛，右手在空中转圈，跑得快，头一颠一颠的（很少见的跑步姿势）；	
105.	逆光，大槐树下，冯先生跳着跑。	中景
10 分 15 秒		
	剧终 谢谢观赏	
10 分 15 秒		

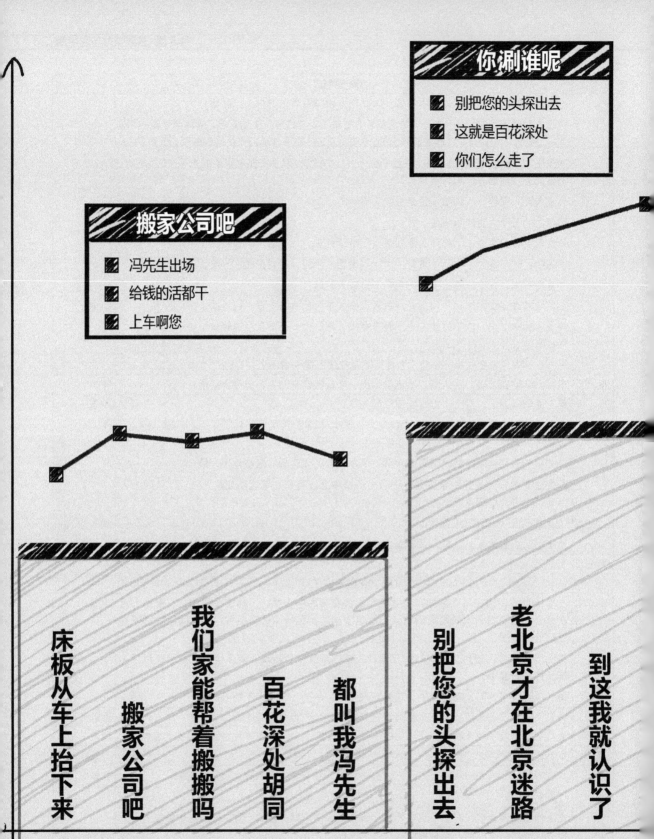

第8课 《百花深处》

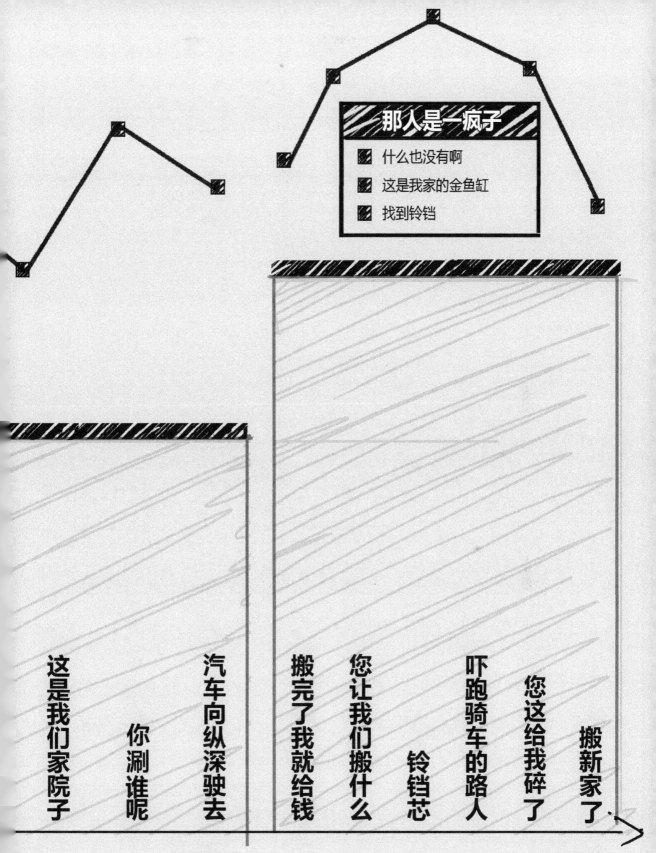

解读《盖章》

第4课

戏剧化的情节设置

这个故事可能真的只有在电影中才会变为现实,主人公因为赞美他人而获得了一系列成功:成为名人、找到自己喜欢的职业、获得女神的爱慕。

电影实现了一个普通人的种种愿望,这么精彩的人生想必是很多人追逐的目标,或许可以这样说:没有什么能够比愿望达成更让人感觉获得满足感。

主人公原是停车场的工作人员,负责给前来停车的顾客盖章,顾客通过盖章凭证可以获得一定时限内的免费停车。前来盖章的每一个人,他都会真诚的赞美对方,所以来找他盖章的人络绎不绝,排队的长龙都堵塞了交通。

本片看点:戏剧化情节设置

来时很多人萎靡不振,但离开时却都笑逐颜开,看来赞美的力量确实能够重新让人焕发生机和活力。

我们的主人公特别会夸人,如果你胖他会说你有福气;如果你秃顶没有头发他会说你与众不同;如果你是黑社会成员,他会说你因为给别人提供就业机会所以很伟大……

整个世界都因为他的赞美而沸腾,电视采访,上报纸,会见名人,主人公变得特别忙碌。

看来出名有时候也许真的就是这么容易,无须小三上位,不靠潜规则,更没有钱权交易,付出真心得到真心,保你能够名扬四海。

电影把一段段华丽的人生乐章浓缩于十几分钟的剧情中,主人公的人生经历看起来不切实际,却蕴含着一个我们都熟知的道理:好人有好报。

第 9 课 戏剧化的情节设置

9.1 全片预览

　　一辆汽车进入地下车库，司机在计时器中取出停车卡，按照墙上的标识前往免费停车的盖章处。司机是一个快秃顶身穿白衬衫的男人，领带松松垮垮地挂在脖子上，无精打采地往前走。

　　远处站着一个穿毛坎肩的男人，双手在胸前交叉，面带微笑。司机低着头走到他面前，递上停车卡对他说："我来这里认证的。"认证的人微笑着说："你很棒！"司机反问他："什么？"

　　他微笑着说："你长得很好，你有很好的特质，难道没有人告诉你吗？"司机平静地回答："没有。"他接着说："你可能觉得有时没有人了解你，但会有一天，人们会看得出来你真正是谁。"

　　司机嘴角上扬，笑了，结巴着问他："你……真这么觉得吗？"他点头："绝绝对对。"并一字一顿地说："你真的很棒！"司机笑得露出了牙齿，然后他在司机的停车卡上盖章。

　　一个胖女人，右手拿着停车卡，低头走过来："我要认证，谢谢！"认证的人微笑着对她说："你很棒啊小姐，你有很好的容颜。"胖女人左手摸脸，耸肩微笑地问："真的吗？"

　　一个人跑进办公室，右手扶着门框："老大，我们这里有状况。"四个工作人员站在马路上，看到排队的人群从停车场延伸到了马路上，已经造成了交通堵塞。四个人走过来，穿过人群，边走边说："搞什么鬼？"

　　每个排队的人手里都拿着停车卡。跑去报信的人对另外三个人说："他们排队不是来购物的，而是来看他的。"他们走到那个盖章的人跟前，管事的人双手插兜："年轻人，我们这里做的是生意，而不是交友俱乐部。"

　　盖章的人看着管事人的衣服，对他说："这是一套很帅的西装，真的和你很配。"管事的人手从胸前放下来自然下垂，微笑着说："你这么想？"，咧嘴，嘿嘿笑，同时有点不好意思地低头，双手系上西装的第二个纽扣。

　　排队的人都走了，盖章的人在四个工作人员中间："你们工作很认真，你们是整个机构运转的骨干。"管事的人低头微笑着点头；一个穿白色衬衫的工作人员说："我们从来都没有被赞赏过。"大家都点头表示赞同。

　　管事的人说："我们有很大的压力，大部分所做的事看不出有什么重要的。"说话时双手掌摊开，头左右晃动。

　　"不，你们所做的事情非常重要。"他缓慢地说，右手搭在管事的人肩膀上。管事的人从侧面转身面朝向他："你知道吗，我猜老板一定很希望见到你。"

　　在老板的办公室，他坐在沙发上说："你很伟大，你提供上百个工作机会，维持着上百个家庭生活，多么的伟大！"老板坐在正中间，后面一排有两个随从。"太高兴能听到你这么说，"老板说话缓慢，轻声轻语："很多时候我觉得大家没有认同这一点，认为我只是个大坏蛋。"

　　他继续说："不是，你付出很多。"老板："你知道吗，我认识一个人，他可能会很想见你。"电视里的小布什总统，他从右侧入画，两人面对面握手："总统先生，你高尔夫挥杆还是很棒的。"布什点头；电视画中画，萨达姆在画右，胡子拉碴；他在另一个画面里："你，有一把魅力十足的胡须，我猜你自己也会羡慕自己的，我不是开玩笑的。"萨达姆："谢谢！"如下图所示。

主人公和名人们会面

他的事迹被报纸报道，会见了一系列名人并与他们合影。他接受电视采访时，女主持人："这个人用免费停车和免费的赞美改变世界。"

有一次他接受交警的例行检查，交警拿着他的驾驶证："你的驾照过期了，先生。"他赞美完交警之后，去补拍驾驶证件照，遇到了一位心仪的姑娘，可是这个姑娘不但不会笑，而且对他的赞美一点感觉都没有。

在摄影棚，他边走边抬头向前看，一个女孩背对着他，右侧有三脚架和相机。他在一个白背景下站住，双手自然地放在腰间，微笑着看姑娘，他慢慢收住笑容，双手缓慢放下，上身慢慢挺直，整个人呆住了。

姑娘双手从相机上拿下来，一只手搭在三脚架上，面无表情地"嗯"了一声。他深呼吸，微笑着看着姑娘；姑娘伸出左手指向墙上的标识："拍照时严禁微笑"，并提醒他："先生，拍照时是不准笑的！"他还是微笑着看着姑娘，姑娘头扭向画左喊："下一位！"他被一只手从左侧给拉出去。

姑娘双手握着相机看着前方给人拍照，他面朝向姑娘："你太优秀了，你好亲切啊，维多利亚真是个好名字啊。"姑娘不理他，低下头看镜头的取景框："下一位！"。摄影棚房顶上的吊灯逐个熄灭，他的胳膊搭在三脚架上，左手撑着脸，对收拾相机器材的姑娘说："你把相机的配件照顾得很好，它们真幸福啊！"如下图所示。

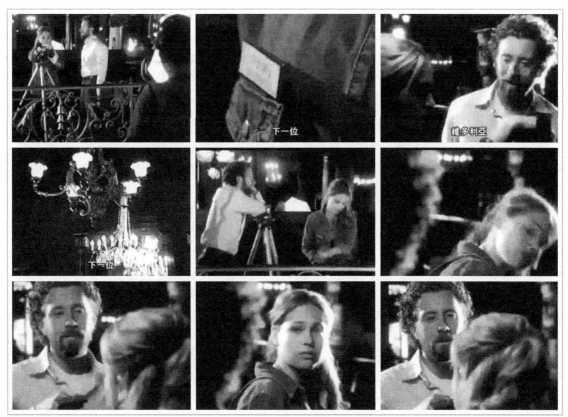

女主人公对男主角不感兴趣

姑娘头都没抬:"先生,我们打烊了!"他站直了身体,语速加快:"维多利亚,我只是……我只是想看你的笑。"姑娘扭头看他说:"晚安了。"他看姑娘要走,低头从上衣口袋中拿出一张停车卡:"从哪里可以……"姑娘打断他:"我们没有认证服务,抱歉!"背包已经在姑娘的肩上,他目送姑娘离开。

他拿着花再次来到摄影棚,整理好自己的领带,很显然他对自己充满了自信,接下来他开始对姑娘展开一系列凌厉的攻势,但结果真是让人大跌眼镜。

两人坐在户外的餐桌上,他无底线地赞美姑娘,姑娘独自吃午饭不理他;居民区的小路上,姑娘左手牵着狗跑步,他跟在后面无底线地赞美;晚上,两人坐在剧院门口的椅子上,他面朝向姑娘:"你曾笑过吗?"姑娘抬头说:"当我还小的时候。"然后继续低头找东西。

终于他在姑娘无比冷淡的态度面前败下阵来,完全变了一个人。

当他再次来到摄像棚时,他眯着眼睛呆呆地看着姑娘,这时姑娘按下快门,闪光灯闪耀,他获得了一张合格的证件照,姑娘也拒绝了他的追求,双手从相机上拿下来向画左转头:"下一位!"

地下车库,还是那个秃头司机,用手指着桌子上的停车卡,微笑着说:"请帮我盖章。"然后抬头看着他,等待他的赞美,后面站了一排人。他的状态看起来很不好,他低头看着桌子,眼睛转向司机,有气无力地说:"你这人……不差了",说完在停车卡盖章。

司机表情僵住了:"还有别的吗?"他叹了口气:"有那么重要吗?"司机呆住了,等了一会儿左眉毛上扬,俯身低头从桌子上拿起停车卡,整理一下自己的领带尴尬地转身离去。后面走过来一个胖女人,双手在胸前握紧,看了他一眼,在桌子前自己往停车卡上盖章,转身离去。后面的人看到这里都转身往外走,排队的人群散了。

不知道过了多久，从远处的拐角处一个人走过来，管事的人从上衣口袋里掏出一个信封，把它放在桌子上转身离去。信封上写着"解雇通知"几个字。

他垂头丧气地走在街道上，远处站着一男一女："对不起，可以帮我们拍照吗？"他晃着头走了过去。他在帮助别人的同时也拯救了自己的糟糕状态，同时还因此获得了新的工作机会。在他的鼓励下，这对情侣拍出了发自内心喜悦的好照片。

他开始喜欢上摄影，在街上给需要合影的人们拍照片。

一对夫妻，男人穿着短裤，女人戴着墨镜。他把相机举在胸前："你最爱你老婆什么？"，男人左手搂着女人，跟自己老婆对视一下，男人："噢，她知道我的缺点却还能接受我。"，回答完他的提问，男人的手在女人的胳膊上轻轻抚摸；听到这个回答，女人开心地大笑。

另外一对夫妻，白肤色男子，黑肤色女士。"你们在哪里认识的？"两人对视，女人回答："当陪审员时认识的。""在服务国家时，遇到了生命的挚爱。"听到他这么说，男人在女人的额头上亲了一下；"你们真是太厉害了！"说着他按下快门。

一个戴墨镜的人，从一台专业的照相机后面伸出头，看着他给别人拍照。这位摄影师将墨镜摘下，眯着眼睛跟他说："很高兴认识你，你能从别人身上得到真心的笑容。"摄影师一边对他说，一边右手举起一个相框："想赚点外快吗？拍这样的照片。"

他坐在公交的前排，拍摄两个餐厅的服务员；他蹲在一位坐在轮椅上的女士面前，笑着说："你很美丽，而且你的着装跟你的眼睛很配，太美了，我想给你拍照片。"他还拍摄了两个小朋友搂在一起的相片。

他又找回了自信，原来生活中处处有精彩。

他捧着胶卷去照相馆，走在商店门口，转头看到一栋建筑物，那里就是他补拍驾驶证件照的地方，那里有他喜欢的姑娘，这里给出这组镜头为他再去那里做出铺垫。

有一天他去看牙医："你好，我来洗牙。"医生说："你好，填完表格把驾照一起夹在上面。"然后他走向座位。一个男人坐在他的身旁，看自己的文件夹，他扭头看男士的照片，他的表情呆住了，男士的证件照片在咧嘴笑。

怎么可能呢，拍证件照的姑娘是不会拍出这样的照片的。他突然站起身来往外跑，他跑向那栋建筑物。一个嘴里嚼东西的胖子："她不在这里了，她被开除了。"话还没有说完，就继续往嘴里塞东西吃，嚼着食物喊出："下一位！"如下图所示。

他感觉到姑娘的变化，自己好像又有了机会。他要为自己的爱情再次出击，不管前面等待自己的是什么。他到处去找那位姑娘，他来到他们曾经去过的地方逐一寻找。他小跑着来到他看姑娘吃午餐的地方，空无一人；他小跑着来到姑娘早晨遛狗跑步的小路上，她不在这里；他来到剧院门前，姑娘也不在这里。

最终他在拍摄护照的摄影棚里见到了她。

此处很煽情，两人慢慢地走向对方。这回轮到姑娘向他表白，他默默地听着。姑娘看着他，深吸一口气，低下头："当我还是小女孩，妈妈得了重病，一直都没有好起来，这些年她一直很悲伤。"

"她忘记要怎样微笑，自从她这样，我就不怎么笑了，这种状况持续了很多年。"她凝视他，突然笑了，笑着说："但是有一天，一个年轻人遇见了他，告诉她是多么的美丽，美得想为她拍一张照片。"

她微笑着看桌子上自己和母亲的合影，他看到了那个坐在轮椅上的女士，看到她们在照片里幸福的笑。"我知道，那一定是你，我到处找你，但没有办法找到你，我找遍了城市里的每一座停车场，

付了很多停车费,但找不到你。"他问:"你付停车费?为了找我?"姑娘笑着冲他不住地点头:"是的,因为你很伟大,你真是太酷了。"

男主人公被告知女主人公被开除的消息

他看着她:"没有人对我说过这些话。"他笑着靠近她,姑娘闭上眼睛迎了上去。他们俩接吻了,背景排队等着拍摄护照的人群鼓掌欢呼。

接下来两个人去旅行,去度蜜月,然后应该就是幸福地生活在一起。

这个片尾出得很有意思,制片、导演、工作人员的名字都是出在停车卡上。

9.2 各种人物的性格

本片在各个播放平台的点击率都不低,也常能在朋友圈里看到友人们的分享,这真是一部人气爆棚的人见人爱的短片。看得出大家都特别喜欢这部片子,想必是片中的主人公乐观、积极、充满爱心让观众朋友们为之动容。

影片主题励志,剧中人物的命运充满戏剧性。

接下来我们将通过以下具体章节对影片展开分析:

短片只有 16 分钟,这还是把片尾出字幕的时间也算在其中而得出的总片长。但影片里面涉及的角色数量却相当"巨大"。各路人等粉墨登场,角色众多,涵盖多种职业……

排队前来听男主人公赞美的人群

9.2.1 主要配角

在停车场盖章是影片的重要情节，在这一段落中，出现了众多的司机角色。

与主角对手戏的司机演员为主要配角，他们在不同的段落里出现，配合主角完成表演。主要配角又继续划分为：男司机、女司机和参与排队的若干司机们（路人甲）。

影片中涉及演出的职业与角色如下：

涉及的人物职业与角色					
司机	工作人员	老板	名人	医生	主持人
警察	摄影师	五对情侣	家长	配角（很多）	

9.2.2 工作人员

物业公司的工作人员由一个主要负责人、三个工作人员，还有一个串起事件的解说人组成。

解说人负责向其他角色转述在影片发生过的事件。例如在影视剧中常见的，说出下面类似台词的角色：

"报告班长……"

"报告领导……"

"报告媳妇……"

都属于解说人这类角色的功能，因为剧中人物也需要了解剧情，观众没有看到剧中人物了解事件的过程而直接参与到事件之中，会感觉情节脱节，片子交代剧情突兀。

事件的起因是：因为可以得到真心的赞美，所以前来盖章的人越来越多，多到引起交通堵塞，物业公司的工作人员不明情况过来一看究竟。

下面是解说人跑来汇报情况的具体镜头：

> 办公室两个人面对面说话，背景的人跑过来滑进房间的门，喘着气，左手往身后比画一下，右手扶着门框；
>
> "老大，我们有些状况。"

为什么说影片中的人物性格饱满呢？因为连台词都没有，只负责在镜头里晃一晃的次要配角，都有丰富的表现力，在屏幕上非常清晰地被呈现出来，让观众感受到人多势众的那种状态。

> 四个人站在马路上向画左看；
> 中间的人双手交叉，左边的人叉腰，后排的两个人都背着手。

叉腰和背着手能算得上是"表演"吗？

我们再往下看。

> 排队的男人转身离开，管事的人左手扶着他的肩走向前，很不高兴地抬起头看着他，后面三个人叉着腰缓缓走过来；
>
> "年轻人"
>
> 管事的人双手插兜，站定；
>
> "我们这里做的是生意。"说到生意这个词时头前倾，加重声音；
>
> "而不是交谊俱乐部。"右手从裤兜伸出，手掌在胸前伸展，向外挥臂，站在他身后的几个人笑着看他，原地踏步，身体左右晃动。

"后面三个人叉着腰缓缓走过来"以及"站在他身后的几个人笑着看他，原地踏步，身体左右晃动"这些细微的动作都在向观众传达一个信息：小子不服吗？老子很拽，动一动试试，看我不"灭"了你……

这是一种强势的信息传递，有台词的表演可以表现情绪，仅仅依靠在屏幕上晃几下，依然可以向观众表达情绪，这些细节都是我们需要了解、学习和掌握的要素。

所以演员叉腰和背着手也是具有表现力的表演。

9.2.3 老板

物业公司的负责人推荐主人公去见他的老板。

老板和老板的打手们也被我们的主人公征服了：

> 老板坐在正中间，后面一排两个人，三人呈三角形；
>
> "太高兴能听到你这么说，"老板说话缓慢，轻声轻语："很多时候我觉得大家没有认同这一点。"说话时头左右轻微晃动，后面的两个人笑，对视；
>
> "我只是个大坏蛋。"后排画左的人左手摸眼睛，画右的人伸出右手拍他的肩膀。

9.2.4 名人们

物业公司的老板推荐主人公去见小布什总统。

随着这些推荐，不断把剧中人物推向更高的层面，主人公要见的人一次比一次职位高。这正是观众想看到的具有戏剧性的剧情，因为事件在不断地升级，人物也在不断地产生变化。

如果剧本中的人物随着时间的推移没有任何变化，那就说明剧中的人物处理得过于平淡了。

在这个段落里出现的名人：小布什总统、萨达姆、沙龙、阿拉法特。

主人公待人接物的法宝就是：夸奖、赞美。

> 电视里的布什总统，面向镜头，转身，他从画右入画，两人握手；
> "总统先生"
> "你关心人们怎么说你吗？"
> "你高尔夫挥杆还是很棒的！"布什点头转身。

男主人公上头条并接受电视的采访

9.2.5 医生们

牙医这个角色在影片中出现多次……

第一次出现是在影片的开始段落中，画面中是牙医诊所场景，大家又蹦又跳的，在这个段落中医生们所起的主要作用是增加影片的喜剧效果。

> 另外一张报纸上的照片，他站在一群穿白大褂的医生中间；
> 牙医诊所，男病人坐着身体舞动，嘴里插着管子了，医生站着舞动。

第二次出现医生的镜头是在主人公去牙医诊所洗牙的段落里……

> "你好！"
> "我来洗牙。"前景一个人张着嘴，医生的手在操作机器，背景他对着前台穿白大褂的女人说话；
> 穿白大褂的女人一边说"你好，填完表格把驾照一起夹在上面。"一边把文件夹递给他；
> "好的。"

这个段落是剧情转折的重要桥段：主人公发现自己喜欢的姑娘好像有了转变，感觉自己的机会来了……

姑娘本来是给人拍摄驾驶证件照片的摄影师，自己从来都不笑，也不让拍照的人笑。主人公突然看到陌生男子的证件照片竟然是笑着的，那说明一定有什么事情发生了，让她改变了。

然后主人公就从牙医诊所跑向摄影棚去找姑娘：

> 他盯着照片，不由自主地问"你怎么……"
> "你"
> "竟然在笑？"边说，左手拿着笔指着男士的照片；
> 扭头看了一眼男士，"但她，这怎么可能？"
> 男士看着他，不知道说什么；
> 他瞪着眼睛看文件夹"她是不是……"眼睛不断地转，突然站起身来，出画。

9.2.6 主持人

电视采访的画面分散在几个段落里，它们的出现方式是渐进式的，具有节奏感的……刚开始时，主持人是通过采访稿的形式介绍主人公的事迹，说主人公是"一个改变世界的男人"，配合画面的这种情景，这段台词的设计也十分夸张、大胆。

> 电视里，他面向画左说话，接受电视台采访；
> 女播音员的声音"这个人"
> "一个改变世界的男人"
> "用免费停车和免费的赞美"

主人公、电视台主持人和一群跳舞的舞者一起做节目。

主人公和主持人面向镜头唱歌，身后有一大群人围着，他们在一起唱歌跳舞……

接受采访的现场画面：

> 电视采访；
> 他在画左，女主持人在画右；
> "你的秘诀是什么？"主持人说话时不住地点头，话筒放到他的嘴前；
> 他笑着说"我只是看着人们就笑起来了。"边说话，边摇头；
> 他俩一起面向观众，唱起歌来（剪辑点在这里，好接后面的镜头）。

9.2.7 警察

与交通警察相遇这个段落处理得相当有意思。

交警都被主人公夸得有点不好意思了。

> 他在画左的汽车里，交警站在画右；
> 交警右手拿着他的驾驶证"你的驾照过期了，先生。"

正是这个段落给主人公创造了结识女主角的契机：驾照过期需要补办，主人公要去拍证件照，女主角是那里的摄影师，大家看这样的桥段安排得多么自然。

> 他仰头看着他，抿嘴、低头、眼睛看着警察手里的驾照；
> "这就是你所做事情的伟大之处。"左手说话时放在车窗框上，随着话说完抬起，放下；
> 他抬头看着警察的眼睛说："你十分忠诚！"说得很慢；
> 警察微笑着，眼睛向画左瞥了一眼："真的？"

最后警察被夸得笑出了声音，笑时耸肩，头转向画左，看着他："你真这样认为？"如下图所示。

到这里，片子向观众传达的观点就是：这个男人能够用赞美和他的微笑征服一切……

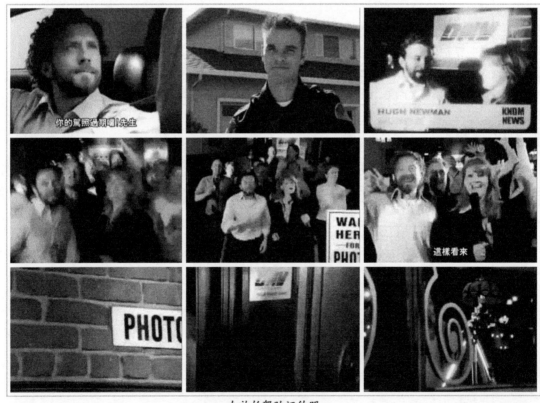

去补拍驾驶证件照

片子为什么要把警察查驾驶证这段放在两段电视采访的中间呢？

其一：电视采访这个段落比较长，出现这个事件可以缓解观众与采访事件的审美疲劳；其二：这个事件是未来主人公遇到自己喜欢的姑娘的转折事件，正因为驾照过期，他才会去补办驾照，她（摄影师）在未来正等待着他的到来。

第 9 课 戏剧化的情节设置

> 说点题外话：
> 这里缺了一组他驾车的画面，画面有点连接不上，镜头的逻辑上存在一定问题，也许导演拍摄了，也许没有。因为这不是一段重要的事件，如果前因后果都讲清楚了，可能会拖慢影片节奏，但总是感觉差了一点什么。

看完这段之后，提醒司机朋友们，以后遇到警察要多多赞美。

9.2.8 摄影师

影片中共有四位摄影师。

第一位：女主角是摄影师。

第二位：主人公离职后给他介绍摄影工作的一位摄影师。

第三位：女主角离职之后，接替她工作的摄影师（胖子）。

第四位：主人公自己也成了摄影师。

这些摄影师的出场是按照下面这三个段落里的时间顺序出现的：

1. 偶遇女主角

主人公补拍证件照，他从电视台节目的录制现场走出去，然后直接切到他来到摄影棚的画面，这里用了"下一位"这个声音作为剪辑点的过渡，对两段画面进行衔接，如下图所示。

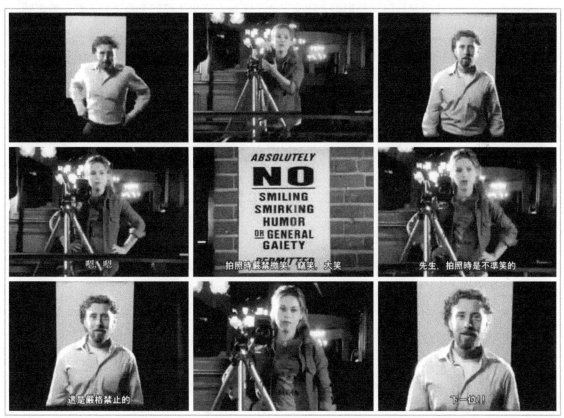

男主人公看到女神呆住了

"下一位",这是摄影师喊下一位拍照的人站过来的习惯用语,在影片中多次出现,即有喜剧效果,又作为过渡剧情的重要台词。

> 墙上的标识特写;
> "PHOTO"箭头向右;
> 他从画右的门框里入画,边走边抬头向前看,双手插兜,前景一根大柱子;
> 一个女孩背对着大柱子,右侧有三脚架和相机;听到后面有声音,女孩转身看;
> 他在一个白背景前站定,双手自然地放在腰间,微笑着看姑娘;
> 他收住笑容,双手缓慢放下,上身慢慢挺直,呆住了。

2. 看似专业的摄影师:

一位摄影师从专业的摄影器材后面探头出来给主人公介绍工作:

> "你能从别人身上得到真心的笑容。"
> 摄影师一边对他说,一边手在空中比画;
> "是我没有见过的。"
> "想赚点外快吗?"右手举起一个相框,"拍这样的照片。"

3. 胖子摄影师

主人公从牙医诊所出来,跑到摄影棚去找女主角,接替女主角工作的就是这位胖胖的摄影师:

> 快摇过去,配合"嗖"的声音;
> 一个嘴里嚼东西的胖子,从取景框抬起头,右手撑着快门线,冲向画右大喊"下一位"拖长了声音,两个特别明显的黑眼圈;
> "不好意思,先生"他的头从画右入画;
> "维多利亚呢?"他一边问,一边向画左扭头找人,胖子看都没有看他,看着相机,再看过来拍照的人的站位;
> "她不在这了,她被开除了,"话还没有说完,就往嘴里塞东西吃,嚼着食物喊出"下一位!"
> "开除了?"

9.2.9 五对恋人/夫妻/情侣

影片中共出现了五对情侣关系的角色。

影片进入高潮前夕,主人公受到打击,失去信心,第一组情侣请求他拍照。

正是看到自己帮助的人发出了出自内心的微笑,主人公重新拾回失去的信心;

第二组情侣:他帮他们拍照,他问一个男人:"你最爱你老婆什么?"

第三组情侣:他帮他们拍照,他问:"你们在哪里认识的?"

第四组情侣:他要给他们拍照,两个餐厅的服务员,他赞美他们:"你们很棒!"

还有第五组情侣关系,最终男女主人公走到了一起,去度蜜月,他们也成了一对情侣。

1. 第一组情侣

"天啊,那真好!"主人公边说边点头,皱着眉头看着画右:"我也希望能和我爱的人一起旅游,有人帮我们拍照。"

> 他转头看着他们,边点头边说:"那才是发自真心的笑。"
> "你们没有理由不笑啊。"
> "你们是很棒的。"女人笑出了声,抬头看着男人;
> "你们在人生最好的时期遇见彼此。"两人对笑,身体贴得更近,搂得更紧。

2. 第二组情侣

他把相机举在胸前,对着画左说话:"你最爱你老婆什么?"

> 男人左手搂着女人,男人穿着短裤,女人戴着墨镜;
> 男女对视,男人"噢"了一声,女人耸了一下肩;
> "她彻底了解我,"回答他的提问,男人的手在女人的胳膊上来回抚摸:"却还接受我。"听到这个回答,女人开心地大笑。

3. 第三组情侣

另外一对夫妻,白肤色男子,黑肤色女士。

> "你们在哪里认识的?"
> 两人对视,女回答:"当陪审员时认识的。"
> "在服务国家时,遇到了生命的挚爱。"听到他这么说,男人在女人的额头上亲了一下;
> "你们真是太厉害了。"说着按下快门。

4. 第四组情侣

他坐在公交车的前排,手中拿一部黑色的相机,按快门拍照;他放下相机,过胶卷说道:"不好意思两位……"

> "打扰了!"
> 两个餐厅的服务员,女士坐在左侧,男士坐在右侧,向她靠近,斜着头;"你们是很出色的一对。"他们笑着对视,男士冲他眉毛上扬,女士一直笑着看着男士;
> 远处的背景有两位男士坐在公交车的后排座位上;
> 他微笑说:"你们是模特吗?"
> 男士摇摇头"不是"男士、女士对视;
> "想试试看吗?"

这个段落是唯一他主动搭讪别人,然后给人家拍照,如下图所示。

后面他还要以这种方式见未来女朋友的家长……

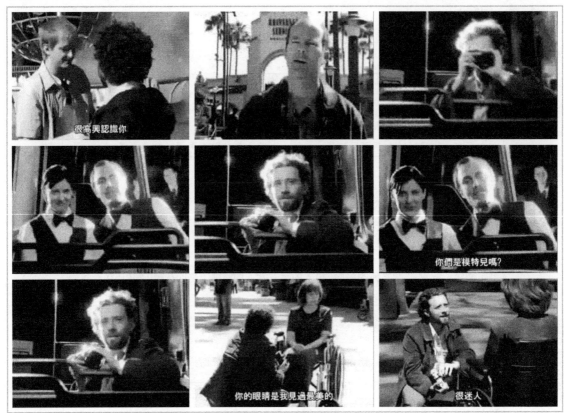

男主人公获得新的职业并偶遇未来的丈母娘

9.2.10 见家长

家长就是女主角的母亲。

所有人、所有事件在影片开始之后，最终都因为摄影这件事件紧紧地"纠缠"在一起。男主人公认识女主角的母亲这个桥段更是如此，他要给她拍照，然后赞美她漂亮，一个见家长的经典案例呈现在屏幕上。

> "你的眼睛是我见过最美丽的。"
> 他蹲在一位坐在轮椅上的女士面前，在画左；
> 女士看着画右，听到他这么说，慢慢转头看着他："你在说什么？"
> "我说你的眼睛很迷人。"
> "我可以为你拍张照片吗？"女士微笑着，面向他，他看相机的取景框；"这个世界你最重视什么？"
> 女士侧着点了一下头："我的女儿。"

影片中的人物总是要有所关联的，要么他们出现在事件的前后时间点上，要么他们从彼此的口中提到，不然人物关系就无法建立……

9.3 生活、事业、爱情面面俱到

影片对主人公所从事的职业和他的精神状态刻画得非常细致入微,细致到让人感觉到"啰唆"的程度,可见主人公这个人物的塑造真是让导演煞费苦心。这部片子给大家提供了一个近乎完美的人物塑造的范本。

本片共16分钟,开篇迅速通过人群堵塞交通这个事件,让主人公这个人物闪亮登场。观众在有趣、夸张的剧情中了解了这个人物,人物的出场环节处理得扎实、让人信服。

随着剧情的发展,主人公给人盖章赞美他人的主线因为他的离职戛然而止,他也因此获得了一个新的职业:他成了一名人像摄影师。他赞美别人的特质依然被保留下来,使主线得以延续,如下图所示。

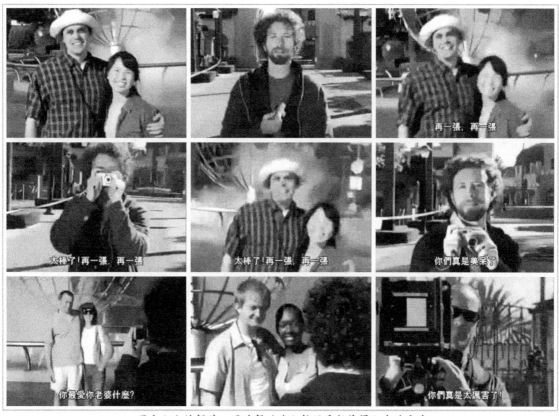

男主人公被解聘,通过帮助路人拍照重新获得人生的启迪

人物性格的魅力正是如此:无论角色做什么,都会在事件中显示出他待人接物的风格。特质这种东西是取代不了的,如果人物在这里中断了他的风格,那观众不会接受导演塑造的这个角色。能够让大家喜欢的人物性格必定是百折不挠,勇往直前,有一种不服输的顽强毅力。正如一个遇事容易放弃、思想颓废的人,即使在现实生活中也是让人无法接受的。

这就是深入人心的角色塑造的具体方式。

很多教科书反复讲:影片要围绕一件小事去讲,讲得太宽泛容易跑题。这部片子没有把所有的事件都围绕在盖章上讲,包括在设计男女主人公认识的方式上,也不是通过停车场的桥段展开的。

盖章是一种工作的形式，中心的主线还是人物的性格：真诚地赞美他人；无论主人公做什么，他最终都是通过赞美他人而获得力量，获得尊重，获得重生……

但让我们的主人公自豪的这种能力也会有人不喜欢，比如当他遇到摄影师女神之后，他似乎丧失了自己的魔力……

9.3.1 开篇处理得扎实

性格、特质、工作、学习、个人生活在这里统称为生活状态。

影片在开始时用了十个小段落，完成对主人公性格及生活状态的"描写"……影片从开始到开篇部分的结尾共用时四分钟，这个短片没有片头字幕，所以这四分钟全是实打实的画面，见下表，这些安排都是为后面的情节做着铺垫。

生活状态		
01 司机免费停车	02 他赞美一个男士	03 他赞美一个女士
04 惊动工作人员	05 他赞美工作人员	06 肯定所有人的工作
07 他赞美老板	08 他与名人们在一起	09 他接受电视采访
10 到电视台作节目		

9.3.2 一件小事

主人公特别会说话。

对生活、工作充满热爱的人，才会把原本乏味的工作做得有声有色，不得不承认，这就是一种成功……

人物微笑着出场：

> 远处站着一个穿毛坎肩的人，叠化，双手在胸前交叉，微笑；
> 手持拍摄。

因为他的赞美让一位精神状态很差的男士重新获得力量。
一位低头走路、给人很没精神的男士被他终结……

> 司机低着头走到他面前，伸右手递上卡片，与他对视；
> 对他说："我是来认证的。"

9.3.3 赞美的力量

人物的表情、语气还有那些面部细小的变化，可以产生巨大的影响力，我们把这种影响力还原成下表中的文字，大家就会发现，丰富的表演层次是具有节奏感的。

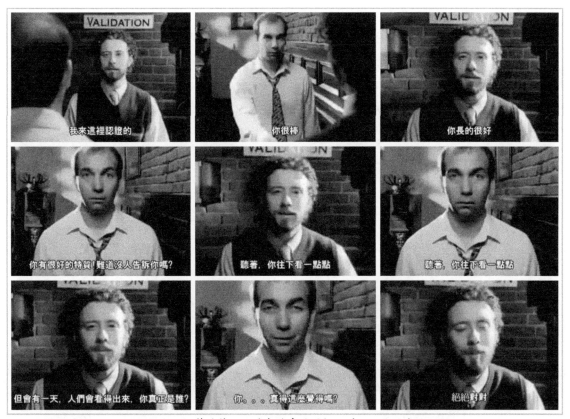

男主人公赞美第一位前来盖章的司机，并让他找回自信

这些细节很直截了当地反映出人物的状态和变化……

他微笑着说："你……"
说得很慢，一字一顿说："你很棒！"
司机向画左转眼睛，眉头上扬，反问他："什么？"
"你长得很好。"
他微笑着说："你有很好的特质，难道没有人告诉你吗？"
司机正对镜头，平静地回答："没有。"摇头："没有。"
他微笑着说："听着，你仔细想想。"
"你可能觉得有时没有人了解你。"
司机听着，眼睛看向下，慢慢抬起来，慢慢眨眼睛；
"但会有一天人们会看得出来，你真正是谁。"
他边说边仰头，眼睛向上转一圈，重点词放慢速度，节奏感；
司机嘴角上扬，笑着，结巴着问他：
"你……真的这么觉得吗？"
他的头左右晃动；
"绝绝对对。"
一字一顿地说："你真的很棒！"
司机笑得露出来了牙齿；
停车卡上盖章。

这个段落结束时，"司机笑得露出了牙齿"说明他变得积极了。

最后以标志性的动作（主人公在停车卡上盖章）结束该段落，紧扣开篇的主题。

9.3.4 开篇部分共四分钟

下面按顺序列出开篇四分钟内的镜头。

第一段介绍环境、人物出场；

第二段赞美一位男士；

第三段赞美一位女士。

01 司机免费停车		02 他赞美一位男士	03 他赞美一位女士	
停车卡盖章		他双手在胸前交叉，微笑	一个胖女人，低头走过来	
地下车库，停在杆前，空镜	"我来这里认证的"		"我要认证，谢谢！"	
	从下面取停车卡	他微笑着说："你很棒！"		他说话抑扬顿挫
墙上的标识：2小时内停车免费认证		司机眉头上扬，反问他："什么？"		看着胖女人坚定、微笑地讲
	手拿着卡往前走	"你很棒，没有人告诉你吗？"		"你很棒啊小姐，你有很好的容颜。"
	一个快秃顶的白衬衫的人	摇头说："没有。"	胖女人左手摸脸，耸肩	
墙上的标识；认证处箭头向右		他微笑着说："听着，你仔细想想。"	微笑着眼睛转了一圈："真的吗？"	
……				

9.4 爱情是变奏曲

为什么说爱情是变奏曲？主人公从遇到姑娘后，受到拒绝，如下图所示，信心受到挑战，至此人生向低谷逆转，分析其原因是求爱失败引起的。

从低谷走出来也是因为爱情，主人公看到姑娘的变化，又重新燃起了希望。

下表中列出了主人公转变的具体事件。

第二部分：发展		
01 补拍驾驶证照片	02 姑娘不理睬他	03 他追求姑娘
04 姑娘拒绝了他	05 受到打击特别消沉	
……		

男主人公被女神拒绝

曾经让主人公自豪的能力完全发挥不了作用,这个姑娘很奇怪,她根本就不笑,对他的赞美不为之所动……

姑娘拒绝了他
地上的标识牌子"在这里等待拍照!"
随着镜头移动,他目光呆滞,胡子拉碴,后面排队的人群;
听到"下一位"右嘴角上扬,往前走;
一块白色的布,大的黑背景,他缓慢地入画,肩部下垂;
镜头推,"我只是想看到你笑。"
姑娘双手下垂,等了一会儿说:"我很抱歉!"

9.4.1 追女生秘籍

分析影片整个发展段落,我们提炼出主人公表达爱意的方式……

主人公延续了自己赞美他人的作风,但姑娘只是一味地努力工作,不苟言笑,对他不理不睬,但这并不妨碍他们的约会。

恋爱不顺利的同学们快过来补补课,下面分享的内容都是实打实的"干货",非常具有指导意义。

1. 无下限地夸奖之一

虽然肉麻,但也许姑娘们喜欢听。

关键不在于姑娘，而在于你，敢说出口才一切皆有可能……

> 姑娘双手握着相机，面向镜头，他面朝向姑娘说："你太优秀了。"
> 快门声，"下一位！"
> 前景一个戴帽子的人从左入画，站定；
> "你好亲切啊！"
> 闪光灯闪烁。

2. 无下限地夸奖之二

夸人的名字好听永远都不会过时……

> 他抬起头看姑娘的脸；
> "真是个好名字啊！"眯着眼睛，轻声说话；
> 姑娘没有理他，低下头看相机的取景框，他的头和眼睛随着姑娘移动；
> 快门声，"下一位！"

3. 无下限地夸奖之三

要夸姑娘喜欢的东西，即使它们不是活着的生物……

主人公对姑娘的照相器材也是赞不绝口。

> 他的胳膊搭在三脚架上，左手撑着脸，对着收拾照相器材的姑娘说话；
> 背景一个男人从画右穿过画左；
> "它们真幸福啊！"
> 姑娘没有抬头："先生，我们打烊了。"
> 他站直了，语速加快："维多利亚"
> "我只是想看你的笑。"

4. 无下限地夸奖之四

夸人要夸眼睛，怎么夸怎么有……

> 姑娘在相机的后面，面无表情地看着他，右手叉腰；
> "你的眼睛是我见过最美丽的。"
> 姑娘说："下一位！"

9.4.2 送花桥段

送花、送礼物是每一段爱情必不可少的"项目"，现实中是如此，电影里也是一样。设想一下你忘记了女友的生日或者是她的什么重要纪念日，那后果确实不敢想象……

> 立在地上的标识牌"在这里等待拍照！"
> 随着镜头移动，他右手拿花站立，左手整理领带，微笑着面向画右，听到"下一步"手放下，迅速向前迈步冲镜。

9.4.3 吃饭桥段

有一种爱情是你吃，我看着。

第 9 课 戏剧化的情节设置

看到这里,我们要为主人公点个赞了,为他的坚持和执着点赞……

> 两人坐在户外的餐桌上,姑娘吃饭,他左手撑着下巴,左臂搭在桌子上,面向姑娘说话"你吃的都很健康。"
> "你把自己照顾得很好。"说这话时左腿抖了两下;
> "这真是太好了!"背景有一个胖女人从画右走过画左,有一个胖男人向巷子里走,转身看。

9.4.4 陪遛狗桥段

大家可以学学,太值得借鉴了:"很棒的狗主人"这样词藻太生动了,它们是一盏明灯照亮美满爱情的前路……

> 居民区的小路上,姑娘左手牵着狗跑步,他跟在后面;
> "你是很棒的狗主人。"
> "花一个小时陪狗狗散步。"
> "一般人并不这么做。"
> "但你却与众不同。"
> 姑娘低头看了一眼狗,完全无视他的存在;
> "哈哈……"
> "喔喔……"

9.4.5 回忆童年桥段

陪女朋友不讲点童年的趣事怎么能成呢,也只有到了这个环节,导演终于让姑娘开口说话了……

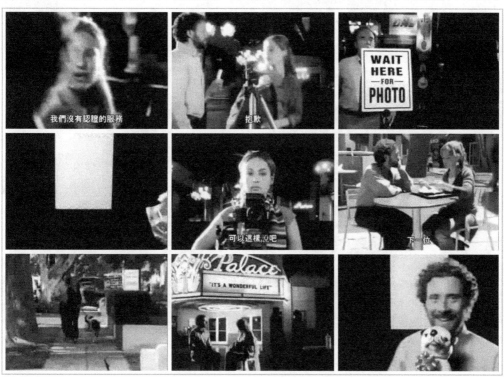

男主人公求爱的各种方式、方法

在影片中，故事自身的情节点或者事件可以起到承上启下的连接作用，但也有例外的时候，戏中人物自己喊"下一位"，也起到承上启下的作用。

> 晚上，两人坐在剧院门口的椅子上，背景一男一女面对面站着说话；姑娘低头从包里找东西；他面朝向姑娘说："你曾笑过吗？"
>
> "有的。"听到这个回答，他调整了坐姿，身体靠得更近；
>
> "什么时候？"
>
> 姑娘抬了一下头"当我还小的时候。"然后继续低头找东西；
>
> "喔！我敢说那笑容一定超美。"
>
> 姑娘停止找东西，抬起头看他："后来发生了什么事情？"
>
> 姑娘突然面朝向镜头："下一位！"

"下一位"这句台词多次出现在影片中，这种转场技巧使用得很巧妙，虽然奇怪它不符合逻辑，但视觉和情绪上没有任何的阻断感……

9.4.6 再次相遇，影片进入高潮

经过主人公上述的种种努力之后，如果还是不能够成功，想必是个人都会受不了，所以他消沉了。

如果主人公不被打倒一次又怎么会迎接新的胜利呢？这种胜利在影片中被称之为高潮到来。剧中人物要经历人生低谷的考验，完成看似不可能的任务，然后重回巅峰……

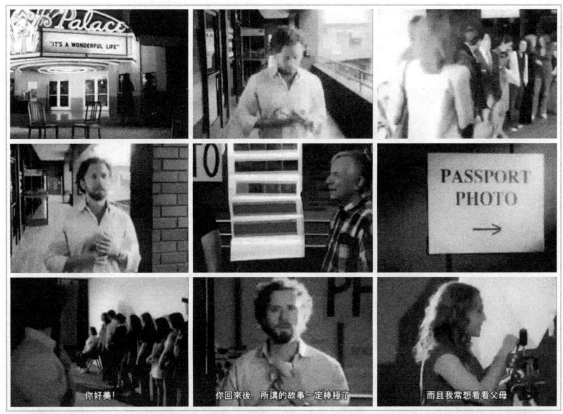

男女主人公再次相遇

影片进入高潮之前，前提是必须要让男女主人公重逢。在很多片子里，我们都看到类似的桥段：

撞车、捡钱、得癌症……本片没有用这些激烈的方式，就是主人公看到有人排队感觉很好奇，进来看看，然后他们相遇了。

偶遇
他在走廊里双手拿着很多胶卷面向镜头走来，人们说话的嘈杂声，他慢慢站住，看着前方；手持拍摄；
人们排了很长的队伍，大家相互聊天，镜头摇到队伍的前面，照相馆的门口，排在第二位置的一个男人使劲抖手（这演员挺有意思的，拼命给自己加戏）；手持拍摄；
他看着队伍继续往前走；手持拍摄；
待洗的照片底片挂在前景，他从右入画，扭着头边走边看，背景是排队的人群；
墙上"PASSPORT PHOTO"标识，箭头向右；
"你好美！"一个女人声音。

他们相遇的这个店前面也出现过。

主人公拿胶卷进来，但不知道怎么的，这次他进来后这里就改成："PASSPORT PHOTO"签证照片拍摄处……

作者猜想这是一个小BUG吧，导演几乎没有什么设计，就在原来的场景上重新布置了一下，就赶紧让他们在此处见面了事（也可能导演是怕大家等着急了，接吻的戏要尽快出现；看到了吧，这又是一个为观众着想的好导演）。

他抱着胶卷站着呆呆地看着镜头；
"而且我常想看看父母。"姑娘还在说话；
姑娘转头看镜头，慢慢收起笑容；
整队人同时转头看镜头，第四个男士和第五个女士就是影片一开始就出现在停车场的那两个主要配角；
他站着，往下咽了一下口水；
整队再转回头看姑娘；
姑娘看着他，深吸了一口气，笑了，特别甜；
他瞪着眼睛张着嘴，手一松，胶卷都掉在了地上；
姑娘笑着冲镜头走来。

9.5 高潮的铺垫

高潮的到来是由爱情这条线索的圆满结局实现的。

本片对爱情这个主题的诠释绝对是不吝惜"笔墨"的，设计了超长的段落和篇幅，让他们破镜重圆，最终走到一起。

所以爱情这条主线在高潮部分变得尤其突现，段落就在这里摆着，让人看得格外清晰。

……		
第三部分：高潮		
……	05 看到希望	06 她被开除了
07 去找那个姑娘	08 偶遇	09 真情告白
10 他们去度蜜月	……	

9.5.1 真情告白

最终是由姑娘完成表白的,如下图所示。因为主人公"废话"太多了,再不分给别人点,就搞成独角戏了。避免使其他主要角色都变成配角,这也是大家在剧本创作时应该注意的……

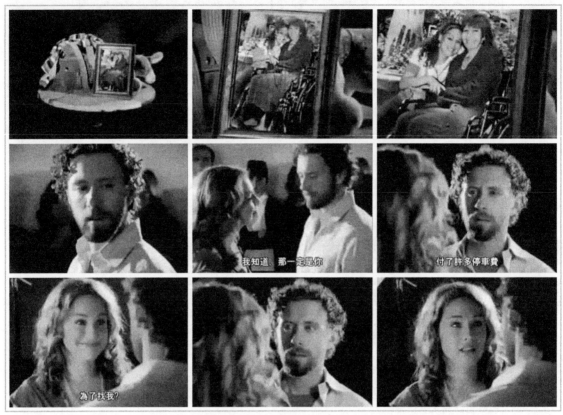

女主人公向男主人公表白

姑娘在前面始终话不多,基本上就不说话,但在这里,她终于明白谁才是值得她选择的终身伴侣。

真情告白
姑娘边摇头边说:"我到处找你,但没有办法找到你。"
"我找遍了城市里的每一座停车场。"说到这,两手抬起,话尾再放下;
"付了很多停车费。"
他看着她;
"但找不到你。"
他问"你付停车费?"
"为了找我?"
姑娘笑着冲他不住地点头:"是的。"
"因为你,很伟大。"
一字一句地赞美他;
"你……"
"你真是太酷了。"

| 他看着她："没有人对我说过这些话。"他笑着靠近她； |
| 姑娘闭上眼睛迎了上去； |
| 他们俩接吻了，姑娘的胳膊扶在他的后背； |
| 背景的人群鼓掌； |
| 他们彼此看着对方，姑娘笑着，把胳膊放在他的肩膀上。 |

9.5.2 高潮中的高潮

最高潮、最打动人的就是这句话："因为你，很伟大。"剧中人物对男主角唯一的一次赞美，我们男主角的付出终于得到了肯定。

他看着她说："没有人对我说过这些话。"然后吻她。

想必此时观众都已经入戏了，看着我们的主人公一路付出那么多，终于有了回报，为他高兴，为他即将收获的幸福感动。

9.5.3 他们接吻了

导演很幽默，准确地说应该是编剧和导演很幽默，更准确的说法是主创团队很幽默。一定要把他们的接吻放在人群中才能开始，配合众人的动作，片子更有喜感。

| 他笑着靠近她； |
| 姑娘闭上眼睛迎了上去； |
| 他们俩接吻了，姑娘的胳膊扶在他的后背； |
| 背景的人群鼓掌； |
| 他们彼此看着对方，姑娘笑着，把胳膊放在他的肩膀上； |
| 所有人扭了起来，两个人抱在一起跳舞，手持拍摄，推向纵深，跳舞的人群。 |

等着排队照相的人们见证了他们爱情的迸发。

| 姑娘转头看镜头，慢慢收起笑容； |
| 整队人同时转头看镜头； |
| 他站着，往下咽了一下口水； |
| 整队再转回头看姑娘。 |

这样的设计让观众感觉有趣，也让所有在影片中出现的人物都与剧中人物产生关系。

9.6 结构清晰，模块完整

9.6.1 主人公很完美

主人公一开始就被设计得很完美。

可以说现实生活中一个真诚赞美别人的人是很少见的，尤其是发自内心微笑着赞美他人的人。这样的人大家都喜欢，在影片里更是如此。

主人公就是这样一个人，这样的人物设计风险很高，因为起点高了后面情节的起伏就要更大。完美的人物如何被打败，一个原本就积极乐观的人，能够被打倒吗？

如果能，那真得符合他的人物性格吗？

让我们先来看看在开篇结束的时候，影片是如何表现主人公完美的一面。

第一部分：开篇					
……					
到电视台录节目					
电视采访	他在画左，女主持人画右	"你的秘决是什么？"	"我只是看着人们就笑起来了。"	他俩一起面向观众，唱起歌来	
他和主持人面向镜头唱歌，身后有一大群人围着					
他们原地踏步手左右摆	往前走两步，再后退两步	后排的人有人举着手在空中摆动	他和主持人唱着同时对看	所有人都做统一的动作，音乐停止	
主持人右手举话筒："这样看来……" "能让每个人都笑起来。" "下一位！" 主持人停止笑容，看画右；他小跑着出画右					
……					

影片的主创用了一个现实社会中定义成功的标准，结束了对第一大段落的叙述：他被电视台采访，他的故事被更多的人知道，大家都特别喜欢他。

为此还设计了一小段舞蹈，在电视录制现场让他们蹦蹦跳跳地展示出来。

> 俯拍，他们原地踏步，手左右摆，往前走两步，再后退两步，后排的人，有人举着手在空中摆动；
>
> 他和主持人唱着，同时对看，双手抬起，在空中晃动，所有人都做这个统一的动作，音乐停止，大家举起手定在空中。

9.6.2 失去工作受打击

这个标题应该是这样"失去工作是个巨大的打击吗？"

作者认为不是的，失去工作就意味着能够找到更好的工作，尤其是对当今社会的年轻人来说，没有人害怕失去工作，而且是一个在地下车库给人盖章的工作，这又有什么可害怕失去的呢，如下图所示。

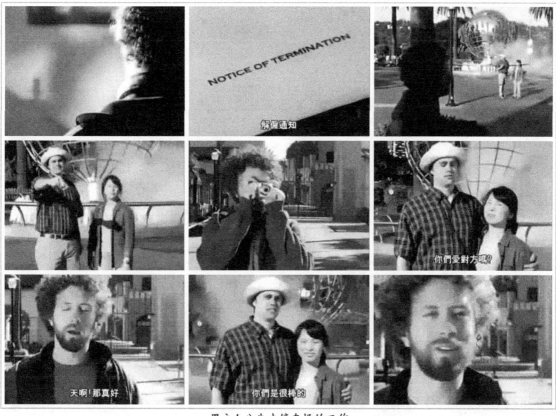

男主人公失去停车场的工作

但我们看到的却是这样的设计：

第二部分：发展		
……		
受到打击，特别消沉		
地下车库，第一天，快秃顶的司机	微笑着说："请帮我盖章。"	后面站了一排人等待着
他低头看着桌子，有气无力地说："不差了！"给停车卡盖章		
"你说我不差？"眉头微皱	后排的女人，收敛笑容	
"你还可以了。"眼睛始终看着画左		
司机很严肃："还有别的吗？"		
"有什么重要的吗？"闭上眼睛		
司机看了他一会儿，左眉毛上扬	俯身低头从桌子上拿起停车卡	整理领带从画左出画
第二排的胖女人，双手在胸前紧握着，走在桌子前自己盖章，从画左出画，后面的人转身往外走		
带着他的背景，人群转身离去	一个男人手往空中一甩	
是管事的人，从上衣袋里掏出信封，放在桌子上，转身离去		
信封上写着"解雇通知"		
……		

这样的设计有问题吗？

没有，因为失去工作仅仅是一个表象，最关键的是主人公失去了信心，他身上的那种特质不见了。那种生命中积极的东西消失了。

主人公这样的变化是如何实现的呢？

让我们回到影片开始的时候……

对比着再看下表中的镜头。

主创团队使用了同一个演员来完成对主人公状态变化的衬托，事实证明这是一种有效地塑造人物变化的手段。

司机免费停车；
在停车卡盖章；
从驾驶室往前拍摄，地下车库，停在杆前，空镜；
左手食指按圆形按钮，从下面取停车卡；
侧拍，驾驶员，加油向右出画；
墙上的标识：2小时内停车免费认证；
手拿着卡往前走，背景很多人的脚步；
一个快秃顶的白衬衫的男人，领带松松垮垮地挂在脖子上，拿着卡抬头往前走；
墙上的标识；
认证处，箭头向右。

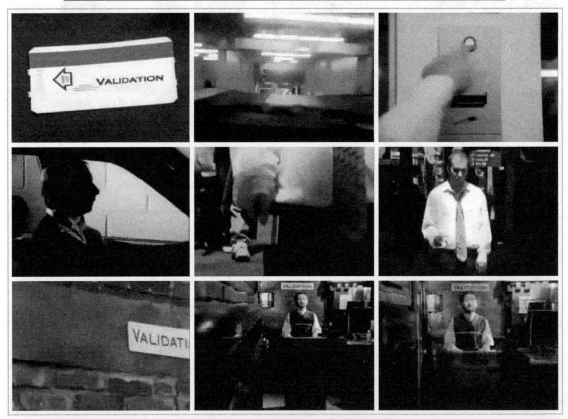

开篇部分，男主人公出场的一系列画面设计

开篇部分主创团队用四分钟来讲述主人公那种积极的态度，如上图所示，而实现情节的大逆转

只需要一分钟的消极画面,就让观众明白了主人公的处境和心理状态。

这就不是失去工作那么简单的事情了。

失去工作只是事态发展的一个客观表象,不是根本,这一点大家要清晰地认识到。

9.6.3 结局大团圆

结局必须大团圆啊!而且要用在停车卡上盖章的方式来进行收尾。

作者想说:爱情都到这个份上了还跟停车卡有什么关系呢?可能导演认为这样就点题了吧。关键是主人公们都不是通过停车卡认识的……

对这样的结尾有一点小的质疑,个人想法仅供参考。

下表中列出了结尾部分出现的主要事件。

	……			
	第三部分:高潮			
他们去度蜜月	姑娘看相机取景框,他坐在椅子上		他相机递给路过的一个女士	他们在画左,画右是法国铁塔的照片
	他的护照,姑娘的护照从上入画盖章		他们俩相互抱在一起	
	露天门口,桌子后面的男人拿起章			
他搂着姑娘,右手拿着停车卡		停车卡盖章;"THE END"		

9.6.4 电影的情绪一直都在

这算是失误吗?

也许不能称之为失误,电影的情绪一直都在,观众明白什么意思,明白导演想表达的东西。也许回味起来像我们这样分析会有一点个人主观的东西,但大家无须想太多,生活与电影一样,许多东西都存在一点点看不透的内容,那样不是更好吗……

9.7 推荐短片

本节课后推荐的三个短片都是讲情的。《玩具岛》里讲述了发生在二战时期德国纳粹消灭犹太人期间,邻居犹太人家里的小男孩被带上去往集中营的火车,被一位德国女人解救下来的故事。

《宵禁》中准备自杀的吸毒弟弟接到了姐姐的电话,拜托他照顾一下侄女,一整天的时间里发生了很多事情,侄女从抗拒自己的叔叔,到最终接受他,弟弟也因此获得了活下去的勇气,故事温馨感人。

《老男孩》中两个大龄的文艺青年去参加选秀节目,生活得艰辛并没有完全将他们击倒,两人相互鼓励再次登上舞台,学生时代的珍贵友谊熠熠生辉。

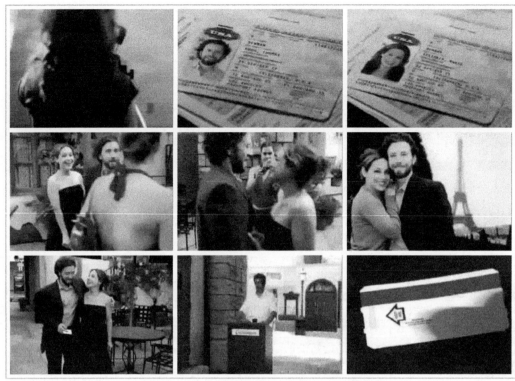

男女主人公牵手去旅行，两人幸福地在一起了

9.7.1 《玩具岛》

小朋友的手在钢琴的琴键上弹奏，地毯上玩具火车的轨道，镜头俯拍右摇到玩具火车头，一只女人的脚入画，走出画；卧室女人走到床边叫孩子的名字，拉开被子拿出里的衣服，双手捂住胸口然后快步往门口跑去。

从墙上的挂衣架拿下一件衣服就出门了。

穿着大衣的女人从楼梯跑下来，刚想下楼又退了两步回来，停在一间房子的门口往里面看，轻轻地推开房间的门。女人缓慢地走向客厅，镜头跟在后面轻轻推过去，房间里的东西都混乱地堆在一起。

女人从楼上往下跑，仰拍很多层楼梯。

远处的人跑着，一层一层转着圈，高跟鞋踩在地板上的声音，出片名。

当女人跑到第二层楼梯，镜头开始旋转。接下来倒叙，讲两家人和他们孩子的故事，现实时空、过去时空全部混在一起，很容易让人混乱。但这是一种值得学习的讲故事的方法，事件最终能够彼此连接在一起，很清晰地表达出导演的意图。

回忆段落，还是刚才那间房子，两个女人并排往前走，走在后面的女人是影片开篇中出现的那个寻找自己孩子的女人，她是德国人，走在前面穿黑色衣服的女人（她是犹太人）转身对她说："他们还在练习。"说完推开门走进去，德国女人侧头往里看（表演的细节非常丰富，不是开门后自己跟没事人一样往里走，她关心自己的孩子就体现在这些细节上）。

两个小男孩在一起弹钢琴，一个男人坐在最里面看着他们，两个女人站在门口看着孩子们微笑。

"你不觉得他们弹得一天比一天好了吗？"

"当然。"

"如果他能一辈子这样,我愿意付出任何代价。"犹太女人边说边看旁边的德国女人,像是一种期待吧,就像中国的父母说自己的孩子能够找一个稳定的好工作,也愿意付出任何代价。

她的手放在犹太女人的右肩,犹太女人说:"也许明天……"话还没有说完,传来了楼下一个老女人的声音:"楼上的人给我安静点,快停下那砰砰声。"和男人的骂声。

坐在钢琴边上的犹太男人叹口气站了起来:"你今天弹得非常好,非常非常好。"两个孩子离开钢琴,跑向各自妈妈的身边,小朋友边跑边说:"你抓不着我。"两位母亲分别抱住自己的孩子。

进入现实时空,德国女人从楼外的楼梯下来,在雪地上碰见一个中年的胖子,问他:"你看到我的孩子了吗?"胖子手里拿着他儿子的玩具熊答道:"没有啊。"同时一位老妇人刚晾完衣服拿着筐走到他们的跟前。

胖子问:"发生了什么事情?"

德国女人说"他不见了。"胖子说今天有火车要离开这里,这也是昨天晚上犹太女人想说还未说完的话(被其他的角色给补上了)。我们的主人公就知道要去火车站找他的孩子,不然这个段落就成了剧中人物像编剧一样知道一切事情的来龙去脉。

这里有一个潜台词,胖子说了一个犹太人的名字,说他们会离开,意思就是要被火车拉走处理掉,德国女人出画去找孩子,这个胖子又补上了一句,也许对你的儿子这是好事,这说明什么问题,昨天晚上是他们两口子骂犹太人。所有的事件都被联系在一起。

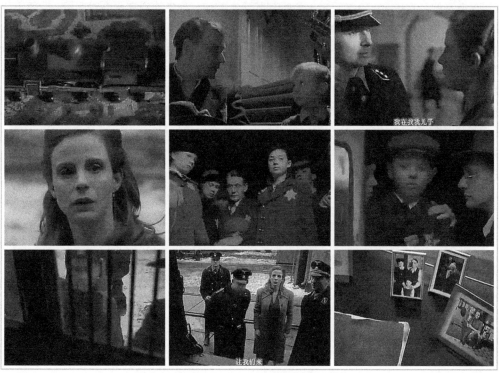

本片看点:为一位母亲的机智鼓掌

回忆段落,德国小朋友问妈妈:"为什么那个阿姨如此伤心?"妈妈手入画,端着一碗食物放在小朋友的面前,妈妈说谎:"因为她的儿子要去旅行。"隔着厨房的玻璃,孩子看到妈妈边收拾厨房边说话,"旅行,去哪里?"

妈妈盖上锅盖说:"去玩具岛。"桌子边上孩子瞪大了眼睛:"玩具岛?我也想去。"妈妈边切面包边说:"这是不可能的。"孩子皱眉:"但是我想去玩具岛。"妈妈把面包拿过来坐下说:"我

说不行,快吃。"孩子生气,双手抱在前胸:"爸爸会允许我去的。"妈妈看着他,又看着窗外不知道怎么回答。

进入现实时空,妈妈推开大铁门进入一个院子,后面来了一个德国军人,妈妈转身问他:"你好,请问你看到一个六岁大的男孩了吗?"军官:"你以为我把所有人都抓起来了吗?"妈妈:"他是我儿子。"军官头一斜:"犹太人?"妈妈拼命摇头;军官安慰她:"那么就别担心,我们只带犹太人去车站。"妈妈转身从左侧出画,军官说:"祝你好运!"

回忆段落,德国小朋友上楼梯,他小伙伴的爸爸坐在台阶上(也是他们的钢琴老师),看到小家伙叫他的名字;看到他后,往左侧腾出更多的地方,小家伙坐在他的旁边;这个犹太人应该是刚刚挨打,他看小家伙坐过来后,用手摸了下脸,然后把手放在前面捻了一下,把眼镜戴上,跟他说:"你能保守一个秘密吗?刚才在楼下我看到一只犀牛。"小家伙:"一只真正的犀牛?"我现在也告诉你一个秘密"我要跟你们一起去玩具岛,虽然我妈妈不愿意。

妈妈进屋掀开被子,从小家伙的皮箱里拿出换洗的衣服,应该是犹太人把他的秘密告诉了他的妈妈。妈妈为什么不让我去,妈妈再次说谎,那里有很大的熊,还特别遥远。

进入现实时空,妈妈推门进入候车室,两个德国军官挡住了她,骂她,看她的护照确认她不是犹太人,然后帮他找孩子。

回忆段落,小家伙在窗户边用灯发信号,他的小伙伴出来告诉他一起去是不可能的,回到房间不再理他,小家伙躺在床上。第二天早上他听到外面有响声,首先跑到窗户向对面看,他的小伙伴在,但马上被人拉回房间中,小家伙开始收拾旅行箱,跑下楼。

这里回忆时空和现实时空混在一起,节奏很快,所以我们就不再分别标注时空关系。火车准备出发,两个德国军官根据邻居的名字查出他们在3号车厢,妈妈喊孩子的名字,众人让出空间,邻居和他们的孩子,但妈妈依然用自己孩子的名字唤邻居的孩子,邻居两人对视一下把孩子往前推(男人的侧面额头有伤),德国军官说等一等,很紧张,但结果他是帮助妈妈抱孩子下来,蹲下确认孩子跟妈妈长得像,才放行,让他们以后多注意,并祝他们好运。

妈妈真正的孩子在他下楼准备和小伙伴上车时,被人给拖了下来,跑的过程中他的玩具熊掉在了地上,后来被人捡起。

妈妈拉开窗帘,邻居家的孩子站在房屋中间,妈妈摸孩子的头,她儿子问小伙伴:"还要再练习一下吗?"两人在桌子上练习弹琴。

音乐起,两只大手弹钢琴,镜头摇到邻居一家三口的合影,并排的相框里还有妈妈和小家伙的合影,应该是说很多年过去了,他们长大了。

9.7.2《宵禁》

电话铃声,镜头沿着地板上的电话线推到一台拨号的电话机上,一只手沾满鲜血,刀片还在手指中间,手入画拿起话筒,一个男人正躺在浴池里实施自杀。

是他的妹妹打过来的,请他帮忙照看自己的孩子,他们好久不联系了,但他是她唯一能够寻求帮助的人,看得出他们的关系并不好。一个小女孩呆呆地头往下看着某一处,主要人物全部出场了,导演成功地营造出一种悬念,他为什么要自杀?这个小姑娘怎么了?他们在一起会发生什么样的故事?

出字幕,红色的像血一样的效果,非常贴近影片的风格。

他快速地清理手上的血渍,包扎伤口,他的胳膊上有一个针眼,意味着他吸毒;镜头节奏也很

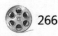

快,他走在了马路上,在路边吸烟;他出现在一个大厅里,拿出烟点了起来,他脸色苍白;旁边坐着一位老太太,指向不能吸烟的牌子,小姑娘从画左的楼梯上下来,他们的会面非常有意思,小姑娘给他一张卡片,并立下一系列的规则,去哪里,不能去哪里,什么时候回,钱只能花在她身上,不然他就会有麻烦,"我是你的叔叔""我不在乎",然后从他面前走开。

保龄球馆,人们玩得很开心,他们俩却坐在沙发上,小女孩始终拿着游戏机玩,他不断地找些话题来聊,诸如:你的名字曾经是一个卡通人物;你妈妈小时候很喜欢玩那种手翻动画;她跟你提起过吗?"她很少提你。"聊着聊着就聊不下去了,他看到远处的一个人手里拿着一包东西,然后说是要带她去一个地方。

单子里没有写的就不能去,然后他在单子上写上(这样的情节会让人往不好的方面想)。

小女孩跟着他来到一个满是涂鸦的狭长走廊,在最里面的一间房子,他敲门,让她等在外面,一个人影闪过,小女孩瞪大眼睛看着。小姑娘哭着走到外面的街道上,说她要回家,指责他花光了她的钱,他不断地解释只是想给她看他曾经画的动画人物,手翻动小本上的纸,一个人物就动了起来,他告诉她钱就在这里,他从来不撒谎,不知道她的妈妈对她说了什么。从这里之后小姑娘对他的看法就转变了,不再那么充满敌意,他们一起聊玩过的游戏,还找到了共同喜欢的一款。

两个人坐在酒吧里聊天,小姑娘的前面有一份薯条,他们的对话非常有趣:喜欢什么?有女朋友吗?吸烟有害健康,你看起来很不好,有口臭就没有办法找到女朋友,显然你是没有办法照顾好你自己的。

小女孩去上厕所,他在外面等,两个女人边砸门边聊天,声音很大,他想让他们闭嘴,但声音很小,人家根本就听不到,他就不断地说,最终喊了出来,把两个女人吓得不敢说话。

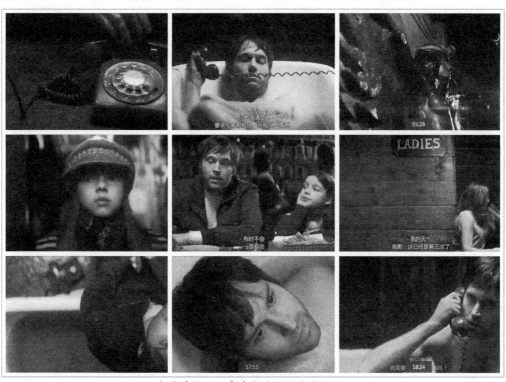

本片看点:具有冲突的人物关系的处理

小女孩走出来,站在他面前的椅子上,跟他一般高,他帮助她整理了一下头发,两人手拉手离开。两人的关系明显比前面融洽,而且导演处理得特别有喜感,上个洗手间都能这么与众不同。看来电影里可以发挥的东西太多,平常的小事突然之间就变得那么有想象力。

导演成功的地方还在于：在影片的开始建立了一个属于他们双方共同的话题。

第一次在保龄球馆他无意中谈到一次意外，这次意外是小女孩有关的，他认为这次意外就是他妹妹不让他接近她女儿的原因，这次谈话是以小女孩说"她很少提你"结束的；在酒吧里他们聊天时，小女孩问起了那次意外，但他没有说，这次意外就像一粒种子在观众和小女孩的心里生根发芽，大家都想知道它是什么。

他们又回到了保龄球馆，小女孩第二次问他有关那次意外的事情，原来在她小的时候他不知道怎么抱小孩，失手把她摔到了地上，为此他一个月没有睡好觉；小女孩听到后哈哈大笑，他说她是个变态，听到这个都要笑成这样；小女孩听到一段好听的音乐，随着音乐跳了起来，往保龄球的球道上边走边跳；整个保龄球馆的其他人也扭动身体，打球的人跳、吧台喝酒的人跳，与小女孩的跳舞交叉在一起，高潮处就在小女孩的一字马动作结束；可以肯定地说他出现了幻觉，小女孩过来拉他的手叫他一起跳，他"唉哟"一声，让她发现了绑着绷带的受伤手腕，她说他应该去缝针。整个段落处理得特别让人感动，也许是小姑娘的舞蹈，也许是他注视她的那种爱。

地铁上，小女孩慢慢蹲到他的身旁，看了他一眼，然后头靠在他的身上。

他们回到了家，他把两个画了动画的本子送给她，妈妈让她去睡觉，她去拥抱了他，这让她妹妹感觉得很奇怪，她的脸上有瘀青，他在妹妹进屋后看了桌子上的法院禁止令，显然她的妹妹被打了，而且还正在打官司；妹妹出来要给他钱，并让他离开，显然他们之间存在着很大的问题；他讲了小时候受欺负时，妹妹帮助他打架的往事，他特别喜欢妹妹的女儿，想必在她的成长过程中，一定是因为有一个了不起的母亲，妹妹哭了，他离开了。人物之间的关系到此为止都有了巨大的改变。

他在等地铁；他回到了家，又坐在浴缸边上，眼睛看着天花板想了一下，然后脱掉衣服又把身体浸泡在水中，撕掉左手腕的绷带，皮一样的东西在水中翻转着，电话响了，他转身拔掉电话机的线，停了好一会儿又迅速地插回去，听筒里传来妹妹的声音："能不能帮我一个忙，经常过来照看一下我的女儿。"这也正是他期待的，他帮助了别人也挽救了自己。

救赎一定是发自内心的强烈意愿，从而产生巨大的力量改变自己。任何外力都是无效和空洞的，这个片子很好地诠释了这一点，改变是由内向外的。

9.7.3 《老男孩》

两个人站在"欢乐男生"的舞台上，当评委说到，他们当中一个是婚庆主持时，镜头切换到肖大宝主持婚礼现场和挨打后在汽车上给人打电话道歉的画面；当评委说到另一人是理发师时，镜头切到王小帅给人理发和被人砸店的画面；当评委说到"你们知不知道在所有选手中你们的年龄是最大的"，镜头切到手拿制片人的名片，肖大宝站着，水中的倒影在他的脸上反光，王小帅在吃火锅的桌边对着画左说："不太实际吧？"当评委说："你觉得你们能红吗？"台上的两个人相互看了一眼，眨眼睛。旁边座位上，他们的老同学（该节目的制片人）用手扶了一下眼镜对评委说："我们看他们表演吧。"

出片名。音乐起，晚霞，老男孩几个字充满了屏幕。

前面这个段落使用了一些小技巧，把主人公遇到的问题和他们自己的困难提前呈现，把后面故事情节的部分片段通过剪辑放置到影片的开始（如果我们的主人公没有遇到任何问题和困难，片子也就看不下去了）。

回忆段落，学校的大喇叭开始广播，一个女生发现身后有双手，从背后伸过来摸自己的胸，大喊；一位男生拿橡皮管充水的水枪向画面右喷水，一个拿水枪满脸是水的男生睁不开眼睛，但他在尽力反击；俄罗斯方块小型游戏机上都是水珠，擦了擦继续玩；一位男同学笑眯眯地看代数书，书立在桌子上，

翻一页下面是女人的照片；一个男生和一个女生相互抓头发打架；椅子上有图钉，屁股坐下来，一个胖子疼得憋了一口气，突然头向上"啊"地喊出来。

拧紧琴弦；四指并排向下抚琴弦；曲谱翻页（吉他谱）；在男生宿舍里，肖大宝弹琴来回扭动肩膀唱道："村里有个姑娘叫小芳……"拿起一张照片，一个穿校服的姑娘，靠墙上轻咬下唇笑眯眯地看着镜头，这个姑娘是很多男生喜欢的对象，因为她是校花。

王小帅和肖大宝两人学生时代的友谊

下课铃响起，同学们冲出教室；楼梯扶手处过来两个男生冲下面喊："嘘，嘘，来了，来了"；肖大宝在楼梯的拐角处用手蘸了下口水，然后再用手固定中分的发型；照片里的姑娘笑着冲镜头走来；背景充满了虚幻的光，姑娘从画左入画转向镜头，眨了右眼，始终微笑着；想象结束又是肖大宝的胖脸，他开始唱歌，一个胖胖的姑娘先走下来，边走边回头看他，姑娘看了他一眼把耳机戴上，直接下楼，英语录音响起，肖大宝越唱声音越小，没有站稳，往后蹲了一步；二楼楼梯扶手的两个男生叹口气，把头低下，枕在手臂上。

姑娘的照片来回动；照片在王小帅的手里，他对着镜子跳舞，来回晃动；他把录像带放进了放映机里，迈克尔杰克逊在电视里跳舞，他瞪大了眼睛，看傻了；一群学生在音乐中身体有节奏地摆动，一台录音机在椅子上，王小帅在跳舞，模仿杰克逊来回动；照片里的姑娘也在，看他跳舞的眼神充满了好感；一位男生用垃圾车推着肖大宝从画右横移过来；王小帅一只手戴着白手套，一个机位里变换不同的动作，跳接的剪辑手法效果还不错。

同学们散去，姑娘微笑着叫他的名字，王小帅回头翻白眼，用手擦鼻子，轻咬嘴唇怪怪地说了一句："你在叫我吗？"（看起来特别欠打）；姑娘向前一步，王小帅扭动肩膀一晃也向前迈一步；姑娘闭上了眼睛，王小帅也闭上了眼睛，两人好像要亲吻一样；肖大宝看到后表情痛苦地把头退回到垃圾

车后面，推车出画。

　　乌鸦在叫，王小帅睁开眼睛，姑娘把一盒杰克逊的磁带双手递过来，那个胖胖的女同学从远处的柱子后探出头来；王小帅双手接过磁带，姑娘说："郝芳给你的，她想让你跳得越来越好，好好练吧。"王小帅拿着磁带看着远处那个胖姑娘，头来回上下扫了几次；远处的姑娘又退回到柱子后面；姑娘完成任务，回头看柱子旁边的那个胖姑娘（这里穿帮了，中景胖姑娘退回到柱子后面，小全景胖姑娘又站在柱子旁边，其实这样的问题很难避免，在片场稍微不注意就会这样，但后期剪辑时这样的镜头又非用不可，没得可选）。

　　手指弹吉他琴弦，下着大雨；肖大宝跨在自行车上，在车棚与楼道之间的路上淋着雨，用手擦一把脸；姑娘打着伞迎着镜头走来；肖大宝弹唱："多少次我回头……"；姑娘从他的旁边经过，在拐角处转弯。

　　肖大宝嘴里叼着狗尾巴草，在桥底下"呜呜"地哼唧，把吉他从后背拿在手上，哭着把它扔到了河里；吉他在水中冒泡；肖大宝双手打打火机，点嘴里的烟，吸了一口，咳嗽，抿着嘴恶狠狠地看着远方。

　　王小帅在车棚里边跑，边回头；在拐角处弯着腰像狗一样喘（他的表演特别夸张，一点都不真实，可能是为了搞笑吧）；肖大宝递上来一瓶饮料，冲他眨眼睛；他接过来，一只大筐扣在了王小帅的头上。

　　在墙边，筐被拿了下来，两个人一边一个把王小帅按到了墙上，王小帅连声求饶"大哥，大哥"；肖大宝看远处有女同学过来，拿出小号对着天空吹起来；他跑到王小帅跟前，蹲下，猛地趴下他的裤子，几个女生看得惊呆了；王小帅使劲挣扎，连蹦带跳，嘴上喊"我不活了"；肖大宝还用手在他的裆部比画，哈哈大笑；王小帅："肖大宝，我不活了，我不活了"。

　　音乐起，一双皮鞋上下摆，肖大宝往嘴里递了一支烟，身后跟着另外两个同学，几个人身体有节奏地起伏，两个同学同时从左右两边掏出打火机给肖大宝点烟，肖大宝往前看，点烟同学的两只手像拉开序幕一样缓缓向两侧移动；一名男同学对着墙角的黑板转着圈尿尿；一个胖同学在亲吻女同学，女同学使劲不让胖子靠近；班里几个同学在玩牌，一个同学头上贴满了纸条。

　　肖大宝吐着烟看了一圈，给三个同学不同的反应，他们也看着他，其中一个伸出了中指；肖大宝把烟扔在地上用脚碾灭，歪着嘴，跳着往前走，用手指不同的方向；一个同学在厕所里双手被绑着，嘴里塞满了纸；一个同学头上罩着三角内裤，在水龙头底下敞开怀，自来水淋到肚子上；一个同学在桌子底下抽搐，浑身都是扑克牌；一个从室内露头的同学赶紧闪回去；王小帅从另一个班的门口眯着眼睛，刚一露头吓得赶紧缩回去。

　　一群同学挤在一起，每个人都拿着打火机点着了往镜头前凑；肖大宝站在讲台的黑板前，嘴里叼着烟，旁边两个同学唱"祝你生日快乐"，前景是用火机点的小火苗；所有人一起唱起来，肖大宝把前面的火苗吹灭，哈哈大笑。

　　月亮，有云快速地掠过，王小帅蜷缩在蚊帐里哭，想起被趴裤子的一幕，满脸泪痕；杰克逊的海报贴在墙上闪着亮光，镜头推；王小帅直起身，不哭了，用手中的纸巾擦眼泪，冲镜头点了一下头，太阳冉冉升起。

　　肖大宝在车棚和几个同学玩牌，校花走过来，胖子拍他"来啊，来啊"；一个瘦瘦的坏小子仰头看着，肖大宝到后，他拧住这小子的手腕（坏小子叫包子），边看校花边拍包子的头，问他疼不疼，包子"唉哟唉哟"叫个不停，包子打不过肖大宝就去按他旁边人的手，肖大宝站起来拍他的头，校花走过去。

　　楼下晾衣服的绳子上有裙子和女人的胸罩随风飘荡；从电视机旁边的小镜子里可以看到王小帅一边看电视里的杰克逊舞蹈，一边看小镜子里自己的动作；纸上杰克逊舞蹈的分解动作前、后、左、右被剪辑进来，镜头本身都是运动的，所以动感十足。

第 9 课 戏剧化的情节设置

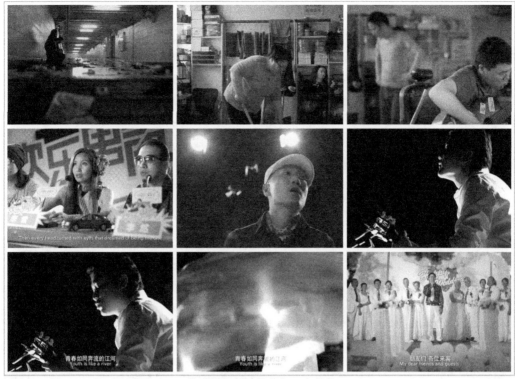

本片看点：坚持梦想终会成功

剪辑节奏越来越快，最终纸上舞蹈的分解达到了一个小高潮，期间王小帅学习跳舞的衣服也在变化，有一段是他穿三角内裤跳舞，电视机出现雪花，王小帅的着装已经十分接近杰克逊，表现他的刻苦和花费了相当长的时间进行练习（仔细看画面，场景里的镜子、电视机、录像带都不是实拍的，是通过后期合成的，当时拍时只有王小帅跳舞，后期制作时导演可能感觉景别太单调就进行了电脑合成，包括画出来的舞姿分解图，都是设计好的道具，用来丰富影片的细节，看得出片子在制作方面是花费了工夫的）。

王小帅对着镜子大喊，室外一道闪电划过夜空，夜景的楼。

肖大宝对着镜子用梳子梳理头上的发胶，用手对中分发型的一侧头发定型，戴墨镜摆造型，吹烟圈；呼机响，显示"宝哥我们被劫"，肖大宝拿起呼机，放在眼前头一斜"嘿，反天了"。

拉开抽屉从里面拿出板砖，夹在自行车的后座上，骑车就出去了；一个卷发，穿一身红色皮革的人，把霹雳舞的动作和打人融合在一起，对肖大宝的几个小伙伴进行询问；手往胖子身上一放，吓得胖子往后一躲闪；另一只手放在胖子的眼前，问："你是肖大宝？"

眼睛向上一翻，看着戴眼镜的同学，移动身体在他面前，得知他也不是肖大宝后，身体手臂像波浪一样完成一个"导电"的动作，对两人左右开弓，抽了他们两个耳光，愤怒地说："到底谁是肖大宝？"肖大宝骑自行车，嘴里骂着赶来。

地上，肖大宝的眼镜被回力鞋踩碎，肖大宝脸上都是瘀青，脸被一只手抓着，那人笑着对他说"宝哥唱个歌听听。"不知道什么原因，王小帅在屋顶上出现了，舞了两下，又跳在街道上。然后通过跳舞把一群打人的坏小子吓跑了，骑着摩托车把卷毛扔下跑了，卷毛眼里王小帅头上有了光环，此时王小帅踩到一泡大便，但并不影响王小帅在卷毛眼里的光辉形象，王小帅领着卷毛跳舞（用舞蹈把坏小子们打败了）。

肖大宝抢过王小帅的鞋用树枝刮屎，两人相对一笑，成为好朋友（这块交代得不是很明了，但

并不影响片子的流畅和观影效果，也许有时候剧情连不上可能也不那么重要，搞笑就行）。

学校广播文艺比赛，两人开始合作准备节目，演出当天现场的保险丝被人掐断了，刚摆好造型，舞台就黑了。至此第一个段落结束，他们追求梦想的学生时代结束了。

回到比赛现场，然后再分别介绍肖大宝主持婚礼挨打的全过程，还有王小帅开店被砸的全过程。肖大宝开车撞到一辆奔驰，车主是学生时代被他欺负的包子，包子是"快乐男生"的制片人，给他名片叫他去参加比赛。

两人吃火锅商量，成为一个组合，终于在这个舞台上完成了一次合作，他们唱了一首原创的歌，把整个学生时代、现实困境进行了一个联结，包子最后娶了校花，也是包子在学生时代拔的保险丝，因为他们这个组合很火，又是包子告诉评委他们年龄太大，就不要过多地让他们再晋级了。

最终两人没有在舞台上获得成功，但现实生活中越来越多的人来找他们，他们也算是成功了。

第一部分：开端（生活状态）		
	01　司机免费停车	
1.	在停车卡盖章；	特写
2.	从驾驶室里拍摄，地下车库，停在杆前，空镜；	小全
3.	左手食指按圆形按钮，从下面取停车卡；	特写
4.	侧拍，驾驶员，加油门向右出画； 墙上的标识：2小时内停车免费认证；	近景
5.	手拿着卡往前走，背景很多人的脚步；	特写
6.	一个快秃顶的白衬衫男人，领带松松垮垮地挂在脖子上，拿着卡，抬头往前走；	中景
7.	墙上的标识； 认证处箭头向右。	特写 跟拍
	02　他赞美一个男士	
8.	远处站着一个穿毛坎肩的人，叠化，双手在胸前交叉，微笑；手持拍摄；	推
9.	司机低着头走到他面前，伸右手递上卡片，与他对视； 对他说："我来这里认证的。"	中景
10.	他微笑着说："你……" 说得很慢，一字一顿说："你很棒！"	近景
11.	司机向画左转眼睛，眉头上扬，反问他："什么？" "你长得很好。"	中景
12.	他微笑着说："你有很好的特质，难道没有人告诉你吗？"	近景
13.	司机正对镜头，平静地回答："没有。"摇头，"没有。"	近景 推
14.	他微笑着说："听着，你仔细想想。"	近景
15.	"你可能觉得有时没有人了解你。" 司机听着，眼睛看向下，慢慢抬起来，慢慢眨眼睛；	近景
16.	"但会有一天，人们会看得出来，你真正是谁。" 他边说边仰头，眼睛向上转一圈，重点词放慢速度，节奏感；	近景

17.	司机嘴角上扬，笑着，结巴着问他： "你……真的这么觉得吗？"	近景
18.	他的头左右晃动： "绝绝对对" 一字一顿地说： "你真的很棒！"	近景
19.	司机笑得露出来了牙齿；	近景
20.	停车卡上盖章。	特写
1分09秒		
	03 他赞美一个女士	
21.	一个胖女人，右手拿卡，低头走过来。 "我要认证，谢谢！"	中景
22.	他说话抑扬顿挫，看着胖女人坚定、微笑地讲： "你" "你很棒啊小姐，你有很好的容颜。"	近景
23.	胖女人左手摸脸，耸肩，右手臂抬起，右手位于左肘下，微笑着，眼睛转了一圈，"真的吗？"	近景
	04 惊动工作人员	
24.	俯拍，两脚快跑，走廊里；	近景
25.	办公室两个人面对面说话，背景的人跑过来滑进房间的门，喘着气，左手往身后比画一下，右手扶着门框； "老大，我们有些状况。" "在哪里？"	中景
26.	四个人站在马路上向画左看； 中间的人双手交叉，左边的人叉腰，后排的两个人都背着手；	中景
27.	镜头摇到画左排队的人群； 七个人站成一排，中间的女人转身与后面的男人聊天，后面的人双手交叉站着； 一辆车停在画右，把停车场都堵住了？	小全
28.	四个人走过来，穿过人群； "搞什么鬼？"	中景 跟摇
29.	排队的人手里都拿着停车卡，聊着天；	近景推
30.	镜头从地下车库暗处的位置移过来，穿过排队的人群，他趴在桌子前与一个老太太说话； "你知道，你有很多人生经验。" "其他人未必欣赏，但你有所收获。"	小全
31.	老太太听他说完，微笑着伸出右手拍他的左臂； "感谢你这么做。"	近景
32.	停车卡上盖章。	特写
1分46秒		

	05 他赞美工作人员	
33.	一人在画左，三个人入画站定，看着镜头，前景站着排队的人群； "他们排队不是计划购物的，而是来看他的。"	小全
34.	他对一个男人边盖章，边对他说： "先生，体格很好啊。"	小全
35.	"有在健身吗？" 管事的人挤过来向镜头走来； "很久没有了。"	小全
36.	"是有在做，不错。" 镜头推向盖章的男人，手持拍摄，中景，镜头推进，他冲镜头微笑；近景； "谢谢！"	
37.	排队的男人转身离开，管事的人左手扶着他的肩走向前，很不高兴地抬起头看着他，后面三个人插着腰缓缓走过来； "年轻人" 管事的人双手插兜，站定； "我们这里做的是生意。"说到"生意"这个词时头前倾，加重声音； "而不是交谊俱乐部。"右手从裤兜伸出，手掌在胸前伸展，向外挥臂，站在他身后的几个人笑着看他，原地踏步，身体左右晃动；	中景
38.	他盯着管事的人的衣服，然后看他的脸； "这是一套帅呆的西装。" "真的和你很配。"	中景
39.	管事的人手放松，放下，自然下垂，看着他头微微晃动，微笑着说："你这么想？"咧嘴，嘿了一下，有点不好意思，低头，双手系西装的第二个纽扣，抬头看着他。	中景
	06 肯定所有人的工作	
40.	他在中间，左右两边各两个人听他讲话； 他面向画右的白色衬衫的人说："你们工作得很认真。" 画右前排的人伸出右手，头与手同时向两边摆动，非常认可他说的这句话； 他面向画左的人说："你们是整个机构运转的骨干。" 画左前排的人哈哈大笑，管事的人低头微笑着点头； 画右的白色衬衫的人说："我们从来都没有被赞赏过。"边说边伸出右手配合着在空中比画； 大家都在点头； 画左管事的人说："对啊，我们有很大的压力。"说话时双手掌摊开，头左右晃动"大部分所做的事看不出有什么重要的。" "不，你所做的事情非常重要。"他缓慢地说，右手搭在管事的人肩膀上；	中景
41.	"你知道吗？"管事的人从侧面转身，面朝向他； "我猜老板一定很爱见到你。"最后一词，右手对着他在空中点了一下，强调重音，后排的人双手插兜，左右晃，笑着看； 管事的人说完，右手背拍了后排的人前胸，手顺势指向他，后排的人瞪大眼睛，点头。	近景

第 9 课 戏剧化的情节设置

	07 他赞美老板	
42.	"你……" "很伟大。" 他坐在沙发上,双手交叉放在腿中间,说话一字一顿; "你提供了上百个工作机会。" "维持着上百个家庭生活。" 耸起双肩微笑着说:"多么的伟大。"	中景
43.	老板坐在正中间,后面一排两个人,三人呈三角形; "太高兴能听到你这么说。"老板说话缓慢,轻声轻语; "很多时候我觉得大家没有认同这一点。"说话时头左右轻微晃动,后面的两个人笑,对视; "我只是个大坏蛋。"后排画左的人左手摸眼睛,画右的人伸出右手拍他的肩膀;	中景
44.	"不是。"说话时摇头; "你付出很多。"眉头上扬,点头说出,微笑;	近景
45.	老板"你知道吗?"; "我认识一个人。"眉头上扬; "他可能会很想见你。"伸出右手,食指朝向他点了一下。	中景
	08 他与名人们在一起	
46.	电视里的布什总统,面向镜头,转身,他从画右入画,两人握手; "总统先生" "你关心人们怎么说你吗?" "你高尔夫挥杆还是很棒的。"布什点头转身;	近景
47.	电视画中画; 萨达姆在画右,胡子拉碴; "你……" "有一把魅力十足的胡须。"他在画左,左手扶着耳麦; "我猜你自己也会羡慕的。"语速突然加快,伸出右手指向前方; "我不是开玩笑的。"眼睛转了一圈; 萨达姆:"谢谢!"头向后仰; "不客气。"语速很快,笑着说;	特写
48.	报纸头版上的照片,他站在中间,以色列的总理站左,阿拉法特站在画右;	摇下
49.	另外一张报纸,他站在一群穿白大褂的医生中间;	摇下
50.	牙医诊所,女病人坐着,身体舞动,医生站着舞动;	小全 左移
51.	牙医诊所,男病人坐着,身体舞动,嘴里插着管子,医生站着舞动;	小全 左移
52.	牙医诊所,男孩子坐着,身体舞动,嘴里插着管子,医生站着舞动,嘴里唱着,左手悬空舞动;	小全 左移
53.	男人笑着,刷牙,表情夸张。	特写

	09 他接受电视采访	
54.	电视里，他面向画左说话，接受电视采访； 女播音员的声音："这个人" "一个改变世界的男人。"	
55.	他在停车场的录像，两个人在排队，与他说话的一个女人，另一个男人转身面向镜头笑； "用免费停车" "和免费的赞美"	中景
56.	他在画左的汽车里，交警站在画右； 交警右手拿着他的驾驶证"你的驾照过期了，先生。"	全景
57.	他仰头看着他，抿嘴，低头，眼睛看着警察手里的驾照； "这就是你所做事情的伟大之处。"左手说话时放在车窗框上，随着话说完抬起，放下； 他抬头看着警察的眼睛："你十分忠诚。"说得很慢；	近景
58.	警察微笑着，眼睛向画左瞥了一眼，"真的？" 眯着眼睛，笑出了声音，笑时耸肩，头转向画左，看着他说："你真这样认为？"（这里缺了一组他驾车出来的镜头，有点连接不上）。	近景
	10 到电视台作节目	
59.	电视采访； 他在画左，女主持人在画右； "Hugh" "你的秘诀是什么？"主持人说话时不住地点头，话筒放到他的嘴前； 他笑着说："我只是看着人们就笑起来了。"边说头边左右摇； 他俩一起面向观众，唱起歌来（剪辑点在这里，好接后面的镜头）；	近景
60.	他和主持人面向镜头唱歌，身后有一大群人围着；	中景
61.	俯拍，他们原地踏步，手左右摆，往前走两步，再后退两步，后排的人都举起手在空中摆动； 他和主持人唱着，同时对看，双手掌抬起，在空中晃动，所有人都做这个统一的动作，音乐停止，大家举起手定在空中；	小全
62.	主持人右手举话筒； "这样看来" "Hugh 能让每个人都笑起来。" 他笑着面向观众，再面向主持人，活动一下肩膀； "下一位！" 主持人停止笑容，看画右； 他小跑着出画右； 所有人放下高举的手臂。	近景

04 分 03 秒

第二部分：发展		
	01 补拍驾驶证照片	
63.	墙上的标识特写； PHOTO 箭头向右；	摇
64.	他从画右的门框里入画，边走边抬头向前看，双手插兜，前景一根大柱子；	中景推

65.	一个女孩背对着大柱子,右侧有三脚架和相机;听到后面有声音,女孩转身看;	中景推
66.	他在一个白背景下站定,双手自然地放在腰间,微笑着看姑娘; 他收住笑容,双手缓慢放下,上身慢慢挺直,呆住了;	中景推
67.	姑娘双手从相机上拿下来,手扶着三脚架,再双手叉腰,面无表情地"嗯"了一下;	近景
68.	他深呼吸,微笑着看姑娘;	近景推
69.	姑娘伸出左手食指指向画右,动作快,僵硬;	近景
70.	镜头迅速摇到墙上的标识上;"拍照时严禁微笑" 声音、镜头快摇特效; "先生,拍照时是不准笑的。"姑娘的声音;	全景
71.	姑娘双手叉腰;"这是严格禁止的。"	近景
72.	他深呼吸微笑着看着姑娘。	近景推
	02 姑娘不理睬他	
73.	姑娘头扭向画左;"下一位!"	近景
74.	他被一只手从画左给拉出画;闪光灯闪了一下;	近景
75.	姑娘双手握着相机,面向镜头,他面朝向姑娘说:"你太优秀了。" 快门声,"下一位!" 前景一个戴帽子的人从左入画,站定; "你好亲切啊。" 闪光灯闪烁;	小全
76.	姑娘衣服上名字的牌子 "维多利亚"	特写
77.	他抬起头看姑娘的脸; "真是个好名字啊。"眯着眼睛,轻声说话; 姑娘没有理他,低下头看相机的取景框,他的头和眼睛随着姑娘移动; 快门声,"下一位!"	近景
78.	房顶上的吊灯,逐个熄灭; "你把相机的配件照顾得很好。"	
79.	他的胳膊搭在三脚架上,左手撑着脸,对着收拾相机器材的姑娘说话; 背景一个男人从画右穿过画左; "它们真幸福啊!" 姑娘没有抬头,"先生,我们打烊了。" 他站直了,语速加快:"维多利亚"	小全
80.	姑娘扭头看他,身体慢慢伸直;	近景
81.	他看姑娘,缓缓地说; "我只是……" "我只是想看你的笑。"	
82.	姑娘看着他,边跟他说"晚安了。"边动手收拾东西,他始终看着她;	近景

83.	他看姑娘要走，低头，左手从上衣口袋中拿出一张停车卡，右手接过放在胸前； "从哪里可以……" 姑娘打断他："我们没有认证服务。"	近景
84.	"抱歉！" 背包已经在姑娘的肩上，转身离开；	近景
85.	姑娘向右出画，他迈了两步上前，停下，转身目送姑娘离开，左手举着停车卡在胸前。	中景 拉
	03 他追求姑娘	
86.	立在地上的标识牌子"在这里等待拍照" 随着镜头移动，他右手拿花站立，左手整理领带，微笑着面向画右，听到"下一位"手放下，迅速向前迈步冲镜；	中景
87.	一块白色的布，大的黑背景，他从画右笑着走过来，站定，低头看花，笑着看镜头， "它们很配你的眼睛。" 再看花"可以这样说吧？"	近景
88.	姑娘在相机的后面，面无表情地看着他，右手叉着腰； "你的眼睛是我见过最美丽的。" 姑娘："下一位！"	近景
89.	两人坐在户外的餐桌上，姑娘吃饭，他左手撑着下巴，左臂搭在桌子上，面向姑娘说："你吃得都很健康。" "你把自己照顾得很好。"说这话时左腿抖了两下； "这真是太好了。"背景有一个胖女人从画右走过画左，有一个胖男人向巷子里走，转身看；	小全
90.	居民区的小路上，姑娘左手牵着狗跑步，他跟在后面； "你是很棒的狗主人。" "花一个小时陪狗狗散步。" "一般人并不这么做。" "但你却与众不同。" 姑娘低头看了一眼狗，完全无视他的存在； "哈哈……" "喔喔……"	全景 冲镜
91.	晚上，两人坐在剧院门口的椅子上，背景一男一女面对面站着说话；姑娘低头从包里找东西，他面朝向姑娘："你曾笑过吗？" "有的。"听到这个回答，他调整了坐姿，身体靠得更近； "什么时候？" 姑娘抬了一下头"当我还小的时候。"然后继续低头找东西； "哦！我敢说那笑容一定超美。" 姑娘停止找东西，抬起头看他。他问道："后来发生了什么事情？" 姑娘突然面朝向镜头："下一位！"	全景
92.	一块白色的布，大的黑背景，他拿着一个玩具狗从右入画； 盯着屏幕笑着说："你看它像谁？"然后双手把狗送到镜头前；	近景
93.	姑娘在相机的后面，面无表情地看着他； 姑娘："下一位！"	近景

第9课 戏剧化的情节设置

94.	他拿着一个竹篮; 低头看着篮子,"这个有彩色的也有黑白的。"边说边抬头看镜头;	近景
95.	姑娘在相机的后面,向右侧着头看他,右手理头发,手放下; 姑娘:"下一位!"	近景
96.	他睁大眼睛笑着,拿一个心形的礼物盒反复拍着前胸,他这次什么也没有说;	近景
97.	姑娘穿着黑色的衣服,扎着辫子,相机的后面,双手叉腰,看着他,这次什么也没有说。	近景
	04 姑娘拒绝了他	
98.	立在地上的标识牌子"在这里等待拍照" 随着镜头移动,他目光呆滞,胡子拉碴,后面排队的人群; 听到喊"下一位",右嘴角上扬,往前走;	小全
99.	一块白色的布,大的黑背景,他缓慢地入画,肩部下垂; 镜头推,"我只是想看到你笑。" 姑娘双手下垂,等了一会儿说:"我很抱歉!" 双手按住相机;	中景
100.	快门转动的声音; 他呆呆地看着镜头,闪光灯闪耀,他闭上眼睛;镜头推; 闪光灯"嘀"的一声;	中景
101.	姑娘在相机上的双手放松,向画左转头:"下一位!"镜头推。	近景
	05 受到打击特别消沉	
102.	地下车库,第一天的秃头司机,用手指着桌子上的停车卡,微笑着说:"请帮我盖章。" 抬头看着他,等待他的赞美,后面站了一排人笑着等待着;	中景
103.	他低头看着桌子,眼睛转向面前这个司机的脸,有气无力; "你这人……" "不差了,大概吧。"看着桌子,给停车卡盖章;	中景
104.	司机表情僵住了,咧着的嘴角恢复正常:"不差?" "你说我不差?"眉头微皱; 后排的女人,画左的女人,都收敛了自己的笑容;	近景
105.	他低着头,看着画右:"是啊!" 伸出左手,俯身脸靠在上面:"你还可以了"眼睛始终看着画左;	近景
106.	司机表情严肃:"还有别的吗?",第二排的女人低头,眼睛看着地面;	近景
107.	他叹了口气:"有什么重要的吗?"闭上眼睛,没有力气地说话,睁开眼睛;	近景
108.	司机看了他一会儿,左眉毛上扬,俯身低头从桌子上拿起停车卡,右手整理自己的领带,从画左出画; 第二排的胖女人,双手在胸前紧握着,看了他一眼,走到桌子前自己盖章,表情严肃地看着他,转身从画左出画; 后面的人转身往外走;	小全
109.	带着他的背景,人群转身离去,其中一个男的手往空中一甩;	近景
110.	过肩镜头,远远的一个人从拐角处入画,走到他的面前,是管事的人,从上衣怀里掏出一个信封,放在桌子上,转身离去;	近景

111.	信封上写着"解雇通知"； 脚步声。	特写

07 分 37 秒

第三部分：高潮

	01 帮助情侣拍合影	
112.	他从画左入画，向画右走，远处站着一男一女，男人举着相机对着他说了两句"对不起"他才站住； "可以帮我们拍照吗？"他晃着头走了过去；	全景
113.	男女对面站着，看着左前方，他从右入画，男人还举着相机，看他走近身体前倾把相机递上，他接过相机，回到入画的位置； 女人说："我们第一次来这玩。" 他低头看了一眼相机，把相机举在眼前说："笑一个。" 男人左手搂着女人，面向他；	中景
114.	相机在他的眼睛位置，他将相机下移，看着他们"这不是发自内心的笑"说话时，相机下移至胸前，最后干脆完全放下说："你们彼此爱着对方吗？"	近景
115.	两人点头，对视；男人说："我们来度假。"女人不住地点头； "到全世界旅游。"	中景
116.	"天啊，那真好，"边说边点头，皱着眉头看着画右说："我也希望能够和我爱的人一起旅游。"镜头推，"有人帮我们拍照。"边点头边说："那才是发自真心地笑。"他转头看着他们； "你们没有理由不笑啊！" "你们是很棒的。"女人笑出了声，抬头看着男人； "你们在人生最好的时期遇见彼此。"两人对笑，身体贴得更近，搂得更紧；	中景
117.	他看着他们，说话变慢"你们俩个"加重词的读音"是很棒的"；	近景
118.	两个人笑得特别开心，男人的手在女人的胳膊上来回抚摸；女人的笑声，手持拍摄；	近景
119.	他伸出左手："对，就是这样，保持住。"拿起相机，看取景框，按下快门，相机放下，笑着说："对的，这才是真正的笑。" 食指伸直冲他们说："再来一张，再来！"看取景框，按下快门；	近景
120.	两个人开心地笑，手持拍摄，以摄像机的视角，所以背景不稳定；	近景
121.	他不断鼓励他们"太棒了"，按快门，"再来一张"，把相机竖过来按快门，手持拍摄；	近景
122.	他们笑得更开心"太美了，太美了。" "看着彼此"他们相互对看；"你们真是太棒了。"	近景
	02 获得新职业	
123.	他把相机举在胸前，"你最爱你老婆什么？"对着画左说话；	近景
124.	另外一对夫妻，男人左手搂着女人，男人穿着短裤，女人戴着墨镜； 男女对视，男人"噢"女人耸了一下肩； "她彻底了解我，"回答他的提问，男人的手在女人的胳膊上来回抚摸："却还接受我。" 听到这个回答，女人开心地大笑；	小全 过肩

125.	另外一对夫妻，白肤色男子，黑肤色女士； "你们在哪里认识的？" 两人对视，女回答："当陪审员时认识的。" "在服务国家时，遇到了生命的挚爱。"听到他这么说，男人在女人的额头上亲了一下； "你们真是太厉害了。"说着按下快门；	过肩 近景
126.	一个戴墨镜的人，从一台专业的照相机后面，伸出头面向镜头； 左手拿着一支镜头，两只手搭在三脚架上，右手将墨镜摘下，左手自然下垂，眯着眼睛往这边看； "太美了，太美了！"	近景
127.	"很高兴认识你。"带着他的后背，男士笑着接过他手中的相机，女士跟他打招呼再见，"好的，拜拜。" "不好意思。"他听到声音转身，笑着面向镜头；	中景
128.	"你能从别人身上得到真心的笑容。" 摄影师一边对他说，一边手在空中比画； "是我没有见过的。" "想赚点外快吗？"右手举起一个相框，"拍这样的照片。"	近景
	03 真心赞美别人	
129.	他坐在公交车的前排，手中一部黑色的相机，按快门拍照，对着镜头；放下相机，过胶卷动作，"不好意思，两位" "打扰了"两个餐厅的服务员，女士坐左侧，男士坐右侧，他向她靠近，斜着头；"你们是很出色的一对。"他们笑着对视，男士冲他眉毛上扬，女士一直笑着看着男士； 远处的背景有两位男士坐在公交车的后排上；	中景
130.	他微笑说："你们是模特吗？"	近景
131.	男士摇摇头："不是"；男士、女士对视；	近景
132.	"想试试看吗？"	
133.	"你的眼睛是我见过最美丽的。" 他蹲在一位坐在轮椅上的女士面前，在画左；女士看着画右，听到他这么说，慢慢转头看着他，"你在说什么？" "我说你的眼睛很迷人。" 场景在一个公园的十字路边，背景全是人；	小全
134.	他笑着边说边点头"你很美丽。" "而且你的着装跟你的眼睛很配。"肯定地点了一下头"太完美了！" 举起相机；	中景
135.	"我可以为你拍张照片吗？"女士微笑着，面向他，他看相机的取景框："这个世界你最重视什么？" 女士侧着点了一下头："我的女儿。" 边摇头边说："她有我见过最美丽的笑容。"说得很慢。	中景

	04 小有成就	
136.	第一排小相框，第二排大相框，女士在前，男士在后； 两个小朋友，兄弟俩搂在一起； 轮椅上的女士；	特写 推
137.	他低头点着钞票走过来，背景是 ATM 机，向画右转弯，出画；	小全 推
138.	在走廊里，双手在胸前捧着胶卷，大步往前走，低头看了一眼，左手夹出两个胶卷旋转了一下，转弯处抬头；	中景
139.	照相馆商店门口，手持拍摄；	小全
140.	他侧着身用肩部顶开门，进去，突然停下，面对着镜头看；	中景
141.	隔着马路，一栋建筑物，上面有 DMV 三个字母，汽车过，楼下站着三个人；	全景
142.	他仰着头看着，转头进门。	近景
	05 看到希望	
143.	"你好"	近景
144.	"我来洗牙。"前景一个人张着嘴，医生的手在操作机器，背景他对着前台穿白大褂的女人说话； 一边说："你好，填完表格，把驾照一起夹在上面。"穿白大褂的女人一边把文件夹递给他；"好的。"	全景
145.	带着穿白大褂女人头的关系，他走向坐位，一个男人坐着看自己的文件夹，看到他过来，抬起头看了一眼； 他坐在男士旁边的空位上，从手中的钱包中拿出照片，左手将钱包放回西装口袋；	小全
146.	右手上推，照片由上入画，左手向下按夹子，照片夹在了表格上；	特写
147.	左边的男士在填表，他放好东西，身体往后，扭头看男士的照片，他突然停止运动，表情呆住了；	中景
148.	男士的照片在咧嘴笑；	特写
149.	硬切，男士的照片，声音"咦"的一声；	大特写
150.	他盯着照片，不由自主地"你怎么……" "你" "竟然在笑"边说，左手边拿着笔指着男士的照片； 扭头看了一眼男士，"但她，这怎么可能？" 男士看着他，不知道说什么； 他瞪着眼睛看文件夹"她是不是……"眼睛不断地转，突然站起身来，出画。	近景
	06 她被开除了	
151.	他跑向有 DMV 三个字母的一栋建筑物，手持拍摄，DMV 是落幅；	中景 跟摇
152.	走廊里，他向镜头跑来，边跑边向画右看；	中景
153.	从左入画，小跑站定，喘着气看；	
154.	闪光灯闪烁，一个秃头的男子面向画左，侧面对着镜头；	近景

第 9 课 戏剧化的情节设置

155.	快摇过去，配合"嗖"的声音；	中景
	一个嘴里嚼东西的胖子，从取景框抬起头，右手按着快门线，冲向画右大喊："下一位！"拖长了声音，两个特别明显的黑眼圈；	
	"不好意思，先生！"他的头从画右入画；	
	"维多利亚呢？"他一边问，一边向画左扭头找人，胖子看都没有看他，看相机，再看过来拍照的人站位；	
	"她没有在这，她被开除了，"话还没有说完，就往嘴里塞东西吃，嚼着食物喊："下一位！"	
	"开除了？"	
156.	闪光伞下的灯，闪了一下；"为什么？"	特写
157.	胖子看着他，俯身缓慢伸出手抓住他们之间的栅栏，瞪着眼睛说："她已经被赶出去了！"	近景
158.	闪光伞下的灯，闪了一下；	特写
159.	他皱着眉与他对视，低下头，胖子侧身从画左拿东西，"看看"，把照片扔给他："她做的好事。"他低头接住照片；	近景
160.	照片底片，好多人在一页上，大家都在笑，翻下张，还是如此；	特写
	"这些照片……"	
	"这些人居然都在笑。"	
	"这是什么嘛。"	
161.	"这些照片拍得糟糕透顶。"胖子越说越气。他抬头看着胖子，微笑浮于脸上，问"她在哪里呢？"	近景推
	07 去找那个姑娘	
162.	他小跑着来到他看姑娘吃午餐的地方，空无一人，他在桌子后面转了一圈；	小全
163.	他小跑着从画右入画，在姑娘跑步的小路上，面向镜头小跑；	全景
164.	他从画左入画，来到剧院门前，前景两把椅子，背景还是有两个人站在画右说话，他站在剧院的牌子下喘着气转了一圈，低头迈小步往画右走，双手插裤兜，边走边转身往后看。	全景
	08 偶遇	
165.	他在走廊里双手拿着很多胶卷面向镜头走来，人们说话的嘈杂声，他慢慢站住，看着前方；手持拍摄；	中景
166.	人们排了很长的队伍，大家相互聊天，镜头摇到队伍的前面，照相馆的门口，排在第二位的一个男人使劲抖手（这演员挺有意思的，给自己加戏）；手持拍摄；	全景
167.	他看着队伍继续往前走；手持拍摄；	中景
168.	待洗的照片底片挂在前景，他从右入画，扭着头边走边看，背景是排队的人群；	
169.	墙上"PASSPORT PHOTO"标识，箭头向右；	特写摇
	"你好美！"一个女人的声音；	
170.	他从左入画，画右站着一排人，坐在第一个位置的女人："谢谢你！"	全景
	"这次旅行你一定会玩得很开心。"一个姑娘看着取景框说完这话，闪光灯闪；	
	她直起身体，手还在相机上："你回来后所讲的故事一定棒极了。"	
171.	"我等不及了。"	近景
	他抱着胶卷站着，呆呆地看着镜头；	
	"而且我常想看看父母。"姑娘还在说话；	

172.	姑娘转头看镜头，慢慢收起笑容；	近景
173.	整队人同时转头看镜头，第四个男士和第五个女士就是影片一开始出现的那两个主要配角；	小全
174.	他站着，往下咽了一下口水；	近景
175.	整队人再转回头看姑娘；	小全
176.	姑娘看着他，深吸了一口气，笑了，特别甜；	近景
177.	他瞪着眼睛张着嘴，手一松，胶卷都掉在了地上；	近景
178.	姑娘笑着冲镜头走来。	近景
	09 真情告白	
179.	两人同时入画，在画面中间站定，背景的人群，有人在笑； "我弄不明白。" "我试了所有的办法。" "是怎么回事呢？"他看她，问她；	
180.	姑娘看着他，深吸一口气，低下头，"当我还是小女孩时，我妈得了重病，"说话时猛抬起头，斜着头对他说： "一直都没有好起来。" 她换了反方向斜着头，"这些年她一直很悲伤。"摇着头说出这番话； "她忘记要怎样微笑了。" 她眼睛看着别处："自从她这样，我就不怎么笑了。" "这状况很多年了。" 她凝视他，突然笑了，笑着说："但是有一天" "一个年轻人遇见了她。" 笑得更厉害"告诉她是多么的美丽。" "美得想让她拍一张照片。"	近景 过肩
181.	他眉头微皱，看着她； "他，令她微笑了。" "经过这么多年，" "她好起来了。"说完姑娘看画左；	近景
182.	她微笑着朝向镜头，他也跟着看过来；	近景
183.	桌子上她和母亲的合影，那个坐在轮骑上的女士；	全景
184.	照片特写；	特写
185.	她们笑得特别开心；	特写
186.	他看着，低下了头； "我知道，那一定是你。"听她说话，他转头看她；	近景
187.	姑娘边摇头边说："我到处找你，但没有办法找到你。" "我找遍了城市里的每一座停车场。"说到这，两手抬起，在话尾再放下；	近景

188.	"付了很多停车费。" 他看着她； "但找不到你。" 他问："你付停车费？" "为了找我？"	近景
189.	姑娘笑着冲他不住地点头："是的。" "因为你，很伟大。" 一字一句地赞美他； "你……" "你真是太酷了。"	近景
190.	他看着她："没有人对我说过这些话。"他笑着靠近她；	近景
191.	姑娘闭上眼睛迎了上去；	近景
192.	他们俩接吻了，姑娘的胳膊扶在他的后背； 背景的人群鼓掌； 他们彼此看着对方，姑娘笑，把胳膊放在他的肩膀上；	近景
193.	所有人扭了起来，两个人抱在一起跳舞，手持拍摄，推到画后，跳舞的人群。	近景推
10 他们去度蜜月		
194.	姑娘看相机取景框的背影，他坐在椅子上，深吸一口气，微笑，闪光灯闪；	中景
195.	他的护照，姑娘的护照从上入画，手入画盖章；	特写
196.	他俩在建筑物前，他左手将相机递给路过的一位女士；	中景
197.	背景是女士拿相机，他们俩相互抱在一起，看女士；	中景
198.	闪光灯的声音，他们在画左，画右是法国铁塔的照片；	特写
199.	他搂着姑娘，姑娘冲着他笑，右手拿着停车卡，往镜头前走，他递出停车卡，姑娘笑着看路过的风景；	小全拉
200.	露天门口，桌子后面的男人站着，看他们过来，右手拿起章，俯身等着；	中景推
201.	停车卡盖章； "THE END"	特写
202.	这个篇尾出得很有意思，制片、导演、工作人员的名字都是出在停车卡上。	
14 分 50 秒		

不会笑的女孩

- 赞美的方法失灵了
- 想尽一切办法就是不笑
- 受到打击特别消沉

赞美他人获得成功

- 地下停车场盖章
- 人们排队等他的赞美
- 出了名上了电视

司机免费停车 | 他赞美一个男士 | 他赞美一个女士 | 惊动工作人员 | 肯定所有人的工作 | 他赞美老板 | 他与名人们在一起 | 到电视台做节目 | 补拍驾驶证照片 | 拍照时严禁微笑

04分03秒

第9课 《盖章》

解读《调音师》

第10课

视听化的人物心理活动

第一次看到这个短片是一个好朋友推荐的,她发来链接给我,说是让我好好看看。好像当时链接视频的标题是这才是真正的微电影之类的话。好朋友是电影学院的研究生,她说自己看了两遍,才弄明白这个片子的结局,在她的暗示下作者也看了两遍,具体地说是看了两遍开头。

以后把这部片子作为拉片的案例就不记得又看了多少遍,看得越细越能够发现电影的奇妙之处,看似不经意的细节其实都是经过主创团队的精心设计。演员不起眼的一个动作都是经过他们深入体会角色性格后得出来的体会,所以每一部片都有值得我们深挖的价值。

影片中没有特别激烈的动作设计,但却可以明显地感觉到人物希望落空、重拾自信;害怕失败、勇敢面对……这些情绪在主人公的内心起伏,在视觉上形成感观上的落差,引人唏嘘。

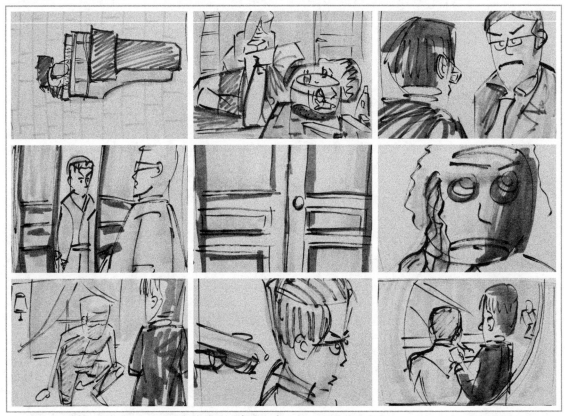

本片看点:感受剧中人物心理活动的变化

这部短片是学习微电影必看的参考片,主人公讲的那个古代的小故事也很精彩,这个故事成了支持他行动的一种信念,即使这种信念被他曲解了,起码他说服了自己走出生命中的那段阴影。

他假装眼睛失明,成为一位盲人调音师,经过长时间的练习和模仿,显然他成功了,他赢得了更多客户的信任,也说服了老板支持自己的"演技"事业,这给双方都带来了可观的收入。

在人生最得意的时刻,他面对一个更为强大的对手,一个杀人凶手。

在她的面前他想继续靠演技帮助自己度过危险,但他打错了如意算盘。

在杀手的家中,他有很多次可以逃生的机会,即使他与她硬来,他都不会是这种结局,但他做出了一个错误的选择……

第 10 课 视听化的人物心理活动

10.1 全片预览

出字幕。

钢琴声，钢琴弦轴板里面的弦槌整排运动，有人在弹钢琴，画外音："我很少在公众面前演奏，除非是特殊的场合和观众，就比如今晚。"沙发上坐着一个老头，他旁边有一盏台灯。"这个男人是谁，我不认识。"一个没有穿裤子的男人，腿上长满了毛，他用穿袜子的右脚在地面上打拍子。

男人穿着内裤坐在凳子上，手指在琴键上弹琴："我甚至看不见他。"这个男人光着身子在弹钢琴，一个黑影站在他的身后，看不到她的头，因为头部在画外；"我是盲人，再说这也不是为他演奏，而是为我身后的人。"

"啪"的一声，钢琴声停止，出片名。

舞台上，一个穿黑色晚礼服的男人，从右侧走到钢琴旁边，右手放在前胸向观众席深鞠躬。"去年我被看作天才，"他走到钢琴的凳子前侧身坐下："我也以为自己前途无量。"双手扶在凳子上，上身向上动了一下，调整坐下的位置。

"15 年来我所有的努力只为一个目标。"左手用一块布从琴键左侧擦拭至钢琴的右侧；他面对镜头，低头平视琴谱，活动一下右肩，呼吸变得急促，头上的汗看得清清楚楚；"伯恩斯坦钢琴大赛"；手微微抖动放在琴键上方，右手的无名指按键，钢琴声起，画面切至卧室。

他躺在床上，面朝上看着天花板，枕头上的图案是钢琴的按键，他身穿浅蓝色的睡衣；"我失败了，此刻万念俱灰。"床前的小桌子上有一个圆形的小鱼缸，红色的小金鱼来回在游，他的头在鱼缸后面，左眼被玻璃缸放得特别大，双手在胸前交叉；"我独自待着，被失败的恶魔折磨。"背景一个姑娘穿上衣，蹲下拿包放在肩膀上，再弯腰拎起一个大包，走出房间；"掉进万丈深渊"。

咖啡馆，他戴着墨镜坐在桌子后面，往杯子里倒咖啡，左手一个指头伸在杯子里感知杯子的容量，一个穿西装胖胖的中年男子从他身后走过来，左手拉了一下椅子，坐在他的对面。

"我活了过来，成为钢琴调音师。"胖胖的中年男子坐下前双手提了一下裤子。

服务员从画右拿着一个盘子入画，服务员往餐桌上放下糕点的方式是：直接把餐食扔在桌子上。盘子和盘子发出玻璃碰撞的响声。胖子抱怨："这里的服务还真是周到。"

胖胖的中年男子是钢琴调音师的老板，他这次来是想弄明白调音师的订单为什么一月内翻倍增长："我今天早上接了一个电话，要找我的盲人调音师，你能解释一下吗？"

他先是给老板讲了一个古代的故事："莫卧儿帝国的皇帝沙贾汗在妻子死后，找来了当时最好的建筑师，皇帝处死了建筑师的妻子，让他感受皇帝失去妻子的悲痛，最后建筑师为皇帝也为自己死去的妻子建起了泰姬陵。"

老板听得好像快睡着了说："你到底想告诉我什么？"钢琴调音师说："人们认为失去会令人更敏感，所以我决定变成瞎子。"说着左手摘下墨镜露出浑浊的眼睛，直直地盯着老板，他戴了一个特制的隐形眼镜，让人能误认为他的眼睛看不见东西。

接着他跟老板分享了最近在几个客户家里的经历，如下图所示。

一位老者双手把一杯白葡萄酒放在他的手上；在另外一个家中，站着一个穿深色睡衣的女人，头发上打着卷，听他弹琴时，手不自觉地在胸前抚摸自己的脖子；在另外一个家庭，一个男人背对着他，转身走向窗户边，从椅子上拿起裤子，穿衣服；在另外一个家庭，金色头发的女士拉下右肩的吊带，低头解开左边吊带纽扣，黑色的裙子落在地板上，只穿着内衣在他面前跳舞。

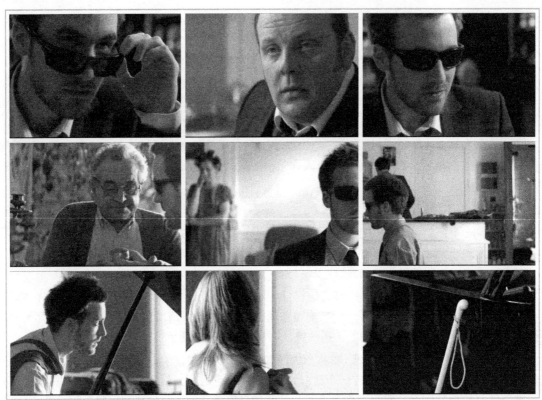
调音师向经理讲述假扮盲人的经历

　　他的老板骂他:"你是个偷窥狂。"他加快语速:"自比赛后我就没能再弹琴。"老板抿着嘴看着他。他接着说:"在瞎子面前人们不再克制,小费更高,人们更友好,我需要这些。"

　　老板身体前倾:"如果你被抓住怎么办,所有人都会认为我也参与了。"他平静地说:"你刚才说没有人投诉,这就要炒掉我吗?"老板又看了他的隐形眼镜,感觉确实很真,拿不定主意,不知道是要制止他还是应该怎么办,看在钱上面默认了他的行为:"看得出来你练习了很久。"

　　为了让老板放心,他当面做了一个实验,他把服务员叫来说少给了钱,诬陷服务员欺骗一个瞎子,要向经理投诉他,结果服务员为他免去了部分餐费。

　　他得意扬扬地走在马路上,赶往下一个客户的家中……

　　楼道里,一家住房的门前,他伸手按门铃,等待房间的主人开门,房间里一点动静都没有。他活动一下右肩,再次按门铃,房间里还是没有任何动静。他低头从上衣口袋中拿出日程本,翻开里面的记录,本子拿倒了,他在手中旋转倒个,确认客户的地址和时间没有问题后,继续按门铃。

　　一个女人的声音从屋里传来:"什么事?"

　　"我是调音师。"里面半天才有反应:"我丈夫不在家,您改日再来吧。"他很不情愿说:"夫人,我调钢琴不需要您丈夫在家。"女人说可以给你付上门费;他的语速突然加快:"不是这个问题,我是盲人,到您家需要费很大的力气,您和您的丈夫都没有取消预约,至少您得开门解释一下吧。"里面又没有了反应,他伸手再次按门铃。

　　等了一会儿,门慢慢打开了,里面缓缓走出一个女人,眼睛上下打量他:"对不起,我没有准备。"对面房间的门也打开了,一个戴眼镜身穿浅色睡衣的老太太,皱着眉头往这边看。为了不打扰邻居,女主人把他让进屋子,女主人的眼睛始终在他的眼镜上,看他进屋后她把房间的门锁上。

　　他往房间里走,地面上好像有什么东西特别滑,他没有站稳在房间里滑倒了。女主人扶着他站

起来，背景的沙发上坐着一个老头，老头肩膀部位的蓝衬衫上面全是红色的血。

女主人："家里正在装修，我把涂料打翻了。"说着从后背帮他脱衣服，钢琴师浑身上下沾满红色的液体。"所以我才不想让您进来。"女主人把他的风衣扔在地上，他想从西装的口袋里找纸巾擦手。

女主人看着他。

他侧着脸看了一眼沙发上的老头。女主人双手相互擦着，红色的液体很黏稠；老头太阳穴往下，整个半张脸都是血，瞪着眼睛看着前方。他看得入神，女主人叫他几次都没有反应："能听到吗？"

"什么？"他突然反应过来，转头看她。他的领子上沾满了红色的血点。"把衣服给我，你这样不行，我给你找我丈夫的衣服和裤子。"女主人一边说话一边双手在空中比画。他开始脱衣服，面朝向她，光着背把衣服扔在女主人的面前。女主人的眼睛来回打量他，他弯下腰开始脱裤子，她低头往下看，丝毫不忌讳。

女主人拿着他的衣服进了里屋，他开始继续装盲人，为钢琴调音。

他的手上沾满了红色的血，手里握着一个银色的小工具，食指和无名指共同发力按在钢琴的弦上，弹拨琴弦发出"咚"声。

他对自己说："冷静点，冷静点"，手在按弦的同时向内旋转；他对自己说："你表现得极其自然，都可以得奥斯卡了。"他满头是汗，向画右扫了一眼："沙发上的那个男人是谁，她丈夫吗？"

他开始设计自己的退路："我穿好衣服，调好钢琴，就走人，希望她不会翻我的口袋，我的日程本。"

身后传来女主人的脚步声；他告诉自己"别回头，你是瞎子。"她站在他的后面，头在画外，她的双手好像举着什么东西。钢琴声缓缓响起，他开始弹琴。随着镜头往后摇，看到女主人举着一把像枪一样的铁器，正对着调音师的颈椎，钢琴声，"啪"的一声，中断，黑屏，如下图所示。

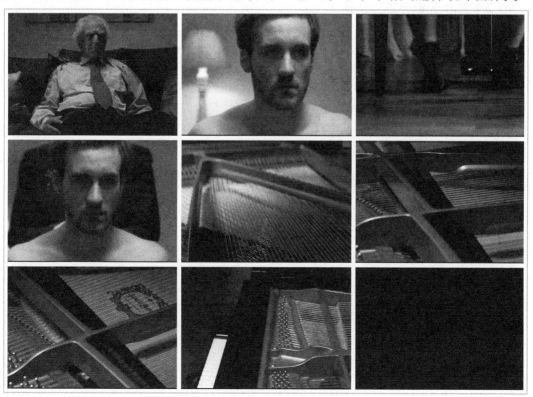

凶手站在男主人公的身后听他弹琴

10.2 与窥视者共舞

偷窥这个词总感觉是个"舶来品",可能在中国传统文化中对窥视他人生活的人群有另外一种称谓,又或者是在我们的传统中,人与人之间的边界不是那么清晰,不存在谁窥视谁,因为关心你、在意你所以特别想了解你的生活。

某人偷窥别人的生活听起来特别让人厌恶,但细究起来偷窥又无处不在,你带一个陌生的朋友前来聚会,有好事者就会借机向你打探这个陌生人的来龙去脉,大家常听到的一句话可能就是"你们是怎么认识的"。

当你跟朋友打电话时,说了另一个你们共同朋友的现状:他可能升迁了、离婚了、发财了等等事情,这些都算是有意或无意中的一种"偷窥",看别人然后比较自己,从而再对人、对事发表意见,由此产生了一个小群体,达成他人信息分享的共同体。

如果以介入别人的生活为乐,以成为他人生活中某一时刻的"旁观者"来获得成就感,那这部片子的设计就相当深刻。

在拉片的过程中,作者总是能够感觉到导演在影片中,有意无意地在传达这种观点。

就"窥视"这个话题我们来看片子的立场。

10.2.1 剧中人物为影片定性

导演意图相当明确,如下图所示,借剧中人物说出自己的想法……

经理向男主人公说出自己对他人的观点。

中年男子:"**这社会不是偷窥癖,就是暴露狂**"(中年男子是调音师的老板,他和调音师一起吃饭时评价昨天自己遇到的一个女人)。

> 胖胖的中年男子撇嘴,抬头看了一眼服务员的背影,又低头看手机。"这社会不是偷窥癖,就是暴露狂。"始终低着头说;
>
> 带着他的关系,看到调音师嘴在动,右手端起咖啡喝,放下;
>
> "昨晚我们聊了两个小时。"
>
> 说话时身体后仰,眉头上扬,嘴唇往里收;
>
> "看她给我看的照片。"
>
> 把手机举到他的面前,他的头稍微往后仰;
>
> 调音师:"我是来吃饭的。"

10.2.2 五个窥视场景

这五个场景成了全剧的重点段落,以一个窥视者的视角展示众生相……

在前面四个场景中,偷窥者非常具有成就感,正是这种"成功"让主人公获得一种膨胀的自信,更加肯定自己假装眼睛看不见可以得到种种好处,例如:小费更高、信任感俱增等。

在第五个场景中,意想不到的事情发生了,他与一个杀手面对面在一起,这让他在杀手的家中直面死亡的危险。

接下来我们逐一对主人公所去的五个家庭展开分析:

这几个家庭中发生的事情,都是调音师的回忆段落,在餐厅里跟老板讲最近自己的经历,**这里又是回忆时空与现实时空交叉在一起的案例。**

1. 家庭一

在一个老人家里,老人给他拿来一杯葡萄酒款待他。

> 他侧面对着镜头,坐在钢琴前,面向画左,焦点在他身后,面向着镜头的老者,双手把白葡萄酒杯放在他的手上"谢谢";
> "一个盲人调音师,他们肯定会和朋友们说起。"
> 他拿起酒杯一饮而尽……
> 老者右手放在钢琴上,叹了口气,看着调音师的手在钢琴上弹琴;
> 中年男子的声音:"别再吃糖了"(从始至终,他一直在小口咀嚼着糖)。

2. 家庭二

每个段落结束都有调音师对这段经历的评价，当然这个评价是他自认为获得的某种好处。

中年妇女家中，她穿着睡衣听着他弹琴。

> 在另外一个家庭，他戴着墨镜坐在画右，面对着镜头，弹钢琴；
>
> 背景虚化的位置，站着一个穿深色睡衣的女人，头发上打着卷，左手在小腹前支撑着右手的肘，右手抹了一下眼睛，手放下，身体后仰，头往后，眼睛看着他的方向，听着音乐，手不自觉地在胸前领子的位置抚摸；
>
> "小费更高，人们更友好。"

3. 家庭三

一个男人准备穿裤子上班，以为他是真的盲人，眼睛看不见，所以穿衣服没有背着他。通过他的旁白，可以了解到主人公开始以获得别人的秘密为乐趣。

> 在另外一个家庭，他侧面对着镜头，褐色的衬衫，面向画左，坐在钢琴前位于画左的位置，弹钢琴；
>
> "没那么多提防。"
>
> 背景一个男人背对着他，转身走向窗户边，从椅子上拿起裤子，先伸出右腿穿裤子，再穿上身西装；
>
> "我知道别人都不知道的事。"

4. 家庭四

一个跟调音师年龄相仿的年轻姑娘，邀请他过来调钢琴。

姑娘在自己的家里很放松，脱掉衣服只穿内衣，边听他弹琴，边跳起舞来。调音师平静的外表下，那种得意的神情让观众看得真真切切。

> 在另外一个家庭，他侧面对着镜头，面向画右，白色的衬衫，领带经过右臂甩到后背，半站在钢琴前，俯下身体，面前是钢琴的撑杆和部分盖子；
>
> 一位女士的声音："对不起！"
>
> 他转身，寻着声音的方向问："什么事？"眼睛看着屏幕外，这次没有戴墨镜；"介意我在你工作时跳舞吗？"
>
> "不介意！"转回身继续弹钢琴；
>
> 一个金色头发的女士，背对着镜头，拉下右肩的吊带，转身向后看；
>
> 一支白色的手杖靠在钢琴上；
>
> 姑娘微笑着转回身，低头解左边的吊带纽扣；
>
> 裸露的双脚站在木质地板上，黑色的裙子从上落下，左脚向前迈步，右脚跟上；
>
> 他浑浊的眼睛盯着屏幕，一半脸有光，一半脸在阴影中，弹钢琴，虚化的前景：一个只穿内衣的女士在跳舞，画左看到肢体动作，穿过镜头在画右接着跳。

5. 家庭五

调音师进了房间后，隐约看见沙发上坐着一个人，就奔着他过去了，结果他在客厅滑倒了，地面上的血没有完全干，踩在上面很滑。

房间里有一个女人，此时他完全有机会一走了之，而不至于被人趴光衣服成为被窥视的对象。

女人说地面上未干的油漆把他的衣服都给弄脏了，以给他换衣服为名拿走了他的衣服。在前面的场景中是主人公看别人脱衣服，穿着内衣，这次完全翻转过来，他当着客户的面被迫脱光衣服，如下图所示。

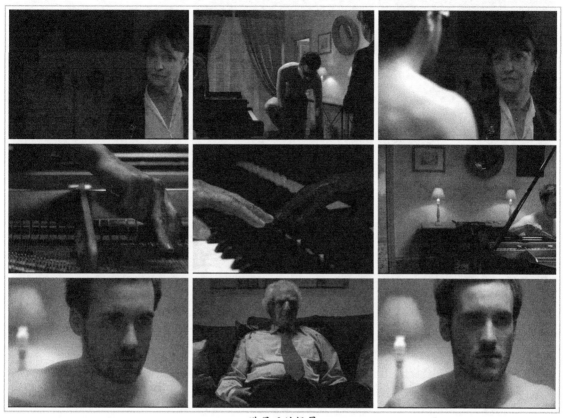

进屋后的场景

他摸着墙往画右走，进里屋的门，老太太在锁大门，想把门帘拉上，转身看到他进屋了，大声想叫住他："不，小心"，径直往屋里快步走来；
他背对着镜头一下子后仰摔倒在地，左手右腿在空中打一个转；
躺在地上，镜头拉"这是什么，这是什么？"
"等一下！"
他想双手支撑着坐起来；
侧面对着镜头，想坐起来，右手支撑着地，手一滑，整个人又倒在地上，老太太站在他的后面，蹲下要扶他起来；
"把手给我，这边。"
他在镜头前翻身，背面对着镜头想再次站起来；
"没有想到您会走到这边来。"
老太太半蹲着，手扶着他的肩膀，他弯着腰趴在地上，脚支撑着，要找到支点站立起来；
拿起背包，老太太扶着他从右出画；
背景的沙发上坐着一个老头，肩膀部位的蓝衬衫上面全是红色的血。

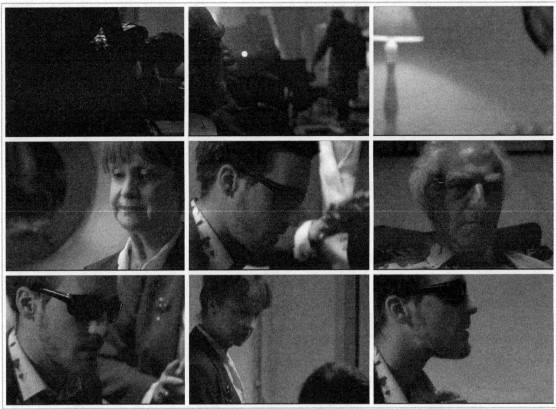

男主人公进屋后滑倒，浑身沾满了血

老头闭着眼睛，侧脸朝向镜头，位于画左；

老太太扶着他跟跟跄跄走向钢琴，他左手拿着包扶住钢琴的一角；

"我们在装修，我把涂料打翻了。"说着从后背帮他脱衣服；

他一松手，包掉在地上，"所以我才不想让您进来。"老太太把风衣扔在地上，他想从西装的口袋里找纸巾擦手，低着头把手放在兜里；

"这儿，请坐！"

背景墙上的台灯亮着，他一下被推着坐下来，双手的姿势还在口袋中，不小心按到琴键，发出"咚"声，他转身头朝向画右，想看老太太的脸；

老太太看着他，仰着头，往下咽口水；

他侧着脸看了一眼沙发上的老头，老太太双手相互擦着，血很黏稠；

老头太阳穴往下，整个半张脸都是血，瞪着眼睛看着前方。

　　主人公以眼睛残疾为由伪装自己，为了获得他人更多的关怀，也许并非出于恶意，可悲的是这种心态随着他走出人生失败的阴影，实现自我拯救之后，产生了扭曲。

　　他一次又一次成功蒙蔽客户，窥视使他得以目睹他人的种种私密生活，他越发地爱上自己身上这个偷窥的标签，并以此为荣耀。

10.2.3 偷窥者的"礼物"

　　调音师得到的不仅仅是小费和信任，还有姑娘的吻……

　　这是工作以外的奖励，这也是本片中为数不多表达男女关系的一组镜头。

主人公很幸运，重新找回了自我，重新收获了爱情。

主创团队在影片中有这样桥段的安排，是对开篇一个女人拿包走出他房间的一种对比，来告诉观众：主人公重获新生。

> 过肩镜头，他的头在画面二分之一的位置，穿内衣的女士从虚化的背景中左右摆动身体，窗户的强光把她的屁股照得很白，她扭动身体在画面中心来回俯身、起立；
>
> 他盯着屏幕弹钢琴，曲子结束，他停下动作，姑娘从画左入画，亲吻他的脸，停顿了一会儿，他眉头上扬，表情舒展，嘴角向后咧开，微笑。

10.3 开篇即结尾

可能看完片子大家想要了解的一个结果是：主人公是否被杀？

结尾的秘密藏在影片开始的时候。

影片开头和结尾那一组镜头被剪开，以倒叙的方式逐步揭示主人公如何被逼上绝境的过程。导演要用第一组镜头激起观众的好奇心。

故事中的很多情节完全是靠说出来的，但我们好像一直被教育为"闭嘴"模式，电影就是要用画面来讲故事……而本片实属一个例外。

10.3.1 开篇自述

调音师是影片的主角，几乎在每个场景中都充斥着他的旁白，旁白在这部片子中发挥了很大的作用，具体点说：本片中旁白起到迅速推动剧情发展，完善故事结构的作用。

影片开始，主人公弹钢琴，然后说了一些很莫名其妙的话：

……
"我很少在公众面前演奏。"
俯拍，更多的弦槌运动； "除非是特殊的场合和观众。" "就比如今晚。"
沙发上一个老头坐在画右，里面有一个小台灯； "这个男人是谁？" "我不认识。"
俯拍，一个没有穿裤子的男人，腿上长满了毛，穿袜子的右脚随着音乐打了一个节拍；
男人穿着内裤坐在凳子上，手指在琴键上弹琴，背对着镜头； "我甚至看不见他。"
光着身子的男人，眼睛直直地看着镜头，弹钢琴，一个黑影站在他的身后，看不到头，头在画外； "我是盲人。" "再说这也不是为他演奏，而是为我身后的人。"
《调音师》 "啪"的一声出片名。

10.3.2 结尾自述

影片的结尾部分也是大量的内心独白……

从开头到结尾，主人公始终在自言自语。拍摄的时候，开头和结尾部分是完整的一个段落，剪辑时把它们进行了拆分，当然在最初的剧本创作阶段这种分割是经过设计的。

> ……
> 从钢琴内部弦轴板向画左摇，他侧面朝向镜头在弹钢琴；
> "我是瞎子。"
> "不知道身后发生的事情。"
> 继续摇到老太太举着一个圆形像枪一样的铁器，对着他的颈椎；
> "既然不知道"
> 摇过老太太的半张脸，停在墙面的镜子上；
> "就应该放松"
> "我必须继续弹琴。"
> 镜子里面有他们的倒影，包括坐在沙发上的老头，他的位置和老头的位置都打了光，在画面中特别明显；
> "我开始弹琴后她就没有动过。"
> "我弹琴的时候她不能杀我。"
> "我弹琴的时候她不能杀我。"
> 黑屏。

10.3.3 巅峰时刻自述

巅峰时刻是影片主人公命运的转折点，在剧情上被赋予多重含义。它并不是单一情绪的反转，它是主人公命运由失败转向成功的转折点，同时也是主人命运由辉煌步入毁灭的转折点……

> ……
> 服务员站在桌子前，把账单本摔在桌子上，转身离去，在靠近门口的位置，绕到画左出画；
> 他把手从腿上抬起，搭在桌子上，微笑着看着中年男子说："你还是很难相信，是吗？"
> 中年男子背对着镜头，用餐纸擦脸；
> "来做个实验，我来结账。"说着将账单移到自己的面前，从西装内口袋掏钱包；
> 他穿着灰色风衣，戴着墨镜，拿着白色手杖，大步走在人行道上，背影有路人，画右侧停着一排车；
> "服务员！"
> "少了一张钱。"
> "不，不是这张，大小不一样。"
> "你以为我瞎了就能骗我吗？"
> "我要投诉，我要找经理谈谈。"
> 背景钢琴声，左手把左肩包的吊带上移，嘴角上扬，得意的微笑；
> "别，付钱……"
> 头上仰，笑得咧开了嘴，走向画右；
> "好吧，既然你这么坚持。"
> 等绿灯过马路……

<div align="center">男主人公向经理展示调教服务员的过程</div>

他之所以选择成为一名调音师，开始仅是为了维持生计，然而这份工作逐渐变成他生活下去的动力。在杀手的房间，当他发现一具尸体的瞬间，调音师做出了一个反应：继续像盲人一样演奏试图蒙蔽杀手。

一旦做出决定，回头就太迟，调音师走上了一条不归路。

杀手强迫他脱掉身上沾满血迹的衣物，一个偷窥者赤身裸体地成为杀手窥视的对象，整个角色在这个段落里被彻底颠覆。

10.4 天才钢琴家的人生大考

主人公在享誉盛名的伯恩斯坦音乐会上因为过度紧张发挥失常。

突然间，他的理想崩塌了，他对音乐的热爱，以及对生活的渴望都因此受到了影响。他躺在床上发呆，女朋友也离他而去。

第一次人生的大考失败了。

后来他成了一名钢琴调音师，假扮成盲人重新找回尊重和自信，人生此时得以逆转，接着他迎来了人生的第二次大考。

他来到一个杀手的家中，这里恰恰就是杀人的现场。他这次选择的方式是与杀手拼演技。在这次"考试"中他没有紧张，表演得很自然。

但得分依然是不及格，代价却是付出了自己的生命。

所以两次考试我们的主人公都没有通过。

10.4.1 钢琴比赛

在很多片子中，比赛环节都是一个跨越不过去的桥段，创作者们或多或少都会用到。只不过有的片子以比赛为核心，而更多的片子则将比赛作为故事的背景。

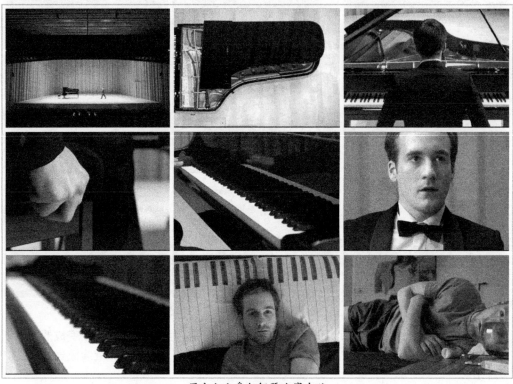

男主人公参加钢琴比赛失败

在本片中钢琴比赛是以故事的背景出现的，主人公在比赛中失败，然后引出后面的故事，如上图所示。

比赛失败
舞台上，一个穿黑色晚礼服的男人，从右走向左侧的钢琴旁边，向观众席深鞠躬，右手放在前胸；
"去年我被看作天才。"
俯拍，他从画左下角入画，走到钢琴左侧的凳子前，侧挪步进入，坐下；
"我也以为自己前途无量。"
背对着镜头，双手扶在凳子上，上身向上动了一下，调整坐下的位置；
右手在凳子侧面上拧了一圈；
"15年来我所有的努力只为一个目标。"
左手按住一块布，从琴键左侧擦拭至右侧；
面对镜头，低头平视看琴谱，活动一下右肩，呼吸变得急促，眼睛来回看，头由侧正过来，头上的汗看得清清楚楚；
"伯恩斯坦钢琴大赛"
琴键，双手入画，手微微抖动放在琴键上方，右手的无名指按键，声音，切。

10.4.2 演技比赛

与杀人凶手的心理对抗赛。

相对于钢琴比赛，这就是人生的另一次大考。

胜出得到重生，失败直面死亡。

杀手的试探
他看得入神，老太太叫他几次都没有反应："能听到吗？"
"什么？"他突然反应过来，转头看她，领子上沾满了红色的血点；
"把衣服给我，你这样不行。"
老太太一边说话一边双手在空中比画；
"我给你找我丈夫的衣服和裤子。"
她站着，侧身面向镜头，他坐着后脑勺朝向镜头；
"好，谢谢！"
她看着他，向房间的纵深走去，边走边说："慢慢脱，我转过去，不看您。"然后站着转身看他脱衣服；
他面朝向画右，侧脸对着镜头，双手放在领子位置，把领带取下来，低着头，双手朝上；
她看着他，他面朝向她，站起身来，后面对着镜头，同时脱下西装和衬衫，光着背把衣服扔在老太太的面前，老太太的眼睛来回打量他；
他弯下腰开始脱裤子，她低头往下看；
左脚支撑着，右脚抬起，弯着腰面朝向地，双手把裤子从腿上拽下来，然后换脚，起身把裤子扔在地上，老太太蹲下把衣服抱在怀里，站在他的面前；
她走向前，看着他的眼睛："您的眼镜脏了。"伸出右手停在他左脸旁的空中，话说完摘掉他的眼镜，嘴微微地张开了一下，当看到他的脸后，盯着他的眼睛来回看，把头侧过去看；
……

10.4.3 人物的巨大转变

通过两次比赛我们看到了主人公心理状态的变化。

钢琴比赛失败后主人公万念俱灰，可以说此时剧中人物性格是心理脆弱，经受不起打击。

但第二次直面杀手时，他表现得镇定自若非常完美，虽败犹荣，人物性格逆转。

1. 比赛失利

主人公的情绪非常低落，一动不动地躺在床上，背景一个姑娘收拾完东西开门离开。前景他的眼睛被鱼缸的玻璃放大，一只眼睛大，一只眼睛小。整个世界好似已经与他无关，周围的环境是动态的，而他则是静止的。

> 他躺在床上，面朝上，看着天花板，面向着镜头，长枕头上的图案是钢琴的按键，浅蓝色的睡衣；
>
> "我失败了。"
>
> "此刻万念俱灰。"
>
> 向画右翻身，侧躺着，面朝向画右，长枕头是由两个小枕头组成的，没有翻身之前躺在中间，翻身后看清楚全貌；
>
> 床前的小桌子上有一个圆形的小鱼缸，红色的小金鱼来回在游，他的头在鱼缸后面，左眼被玻璃缸放大，双手在胸前交叉，右腿伸出画外；
>
> "我独自待着，被失败的恶魔折磨。"
>
> 背景一个姑娘穿上衣，蹲下拿包，放在肩膀上，再弯腰拎起一个大包，从画右出画；
>
> "掉进万丈深渊。"

2. 战胜了自己

不管最终主人公的结局如何，他都战胜了自己……

经过这两个事件的对比，我们可以看到人物的内心转变了，这意味着人物产生了变化，前面的课程中也讲过，人物必须要有变化。

> 脚步声；
>
> "她来了！"
>
> 他的头向画左转，倾听；
>
> 他的腿在钢琴凳子下面，前后滑动，从画右圆头皮鞋入画，在镜头中心位置转向钢琴，脚后跟朝向镜头；
>
> "别回头，你是瞎子。"
>
> 他直视着镜头，后面站着一个女人，头在画外，她的双手好像举着什么东西；
>
> "没有任何理由回头。"他始终对自己说话；
>
> "对自己说点什么。"头微微晃动；
>
> "说啊！"
>
> 钢琴声缓缓响起，他开始弹；
>
> ……

10.4.4 演奏者与欣赏者

法国人对艺术的欣赏和赞美是深入到骨髓中的。

这是这部短片更深层次想要表达的一个观点，作者将通过以下具体的事情来佐证这一点。

杀人的老太太在调音师弹完曲子之后开的枪，她为什么久久地站在他的身后听他演奏？真正的杀人犯不会这样等待，抓住最佳机会除掉目击者，杀人灭口才是他们应有的状态。

通过调音师的内心独白，他好像很清楚在他演奏的过程中，对方不会开枪。他反复在强调"为了身后的人"演奏，这是他自钢琴大赛失败之后最好的一次表演。

他把一首完整的曲子弹完，而且还在极度紧张的重负之下完成的，他在等待着认可的掌声，他对自己的表现充满了自信。

这是多么奇怪的一种心思和情绪，两个人的关系此时成了演奏者与欣赏者，而不是杀人凶手和

假冒的盲人调音师。

10.5 表演的层次

这部片子的演员都很赞，故事好是个基础，演员表现到位才最终能够为片子锦上添花。看到演员们对细微情绪的把握和宣泄是件幸福的事情，因为能够从中获得惊喜，作者时常为某个演员细致入微的举动而叫好，这个演员真是太棒了。

接下来我们把片子中主要角色的表演逐一进行分析：

10.5.1 主人公

主人公的表演很多地方都值得借鉴，开篇准备弹钢琴时的紧张情绪，人生得意时的喜悦神情，再到与杀手共处一室，泰然自若地演奏，都给人留下了深刻的印象。

下表中主人公微笑着，充满了自信、得意和胜利喜悦的神情：

他浑浊的眼睛盯着屏幕，一半脸有光，一半脸在阴影中，弹钢琴，虚化的前景一个穿内衣的女士在跳舞，从画右旋转到画左；
他弹钢琴，表情有了变化，微笑；
女士从画左旋转到画右；
过肩镜头，他的头在画面二分之一的位置，穿内衣的女士从虚化的背景中左右摆动身体，窗户的强光把她的屁股照得很白，她扭动身体在画面中心来回俯身、起立；
他盯着屏幕弹钢琴，曲子结束，他停下动作，姑娘从画左入画，亲吻他的脸，停顿了一会儿，他眉头上扬，表情舒展，嘴角向后咧开，微笑。

10.5.2 经理

调音师的经理是一个中年男子，他的面部表情也极为丰富：轻咬下唇，打了一个响指，抿着嘴……

他称得上这部片子的表情帝。

中年男子抿着嘴看着画外，转头看着他，左手向他的眼睛位置比画了一下说："让我再看看"；
他左手把墨镜拉低靠近嘴唇，身体前倾，瞪着眼睛让中年男子看；
中年男子在他的眼前打了一个响指；
"练了好久吗？"
左手拉镜框，食指按镜框的中间，把眼镜归位，"是得练。"嘴里嚼着糖说话；
中年男子看看他，轻咬下唇，看看画外，不知道说什么；
……

10.5.3 杀人犯

杀人凶手是一个女士，年龄大概在45岁至55岁之间，拉片时称她为老太太，凶手这个词是分析影片时对这个角色的定位。

凶手出场

她沉稳、冷静、残忍并热爱音乐。

她摘掉调音师的眼镜，盯着他的眼睛看，她的直觉告诉自己他不是一个盲人。她命令他脱掉衣服，然后远远地观看他的行为、举止。

她走近里屋翻看他的物品，站在他的身后，听完调音师的演奏之后射杀了他。

> 老头闭着眼睛，侧脸朝向镜头，位于画左；
>
> 老太太扶着他跟跟跄跄走向钢琴；他左手拿着包，扶在钢琴的一角。"我们在装修，我把涂料打翻了。"说着从后背帮他脱衣服；
>
> 他一松手，包掉在地上，"所以我才不想让您进来。"老太太把风衣扔在地上，他想从西装的口袋里找纸巾擦手，低着头把手放在兜里；
>
> "这儿，请坐！"
>
> 背景墙上的台灯亮着，他一下被推着坐下来，双手的姿势还在口袋中，不小心按到琴键，发出"咚"声，他转身头朝向画右，想看老太太的脸；
>
> 老太太看着他，仰着头，往下咽口水；
>
> ……

10.5.4 服务员

有个性的服务员，导演是个坏人，让他变得很没有礼貌……

服务员手劲很大，往桌子上放盘子、糕点都是直接扔过去。

> 服务员从画右左手托着一个盘子入画，将右手的糕点放在桌子上，径直向前走去；
> 短信声音，中年男子从右裤子兜里拿出手机，低头看；
> 服务员放下糕点，几乎是直接扔在桌子上，盘子和盘子发出玻璃碰撞的响声，他抱怨道："这里的服务还真是周到。"
> 背影是一个年老的人坐着，后背对着他；
> ……

服务员又把账单本摔在桌子上。

这样的角色设计是为后面男主角难为他埋下伏笔：如果服务员又有礼貌、表现又得体，这会让我们的主人公得不到观众的同情，甚至会引发观众的反感，怎么能够欺骗一个工作认真的服务员呢，即使在虚构的故事里，欺负一个老实人也是不能被接受的。

> 服务员站在桌子前，把账单摔在桌子上，转身离去，在靠近门口的位置，绕到画左出画；
> 他把手从腿上抬起，搭在桌子上，微笑着看中年男子："你还是很难相信，是吗？"
> 中年男子背对着镜头，用餐纸擦脸；
> "来做个实验，我来结账。"说着将账单移到自己的面前，从西装内口袋掏钱包；
> ……

10.5.5 路人甲

路边的老太太"瞪大眼睛，鼓嘴，吐了一口气"，这部分的表演真是让人记忆深刻……

把一个路人听到一个盲人说要扶自己过马路的那种惊讶之情表露无遗，如下图所示。

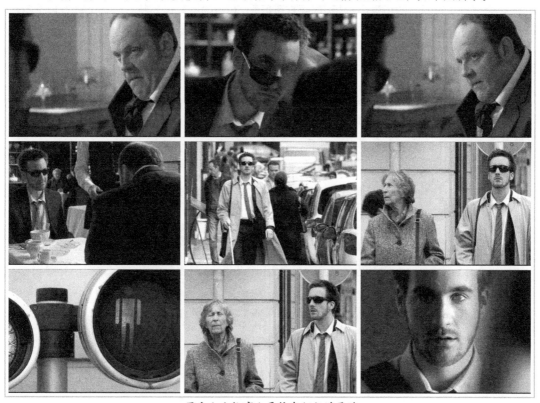

男主人公扮盲人要扶老奶奶过马路

> 前景一辆白色汽车的顶部从左驶向右；
>
> 他站在画右，面无表情，面向镜头，左侧站着一位老太太，转朝向画左，吧唧嘴，转头等绿灯过马路；
>
> 左侧的黄灯闪烁，右侧的红灯变绿灯；
>
> 他转头向左，跟老太太说话；
>
> "夫人，需要我扶您过马路吗？"
>
> 老太太迅速转头，抬头看他的墨镜，低头看他的着装，上下打量他，没有回复转回身，朝向镜头，瞪大眼睛，鼓嘴，吐了一口气；
>
> ……

10.6 电影的细节与长镜头

只有了解电影的故事背景、时代背景、拍摄场景的特点，在创作过程中才能够在画面里填充细节……

影片开头的场景和结尾的场景是在一个奥斯曼风格（指在拿破仑三世期间，奥斯曼对巴黎旧城进行改革后产生的建筑风格，其特点是平民化、量产，外形整齐统一）的大公寓里。

了解建筑物的历史又有什么作用呢？

这种建筑的门是需要从里面才能关上的，所以房间的主人把调音师请进屋后，她锁门时创造了一个时间差，让调音师自己走到了犯罪现场，然后摔倒。

如果没有这个细节，现场的调度就会发生改变。

相同的一场戏在不同的场景中拍摄，都要有所区别，利用拍摄现场的特点与情节的发展进行结合，创造出有价值的电影细节，这正是值得我们学习的地方。

10.6.1 从里面锁门

作者查了资料，杀手家里的这种门有一个特点：就是门关上时，门不会自动锁上，不锁的话里面外面都能开门。这与我们现在锁门的概念不同，这种门必须从里边拿钥匙才能锁门，注意这并不说杀手故意把门反锁，把主人公请进屋之前，杀手就起了杀心。

> "来吧，进来吧！"
>
> 老太太往画右站，他左手摸着门走进房间，老太太的眼睛始终在他的眼镜上，看他进屋，她看着镜头关门；房间里传来锁门的声音；
>
> "钢琴在哪？" "稍等，我带您去。"画面长时间在门前定格；
>
> 他摸着墙往画右走，进里屋的门，老太太在锁门，想把门帘拉上，转身看到他进屋了，大声想叫住他："不，小心"，径直往屋里快步走来。

关门创造一个时间差，调音师自己往屋里摸，可能是他看到沙发上的人影，所以就往那边走。杀手还没有来得及拉住他，调音师就滑倒在地板上，然后浑身是血。这冷不丁发生的事情，也让杀手措手不及，因为她担心自己的秘密被人发现。

如果没有这次摔倒，调音师调完琴，大家各自忙自己的事情，而不会让事态进一步升级。这个关门的细节为画面不但创造了细节，还让情节的逻辑更加合理。

他背对着镜头，一下子后仰摔倒在地，左手右腿在空中打一个转；

躺在地上，镜头拉，"这是什么，这是什么？"

"等一下！"

他想双手支撑着坐起来；

侧面对着镜头，想坐起来，右手支撑着地，手一滑，整个人又倒在地上，老太太站在他的后面，蹲下要扶他起来；

"把手给我，这边！"

他在镜头前翻身，背面对着镜头想再次站起来；

"没有想到您会走到这边来。"

老太太半蹲着，手扶着他的肩膀，他弯着腰趴在地上，脚支撑着要找到支点站立起来；

拿起背包，老太太扶着他从右出画；

背景的沙发上坐着一个老头，肩膀上的蓝衬衫上面全是红色的血；

……

10.6.2 三角钢琴

开篇镜头展现钢琴的内部构造，如下图所示。为了描述这些镜头避免用词不准确，作者找到钢琴的结构图，对比片子中钢琴内部各个运动部件的名称，然后一一对应列在表中。

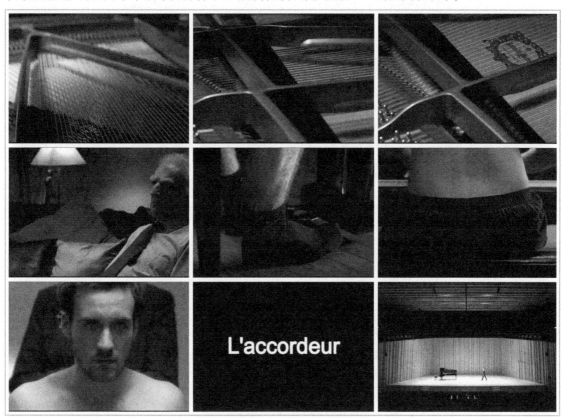

影片结尾展现钢琴内部运动的画面

这样做的好处：一是写作时用词准确，二是作者本人也增长知识。

导演在创作这部片子的时候也会如此，在他的剧本中也会有对这些部件运动状态的描写。细节

的准确性是电影创作过程中不能回避的问题，绝对不能抱着凑合的心态去写剧本，去拍片子。

你糊弄观众，不对自己的片子负责，就是糊弄自己，浪费大家的时间。

字幕 15 秒
钢琴声，钢琴内部弦轴板，里面的弦槌整排上下运动一次；
（背景资料：钢琴内部弦轴板、击弦机、弦槌）
侧拍，内部的两支弦槌上下运动；
俯拍，更多的弦槌运动。

10.6.3 同机位画面

镜头给出展现钢琴内部构造的画面。

更多地表现运动是确保画面好看的一个法则，无论是让镜头运动，还是让被拍摄的对象运动，这条法则同样适用。

钢琴声，钢琴内部弦轴板，里面的弦槌整排上下运动；
侧拍，内部的弦槌上下运动；
俯拍，更多的弦槌运动；
从钢琴内部弦轴板向画左摇，他侧面朝向镜头在弹钢琴。

10.6.4 长镜头

刚刚讲完运动，这里就用一个固定机位的长镜头来进行对比说明。

调音师进屋之前的这个镜头时间很长，调音师来到杀手的门口，接二连三地按门铃，起初里面没有任何反应，我们看到主人公在门的左右两侧来回运动，这既是演员丰富表演的一种方式，又是演员的走位调度，这种运动在一个固定的机位中始终能给予画面动感。

长时间的固定机位也预示着某种潜在的威胁，就像一个人始终盯着你的眼睛长时间地看，这会让人感觉不舒服、不自在，从而产生一些不好的想法一样，被盯的人可能心里会想"他到底想要干什么，这样看着我？"

这里的长镜头也让观众产生了疑问，这户住家要不就是家里没有人、要不就是里面发生了什么事情，不然为什么这么长的时间才会有反应，里面肯定有问题。

不想开门的客户
在楼道一家住户的门前，伸左手按门铃，身体倾斜朝向画右，等待房间客户的反应，右手从嘴里蘸唾液拭擦左手袖口的糖渍；
拿手杖的右手放下，左手扶了一下眼镜，站直身体，面向画右等待；
房间里没有反应，左手转了一下右手的手杖把手，再次伸出左手按门铃，活动一下右肩，房间里没有任何动静；
他弯曲的手臂放松，手杖的前端碰到地板，身体松软下来，转身；
面向镜头，低头从上衣口袋中拿出日程本，右手打开本上的纽扣，翻开里面的记录，拿倒了，本在手中旋转，将日程本倒转过来，确认；
向画右转头，边把本子放回口袋中，边探身过去看门铃，用右手抬起镜框看了一下，转身背对着屏幕，对着门"嗯"了一下；
继续按门铃，转身面朝向画左，等待客户反应；

> 一个女人的声音传出来:"什么事?"
> "我是调音师。"
> "是谁啊?"
> "钢琴调音师。"
> 半天没有反应;
> "我丈夫不在家,您改日再来吧!"听到这里弯曲的手臂下垂,很不情愿地头侧向一边;
> "夫人,我调钢琴不需要您丈夫在家。"一边说话,右手一边抓住手杖,不自觉地使劲按住;
> "没关系,我可以给您付上门费。"
> 他的语速突然加快:"不是这个问题,"
> "我是盲人,到您家需要费很大的力气。"
> "您和您的丈夫都没有取消预约。"
> "至少您得开门解释一下吧!"
> 停顿,里面没有反应,他伸出左手再次按门铃;
> 等了一会儿,他弯曲的手臂放松,手杖的前端碰到地板,门锁打开的声音,门慢慢地打开,里面缓缓走出一个老太太,眼睛上下打量他说:"对不起,我没有准备。"左手扶着门,人在房间里对着他说话;
> "不知道您会来,我丈夫没有跟我说。"
> 门锁打开的声音,老太太往对面看,他侧着耳朵听。

10.7 推荐短片

本课推荐的影片都带有点悬疑的成分,这类片子因为在开篇就建立了一个大的悬疑,所以看起来特别过瘾。

《深藏不露》讲述了一个精神病人准备出院前夕的心理状态,他的人性分裂非常严重,在他的心里住着很多个不同性格的角色,相互着轮换出来代表主人公支配他的身体,最终他们为了能够通过医生的检查,成功获得保释达成了一个共识……

《衣柜迷藏》里面有一起凶杀案,一个男孩子与同学玩捉迷藏,然后莫名其妙地失踪,孩子的去向是一个谜,孩子的死因也是一个谜。在催眠医生的帮助下,观众与失踪孩子的玩伴一起去破解这个谜团……

《电话亭》这是一个诡异的故事,有一家公司在城市的各处投放不能使用的电话亭,电话亭就像一个捕鼠器,当有人进去后门会自动关闭,电话亭本身又坚固无比,围观的群众很难打开解救被困的人……安装电话亭的公司的人会连人带亭子一起拉到山洞,这里面藏着一个可怕的秘密……

10.7.1 《深藏不露》

出英文片名,几个字母从中间向两侧渐显,非常符合片子想要表达的内在含义。

门上窗户外面有人影晃动。一个男医护人员开门站定,向外对某人说话:"医生想要见你。"门口另外一名男医护人员双手交叉在胸前站定往里边看。

一个男人坐在房间里,地板及四周的墙上都包了一层厚厚的海绵。医护人员入画,把他搀扶起来,

并告诉他不会有事的。两人一前一后走出房间，外面的医护人员伸手搭在病人的右臂上。两名医护人员一左一右按在病人手臂肘部上端，向走廊纵深走去，灯一闪一闪。

　　他们迎面走来，镜头在忽明忽暗的光线中向左摇，一个五岁左右的小姑娘走在队伍中；镜头向右摇，一个胖子正低头看自己的脚，走在队伍中；再向左摇，一个年轻的小伙子，目光向前方瞪着走在队伍中；再向右摇，一个短发的年轻姑娘走在队伍中；画外音，一个女人和他的对话"你真分不出自己的名字？我的名字不为人知"，背景音里人声非常多，很吵闹，很多男人、女人的声音，这样的设计是要强调这个病人是一个很特殊的病例。

　　房间里从一个女医生的侧面摇过来，病人坐在她对面的桌子后，他身后还有很多人，在房间里走动。她说出了两人的名字，"你也向我承认过自己是许许多多不同的人，每个人都有不同的名字，我的问题是现在究竟谁在和我说话"。

　　突然病人的身后一个壮汉扑过来，手扶在桌子上说："我要怎样才能离开这个鬼地方？"病人和壮汉的语气、表情完全一样；医生："下周，如果你有好转。"病人的语气变得温柔，他身后的一个姑娘上前一步"对不起医生"；一个胖子站在画左，一个小姑娘站在病人和姑娘的中间，插话道："我看见他做了坏事"；壮汉又站在前排，指着医生说："我叫你闭嘴！"

本片看点：人物性格的外化

　　医生："你不想好转吗？"

　　病人："你替政府工作，研究我的脑袋，能读出我的想法，我会听哈瑞的，坚定我的意志。"镜头左摇，一个年轻的小伙子和病人一起说出这番话；

　　医生："因为你的脑袋里有其他的自我控制着你。"

　　传来大笑的声音，一位西装革履的男人从后排走过来，嘲笑医生："哈哈哈，你真的也听见了，

吓了我一大跳。"

病人的脸前景，背景那位壮汉："我知道我是谁。"

医生："那告诉我。"

桌子底下蹲着一人，头上只有一缕头发，带着大家唱歌，歌词的内容是很多人的名字；边唱边在人群中转，大家各自发表自己的评论，乱成一团，病人大喊："都给我闭嘴！"显然没有人听，身后走过来一位戴眼镜的老者，对病人说："头脑从来不会争执。"小姑娘："生活得了个D。"边唱边围着病人转了一圈，从画右走到画左；病人无奈地闭上眼睛仰头，显然他拿这些人一点办法都没有。

医生："你名字里有个D是吗？"后面连续三个人回应这句话："我也有""每个人都有""我会教你读出全部的音节"。病人眼睛里泪水在打转，轻声说道："丹斯瑞"，现场很吵，有人大笑的镜头；医生侧着头，皱着眉头："你能拼出来吗？"

病人说着什么，但都被背景吵闹的声音给盖过去，镜头围着病人转，背后所有人都在说话，反复切换每个人的表情，夸张的说话方式，给人非常混乱的感觉。医生大声说："都给我安静！"拍桌子站起身来。

医生站着说："我在这里是来帮助你们的，但如果你们不听话我可帮不了，现在需要你们团结一致。"中间切入大家停止争吵、静静听的画面，医生对病人说："现在，你继续说！"坐回到座位上，病人："我的名字是丹尼尔。"

医生身体后仰，身体靠在椅子的靠背上，房间里就他们两个人，面对面坐着，窗户外面探照灯光柱一闪而过（跟开篇病房里的光影效果相似，光柱的出现即增加神秘感，又丰富了画面效果）。

医生："美好的一天开始了。"

病人："谢谢医生，回来真好。"

医生："那会持续很久。"

病人："是的，那很好。"

医生："现在，我们要回去做事了。"话音未落门打开，走进一个人。医生也站起来，她从画左往病人身边走，进来的男人拿杯子喝水，与她擦肩而过，这个穿西装的男人坐在刚才医生的座位上，把椅子往前拉，打开文件夹，看了一眼病人："你好，我是布雷克医生，我想你也知道，下周你就获假释了，如果你不介意，我想问你些问题。"

男医生看着病人，病人也看着医生，长时间的注视，医生开口："今天你怎么了？"刚刚出现的女医生从画右入画，右手搭在病人的肩膀上，她和病人同时说出："我感觉很好，医生。"黑屏，结束。

片子要看多遍，仔细地看，才能发现，其实那个女医生也是病人众多自我中的一员，她最终控制住了所有人，包括病人身体里的那些外化的精神病人物。

10.7.2《衣柜迷藏》

镜头从捂着眼睛数数的小男孩的脸上往后拉，从十数到一，他站起身来，从楼梯上二楼，镜头拉到全景，是一户人家的客厅，非常有家的感觉，特别温馨。小男孩上楼后，音乐起，出字幕，音乐的风格惊悚、诡异。

卧室，门打开，小男孩进屋直接走向衣柜，柜门里面有衣服，他双手把衣架向左右两边移去，

什么也没有；小男孩走向床，趴在地上看床底；小男孩在浴室，拉开浴池的帘子，叫另外一个人的名字。

门打开，小男孩露头在门口说："你知道我父母的房间不能进，对吗？"在杂物间，乒乓球台子旁边，小男孩弯身往下看，他走到一个放满东西的桌子旁边，拉开挡在脚前的小椅子，一个乒乓球顺着球台从画左入画，滚落在地上，小男孩起身看着乒乓球；他背对着镜头，蹲着打开厨房水池的拉门，叹口气叫"托尼"。

电视机；小男孩吃冰淇淋；母亲接到托尼妈妈的电话，然后问："有没有看到托尼？"小男孩说放学时托尼跟他回来了，父母听到后一下子惊呆了，母亲问了一句："那他人在哪里？"小男孩坐在餐桌前，双手搭在桌子上，讲述他们回家的经过……

"唱歌之后我们玩了折纸，托尼赢了，三点左右从折纸屋出来，托尼饿了，我们吃了点心，然后我就建议玩捉迷藏。"桌子对面现在是四个大人，两个家庭的父母；小男孩接着说："但托尼不想玩捉迷藏。"一个警察在桌子对面说："为什么？"警车在窗户外面，警灯在闪，蓝光在房间里旋转；"我们经常这样说话，意思是，当我说拜托嘛，他就会说那好吧……"

场景转换，电视台的主持人拿话筒采访他："谁负责捉，谁负责藏？"小男孩穿着西装回答："托尼，总是托尼优先，所以我就跟他说我要来捉了。"客厅布置了灯光，前景有摄像机和摄像师；房间的电视里，主持人问："然后他就不见了？"小男孩："是的。"客厅里坐满了人，小男孩坐在中间和大人们一起看电视。

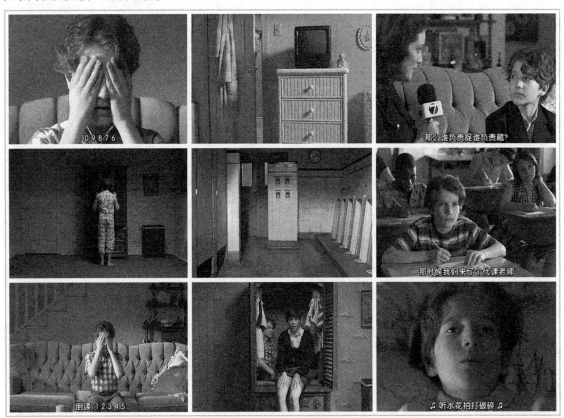

本片看点：一件凶杀案的叙事结构

"如果你有一件事情想跟托尼说，一件事，那会是什么？"电视里的声音，镜头推向小男孩，妈妈把手伸出，他抓着妈妈的手（这个动作发生在镜头推的过程中，看起来并不明显，但演员是有动作和表演在里面的）。

晚上，小男孩在卧室，站在床边，面向衣柜站立说："托尼，我知道你在里面。"走过去把衣柜打开，将里面的衣服左右平移，自己坐进去腿上抬，从里面把衣柜门关上。

圈形切片、方形切片面包，用餐刀往上抹黄油，母亲问他："你昨天睡在衣柜里面吗？"父亲在旁边看着，"如果你感觉不好，不想上学我们可以理解的。"小男孩说自己很好，母亲无奈地起身，父亲拿起报纸看。

报纸的头版上面有托尼的照片，小男孩长时间地与照片对视，突然传来托尼的声音："肘不要放在桌子上。"他像触电一样迅速坐好，吓了父亲一跳，父亲问他："你们在诗唱班唱什么？"一群孩子唱歌，镜头摇到小男孩这里，他闭着嘴看着画右。

从这时开始，小男孩开始越来越多地受到画外声音托尼的影响，他开始进入到自己的世界中。警察来班里讲如何保护自己不受坏人诱骗，小男孩的桌子里突然伸出一双手，放在他的裆部，用转笔刀开始转铅笔，托尼说到了捉迷藏的时间，小男孩突然举手说是要去洗手间。画外有声音叫他的名字，他转身面向小便池，黑色的盖子里问他："真心话，还是大冒险？"他选择了大冒险。

当他回到教室里，同学们都放学了，没有一个人。他走到自己的桌子前，解开腰带对着课桌撒尿，这时老师进来看到这一幕。晚上，在家里的桌子前，妈妈问他为什么这么做？他父亲也说有什么需要，尽管说，小男孩回答："你不是真的爸爸。"到这里我们明白了，片中家庭成员的关系，男人是继父。继父离座，妈妈过去安慰，隐约可以听到继父说他不正常，但他母亲坚持认为他很正常。

小男孩拿起笔，把桌前印有托尼照片的牛奶也拿到自己的跟前，用笔插穿照片上托尼嘴的位置，流出的牛奶像水柱一样洒在小男孩的裆部，他一动不动地坐着。

一位女心理医生问小男孩一些问题，问他和托尼的关系，小男孩回答："我们是好朋友，经常借宿到对方家，去年我跟他们家一起去迪士尼，今年换他跟我们家。他们经常抢下铺，但我总是抢不过他。有一次他叫我看继父裸体做仰卧起坐，从那之后我就经常想起继父不穿衣服的样子，继父拉开冰箱门裸体，给我修课桌上的书架也是裸体，后来为什么不想他，因为来了一位代课老师，光着身子给大家上课。"

心理医生听完，走到门口跟孩子母亲说，他出现认知混乱，也许要用催眠。

电视里播出托尼尸体被找到的新闻，小男孩手中的冰淇淋完全化了，上面有液体顺着手流了下来，小男孩看着屏幕一动不动。

接下来是一个揭示重要线索的段落，托尼到底怎么了，会给出更进一步的解释。

小男孩被心理医生催眠，她用一个吊坠，数了十下，重新回到托尼失踪那天，前面小男孩在家里找托尼的过程被倒放，心理医生不时地会问他看到了什么，倒放到小男孩闭眼睛数数，医生再问看到什么，他说什么也没有。

小男孩数数之前，他在森林里挖坑，他托着一个睡袋，他把睡袋从楼上拖下来；他在房间中展开睡袋，另外一个叫托尼的小男孩躺在床边，托尼坐了起来，心理医生唤醒了小男孩，问他看到什么，小男孩："什么都没有看到。"

晚上，小男孩往自己的房间走，进去不一会儿就出来了，转向另外一个房间，父母躺在床上准备睡觉，小男孩问他的衣柜去哪里了，母亲说在杂物间里，睡觉应该在床上，他有一个很舒适的床。

小男孩去了杂物间，打开衣柜，然后进去，从里面把门关上。门在打开时，进入回忆段落，在托尼失踪的那天下午，托尼先从衣柜里出来，托尼并不开心，因为他讨厌玩他的游戏，托尼说："我挑战你不敢回到衣柜。"小男孩再次进入衣柜，托尼用叉子把门从外面给关上了，小男孩数到一百才能被放出来，托尼独自在外吃面包圈。

把小男孩从衣柜里放出来后,他们又玩真心话大冒险,托尼选择了大冒险,大冒险是让他拿叉子插电门,托尼跪在地上转身看着他,小男孩沉默不语,黑屏。

杂物间的衣柜门打开,小男孩从里面出来,回到房间躺到上铺的床上,说:"托尼,我准备好了。"镜头从床上铺摇下来,托尼抱着录音机在下面,他按下音乐播放键,把上铺的床板双脚蹬起来,小男孩对着镜头唱歌。

片子里面有一些性暗示的镜头,用一个人神秘失踪讲述了一个同性之间懵懂的情感故事,故事的叙事手法值得借鉴,二十分钟里把观众紧紧地抓住,吸引到故事情景中来:大家都认为小男孩有了精神问题,同时托尼的失踪也充满了神秘色彩。

10.7.3《电话亭》

清晨一辆车驶入居民区,在花园的中心位置倒车,下来四个穿着统一制服的工作人员,他们把电话亭抬下车放在空地上,拧螺丝,安装电话机,把门打开,然后迅速离开,汽车驶出画面,镜头回摇到这个新安装的电话亭,音乐止,正片开始。

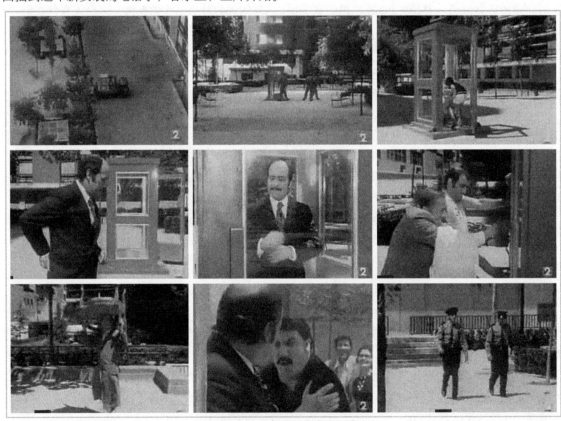

男主人公被锁在电话亭中出不来了

镜头从浇花的环卫工人后拉,出现红色的电话亭;四个小朋友从远处跑来,经过电话亭;路上的修女后面小跑着一个急着上班的年轻人,手里拿着包,边走边看表,经过电话亭;过来一位父亲,带着抱着足球的孩子,孩子走上前踢球,足球进入电话亭,父亲催促他尽快捡回足球。

在拐角处校车停下,孩子跑着上车镜头推到座位上,孩子跟父亲挥手再见;父亲往回走,路过电话亭,从口袋掏东西进入电话亭,打电话,电话亭的门自动关上,但并没有引起他的注意,电话拨不通,他推门想出来,发现已经被锁死在里面。

起先他发现门推不开，还面带微笑，小心翼翼地推门，感觉这真是件有意思的事情；但随后力量越来越大，尝试从各个面都无法从电话亭中出去，他急了，隔着玻璃喊人，如上图所示。

过来两个男人，看到他在里面叫，双手拉住门外的把手，使劲拉门。他转身看到几个孩子围过来看；另一个方向两个女人也停下脚步往这边看；侧面站了五个男人说说笑笑地看着他；人越来越多，大家围过来，他气得一脚踢向门的底部，外面拉门的人放弃了，跟他打招呼离开了；过来几个孩子一边笑，一边拽门，他挥手让他们赶紧走，没有人在乎他的反应；一辆搬家公司的货车开过来；一位男士头顶着一把椅子坐下看；两个女人停下脚步，坐在小区的长椅上看；人群围成了一个圈，过来看热闹，指指点点。

过来一个穿深颜色上衣的胖子，把门前的小孩挥手撵走，双手拉门把手，发力，把手被拽掉，自己后仰也倒在地上，引来围观的人哈哈大笑。电话亭里面的这个男人也笑了，他尽力克制不想让人看出来；胖子想用自己的身体撞开电话亭的门，他连续尝试了三次，从远处助跑用肩部撞击电话亭的门，结果他捂住自己疼痛的肩膀放弃了；其间胖子有些准备动作很有趣，助跑前双手放在头上，理头发（看来他的出场就是增加喜剧效果的）；观众的反应也很真实，一个人挡住了坐在长椅上的女人，她让他让开一点，不要挡住了她的视线。

在围观的群众起哄声和口哨声中，胖子离开，他挥着手表示着自己的抗议；搬家公司把一个大的镜子放在电话亭不远处，电话亭里的人通过镜子整理自己的头发和领带，但他是秃顶，头顶根本没有头发。

搬家公司的人拿着螺丝刀想撬开门，从几个地方试了几次，最终他选择把掉了的把手重新安上；电话亭里面的人对他的做法感觉到无意义，他很疲惫，也对面前这位想要帮助自己的人不抱希望，他摆了一下手，把注意力放在了围观的群众身上。

有一个高个子的人从前排卖食品的盘子里偷拿食物吃；那个拿椅子的人竟然还给一位老太太让座；远处一个人拿着各色气球在围观的人群中走动；来了两个警察，继续拉门然后摔在地上，大家笑；电话亭里的男人坐在了地板上，看到一个擦鞋的人找到了生意，看到了二楼的人群也在自家的阳台笑着看他。

救火车来了，电话亭里的人站了起来，来了三名救火队员，跟警察沟通了一下，走到电话亭旁边，拉一下把手，把手掉了，拍拍电话亭的门和玻璃，电话亭里的人显然有点不耐烦，救火队员拿来一个长梯架在电话亭上，爬到顶端拍拍玻璃，举起斧子就要砸。

从上面砸下来是很危险的，而且里面的人没有任何保护，影片这样的设计可能就是因为画面好看吧，如果从实用和安全的角度完全可以砸开电话亭侧面的玻璃，把人救出来。

一名救火队员举起斧子刚要砸，远处汽车的轰鸣声，安装电话亭的车过来了，下来四个工作人员，把电话亭直接用管子抬起，连人带电话亭一起装上了车；围观的群众鼓掌，一起跟着往前走，还挥手致意。

这部短片看起来蛮无聊的，但选择它作为推荐影片的一个原因是结尾特别荒诞，电话亭里的男人最后死了，他不是在救出来的过程中受伤死掉的，他是被拉到一个远离市区的工厂里，就这么困死在电话亭里，他在路上还遇到另外一个被困在电话亭的人和车；安装电话亭的人就像是有组织地引诱人们去打电话，然后明目张胆地把他们拉走，在众目睽睽之下，在人群的欢呼声中把他们带走，踏上走向死亡的不归路。

在市郊的工厂里，机械化、流水线式地处理被困在电话亭里的人。借这个男人的眼睛告诉观众，

在这里看见了无数的尸体躺在电话亭中,有的已经风化成干,如下图所示。这个结局估计第一次看的人是无论如何都想象不到的,大家跟围观的群众一样,等着看他如何被解救出来。

对这个片子的解读,有很多种不同的观点。

很多人觉得片子映射了某种政治理念,作者感觉实在没有必要在这个层面进行揣测,也许导演并不是你想的那个意思和意图。一部片子能够给我们带来的东西绝对不是胡思乱想,如果片子在某一个层面启发你,对你有帮助,就是一部好的片子;很多片子在不同的时间段去看,会有不同的理解;片子就如同人一样,需要用时间去慢慢地体会和品味,每一部片子都是主创团队心血的结晶,都值得尊敬。

本片看点:荒诞的剧情设置

	01 设置悬念	
	字幕 15 秒	
1.	钢琴声,钢琴内部弦轴板,里面的弦槌整排上下运动一次; (背景资料:钢琴内部弦轴板、击弦机、弦槌)	小全
2.	侧拍,内部的两支弦槌上下运动; "我很少在公众面前演奏。"	小全
3.	俯拍,更多的弦槌运动; "除非是特殊的场合和观众。" "就比如今晚。"	中景

4.	沙发上一个老头坐在画右,里面有一个小台灯; "这个男人是谁?" "我不认识。"	中景
5.	俯拍,一个没有穿裤子的男人腿上长满了腿毛,穿袜子的右脚随着音乐打了一个节拍;	近景
6.	男人穿着内裤坐在凳子上,手指在琴键上弹琴,背对着镜头; "我甚至看不见他。"	近景
7.	光着身子的男人,眼睛直直地看着镜头,弹钢琴,一个黑影站在他的身后,看不到头,头在画外; "我是盲人。" "再说这也不是为他演奏,而是为我身后的人。"	近景
8.	《调音师》 "啪"的一声出片名。	

56秒

	02 比赛失败	
9.	舞台上,一个穿黑色晚礼服的男人,从右走向左侧的钢琴旁边,向观众席深鞠躬,右手放在前胸; "去年我被看作天才。"	远景
10.	俯拍,他从画左下角入画,走到钢琴左侧的凳子前,侧挪步进入,坐下; "我也以为自己前途无量。"	全景
11.	背对着镜头,双手扶在凳子上,上身向上动了一下,调整坐下的位置;	中景
12.	右手在凳子侧面上拧了一圈; "15年来我所有的努力只为一个目标。"	特写
13.	左手拿一块布,从琴键左侧擦拭至右侧;	小全
14.	面对镜头,低头平视看琴谱,活动一下右肩,呼吸变得急促,眼睛来回看,头由侧正过来,头上的汗看得清清楚楚; "伯恩斯坦钢琴大赛"	近景
15.	琴键,双手入画,手微微抖动,放在琴键上方,右手的无名指按键,声音,切;	小全
16.	他躺在床上,面朝上,看着天花板,面向镜头,长枕头上的图案是钢琴的按键,浅蓝色的睡衣; "我失败了。" "此刻万念俱灰。" 向画右翻身,侧躺着,面朝向画右,长枕头由两个小枕头组成(没有翻身之前躺在中间,翻身后才看清楚);	中景
17.	床前的小桌子上有一个圆形的小鱼缸,红色的小金鱼来回游,他的头在鱼缸后面,左眼被玻璃缸放大,双手在胸前交叉,右腿伸出画外; "我独自呆着,被失败的恶魔折磨。" 背景一个姑娘穿上衣服,蹲下拿包,放在肩膀上,再弯腰拎起一个大包,从画右出画; "掉进万丈深渊。"	小全

1分48秒

	01 老板出场	
18.	他戴着墨镜坐在餐厅的桌子后面，往杯子里倒咖啡，左手一个指头伸进杯子里，一个穿西装胖胖的中年男子从他身后走过来，左手拉了一下椅子，坐在上面； "我活了过来，成为钢琴调音师。" 胖胖的中年男子坐下前双手提了一下裤子，他双手放下杯子，把左手的食指放进嘴里，吸吮； 服务员从画右左手拿着一个盘子入画，将右手的糕点放在桌子上，径直向前走去。 短信声音，中年男子从右裤子兜里拿出手机，低头看； 服务员放下糕点，几乎是直接扔在桌子上，盘子和盘子发出玻璃碰撞的响声，他抱怨道："这里的服务还真是周到。" 背影是一个年老的人坐着，后背对着他；	小全
19.	胖胖的中年男子撇嘴，抬头看了一眼服务员的背影，又低头看手机，"这社会不是偷窥癖，就是暴露狂。"始终低着头说； 带着他的关系，看到他嘴在动，右手端起咖啡喝，放下； "昨晚我们聊了两个小时。" 说话时身体后仰，眉头上扬，嘴唇往里收；	近景
20.	"看她给我看的照片。" 把手机举到他的面前，他的头稍微往后仰； "我是来吃饭的。"	近景
21.	他盯着自己的手机"你这个年龄就没有自己的恶习吗？"抬着头看他，嘴唇往里收； 头往下，冲他的手点了一下"你把糖当饭吃吗？"	近景
22.	他右手拿叉子，往嘴里放糖，咀嚼； "吃死你我也不管。"	近景
02 分 17 秒		
	解释订单翻倍	
	02 你能解释一下吗	
23.	中年男子右手搭在椅子背上，身体斜靠着，侧面对着镜头，看着他说："我来这可不是看你吃饭的。"抬起右手，对着他比画："我想知道你的调音订单怎么一月内翻倍了？" 手放下；	近景
24.	"你的客户欣赏我的工作，这奇怪吗？" 他说话时没有抬头；	
25.	中年男子："有点儿。"	
26.	"有人投诉吗？"他边说边用叉子往嘴里送糖，咀嚼； "还没有。" "工作出色也要被炒鱿鱼吗？"他的头朝向中年男子；	
27.	中年男子身体迅速直起，左手拍了一下桌子，瞪大眼睛，大声跟他说话，结尾时身体前倾，右手也伸出来； "胡说，我今天早上接了一个电话，要找我的盲人调音师。" 然后头看了一眼画右，再看他，等他的回复；	近景
28.	他还在咀嚼； "你能解释一下吗？" 他看着中年男子，低下头，双手拿起怀子喝咖啡……	近景
29.	中年男子看着他。	

02 分 45 秒

	03 古代故事	
30.	他左手拿起餐巾布擦嘴，说道："莫卧儿帝国的皇帝沙贾汗，在妻子死后……" 中年男子试图打断他："哦不，我没空听你胡扯。"	近景
31.	他接着说："莫卧儿帝国的皇帝沙贾汗，在妻子死后……" 中年男子无奈地往椅子上一靠，眼睛先是看画右，再转向画左，眉头上扬看他一眼，相当不耐烦； "他召见当时最好的建筑师。" 中年男子眨着眼睛看着他； "建筑师来到皇帝面前，皇帝问他结婚了吗？"	
32.	"结了，陛下！"他戴着墨镜，领子的扣松着，斜倾着身子坐着，看着对方； "你爱你的妻子吗？是的，陛下，她是我的生命，我爱她胜过一切。" 他说话时语气平缓，遇到重点的词会点一下头； "很好！" "那我就把她处死，你就知道我有多痛苦。"镜头缓缓地推； 他仰着头："就能为我建起世界上最宏伟的坟墓。"吧唧嘴； 点了一下头："皇帝处死了建筑师的妻子。" "建筑师建起了泰姬陵。"	
33.	中年男子听得好像快睡着了，皱眉，瞪着眼睛往画左瞥了一下，再面向他看，五官的表情外展，意思是你到底想告诉我什么？	近景

03 分 30 秒

	04 决定变成瞎子	
34.	他坐直了身体，头微低，看着他，说话时身体向前倾； "人们认为失去会令人更敏感。" 中年男子的声音："你太有才了，混蛋。" 他的舌头在嘴里转了一下； "我决定变成瞎子。"说着左手扶着墨镜的镜框，露出眼睛直直地盯着他，身体前倾；	近景
35.	中年男子注视了一会儿，身体前倾，眼睛左右扫，看他的眼睛； 轻声说："这是什么？"嘴唇微动； （在不确定的情况下，人说话的声音会变得很轻）。	近景
36.	"隐形眼镜，我下午要去一个新客户那儿调音。" 边说左手的无名指向后推镜框，食指按镜框的中间把眼镜归位，食指在侧脸位置弹了一下，兴奋微笑，身体后仰；	近景
37.	"不会吧？" 中年男子边说身体边后仰，靠在椅子上，看着画右，舌头尖吐在唇外，不知道说什么，在思考，右手在空中打着转； "他们认为我其他的感官更发达。"	
38.	嘴里嚼着："我的耳朵无与伦比。"	

03 分 55 秒

	05 成功案例	
39.	他侧面对着镜头，坐在钢琴前，面向画左，焦点在他身后，面向着镜头的老者，双手扶着他的手，把白葡萄酒杯放在他的手上，"谢谢！" "一个盲人调音师，他们肯定会和朋友们说起。" 他拿起酒杯一饮而尽…… 老者右手放在钢琴上，叹了口气，看着调音师的手在钢琴上弹琴； 中年男子的声音："别再吃糖了。"（从头到底，他始终在小口咀嚼着糖）	中景
40.	在另外一个家庭，他戴着墨镜坐在画右，面对着镜头，弹钢琴； 背景虚化的位置，站着一个穿深色睡衣的女人，头发上打着卷，左手在小腹前支撑着右手的肘，右手在脸上抹了一下眼睛，手放下，身体后仰，头往后，眼睛看着他的方向，听着音乐，手不自觉地抚摸胸前的领子； "小费更高，人们更友好。"	小全
41.	在另外一个家庭，他侧面对着镜头，褐色的衬衫，面向画左，坐在钢琴前，位于画左的位置，弹钢琴； "没那么多提防。" 背景一个男人背对着他，转身走向窗户边，从椅子上拿起裤子，先伸出右腿穿裤子，再穿上身西装； "我知道别人都不知道的事。"	小全
42.	在另外一个家庭，他侧面对着镜头，面向画右，白色的衬衫，领带经过右臂甩到后背，半站在钢琴前，俯下身体，面前是钢琴的撑杆和部分盖子； 一位女士的声音："对不起！" 他转身，寻着声音的方向："什么事？"眼睛看着屏幕外，这次没有戴墨镜； "你介意我在你工作时跳舞吗？" "不介意！"转回身继续弹钢琴；	中景
43.	一个金色头发的女士，背对着镜头，拉下右肩的吊带，转身向后看；	近景
44.	一支白色的手杖靠在钢琴上；	特写
45.	姑娘微笑着转回身，低头解左边的吊带纽扣；	近景
46.	裸露的双脚站在木质地板上，黑色的裙子从上落下，左脚向前迈步，右脚跟上；	近景
47.	他浑浊的眼睛盯着屏幕，一半脸有光，一半脸在阴影中，弹钢琴；虚化的前景，一个只穿内衣的女士在跳舞，画左看到肢体动作，穿过镜头在画右接着跳。	近景
04 分 39 秒		
	06 说服老板	
48.	中年男子斜着头看着他："你是个偷窥狂。"	近景
49.	他加快语速："自比赛后我就没能再弹琴。"表情变得严肃，身体挺直说话；	近景
50.	中年男了抿着嘴看着他； "在瞎子面前人们不再克制。"	近景
51.	"他们会给更多，更好。"低头看对面的咖啡杯。 语言停顿时，他会有点头的动作； "我需要这些。"	
52.	"如果你被抓住怎么办？" 中年男子身体前倾，头朝向他点了一下； "所有人都会认为我也参与了。" 说话时两次看画外，眉毛上扬，左手拇指朝向自己，食指朝向画外；	近景

53.	他平静地说："你刚才说没有人投诉。" 停顿； "这就要炒掉我吗？" 中年男子左手掌心向下压了一下，"别逼我！" 他看着中年男子，微笑，头倾向另一侧；	近景
54.	中年男子抿着嘴看着画外，转头看着他，左手向他的眼睛位置比画了一下："让我再看看！" 他左手把墨镜拉低靠近嘴唇，身体前倾，瞪着眼睛让中年男子看； 中年男子在他的眼前打了一个响指；	近景
55.	"练了好久吗？" 左手拉镜框，食指按镜框的中间把眼镜归位，"是得练。"嘴里嚼着糖说话；	近景
56.	中年男子看看他，轻咬下唇，看看画外，不知道说什么。	近景
05 分 17 秒		
	07 调戏服务员	
57.	服务员站在桌子前，把账单本摔在桌子上，转身离去，在靠近门口的位置，绕到画左出画； 他把手从腿上抬起，搭在桌子上，微笑看着中年男子："你还是很难相信，是吗？" 中年男子背对着镜头，用餐巾纸擦脸； "来做个实验，我来结账。"说着将账单移到自己的面前，从西装内口袋掏钱包；	小全
58.	他穿着灰色风衣，戴着墨镜，拿着白色手杖，大步走在人行道上，背影有路人，画右侧停着一排车； "服务员！" "少了一张钱。" "不，不是这张，大小不一样。" "你以为我瞎了就能骗我吗？" "我要投诉，我要找经理谈谈。" 背景钢琴声，左手把左肩包的吊带上移，嘴角上扬，得意地微笑； "别，付钱……" 头上仰，笑得咧开了嘴，走向画右；	小全 冲镜
59.	"好吧，既然你这么坚持。" 等绿灯过马路……	中景
05 分 50 秒		
	08 巅峰时刻	
60.	前景一辆白色汽车的顶部从左驶向右； 他站在画右，面无表情，面向镜头，左侧站着一位老太太，转朝向画左，吧唧嘴，转头等绿灯过马路；	
61.	左侧的黄灯闪烁，右侧的红灯变绿灯；	特写
62.	他转头向左，跟老太太说话； "夫人，需要我扶您过马路吗？" 老太太迅速转头，抬头看他的墨镜，低头看他的着装，上下打量他，没有回复转回身，朝向镜头，瞪大眼睛，鼓嘴，吐了一口气；	中景
63.	他浑浊的眼睛盯着屏幕，一半脸有光，一半脸在阴影中，弹钢琴，虚化的前景穿内衣的女士在跳舞，从画右旋转到画左； 他弹钢琴，表情有了变化，微笑； 女士从画左旋转到画右；	近景

64.	过肩镜头,他的头在画面二分之一的位置,穿内衣的女士从虚化的背景中左右摆动身体,窗户的强光把她的屁股照得很白,她扭动身体在画面中心来回俯身、起立;	小全
65.	他盯着屏幕弹钢琴,曲子结束,他停下动作,姑娘从画左入画,亲吻他的脸,停顿了一会儿,他眉头上扬,表情舒展,嘴角向后咧开,微笑。	近景
06 分 32 秒		
	01 不想开门的客户	
66.	在楼道一家住户的门前,伸左手按门铃,身体侧转朝向画右,等待房间客户的反应,右手从嘴里蘸唾液试擦左手袖口的糖渍; 拿手杖的右手放下,左手扶了一下眼镜,站直身体,面向画右等待; 房间里没有反应,左手转了一下右手的手杖把手,再次伸出左手按门铃,活动一下右肩,房间里没有任何动静; 他弯曲的手臂放松,手杖的前端碰到地板,身体松软下来,转身面向镜头,低头从上衣口袋中拿出日程本,右手打开本上的纽扣,翻开里面的记录,拿倒了,在手中旋转倒个,确认; 向画右转头,边把本子放回口袋中,边探身过去看门铃,用右手抬起镜框看了一下,转身背对着屏幕,对着门"嗯"了一下; 继续按门铃,转身面朝向画左,等待客户反应; 一个女人的声音传出来:"什么事?" "我是调音师。" "是谁啊?" "钢琴调音师。" 半天没有反应; "我丈夫不在家,您改日再来吧。"听到这里,弯曲的手臂下垂,很不情愿地头侧向一边; "夫人,我调钢琴不需要您丈夫在家。"一边说话,右手一边抓住手杖,不自觉地使劲按住; "没关系,我可以给您付上门费。" 他的语速突然加快:"不是这个问题。" "我是盲人,到您家需要费很大的力气。" "您和您的丈夫都没有取消预约。" "至少您得开门解释一下吧!" 停顿,里面没有反应,他伸出左手再次按门铃; 等了一会儿,他弯曲的手臂放松,手杖的前端碰到地板,门锁打开的声音,门慢慢地打开,里面缓缓走出一位老太太,眼睛上下打量他说:"对不起,我没有准备。"左手扶着门,人在房间里对着他说话; "不知道您会来,我丈夫没有跟我说。" 门锁打开的声音,老太太往对面看,他侧着耳朵听;	小全
67.	对面房间的门打开,一个戴眼睛、穿浅色睡衣的老太太皱着眉头往这边看;	近景
68.	"来吧,进来吧!" 老太太往画右站,他左手摸着门走进房间,老太太的眼睛始终在他的眼镜上,看他进屋,她看着镜头关门;房间反锁的声音; "钢琴在哪?" "稍等,我带您去。"镜头长时间在门前定格。	中景 推
08 分 15 秒		

	02 沙发上的死者	
69.	他摸着墙往画右走，进里屋的门，老太太在关门，想把门帘拉上，转身看到他进屋了，大声想叫住他："不，小心"，径直往屋里快步走来；	小全
70.	他背对着镜头，一下子后仰摔倒在地，左手右腿在空中打一个转；	近景
71.	躺在地上，镜头拉，"这是什么，这是什么？" "等一下！" 他想双手支撑着坐起来；	
72.	侧面对着镜头，想坐起来，右手支撑着地，手一滑，整个人又倒在地上，老太太站在他的后面，蹲下要扶他起来； "把手给我，这边！" 他在镜头前翻身，背面对着镜头想再次站起来；	
73.	"没有想到您会走到这边来。" 老太太半蹲着，手扶着他的肩膀，他弯着腰趴在地上，脚支撑着要找到支点站立起来； 拿起背包，老太太扶他从右出画； 背景的沙发上坐着一个老头，肩膀上的蓝衬衫上面全是红色的血；	中景
74.	老头闭着眼睛，侧脸朝向镜头，位于画左； 老太太扶着他跟跟跄跄走向钢琴，他左手拿着包，扶在钢琴的一角； "我们在装修，我把涂料打翻了。"说着从后背帮他脱衣服； 他一松手，包掉在地上，"所以我才不想让您进来。"老太太把风衣扔在地上，他想从西装的口袋里找纸巾擦手，低着头把手放在兜里；	小全
75.	"这儿，请坐！" 背景墙上的台灯亮着，他一下被推着坐下来，双手的姿势还在口袋中，不小心按到琴键，发出"咚"声，他转身头朝向画右，想看老太太的脸；	近景
76.	老太太看着他，仰着头，往下咽口水；	近景
77.	他侧着脸看了一眼沙发上的老头，老太太双手相互擦着，血很黏稠；	近景
78.	老头太阳穴往下，整个半张脸都是血，瞪着眼睛看着前方。	

08 分 44 秒

	03 杀手的试探	
79.	他看得入神，老太太叫他几次都没有反应："能听到吗？" "什么？"他突然反应过来，转头看她，领子上沾满了红色的血点； "把衣服给我，你这样不行。" 老太太一边说话，一边双手在空中比画； "我给你找我丈夫的衣服和裤子。"	近景
80.	她站着侧身面向镜头，他坐着后脑勺朝向镜头； "好，谢谢！" 她看着他，向房间的纵深走去，边走边说"慢慢脱，我转过去，不看您。"然后转身看着他脱衣服；	中景
81.	他面朝向画右，侧脸对着镜头，双手放在领子位置，把领带取下来，低着头，双手朝上；	近景
82.	她看着他，他面朝向她，站起身来，对着镜头同时脱下西装和衬衫，光着背把衣服扔在老太太的面前，老太太的眼睛来回打量他； 他弯下腰开始脱裤子，她低头往下看；	中景

83.	左脚支撑着,右脚抬起,弯着腰面朝向地,双手把裤子从腿上拽下来,然后换脚,起身把裤子扔在地上,老太太蹲下把衣服抱在怀里,站在他的面前;	小全
84.	她走向前,看着他的眼睛:"您的眼镜脏了。"伸出右手停在他左脸旁的空中,话说完摘掉他的眼镜,嘴微微地张开了一下,当看到他的脸后,盯着他的眼睛来回看,把头侧过去看。	近景
09 分 25 秒		
	04 设计脱身方式	
85.	他的手上沾满了红色的血,握着一个银色的小工具,食指和无名指共同发力,按在钢琴的弦上,声音是弹拨琴弦的"铛铛"声; 他对自己说"冷静点,冷静点",手在按弦的同时向内旋转。	特写
86.	左手在钢琴的按键上,大拇指发力按下,四个指头放松按在上面; "她完全没有察觉。"拇指抬起,整个手向画左摸;	特写
87.	他坐在钢琴凳子上,右手拿着工具对着钢琴内部弦轴板,侧着身体面向画右,光着身子,里屋的门开着,一个女人的影子,她在翻他的衣服,背景的墙上两盏灯同时开着; 他对自己说"你表现得极其自然,都可以得奥斯卡了。"	小全
88.	他满头是汗,向画右扫了一眼; "沙发上的那个男人是谁,她丈夫吗?" 然后,他眼睛一眨不眨地看着画外,左手动着调整工具; 钢琴不时发出"铛铛"声; "她不是说去找他丈夫的衣服吗?" "铛" "她为什么还不拿来?" "铛" "冷静点,也许她在洗我的衣服,那很好,不是吗?" "铛"(会有变音存在) "我穿好衣服,调好钢琴,就走人。"手时不时地会朝向某个方向使劲; "希望她不会翻我的口袋。"右手握着工具竖起来,立在屏幕上; 放下手,由下出画; "我的日程本" 头转向画左,眼睛看着画外"见鬼,我的日程本,放在口袋里了。" 头转向画左,眼睛看着画外"瞎子怎么可能会需要日程本,糟了!" 头微抬起,切;	近景
89.	坐在沙发上的老头。	中景
10 分 14 秒		
	05 弹琴时她不能杀我	
90.	脚步声 "她来了" 他的头向画左转,倾听;	近景
91.	他的腿在钢琴凳子下面,前后滑动; 从画右圆头皮鞋入画,在镜头中心转向钢琴,脚后跟朝向镜头;	特写

92.	"别回头，你是瞎子。" 他直视着镜头，后面站着一个女人，头在画外，她的双手好像举着什么东西； "没有任何理由回头。"他始终对自己说话； "对自己说点什么。"头微微晃动； "说啊！" 钢琴声缓缓响起，他开始弹；	近景
93.	钢琴声，钢琴内部弦轴板，里面的弦槌整排上下运动；	小全
94.	侧拍，内部的弦槌上下运动；	小全
95.	俯拍，更多的弦槌运动；	小全
96.	从钢琴内部弦轴板向画左摇，他侧面朝向镜头在弹钢琴； "我是瞎子。" "不知道身后发生的事情。" 继续摇，老太太举着一个圆形像枪一样的铁器对着他的颈椎； "既然不知道。" 摇过老太太的半张脸停在墙面的镜子上； "就应该放松。" "我必须继续弹琴。" 镜子里面有他们的倒影，包括坐在沙发上的老头，他的位置和老头的位置都打了光，在画面中特别显眼； "我开始弹琴后她就没有动过。" "我弹琴的时候她不能杀我。" "我弹琴的时候她不能杀我。"	特写
97.	黑屏。	
11 分 48 秒		

人生低谷
- 设置悬念
- 在陌生人家弹琴
- 比赛失败

决定变成瞎子
- 调音师订单翻倍
- 四个家庭中的成功案例
- 人生朝向巅峰迈进

光着身子弹钢琴　钢琴比赛　我失败了　躺在床上女友离开　掉进万丈深渊

老板出场　解释订单翻倍　讲泰姬陵的故事

1分48秒

第10课 《调音师》

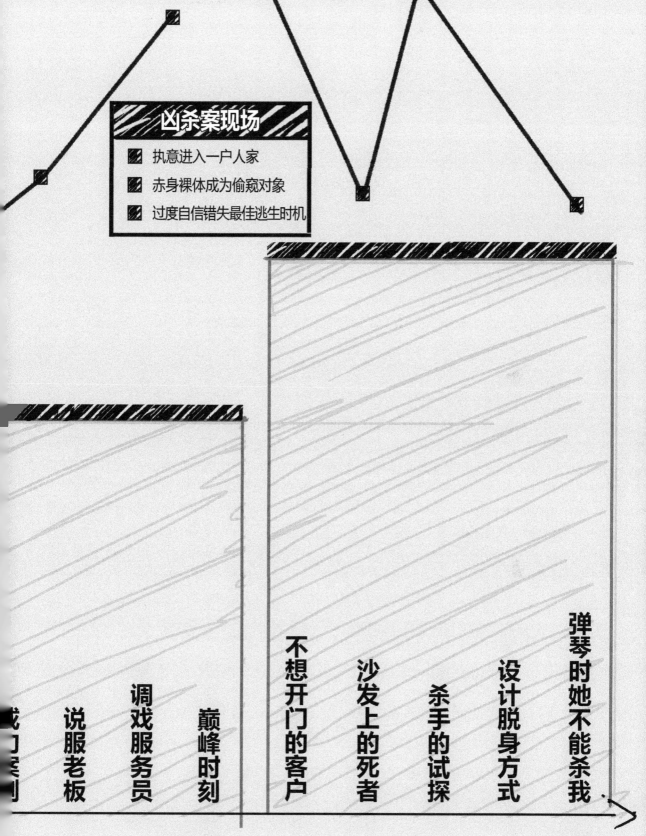